Logic Pro

专业音乐制作

[美] 大卫·纳赫马尼（David Nahmani） 著

王仲初 译

清华大学出版社

北京

内 容 简 介

本书是一本全面介绍 Logic Pro 的专业音乐制作教程，通过实际音乐实践和练习，教授读者如何在专业工作流中录制、编辑、排列、混音、制作和润饰音频和 MIDI 文件。整本书共分为 11 课，涵盖了从基础知识到进阶技巧的全面内容。第 1 课概述了整个音乐制作过程，介绍了 Logic Pro 的界面和项目导航方法；第 2 课重点介绍了鼓点，演示了如何创建虚拟鼓轨道；第 3 课探讨了效果器和乐器插件的使用方法，包括加载、编辑 Patch 和保存用户设置；第 4 课带领读者深入了解录制音频和 MIDI 的过程，包括设置、录制和编辑技巧；第 5 课介绍了采样音频的方法，包括采样单个音符和在片段文件夹中剪切循环；第 6 课演示了如何使用 MIDI 控制器和 Logic Remote 进行演奏，以及在 iPad 上控制 Logic 的方法；第 7 课讲解了内容创作的过程，包括步进式编曲、MIDI 音符编写和音频片段编辑；第 8 课整合了前几课学到的多种功能，介绍了完整的音乐制作过程；第 9 课探讨了编辑音高和时间的各种方法，包括智能速度、速度变化和人声调音；第 10 课介绍了音乐制作的最终过程，包括混音、自动化和母带处理；第 11 课制作了一个立体声项目，并将其设置为在杜比全景声中进行混音。

本书采用了一种实践的学习方法，读者可以通过本书附带的项目文件和媒体来进行实践。每个课程都介绍了 Logic Pro 的界面单元和使用方法，读者跟随书中的步骤就能够轻松掌握整个应用程序及其标准工作流程。每个课程都旨在支持前一课程中学习的概念，但课程之间又是独立的，方便读者根据需要快速查找和复习知识点。本书还包括了大量有用的键盘快捷键列表，以帮助读者加快工作流程。

图书在版编目 (CIP) 数据

Logic Pro 专业音乐制作 /（美）大卫·纳赫马尼 (David Nahmani) 著；王仲初译 . —北京：清华大学出版社，2024.6
书名原文：Logic Pro – Apple Pro Training Series: Professional Music Production
ISBN 978-7-302-66132-0

Ⅰ.①L… Ⅱ.①大…②王… Ⅲ.①音乐软件－教材 Ⅳ.① J618.9

中国国家版本馆 CIP 数据核字 (2024) 第 085660 号

责任编辑：杜　杨　申美莹
封面设计：杨玉兰
版式设计：方加青
责任校对：胡伟民
责任印制：沈　露

出版发行：清华大学出版社
　　　网　　　址：https://www.tup.com.cn，https://www.wqxuetang.com
　　　地　　　址：北京清华大学学研大厦 A 座　　　　　　邮　　　编：100084
　　　社 总 机：010-83470000　　　　　　　　　　　　邮　　　购：010-62786544
　　　投稿与读者服务：010-62776969，c-service@tup.tsinghua.edu.cn
　　　质 量 反 馈：010-62772015，zhiliang@tup.tsinghua.edu.cn
印 装 者：三河市天利华印刷装订有限公司
经　　　销：全国新华书店
开　　　本：188mm×260mm　　　印　　　张：22　　　字　　　数：650 千字
版　　　次：2024 年 6 月第 1 版　　　印　　　次：2024 年 6 月第 1 次印刷
定　　　价：129.00 元

产品编号：099392-01

致谢　我要感谢我的妻子纳塔莉以及我的儿子利亚姆和迪伦，感谢他们的支持和鼓励；感谢比尔·伯吉斯，在我刚开始写作本书的时候相信并鼓励我；感谢我的编辑罗宾·托马斯、约翰·摩尔斯和劳拉·诺曼，感谢他们陪伴在我身边，让我能够写出满意的作品。

我深切地感谢同意为本书提供媒体、歌曲和 Logic 项目的艺术家和制作人：Distant Cousins，歌曲 *Lights On*；Darude，歌曲 *Moments* 和 Jon Mattox，提供鼓的采样。

目　录

入门指南

欢迎来到 Logic Pro 官方培训课程。

本书全面介绍了 Logic pro 的专业音乐制作。使用实际音乐和实践练习教你如何在专业工作流中录制、编辑、排列、混音、制作和润饰音频和 MIDI 文件。让我们开始吧！

方法

本书采用一种亲身体验的方法来学习软件，因此您可以在 www.peachpit.com/apts.logicpro 上注册后，浏览供您下载的项目文件和媒体。它分为几个课程，介绍界面单元和使用它们的方法，逐步构建，直到您能够轻松掌握整个应用程序及其标准工作流程。

本书中的每个课程都旨在支持前一课程中学习的概念，初学者应从头开始阅读本书。但是，每个课程都是独立的，因此当您需要复习某个主题时，可以快速跳转到所需课程。

本书共分 11 课时，通过学习 Logic Pro，旨在指导您完成音乐制作。

第 1 课，概述使用 Logic 制作音乐的整个过程。您将熟悉界面以及使用各种方法来找到一个项目；使用循环乐段在实时循环乐段网格和线性音轨视图编辑器中从头开始构建歌曲。然后，讲解将歌曲混音，并将其导出为 MP3 文件。

第 2 课，重点介绍鼓点，这是您歌曲的基础。您将使用鼓手生成虚拟鼓点演奏，触发原声和电子鼓乐器。

第 3 课，您将探索效果器和乐器插件，使用资源库加载 Patch（预录音源）和预设，并保存您自己的插件设置。

第 4 课，深入了解您在录制音频源（如麦克风和吉他）和 MIDI 控制器时可能遇到的典型情况。您将在轨道视图编辑器和实时循环乐段网格中进行录制。

第 5 课，您将使用 Quick Sample（快速采样器）乐器插件将声音转换为合成器键盘，录制自己的拍手采样，创建人声切片效果，并从循环中采样贝斯以创建自己的贝斯线。

第 6 课，向您展示如何将 MIDI 控制器映射到 Logic 以触发循环、浏览项目和调整插件参数。您将探索免费的 Logic Remote 应用程序（适用于 iPad 和 iPhone），从您的多点触控屏幕控制 Logic，并使用 iPad 的内置陀螺仪来调制效果。

第 7 课，您将在钢琴卷帘中编写 MIDI 音符，在 Logic 的步进音序器中创建鼓节拍和步进自动化，编辑音频片段，并添加淡入淡出效果、打碟开始和停止效果。

第 8 课，概述了将前几课中学到的多种功能集成到完整的音乐制作过程中的工作流程。您将首先使用采样构建自己的鼓乐器，在步进音序器中编写鼓，将其与实时循环乐段网格中的录音和循环乐段结合起来，然后将您的实时循环演奏录制到轨道视图中以构建编曲。

第 9 课，探讨了编辑录音音调和时间的各种方法，使用智能速度确保所有音频文件以相同的速度播放，创建自定义速度曲线，使用音乐律动轨道和变速（Varispeed），拉伸时间的音频，调整人声。

第 10 课，您将学习音乐制作的最终过程：使用轨道堆栈、均衡器、压缩器、限幅器以及延迟和混响插件进行混音、自动化和母带处理。您将最终混音导出为立体声音频文件。

第 11 课，您将制作一个立体声项目并将其设置为在杜比全景声中进行混音。将探索杜比全景声插件，并在 3D 环绕声场中定位声音。您将使用环绕音效插件处理轨道，并使用母带处理插件来遵循杜比全景声的具体要求。

附录 A 通过一系列问题对本书介绍的知识点进行了回顾。

附录 B 列出了大量有用的键盘快捷键，以帮助加快您的工作流程。

系统要求

在使用本书之前，您应该了解您的 Mac 和 macOS 操作系统。确保您知道如何使用鼠标或触控板以及标准菜单和命令，以及如何打开、保存和关闭文件。如果您需要查看这些技术，请参阅系统附带的打印文档或在线文档。

Logic Pro 和本书中的课程需要以下系统资源：

- macOS 11 "Big Sur" 或更高版本。
- 至少 72 GB 的磁盘空间，用于完整的声音库安装。
- 用于安装的高速互联网连接。
- 通过 USB 或兼容的 MIDI 接口连接的 MIDI 键盘控制器（可选，但建议用于播放和录制软件乐器）。
- （可选）装有 iOS 14.0 或更高版本的 iPhone 或 iPad，用于使用 Logic Remote 从 iPad（Logic 远程控制器）应用程序控制 Logic，如第 6 课所示。

准备 Logic 工作站

本书中的练习需要您安装 Logic Pro 以及整个 Apple 声音库（包括传统和兼容性内容）。如果您尚未安装 Logic Pro，可以从应用商店购买。购买完成后，Logic Pro 将自动安装在硬盘上，并提示您安装 Apple 声音库，如第 1 课开头所述。

本书中的一些说明和描述可能略有不同，具体取决于您安装的声音。

首次打开 Logic Pro 时，应用程序将自动下载并安装重要内容。如果您得到了下载更多声音的提醒，请继续下载并安装所有声音。

要确保在 Mac 上安装了完整的 Apple 声音资源库，请选择"Logic Pro">"声音资源库">"打开声音资源库管理器"，然后单击"全选已卸载"。确保选择了旧版和兼容性内容，然后单击"安装"。

注意 ▶ 如果您选择不下载整个 Logic 声音库，可能无法找到练习中所需的某些媒体。缺少的媒体将显示为暗淡的向下箭头图标。单击向下箭头图标以下载该媒体。

在线内容

本书包括通过 www.peachpit.com 上的账户页面提供的在线材料。其中包括以下内容。

课程文件

本书的可下载内容包括您将用于每节课的项目文件，以及包含每次练习所需的音频和 MIDI 内容的媒体文件。将文件存储到硬盘后，每节课都会指导您使用它们。要下载课程文件，您需要逐步完成"从 www.peachpit.com 访问课程文件和网络版"部分中的说明。

免费网页版

网络版是您购买的图书的免费在线版本。可以从任何连接到网络的设备在"www.peachpit.com"网站上访问您的网络版。

从 www.peachpit.com 访问课程文件和网络版

（1）访问 www.peachpit.com/apts.logicpro。

（2）登录或创建一个新的账户。

（3）单击"注册"。

（4）回答问题作为购买的证明。

（可以从"账户"页面上的"注册产品"选项访问课程文件。）

（5）单击产品标题下方的访问奖励内容链接，进入下载页面。

（6）单击课程文件链接将其下载到您的计算机。

（您可以从账户页上的"数字购买"选项卡访问网络版。）

（7）单击"启动"链接以访问该产品。

注意 ▶ 如果您已启用桌面和文档文件夹以同步到 iCloud，强烈建议您不要将课程文件复制到桌面。选择另一个位置，例如音乐文件夹中的 Logic 文件夹。

（8）将文件下载到您的 Mac 桌面后，您需要解压缩文件或安装磁盘映像以访问名为 Logic Book Projects 的文件夹，并保存或移动到您的 Mac 桌面。每节课都解释了要为该课练习打开哪些文件。

注意 ▶ 如果您直接从 www.peachpit.com 购买了数字产品，您的产品将已经注册。但是，您仍然需要遵循注册步骤并回答购买证明问题，然后访问奖励内容链接才会出现在您的注册产品选项卡上的产品下方。

使用默认首选项和键盘命令，并选择高级工具

本书中的所有说明和描述都假设您正在使用默认首选项（除非指示更改它们）。在第 1 课开始时，将指导您如何在完整模式下使用 Logic Pro。

如果已选择在简化模式下使用 Logic Pro，则可以选择 Logic Pro>"首选项">"高级"，然后选择启用完整功能以在完整模式下使用 Logic Pro。

如果您更改了一些 Logic Pro 偏好设置，可能会看到与练习中描述不同的结果。为确保您可以跟随本书学习，最好在开始课程之前恢复到初始的 Logic Pro 偏好设置。但是请记住，当您初始化首选项时，会丢失自定义设置，之后您可能需要手动重置您最喜欢的首选项。

（1）选择 Logic Pro >"偏好设置">"重置除键盘命令之外的所有偏好设置"。

出现确认消息。

（2）单击初始化。

您的首选项已被初始化为默认状态。

注意 ▶ 初始化首选项后，您可能需要重新选择所需的音频接口：选择 Logic Pro >"首选项" >"音频"，从"输出设备"和"输入设备"弹出式菜单中选择您的音频接口，并确保启用了核心音频。第一次创建新音轨时，在"新建轨道"对话框中，确保"输出"设置为"输出1+2"。

使用美式键盘命令预设

本书假设您使用的是美式键盘的默认初始化键盘命令预设。 如果您自定义了键盘命令，可能会发现 Logic Pro 安装中的某些键盘命令不像本书中描述的那样起作用。

如果您在任何时候发现键盘命令没有按照本书中的说明进行响应，请通过选择 Logic Pro>"键盘命令">"预设">"美国"来确保在 Mac 上选择了美式键盘命令预设。

屏幕分辨率

根据屏幕的显示分辨率，某些项目文件在屏幕上的显示可能与书本中的显示不同。打开项目时，如果看不到整个主窗口，请移动窗口，直到可以看到标题栏左侧的三个窗口控件，然后单击"缩放"按钮（左起第三个绿色按钮）以使窗口适合屏幕，如图 0-1 所示。

图 0-1

当使用小型显示器时，在执行某些练习步骤时，您可能还需要比书中指示的更频繁地缩放或滚动。在某些情况下，您可能需要临时调整或关闭主窗口的一个区域，以完成另一个区域中的操作。

关于 Apple Pro 培训系列

本书是 Apple Pro 培训系列中的一本，是一个自定进度的学习工具，也是 Apple 的 Logic Pro 官方指南。 该系列的图书还包括可下载的课程文件和本书的在线版本。 这些课程旨在让您按照自己的节奏学习。

如需 Apple 专业培训系列书籍的完整列表，请访问 www.peachpit.com/apple。

资源

本书并不是一本全面的参考手册，也不能取代应用程序附带的文档。有关计划功能的全面信息，请参阅以下参考资料。

- 通过 Logic Pro 中的帮助 >Logic Pro 帮助菜单访问的 Logic Pro 用户指南包含大多数功能的说明。"帮助"菜单中提供的其他文档也可能是有价值的资源。
- Logic Pro 帮助网站，由本书作者 David Nahmani 主持的 Logic 用户在线社区：www.logicprohelp.com/fbrum。

- Apple 网站 www.apple.com/logic-pro/ 和 www.apple.com/support/logicpro/。
- Logic Pro 官方发行说明：https://support.apple.com/en-us/HT203718/。
- 有关访问课程文件的更多帮助，请通过 www.peachpit.com/support 联系我们。

书中使用的 Logic 书内项目以及名词索引可以扫描下方二维码获取

书内项目

索引

1

课程文件

时间

目标

本课大约需要150分钟才能完成

在实时循环乐段网格中执行场景触发

使用预录媒体制作一分钟的器乐作品

探索Logic Pro主窗口界面

浏览和缩放工作区

在工作区中移动、复制、循环、修剪和转置片段

混音并导出项目

第 1 课

现在就用Logic来制作音乐吧！

让我们直奔主题并立即开始制作音乐：在本课中，直接进入使用 Logic Pro 的有趣部分。首先使用实时循环乐段网格来创建场景并实时触发多个循环乐段，同时保持它们同步播放。在本课程的稍后部分，将在音轨视图中创建一分钟的现代摇滚乐器，同时熟悉 Logic Pro、主窗口及其许多功能。

创建一个 Logic Pro 项目

安装 Logic 后，可以在访达的应用程序文夹中找到它。让我们找到 Logic，打开它，创建第一个项目，然后保存它。

（1）在 Dock 栏中，单击"访达"图标，如图 1-1 所示。

图　1-1

更多信息 ▶ 如果读者有问题或需要帮助，请咨询本书作者 David Nahmani 的 Logic 用户社区论坛：www.logicprohelp.com/fbrum。

（2）选择"前往">"应用程序"选项（或按 Command + Shift + A 键），如图 1-2 所示。

图　1-2

访达窗口打开，显示应用程序文件夹的内容。要在文件夹中快速查找文件，可以开始输入文件名的前几个字母。

（3）输入"Logic："的前几个字母，然后双击 Logic Pro 图标，如图 1-3 所示。

图　1-3

根据 Mac 上的 Logic 使用历史记录，可能会看到各种消息弹出。

注意 ▶ 如果您之前在 Mac 上使用过 Logic Pro，以下步骤中描述的某些消息可能不会出现。为了准备 Logic 工作站，请确保按照本书入门部分中的说明进行操作。

（4）如果"欢迎使用 Logic Pro"窗口询问您希望如何使用该应用，请单击"完整模式"按钮，如图 1-4 所示。

（5）如果 Logic Pro 想要访问麦克风，请单击"好"按钮，如图 1-5 所示。

图　1-4

图　1-5

（6）如果系统要求下载所有可用的声音，请单击"继续"按钮，如图 1-6 所示。

Logic 将在后台下载声音。稍后下载声音时，系统将提示您输入密码，输入后单击安装软件按钮，如图 1-7 所示。

图　1-6

图　1-7

（7）如果 Logic Pro 中的新增功能窗口打开，请单击"继续"按钮，如图 1-8 所示。

图　1-8

Logic Pro 打开，片刻之后，项目选取器打开。[如果项目选取器未打开，请关闭当前项目（如果有），然后选择"文件">"从模板新建"选项。如果"从模板新建"不在"文件"菜单中，请选择"文件">"新建"选项。]

技巧 ▶ 要将 Logic Pro 添加到 Dock 栏，请将其图标从访达（Finder）窗口拖到 Dock 栏中。下次您想要打开 Logic Pro 时，您可以在 Dock 栏中单击其图标。

（8）在项目选择器中，双击实时循环乐段项目模板，如图 1-9 所示。

图　1-9

这样将会创建一个新项目，并显示实时循环乐段网格。同时创建了两条空轨道：一条音频轨道（音频 1）和一条软件乐器轨道（经典电钢琴）。在右侧乐段浏览器中，列出了电脑上所有可用的循环乐段，如图 1-10 所示。

注意 ▶ 第一次打开乐段浏览器时，您可能必须等待 Logic 为循环乐段编制索引才能使用它。

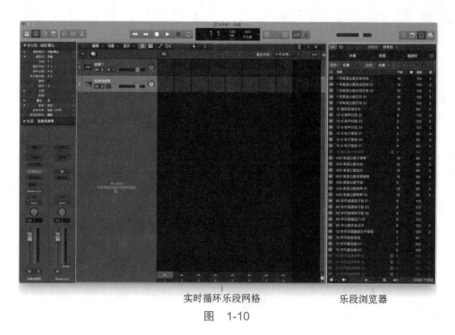

实时循环乐段网格　　　　　　　　　乐段浏览器

图　1-10

　　在开始工作之前保存新项目总是一个好主意。这样一来，当灵感来袭时，您以后就不必花费精力选择名称和位置了。

　　（9）选择"文件">"存储"选项（或按下 Command+S 键）。

　　您是第一次保存这个项目，所以会出现一个存储对话框。首次保存文件时，您必须提供：

● 文件名。

● 在硬盘驱动器上，您想要保存文件的位置。

　　（10）在"存储为"栏中，键入您的项目名称"循环之舞"，然后从"位置"栏弹出式菜单中选择"桌面"选项（或按下 Command+D 键），如图 1-11 所示。

图　1-11

　　注意 ▶ 如果您已启用桌面和文档文件夹以同步到 iCloud，请不要将 Logic 项目保存到桌面。选取另一个未同步到 iCloud 的位置，例如音乐文件夹中的 Logic 文件夹。

（11）单击保存（或按 Return 键）。

该项目现在保存在您的桌面上，其名称显示在 Logic Pro 窗口的顶部。为避免丢失工作文件，请经常保存您的项目。

注意▶ Logic Pro 会在您处理项目时自动保存您的项目。如果应用程序意外退出，下次您重新打开项目时，会出现一个对话框提示您重新打开最近的手动存储版本或最近的自动存储版本。

您现在已设置了新项目。准备好空白画布后，你就可以开始创作了。

在 Logic 中创建新项目将打开主窗口，这将是您的主要工作区域。在下一个练习中，您将添加循环乐段以开始创建新歌曲。

使用实时循环乐段

现在，您将开始预览和组合循环乐段，这是预先录制的音乐片段，可自动匹配项目的节奏和调，并可以无缝重复。

专业制作人一直使用循环乐段来制作视频配乐，为节拍添加细节，创造意想不到的效果等。Logic Pro（以及更早版本的 Logic 或 GarageBand）附带的循环乐段是免版税的，因此您可以在专业项目中使用它们，而无须担心许可权问题。

通过使用实时循环乐段网格触发循环乐段，让我们直接体验播放音乐的乐趣，该网格允许您自动同步触发循环。

浏览和预览循环

开始使用实时循环网格，需要预览循环并选择要使用的循环。乐段浏览器是这项工作的完美工具。它允许您按乐器、流派、情绪和其他属性浏览循环。这首歌不需要经典的电子钢琴曲目，所以需要删除它。

注意▶ 根据 Mac 上安装的 Logic 内容，某些循环乐段可能尚未下载并显示为灰色。您可以单击任何暗色循环名称右侧的按钮来下载并安装包含该循环的循环包。

（1）如果尚未选择经典电钢琴音轨，请单击其标题以将其选中，如图 1-12 所示。

图　1-12

（2）选择"轨道">"删除轨道"选项（或按 Command + Delete 键），如图 1-13 所示。

该轨道已被删除，项目中只留下了一条轨道"音频 1"。

现在，让我们开始寻找您将用于这首歌的循环乐段吧。

图　1-13

（3）在乐段浏览器中，单击"乐器"选项，如图 1-14 所示。

为了能看到更多关键词选项，您需要调整关键词区域的大小。

（4）向下拖动关键字区域底部的分隔线，如图 1-15 所示。

图　1-14

图　1-15

你就可以看到更多的关键词了。

（5）单击"脚鼓"关键词选项，如图 1-16 所示。

图　1-16

（6）选择"类型"选项，然后选择"电子流行乐"关键词选项，如图 1-17 所示。

图　1-17

在显示结果的列表中，您可以看到 17 个循环乐段在电子流行乐类型中演奏的一个脚鼓。

（7）选择"宇宙巡航脚鼓"循环乐段选项，如图 1-18 所示。

图　1-18

循环乐段波形

播放头

循环乐段被选中时，它的蓝色乐段图标变成了一个扬声器，然后循环播放。播放循环乐段时，其波形显示在乐段浏览器的底部。要预览循环乐段的不同部分，可以单击波形上的任意位置以移动播放头。您可以随时单击另一个循环乐段进行预览，或者单击当前播放的循环乐段来停止播放。您还可以按上箭头键或下箭头键在播放列表中播放上一个或下一个循环乐段。

（8）按下箭头键。

技巧 当打开了多个面板并且相同的键盘命令在不同的面板中可以具有不同的功能时，聚焦的面板（由面板周围的蓝色框表示）会对键盘命令做出反应。单击窗格的背景（没有内容的空白处）来为这个面板提供聚焦，或按 Tab 键或 Shift+Tab 键切换对不同的面板之间进行的聚焦。

（9）将 Je Danse 脚鼓拖到第一条轨道的第一个单元格中（音频 1），如图 1-19 所示。

图　1-19

该轨道更换了新的名称和图标，用来表示循环乐段的名称（Je Danse 脚鼓）和图标（一个脚鼓）。音量推子调整到 +3.9 以自动调整循环乐段的音量值。在顶部的 LCD 显示屏中，速度设置为 118 bpm[1]，即循环乐段的速度（您将在接下来的练习中更改该速度）。

技巧　假如您犯了一个错误而想要撤销某个操作，请选择"编辑">"撤销 [上一个操作的名称]"选项，或按 Command+Z 键即可。

（10）在实时循环乐段网格中，将指针移到循环乐段上，然后单击"播放"按钮，如图 1-20 所示。

循环乐段开始播放了，"播放"按钮也变成了"停止"按钮。单元格中间的圆形指示器显示着循环内正在播放的位置，如图 1-21 所示。

图　1-20

图　1-21

（11）将指针移动到循环乐段上并单击出现的"停止"按钮，如图 1-22 所示。

图　1-22

循环乐段将继续播放直到当前小节结束并停止。

① 译者注：bpm, beat per minute，每分钟节拍数

（12）选择"文件" > "存储"选项（或按 Command+S 键）。

到现在，您已经使用实时循环乐段网格启动了一个新项目，并使用循环浏览器将您的第一个循环乐段导入网格上的第一个单元格中。这是一个很好的开始！

向场景中添加循环乐段

在实时循环乐段网格中，您将循环乐段安排在称为场景的列表里，以便可以轻松地同时触发场景中的所有循环乐段。现在，在使用脚鼓循环开始的第一个场景中，您将添加更多的循环乐段，然后使用不同的循环乐段填充更多场景以播放不同的歌曲部分。

（1）在乐段浏览器的左上角，单击"×"按钮以重置所有的关键词选项，如图 1-23 所示。

图　1-23

（2）选择"乐器"选项，然后选择"合成贝司"关键词选项，如图 1-24 所示。

图　1-24

（3）选择"类型"选项，然后选择"现代节奏布鲁斯"关键词选项，如图 1-25 所示。

图　1-25

（4）在实时循环乐段网格中，单击脚鼓循环乐段的中心开始播放。

循环乐段将等待新小节的开始并开始播放。

（5）在乐段浏览器显示结果列表中，选择"补燃器超低音"循环乐段进行预览，如图 1-26 所示。

片刻之后，贝司循环乐段将与脚鼓循环乐段同步播放。

（6）在控制栏中，单击"停止"按钮（或按空格键），如图 1-27 所示。

图　1-26

图　1-27

播放会立即停止，网格中的"Je Danse 脚鼓"循环乐段闪烁表示它已排队（这意味着它将在您下次播放项目时自动开始播放）。

（7）在乐段浏览器中一直向下滚动，找到并将飞索贝司 02 拖到脚鼓循环乐段下方网格的第一个单元格中，如图 1-28 所示。

图　1-28

让我们来为第一个场景添加踩镲吧。

（8）在乐段浏览器中，点按"×"按钮以重置关键词选项。

（9）在搜索乐段中，输入"trippy"，如图 1-29 所示。

图　1-29

结果列表中显示一个循环——"迷幻踏钹顶音"。

（10）将迷幻踏钹顶音拖到第 2 个低音音轨的圈下方，如图 1-30 所示。

图　1-30

（11）选择"文件">"存储"选项（或按 Command+S 键）。

在 Logic 中工作时，请定期保存项目，以避免丢失任何工作。

您已经创建了您的第一个场景，其中有一个 4/4 拍的脚鼓，一条律动的贝司线，以及一个迷幻踏钹（踩镲）顶音。

播放循环乐段和场景

实时循环乐段网格可确保您的所有单元格始终同步播放，同时让您实时控制要开始或停止的循环乐段。这些单元按列排序，构成可以代表不同歌曲部分的场景。

（1）将指针移动到音轨 1 上脚鼓循环乐段的中心，然后单击出现的"播放"按钮，如图 1-31 所示。脚鼓循环乐段开始播放。

（2）单击音轨 2 贝司循环乐段上的"播放"按钮，如图 1-32 所示。

图　1-31　　　　　　　　　　　　　　　　图　1-32

贝司循环乐段闪烁表示它已排队，它等待着下一个小节的开始来与脚鼓循环同步开始播放。将循环乐段进行排队播放的另一种方法是选择循环乐段，然后按回车（Return）键。

（3）在音轨 3 上，确保踏钹（踩镲）循环乐段仍处于选中状态（或单击其名称以选中它），如图 1-33 所示。

循环乐段突出显示表示它已被选中。让我们使用键盘命令将其排队。

（4）按回车（Return）键

踏钹（踩镲）循环乐段已排队，在下一个小节开始时，它将与脚鼓循环乐段和贝司循环乐段同步播放。

技巧　在第 6 课中，将使用 MIDI 控制器或 iPad 上的 Logic Remote 应用程序对单元格和场景进行排队和触发。

这三个循环乐段很好地融合在一起，为您的歌曲奠定了坚实的基础；但是，如果以更快的速度演奏会更有益于律动。

（5）在控制条中，将速度值从 120 bpm 向上拖动到 127 bpm，如图 1-34 所示。

图　1-33　　　　　　　　　　　　　　　　图　1-34

技巧 您可以通过两种方式在 Logic Pro 中更改数值：向上或向下拖动以增大或减小值，或者双击该值并输入所需的数字。

全新更快的节奏使歌曲更有活力。现在让我们同时停止脚鼓和踏钹（踩镲）循环乐段，只留下贝司。踩镲循环仍处于选中状态，因此您只需按住 Shift 键并单击脚鼓循环乐段即可将其添加到选择中。

（6）在音轨 1 的脚鼓循环乐段上，按住 Shift 键并单击循环乐段名称以选择循环，如图 1-35 所示。

轨道 1 上的脚鼓循环和轨道 3 上的踩镲循环都被选中。要同时停止所选循环的播放，您可以使用回车（Return）键。当贝司旋律开始播放新的四小节时，您将恰好停止这两个循环。

（7）等待贝司循环乐段上的圆圈快完成时，按回车（Return）键，如图 1-36 所示。

图 1-35

图 1-36

脚鼓和踩镲循环闪烁表示它们已出列。在下一个小节的开头，它们将停止演奏，而贝司将继续独自演奏。

想要一起播放场景中的所有循环乐段，可以单击场景触发器。

（8）在实时循环乐段网格的底部，单击场景 1 的场景触发器，如图 1-37 所示。

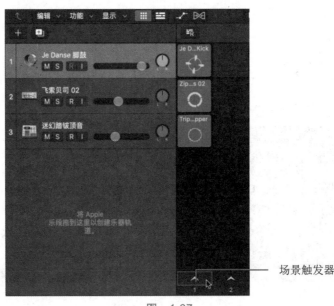

场景触发器

图 1-37

场景 1 中的所有三个循环乐段都排队并在下一个小节的开头开始播放。

（9）单击"停止"按钮（或按空格键）。

播放立即停止，但所有单元格都会闪烁以表明它们仍在排队。要取消所有单元格的排队，您可以单击"网格停止"按钮。

（10）在实时循环乐段网格的右下角，单击"网格停止"按钮，如图 1-38 所示。

网格停止

图　1-38

所有循环都停止闪烁，表示它们不再排队了。

您现在已在网格上垂直堆叠三个循环乐段以形成一个场景。您使用了回车（Return）键对单个循环乐段或循环乐段组进行排队和出队，以便它们在下一个小节的开头开始或停止播放，并且，您也使用了"场景触发"按钮。在下一个练习中，您将创建更多场景以创建更多歌曲部分。

复制和编辑场景

当您开始处理某个部分时，您可能希望保留一些用于下一部分的循环乐段。开始创建新场景的一种简单方法是复制现有场景，并在新场景中删除一些循环乐段，然后添加一些新循环乐段。

（1）在实时循环乐段网格的底部，按住 Control 键并单击第一个场景编号（1），然后选择"复制"选项，如图 1-39 所示。

创建了一个新场景（场景 2），其中包含与场景 1 相同的循环乐段，如图 1-40 所示。

让我们编辑场景 2 来添加一些合成器循环乐段。因为您使用了"飞索贝司（Zip Line Bass）"循环，所以可以搜索具有相似名称的循环乐段，这些循环乐段就是为一起播放而制作的。

（2）在乐段浏览器搜索栏中，输入 zip line 或"飞索"。

（3）将"飞索合成器背景音"拖到场景 2 中的三个循环乐段的下方，如图 1-41 所示。

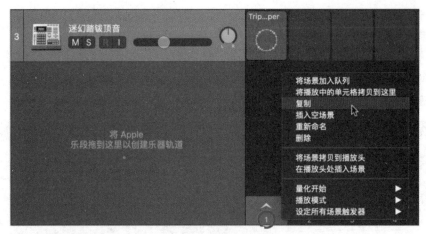

图　1-39

图　1-40

图　1-41

让我们为这个场景添加一个旋律循环乐段。

（4）在乐段浏览器搜索栏中，输入 yearning guitar 或"渴望吉他"。

（5）将"渴望合成吉他"拖到场景 2 中的四个循环乐段下方，如图 1-42 所示。

图　1-42

让我们来听听场景 2 吧。

（6）在实时循环乐段网格的底部，单击场景 2 触发器（2）。

在贝司、合成器与吉他之间，和声在这个场景中显得有些繁杂。让我们去掉贝司，让这部分听上去稍微有一点呼吸。

（7）在音轨 2 上，单击贝司循环乐段的名称以选择循环。

（8）按 Delete 键删除循环乐段，如图 1-43 所示。

图　1-43

这样的循环乐段组合听起来更清晰，并且与场景 1 中创建的简单鼓和贝斯部分有所不同。

（9）经过几个小节后，当您想要更改一个段落时，可以单击"场景 1"触发器。

继续单击场景 1 和场景 2 的场景触发按钮，从一个歌曲段落转换到另一个段落。

（10）单击网格右下方的"网格停止"按钮。

（11）选择"文件">"存储"选项（或按 Command+S 键）。

您已经复制了一个场景并自定义了新场景以赋予它与第一个场景不同的氛围。您使用了场景触发按钮来触发所需的歌曲部分，同时保持了所有单元格在实时循环网格上同步播放。下面让我们来完成这首歌吧。

创建更多的场景

要构建更多的歌曲部分并完成这首歌曲，您现在需要填充更多场景。场景 3 将放下脚鼓并以提升器为特色，这种声音的音高非常缓慢地上升，这是夜总会 DJ 减弱节拍并使能量在几个小节中慢慢聚集，直到恢复节奏的一个经典操作——这一步您将在场景 4 中进行。最后，场景 5 将以单独的回响军鼓打击为特色，这将提供一种以爆炸式结束歌曲的方式。

（1）在实时循环乐段网格的底部，按住 Control 键并单击场景 2 编号，然后选择复制。

（2）在场景 3 中，删除脚鼓和吉他循环乐段。

（3）在乐段浏览器中，搜索 Amped Horn Riser 或"放大圆号提升器"，并将其拖到场景 3 中的网格底部，如图 1-44 所示。

图 1-44

相对于场景 4，您将从场景 1 中使用的简单鼓和贝司组合中汲取灵感。

（4）按住 Control 键并单击场景 1 编号，然后选择"复制"。

场景 1 复制到了场景 2；但是您希望将这个新场景放置在网格的末尾。

（5）将场景 2 拖到场景 4 的后面，如图 1-45 所示。

场景会按照它们显示的顺序重新排序和重新编号。

让我们来更改场景 4 中的贝司旋律。一些循环乐段提供了来自同一合集的替代循环乐段，可以通过单击循环乐段的左上角来访问这些循环。这样可以让您省去再在乐段浏览器中寻找的步骤。

（6）将指针移到场景 4 中的贝司旋律上，然后单击出现在循环乐段左上角的双箭头图标，如图 1-46 所示。

（7）在弹出的菜单中，选择"飞索贝司 01"，如图 1-47 所示。

让我们创建一个最后的场景，用回响的独立小军鼓来结束这首歌。

（8）在乐段浏览器搜索栏中，输入 epic snare 或"史诗小军鼓"。

（9）将史诗小军鼓空间 06 拖到场景 5 中的第一条轨道中，如图 1-48 所示。

图　1-45

图　1-46

图　1-47

图　1-48

这首歌现在已经完成了！您有 5 个场景，可以按您想要的任何顺序实时触发。

（10）单击不同的场景触发器，根据您想要的顺序播放 5 个场景。

一定要注意触发场景的确切时间。单击"场景"触发器时，Logic 会等待下一个小节播放从当前场景切换到您单击的场景。假如一个单元格包含一个四小节循环，那么在四小节播放完毕之前切换到另一个场景可能听起来不是那么和谐悦耳。例如，在场景 3 中，如果您在整个 16 小节的持续时间内播放完"放大圆号提升器"，那将听起来很棒。通过观察循环乐段播放时的进度圆圈，并准备好在圆圈完成之前触发下一个场景。

请您记住，在播放场景时，您可以切换单个循环乐段或循环乐段组的播放，方法是选择它们并按 Return 将它们排队或出队。

（11）在控制栏中，单击"停止"按钮（或按空格键）。

（12）选择"文件" > "存储"选项（或按 Command + S 键）。

（13）选择"文件" > "关闭项目"选项（或按 Command + Option+W 键）。

只需要一些经验，您就可以轻松地掌握在最佳时间触发场景来获得想要的达到的效果。想必现在您已经感受到了 Logic Pro 中的工作原理，在本节课中您将停止使用实时循环乐段（后面的课程中您会有机会更深入地学习并使用实时循环乐段）。

探索使用界面

使用 Logic Pro 时，您的大部分时间主要用在主窗口中。现在您将更详细地探索主窗口的界面，以便熟悉它提供的各种工具，并使用音轨视图，沿时间线组织循环乐段来构建歌曲。养成快速且轻松地获取必要工具的能力，以便完成推进歌曲所需的任务，这将使您解放思想，专注于音乐。让我们练习吧！

（1）选择"文件" > "新建"选项。

创建一个新的空项目，并打开"新建轨道"对话框。

（2）在"新轨道"对话框中，选择"音频"选项，然后单击"创建"按钮（或按 Return 键），如图 1-49 所示。

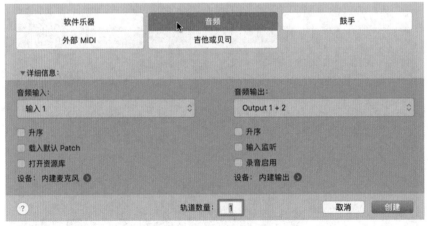

图 1-49

在您的项目中已经创建了一个新的音轨，如图 1-50 所示。

控制栏

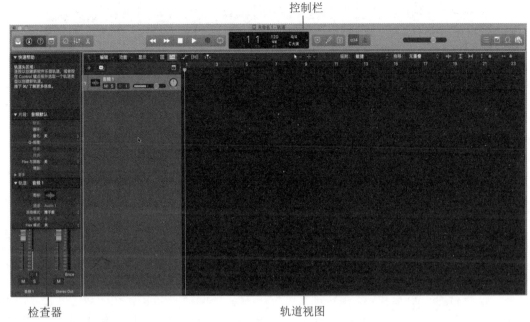

检查器　　　　　　　　　　　　　　轨道视图

图　1-50

在默认的配置中，主窗口包含三个区域：

- 控制栏——控制栏包含用于打开和关闭区域的按钮；用于控制播放操作（例如播放、停止、倒回和向前）的传输按钮；一个 LCD 显示屏，用于指示播放头位置、项目速度、时间和调号；模式按钮，例如预备拍和节拍器。
- 检查器——检查器提供对前后关系参数集的访问。显示的具体参数取决于所选的轨道或区域，或关键焦点区域。
- 轨道视图——在轨道视图中，您可以通过安排时间轴上的轨道区域来构建您的歌曲。可以将轨道视图切换为显示实时循环乐段网格，在那里您可以触发单独的循环乐段或场景，并像您在前面的练习中所做的那样，自动实时同步到节拍。

（3）在控制栏中，单击"检查器"按钮（或按 I 键），如图 1-51 所示。

检查器已关闭，这使您就可以查看更多轨道视图了。

（4）单击"快速帮助"按钮（或按 Shift + / 键），如图 1-52 所示。

图　1-51

图　1-52

快速帮助浮动窗口弹出。当您将指针悬停在 Logic Pro 界面的元素上时，"快速帮助"窗口会描述该元素。

（5）在主窗口中，将指针放在按钮上，如图 1-53 所示。

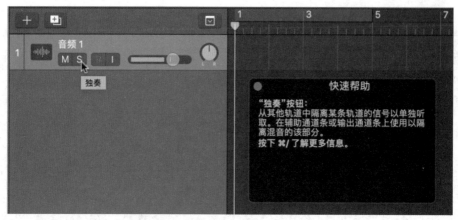

图　1-53

　　快速帮助窗口显示功能的名称，明确的解释其作用，有时还会提供额外的信息。每当您不确定界面中的某个元素的作用时，请使用快速帮助。

　　更多信息 ▶ 要了解更多信息，请阅读免费的 Logic Remote iPad 应用程序中的 Logic Pro 帮助文档。文档会自动显示与您放置指针的 Logic Pro 区域相关的部分。您将在第 6 课中了解有关 Logic Remote 的更多信息。

　　（6）单击"快速帮助"按钮来关闭"快速帮助"窗口（或按 Shift + / 键）。

　　（7）单击"显示 / 隐藏实时循环乐段网格"按钮，如图 1-54 所示。

　　实时循环乐段网格区域会在轨道视图的左侧打开。

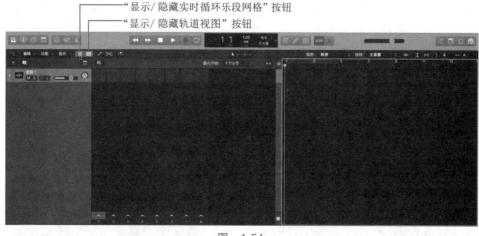

图　1-54

　　（8）单击"显示 / 隐藏轨道视图"按钮。

　　轨道视图隐藏了，只有实时循环乐段网格是可见的，就像在上一节中使用实时循环乐段时一样。现在让我们只让轨道视图可见。

　　（9）按住 Option 键，单击"显示 / 隐藏轨道视图"按钮。

　　"实时循环乐段"区域将被隐藏，并只显示"轨道"视图。

　　（10）单击"混合器"按钮（或按 X 键），如图 1-55 所示。

图　1-55

混音器在轨道视图下方打开，如图 1-56 所示。

图　1-56

（11）查看完毕混音器中的工具后，再次单击"混音器"按钮（或按 X 键）将其关闭。

（12）在控制条中，单击"乐段浏览器"按钮（或按 O 键），如图 1-57 所示。

图　1-57

循环浏览器在轨道视图的右侧打开。

您现在在顶部有控制栏，在左侧有轨道视图，在右侧有循环浏览器，这是下一个练习的完美布局。

（13）选择"文件"＞"存储"选项（或按 Command+S 键）。

"保存"对话框打开。

（14）在"存储为："输入框中，输入"摇摆节拍"。单击"位置"弹出式菜单，选择"桌面"选项（或按 Command+D 键），然后单击"存储"按钮（或按 Return 键），如图 1-58 所示。

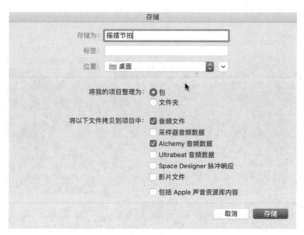

图　1-58

您已经熟悉了 Logic Pro 的界面。通过仅显示当前任务所需的窗格，您可以更轻松、更快速地工作，让您专注于创意方面。说到创意方面，让我们来写一首新歌，这次是在轨道视图中进行。

浏览与构建项目

您现在可以通过将循环乐段放置在轨道视图中的网格上来开始构建新歌曲。与您在本课前面使用的实时循环乐段网格相比，轨道视图允许您更灵活地在时间线上定位循环乐段并编辑它们，例如仅播放其中某些循环乐段的特定部分或在整个过程中重复循环歌曲的片段。查看您的循环乐段，按照它们在歌曲中播放的顺序从左到右排列，可以让您非常精确地确定每个循环乐段（或循环的一部分）开始和停止播放的位置。当您想要跳转到歌曲的特定部分、开始播放、快速返回开头或连续重复一个部分时，通过这种形式还能使整个过程变得非常容易。在具有灵活性的同时，也有能够确保循环乐段被放置在正确的位置上，以便它们能够同步播放。

Logic 提供了许多浏览项目的方法。在接下来的两个练习中，您将使用传输按钮及其键盘命令，学习如何连续重复项目的一个部分，这将允许您在预览贝司循环乐段时继续播放鼓循环乐段。

使用"传输"按钮和键盘命令

在音乐制作中，时间就是金钱。因为许多制作任务都是重复性的，你可能会发现自己每隔几秒就要播放、停止和定位播放头。尽量减少执行这些基本操作所需的时间，将大大提高你的工作效率以节省宝贵的时间。

虽然您最初可能会发现使用鼠标单击"传输"按钮更容易，但用手移动鼠标同时保持眼睛盯着屏幕实际上是一项耗时的工作。使用键盘命令控制播放可以显著地缩短时间，随着手指建立了肌肉记忆，会大幅度地提高工作效率。

（1）在乐段浏览器中，搜索 Breaks Bump Beat 01，并将其拖到工作区中的轨道 1 中，确保帮助标签显示为"位置：1 1 1 1"。（如果您无法搜索到该乐段，请前往 Logic Pro 的声音资源库，打

开声音资源库管理器选择"旧有及兼容性内容"，选择"即兴素材包重混工具"进行安装）

　　工作区是指标尺下方和轨道头右侧的区域，区域排列在此处以构建歌曲，如图 1-59 所示。

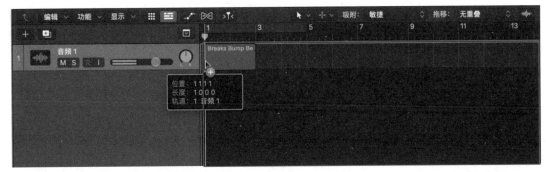

图　1-59

　　循环乐段作为音频片段导入，放置在项目最开始的音轨上。在 LCD 显示屏中，项目速度自动设置为了循环乐段的速度，即 135 bpm。

　　（2）在控制条中，单击"播放"按钮（或按空格键），如图 1-60 所示。

图　1-60

　　在轨道视图中，开始播放，播放头开始移动，您可以在轨道 1 的前两个小节中听到 Breaks Bump Beat 01 循环。在第 3 小节开始，播放头继续移动，但由于没有片段，所以您什么也听不到。

　　（3）在控制条中，单击"停止"按钮（或按下空格键）。

　　停止播放，播放头也停止移动，"停止"按钮被"跳到开头"按钮所取代，如图 1-61 所示。

图　1-61

　　（4）在控制条中，单击"跳到开头"按钮（或按 Return 键）。

　　播放头返回到了项目的开头。

　　（5）单击"向前"按钮，或按"."（句号）几次。

　　播放头会每次向前跳一个小节。

　　单击"倒回"按钮，或按","（逗号）几次。

　　播放头每次向后跳一个小节。

　　（注意，简体拼音输入法可能无法响应","请切换至英文输入法，即美式键盘进行尝试）

　　技巧　要一次快进 8 个小节，请按住"Shift + 。（句号）"键；要一次快退 8 个小节，请按"Shift + ,（逗号）"键。

您还可以通过单击标尺将播放头精确定位在您想要的位置。

技巧▶ 要定位播放头，您可以按住 Shift 键并单击工作区中的空白区域。

（6）在标尺的下半部分，单击小节 5 将播放头移动到该位置，如图 1-62 所示。

图 1-62

技巧▶ 要在特定位置开始或停止播放，请双击标尺的下半部分。

您已经了解使用标尺或键盘命令定位播放头、开始和停止播放以及将播放头返回到项目开头的基本浏览操作。下面让我们继续创作这首歌。

连续重复一个部分

有时候，当您在处理项目的某些特定部分时，您可能希望在不停止播放的情况下多次重复某个部分。这样，在您工作时，节拍会继续播放，您就不再需要手动重新定位播放头了。

您将通过向鼓中添加更多乐器来继续构建您的项目：贝司和一些吉他音轨。想要确定哪个贝司循环最适合您的鼓的话，当您在乐段浏览器中预览贝斯循环乐段时，使用循环模式持续重复轨道 1 上的鼓循环。

要调整循环区域以使其跨度与轨道 1 上鼓循环的长度相同，您需要确保选择了该区域。让我们来看看如何取消选择或选择工作区中的区域。

（1）单击工作区域中的空白空间，如图 1-63 所示。

该乐段为蓝色，白色文字的标题；表示它没有被选中。

（2）单击鼓乐段，如图 1-64 所示。

图 1-63

图 1-64

该片段突出显示表示它已经被选中。您现在就可以轻松地为该乐段的长度创建一个循环区域了。

（3）选择"浏览">"按所选设定取整定位符并启用循环"选项（或按 U 键），如图 1-65 所示。

图 1-65

技巧▶ 选择菜单命令时，相应的键盘命令通常会出现在右侧。

在控制栏中，循环按钮被打开，在标尺中，循环片段变为了黄色，表示循环模式已启用，如图 1-66 所示。

图　1-66

循环区域显示的是重复播放的歌曲片段。循环区域的开始和结束位置（称为"左 / 右定位符"）与所选乐段的开始和结束相匹配，循环区域从第 1 小节到第 3 小节。当您选择"按所选设定取整定位符并启用循环"时，定位器始终会被舍入最近的小节，因此，重复循环片段可以让律动一直持续，如图 1-67 所示。

（4）按空格键开始播放。

播放头开始移动，您的鼓也开始演奏。当播放头到达第 3 小节时，它会立即跳回第 1 小节的开头并继续播放。在这里，节奏显得有点快了。

（5）在 LCD 显示屏中，将速度向下拖动到 128 bpm。

当您的鼓继续演奏时，您现在可以预览一些贝司循环乐段。

（6）在乐段浏览器中，清除搜索栏并输入 kick start 或"强力启动"，如图 1-68 所示。

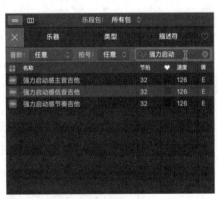

图　1-68

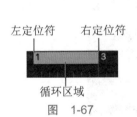

图　1-67

（7）在结果列表中，选择"强力启动感低音吉他"循环乐段。

片刻之后，Logic 会将循环乐段与项目同步，您可以听到它的演奏，以及项目中的鼓声。

"强力启动感低音吉他"在结果列表中列为 32 拍循环，但现在您的循环片段仅播放两小节（在当前 4/4 拍号下，2 小节 = 8 拍），因此您听到的只有贝司循环中的一部分。让我们将它添加到项目中以试听整个循环。

（8）在控制栏中，单击"停止"按钮（或按空格键）以停止播放。

（9）将"强力启动感低音吉他"拖到鼓乐段下方的工作区，确保帮助标签中的"位置"显示为"1 1 1 1"，如图 1-69 所示。

将为新的"强力启动感低音吉他"片段自动创建一条新轨道。该片段有 8 个小节，所以让我

们在轨道 1 上循环鼓乐段，以便鼓在整个贝司循环中继续播放。首先，您将打开区域检查器。

（10）在控制栏中，单击"检查器"按钮（或按 I 键）。

（11）在检查器中，如果片段检查器关闭，单击显示三角形将其打开，如图 1-70 所示。

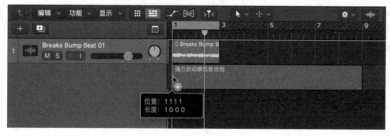

图　1-69　　　　　　　　　　　　　　　　图　1-70

您最近从乐段浏览器拖到工作区的"强力启动感低音吉他"片段仍处于选中状态，因此片段检查器的标题为"强力启动感低音吉他"并显示该片段的参数。

（12）在轨道 1 上，单击 Breaks Bump Beat 01 区域以将其选中。

片段检查器现在显示 Breaks Bump Beat 01 的参数。

（13）在片段检查器中，选择"循环"复选框（或按 L 键），如图 1-71 所示。

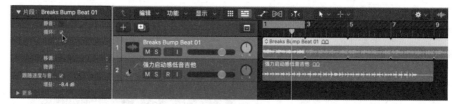

图　1-71

在工作区中，Breaks Bump Beat 01 现在会循环播放直到项目结束。

（14）在标尺中，单击黄色循环区域以关闭循环模式（或按 C 键），如图 1-72 所示。

图　1-72

（15）在控制栏中，单击"跳到开头"按钮（或按 Return 键）。

（16）按空格键开始播放。

鼓循环和贝司循环一起播放。您现在可以听到完整的贝司线了，这比您之前的有限预览更有旋律感。

（17）再次按空格键停止播放。

（18）按回车键（Return）返回开头。

（19）选择"文件" > "存储"选项（或按 Command + S 键）。

设置定位符来调整循环区域，是一种您将在整个制作过程中经常使用的技术，往往用来专注

于项目的某一部分。如果您在工作室中与其他音乐家合作演奏时，您不会每隔几个小节就打断播放（并破坏大家的创作灵感与流程），大家会很感激您！

创作歌曲并设定调性

您用于项目的所有素材都包含在工作区轨道上的片段中。创建编配有点像玩积木——根据需要移动、复制或重复片段来确定特定乐器开始和停止播放的点。

在本练习中，您将移动贝司循环，另其在歌曲中稍后出现，向歌曲中添加更多乐器，然后更改歌曲调性。

（1）在工作区中，将"强力启动感低音吉他"片段拖到第 5 小节，如图 1-73 所示。

图　1-73

当您拖动该片段时，帮助标签会显示：

- 移动区域——您正在执行的操作。
- 位置：5 1 1 1——片段移动到的位置。
- +4 0 0 0——该片段恰好在四个小节后移动。
- 长度：8 0 0 0——所单击的片段长度。
- 轨道：2 强力启动感低音吉他——曲目编号和名称。

帮助标签以小节、节拍、细分和 Tick 来显示位置和长度。当您在轨道视图中工作时，将使用这四个数字引用位置或长度。

- 该小节由多个节拍组成（此处为 4/4 拍号中的四个节拍）。
- 节拍是拍号中的分母（此处为四分音符）。
- 细分决定了水平放大时网格在标尺中的细分方式（此处为十六分音符）。
- 一个 Tick 是四分音符的 1/960。十六分音符包含 240 个 tick。

请注意，默认情况下，在控制条中，LCD 仅使用前两个单位（小节和节拍）显示播放头的位置。

技巧 为了更有效地工作，请记住隐藏那些您不需要看到的区域。对于接下来的几个练习，在控制栏中，单击"检查器"按钮（或按 I 键）并单击"乐段浏览器"按钮（或按 O 键）以根据需要打开和关闭这两个区域。

您现在将叠加几个吉他循环以配合"强力启动感低音吉他"循环。具有相似名称的循环通常会遵循相同的和弦进行，并且被组合在一起。乐段浏览器仍应然会向您显示名称中包含 Kick Start（强力启动）的循环。请注意 Kick Start（强力启动）循环乐段的调：循环最初是在 E 调中产生的，这意味着它们在该调中听起来感觉更好。您将在本练习的稍后部分更改项目的调。

（2）单击"强力启动感主音吉他"以将其选中。

"强力启动感主音吉他"循环已被选中并开始播放。要将另一个循环乐段添加到选择中，请按住 Command 键并单击循环乐段。

（3）按住 Command 键并单击"强力启动感节奏吉他"，如图 1-74 所示。

图　1-74

第一个循环停止播放，并同时选择了两个吉他循环。

（4）将选区拖到工作区底部 5 1 1 1 处的低音循环下方，如图 1-75 所示。

图　1-75

在鼠标指针和绿色"+"符号旁边，您会看到一个红色的数字 2，表示您正在向工作区中添加两个循环乐段。

在释放鼠标之前，请务必确保帮助标签显示为"5 1 1 1"。为了让您的片段在轨道视图中同步播放，您通常希望它们恰好在小节的第一拍开始，这意味着帮助标签读取的是一个小节编号，后面是"1 1 1"。

因为您要添加多个文件，所以会弹出一个警告，询问您要如何处理这些文件。

（5）选择"创建新轨道"选项，然后单击"好"按钮，如图 1-76 所示。

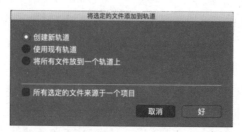

图　1-76

每个吉他循环都放置在一条新轨道上。除此之外，您将再添加一个吉他循环乐段，如图 1-77 所示。

图　1-77

（6）在乐段浏览器中，清除搜索框并键入 Bender 或"变调"。

（7）从结果列表中，将变调器电子乐 04 拖到工作区中吉他片段下方的第 5 小节，如图 1-78 所示。

图　1-78

该片段只有一个小节长，需要循环播放才能匹配上方轨道上 8 个小节长的吉他片段的长度。

（8）将指针移至"变调器电子乐 04"片段的右上角，如图 1-79 所示。

此处出现了循环工具。

（9）将循环工具拖拽到 13 1 1 1，如图 1-80 所示。

图　1-79

图　1-80

"变调器电子乐 04"目前在整个吉他循环的持续时间内循环，并会在同一位置停止（第 13 小节）。

（10）选择"文件" > "存储"选项（或按 Command+S 键）。

（11）在控制栏中，单击"跳到开头"按钮（或按 Return 键）。

（12）在控制栏中，单击"播放"按钮（或按空格键）。

从第 1 小节到第 5 小节，前奏部分以鼓作为开场；然后在第 5 小节贝司和三把吉他加入进来，共同完成律动与和声。在下一个练习中，您将使前奏部分变得更加精彩。

除了音调非常高的"变调器电子乐 04"循环外，吉他在当前 C 大调调号下播放时听起来有点低，所以让我们来改变歌曲的调性。

（13）按空格键停止播放。

（14）在 LCD 显示屏中，单击调号，如图 1-81 所示。

（15）在调号弹出式菜单中，选取"E 小调"，如图 1-82 所示。

图　1-81　　　　　　　　　　　　　　　　图　1-82

（16）听听新调中的歌曲。

现在，吉他听起来是在自然的音域内演奏。

是时候练习你的浏览技巧了！您可以单击控制条中的"播放"和"停止 / 跳到开头"按钮，单并双击标尺的下半部分，按住 Shift 键单击工作区中的空白区域，或使用表 1-1 所示键盘命令。

表 1-1　键盘命令

空格键	播放 / 停止
回车键 Return	跳到开头
.（句号）	前进
,（逗号）	倒回

您添加了几个循环乐段，并且将它们移动到了正确的位置来创建两个不同的歌曲部分，使用帮助标签确定循环在工作区中停止和开始的确切位置。您现在将通过创建一个鼓点来改进开场，然后再创建几个部分。

复制片段以编辑前奏

您的项目以四小节的前奏开始，其中只有轨道 1 上的 Breaks Bump Beat 01 片段播放节拍。感觉很稀疏，但节奏很原始，足以吸引注意力，这就是前奏的作用。然后在第 5 小节，轨道 2、3、4 和 5 上的贝司和吉他片段出现，使节拍声音显得完整并引入旋律。

为了突出第 5 小节新片段的冲击力，您将在前奏结束时创建一些意想不到的编辑，这些编辑肯定会让听众兴奋起来。为了让前奏更加精彩，您首先将音轨 5 上的"变调器电子乐 04"吉他复制到第 1 小节。

（1）按住 Option 键将"变调器电子乐 04"片段拖到第 1 小节，如图 1-83 所示。

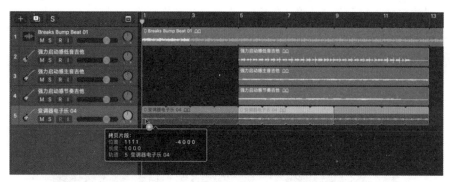

图　1-83

当按住 Option 键拖动复制片段时，请始终确保先松开鼠标，然后再松开 Option 键。如果您尝试同时松开两者，有时您可能会在不注意的情况下，稍微先于鼠标按钮松开 Option 键，这样就会变成移动片段而不是复制片段，如图 1-84 所示。

如果您成功复制了"变调器电子乐 04"片段，您的工作区将如图 1-84 所示。

图　1-84

如果您不小心移动了而不是复制了片段，请您跳转上一步的操作：选择"编辑">"撤销拖移"选项（或按 Command+Z 键），然后重试。

（2）听一下你的前奏。

在第 1 小节处的新"变调器电子乐 04"片段填充了整个开场。在第 5 小节贝司和所有吉他进入之前，它为该部分带来了一丝兴奋感，也为鼓循环添加了和声。为了使过渡更加明显，您将在第 4 小节使用不同的鼓循环。

（3）在乐段浏览器搜索栏中，输入 breakaway。

（4）将 Hip Hop Breakaway Beat 拖到音轨 1 的第 4 小节，如图 1-85 所示。

图　1-85

新循环打断了轨道上之前的循环（Breaks Bump Beat 01）。Hip Hop Breakaway Beat 也有两个小节长，因此它会溢出到下一个部分的第 5 小节。要清理这个鼓音轨，让我们将 Breaks Bump Beat 01 复制到第 5 小节。

（5）按住 Option 键将 Bump Beat 01 拖到第 5 小节，如图 1-86 所示。

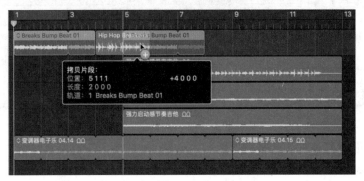

图　1-86

（6）再听一下你的前奏。

鼓循环与轨道 5 上的催眠感吉他相互叠加了三个小节，然后在第 4 小节停止，而嘻哈节拍仅播放一个小节，带有怪异混响效果的金属共振。在第 5 小节，原始鼓声回归，这一次伴随着美妙的贝司线和一些失真吉他，为歌曲带来了摇滚氛围，直到第 13 小节开始，只有鼓声继续循环直到结束。

在工作区中，您已经复制了片段并调整了它们的循环次数以创建令人兴奋的前奏。在下一个练习中，您将创建更多的部分来完成这首小歌曲。

缩放工作区

现在，您将仔细查看当前安排的"结尾"，看看如何创建一个空隙，以帮助过渡到稍后将创建的新部分。想要确定您可以看到多少工作区以及显示的区域有多大，您可以使用"轨道"视图右上角的缩放滑块或对应的键盘命令（Command + 箭头键）来放大或缩小。

缩放时，重要的是要确定工作区的哪些位置将保持固定在屏幕上，而工作区的其余部分将放大或缩小。当没有选择片段时，定位播放头允许您固定水平缩放时不会移动的水平位置。

（1）按回车键（Return）。

播放头跳转到歌曲的开头。

（2）单击工作区的背景（或按 Shift + D 键）。

取消选择所有的片段。

您将在第 12 至第 13 小节附近处理当前编曲的结尾。让我们首先水平放大，以便您可以清楚地看到工作区的那个区域。

（3）在"轨道"视图的右上角，将水平缩放滑块拖到右侧（或按几次 Command + 右箭头键），如图 1-87 所示。

播放头保持在屏幕上的相同位置，而片段和网格在右侧扩展。如果放大得太远，您可能看不到第 13 小节，那是您将在下一个练习中开始创建新部分的位置，如图 1-88 所示。

图　1-87

图　1-88

（4）按 Command + 左箭头键几次，直到第 13 小节重新出现，如图 1-89 所示。

图　1-89

注意 ▶ 使用缩放滑块或 Command + 箭头组合键进行水平缩放时，播放头将保持在屏幕上的相同位置，除非选择了一个片段并且播放头不在该片段的边界内。在这种情况下，该片段的左边缘将保持在屏幕上的相同位置。当播放头离开屏幕时，工作区左侧的内容依然将保留在屏幕上的相同位置。

让我们垂直放大，使区域更高一点，这将使波形更容易看到。

注意 ▶ 使用缩放滑块或 Command + 箭头键进行垂直缩放时，所选片段将保持在屏幕上的相同位置。如果未选择任何片段，则所选轨道将保留在屏幕上的相同位置。

（5）确保选择了轨道 1 并将垂直缩放滑块向右拖动（或按几次 Command + 下箭头键），如图 1-90 所示。

图　1-90

工作区垂直放大后。能够看到更高的波形有助于您更好地识别每个区域中的音频内容。您现在可以清楚地看到"强力启动感低音吉他"和"强力启动感节奏吉他"片段中的波形在最后一个小节（第 12 小节）处停止。为了强调这个间隙并加强到下一个部分的过渡，让我们在那个位置停止播放鼓。

为了更方便地编辑鼓音轨，您将使用缩放工具在第 12 小节周围放大它。要使用缩放工具，请按住 Control + Option 键，然后拖动以在要放大的区域上绘制一个蓝色高亮矩形。您绘制的矩形的大小决定了您将放大多远：您绘制的矩形越小，您将放大得越近。为了在编辑鼓时保持一些上下文关系，您将希望能够查看编辑前后的几个小节，同时您还需要查看下方轨道 2 上贝司吉他的波形。

（6）按住 Control + Option 键拖动，以在轨道 1 和轨道 2 周围的第 10 小节到第 15 小节周围绘制一个蓝色矩形如图 1-91 所示。

图 1-91

您突出显示的区域会扩展以填满工作区，并且您可以看到更精确的标尺和区域内波形的更多详细信息，如图 1-92 所示。

图 1-92

有效地放大和缩小以准确查看您需要的内容，这需要练习，起初您可能在放大后看不到您想要的内容。让我们再缩小。

（7）按 Control + Option 键单击工作区中的任意位置。

工作区返回到您之前的缩放级别。

（8）按 Control + Option 键再次围绕轨道 1 和轨道 2，第 10 到第 15 小节进行拖动。

随意尝试放大和缩小几次以查看歌曲的不同部分，以练习您的缩放技巧。确保您最终放大以舒适地看到第 12 小节的轨道 1，以便您准备好在下一个练习中进行鼓的编辑。

技巧　如果您对工作区视图感到满意，但觉得应该放大得更近，请再次放大。您可以按住 Control + Option 键并拖动以多次放大，然后按住 Control + Option 键并多次单击工作区以通过相同的缩放级别缩小。

您逐渐熟悉了几种不同的缩放方法：滑动滑块和相应地按 Command + 箭头键递增缩放，以及按 Control + Option 键拖动以绘制您想要扩展的区域。请一定要有耐心，缩放以准确查看您想要的内容，一开始的时候可能会很有挑战性。如果您在工作区中编辑区域时花时间练习缩放技巧，您将获得相对的回报。而且这很快就会成为你的一种好习惯，准确地看到你需要什么，这样将能够让您更专注于您的创作。

在工作区中编辑片段

到目前为止，选择和将循环分层以及确定它们开始和停止的位置，可以帮助您奠定编曲的基础。现在您需要编辑轨道的较小片段而不受片段边界的限制。在接下来的练习中，您将通过在循环片段中创建无声的间隙，来创造鼓点中断然后重新排列低音部，并移调以自定义贝司线的旋律。

使用鼠标工具编辑

在当前安排的结尾（第 13 小节），鼓不断循环。要在鼓音轨中创建间隙，您不能仅使用指针工具单击单个片段来选择并删除它。相反，您将使用一种新工具，即选取框工具，只选择您希望删除的循环片段部分。随着您越来越精通工作区中的片段编辑，选取框工具将很快成为您的第二个好朋友，仅次于您目前正在使用无处不在的指针工具。

左单击工具　Command 单击工具

图　1-93

在轨道视图的顶部，查看工具菜单，如图 1-93 所示。

左侧的菜单对应于分配给鼠标指针的工具。

右侧的菜单对应于按住 Command 键时分配给指针的工具。

目前，左键单击工具分配给指针工具（箭头图标），Command 单击工具分配给选取框工具（十字线图标）。您现在不需要更改这些分配，但如果您好奇，请随时单击其中一个工具菜单将其打开并查看可用的内容。再次单击它以将其关闭。

（1）按住 Command 键。

指针变成十字准线，代表着选框工具。

（2）在轨道 1 上，按住 Command 键从"12 1 1 1"拖动到"13 1 1 1"，如图 1-94 所示。

图　1-94

您使用选取框工具拖动的区域会突出显示，表示它已被选中。

如果您对选取框选择不满意，请使用指针工具在选区外单击以清除选区，然后重试。

技巧▶按 Command + Shift 键拖动选取框选择边缘以调整其位置。

（3）按删除键（Delete），如图 1-95 所示。

图　1-95

由选取框工具选择的循环部分被删除。循环在空白区域之前和之后变成了不同的片段，因此，轨道在删除部分的开头（第 12 小节）和结尾（第 13 小节）停止并且继续播放。

（4）按 Control + Option 键并单击工作区以缩小，如图 1-96 所示。

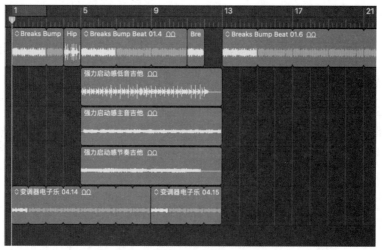

图　1-96

（5）在第 10 小节处单击标尺的下半部分。播放头现在位于第 10 小节。

（6）听听你编曲的结尾。

鼓与轨道 2 上的低音吉他和轨道 4 上的节奏吉他一起停止，而轨道 3 上的主音吉他和音轨 5 上的变调器吉他继续演奏。然后在第 13 小节，当鼓恢复节拍时所有贝司和吉他停止演奏，这将允许您在下一个练习中开始一个新的部分。

您已使用轨道视图的 Command 单击工具（选取框工具）在片段末尾给鼓轨道做了一个切割（第 12 ～ 13 小节）。每当您需要在不受片段边界限制的情况下执行编辑时，您可以求助于使用选取框工具。鼓轨道上的这个静音部分会很好地过渡到第 13 小节开始的一个新歌曲部分，您接下来要创建这个部分。

创建一个新的歌曲部分

在第 13 小节，您将引入一些新的循环，来创建一个具有更多和声走向的新部分。使用移调参数，您将确保循环乐段以正确的八度音程播放，以便它们很好地融合在一起。确保根据需要继续滚动和缩放工作区，以便您可以舒适地编辑区域。

（1）在乐段浏览器的搜索字段中，输入 Shimmering 或"闪烁旋律"。

（2）将闪烁旋律节奏吉他拖到工作区底部的第 13 小节，如图 1-97 所示。

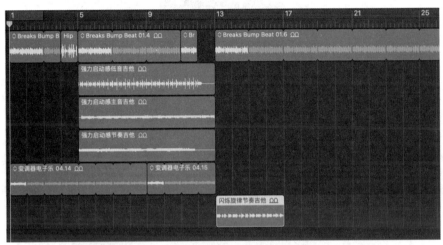

图　1-97

（3）将闪烁旋律主音吉他拖到工作区底部的第 17 小节。

（4）清除乐段浏览器搜索字段并输入 Vendetta。

（如果您无法搜索到该乐段，请前往 Logic Pro 的声音资源库，打开声音资源库管理器选择旧有及兼容性内容，选择"即兴素材包交响乐团"进行安装）

（5）将 Vendetta Hi Strings 01 拖到工作区底部的第 21 小节处。

（6）在工作区中，拖动以选择刚刚添加的三个新片段，如图 1-98 所示。

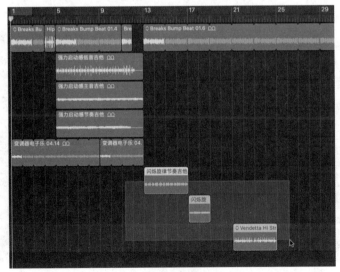

图　1-98

片段检查器标题显示"片段：3 个已选定"。您在片段检查器中调整的参数将应用于所有三个选定的片段。

（7）在片段检查器中，单击"循环"复选框（或按 L 键），如图 1-99 所示。

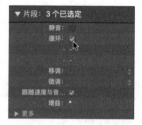

图 1-99

在工作区当中，三个选定的片段现在是循环的。我们来让它们在第 29 小节停止循环以结束歌曲。

（8）将指针移至音轨 1 上循环的上部。

指针变为循环工具。您可以在想要片段循环结束的位置单击或拖动循环工具。拖动的好处是可以看到帮助标签中的确切位置。

（9）将循环工具拖到轨道 1 的第 29 小节，如图 1-100 所示。

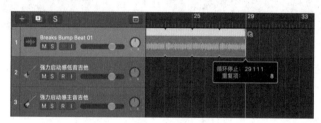

图 1-100

鼓声在第 29 小节停止演奏。

（10）重复相同的步骤，在第 29 小节处停止轨道 6 和轨道 7 上的吉他以及轨道 8 上的弦乐，如图 1-101 所示。

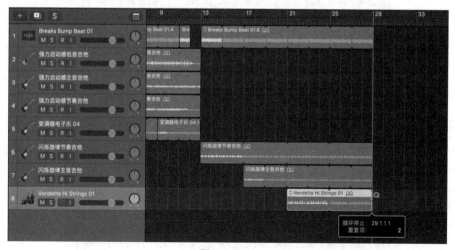

图 1-101

（11）将播放头移至第 9 小节并聆听过渡段和刚刚创建的新部分。

在第 13 小节，当鼓声继续演奏时，贝司和失真的吉他停止，为干净的节奏电吉他留出足够的空间，演奏令人振奋的和弦进行。四小节后，催眠般的主音吉他加入重复旋律。

又过了四个小节，添加了弦乐以切分音开始的即兴重复段，为歌曲的最后部分增添了质感和活力。

从第 13 小节开始的干净节奏吉他的音调对于整个曲子来说，听起来太低了。让这个吉他乐段高一个八度会使它振奋起来，并给这部分带来更快乐的感觉。让我们来变换它。

（12）在工作区中，选择第 13 小节处的"闪烁旋律节奏吉他"片段。

（13）在片段检查器中，在移调标签旁边，单击最右侧的小双箭头符号，如图 1-102 所示。

弹出一个菜单，允许您一次将片段移调一个八度（12 个半音）。

（14）在弹出式菜单中，选择"+12"，如图 1-103 所示。

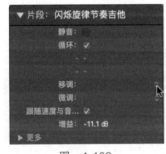

图　1-102

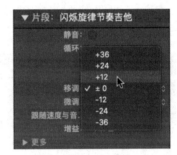

图　1-103

在工作区中，移调值显示在片段名称（+12）的括号中。

（15）聆听节奏吉他移调后的新部分。

吉他演奏高了一个八度，给人一种放克（funky）的感觉，给这首歌的部分带来了更多的活力。

您在歌曲中添加了一个新部分，与失真吉他不同。新的轻松和弦进行与第一部分单调的和声形成鲜明对比，并带领听众踏上航程。在下一个练习中，您将通过将低音吉他带回到最后一个部分并将它们连接在一起。

剪切片段以编辑贝司旋律

为了使弦乐加入的最后部分（第 21 小节）更饱满，您现在将创建一条贝司线。在本练习中，您将复制第一部分的贝司线并进行一些仔细的编辑，使贝司的旋律跟随节奏吉他的和弦进行。

（1）在轨道 2 上，按住 Option 键将"强力启动感低音吉他"片段拖到第 21 小节，如图 1-104 所示。

图　1-104

（2）将播放头定位在第 21 小节之前一点，然后聆听从第 21 小节开始的最后一段。

当贝司在第 21 小节加入时，它会以与其他循环相同的音调播放。在第 22 小节，音轨 6 上的节奏吉他切换到另一个和弦，但贝斯并没有跟随这个新的和弦进行。

首先让我们使用缩放工具放大"强力启动感低音吉他"区域。

（3）在第 21 小节，按 Control + Option 键并拖动以围绕整个"强力启动感低音吉他"绘制一个矩形区域，如图 1-105 所示。

图　1-105

要创建新的贝司线，首先您将在"强力启动感低音吉他"片段的开头剪切两个小节部分。您可以通过双击选取框工具（您的 Command 单击工具）来剪切区域。

（4）按住 Command 键并双击第 23 小节处的"强力启动感低音吉他"片段，如图 1-106 所示。

图　1-106

（5）按住 Command 键并双击第 25 小节处的"强力启动感低音吉他"片段，如图 1-107 所示。

图　1-107

从第 25 小节开始的选定贝司片段，您将不需要了。剪切片段时，剪切右侧的新片段会被选中，这样可以轻松删除。

（6）按删除（Delete）键。

第二个片段遵循的和弦进行与节奏吉他和弦进行的开头完美匹配。让我们交换两个片段的位置。要轻松交换两个片段的位置，您可以使用其中一种随机拖动模式。

（7）在"轨道"视图菜单栏中，单击"拖移"弹出式菜单并选取"左靠齐"选项，如图 1-108 所示。

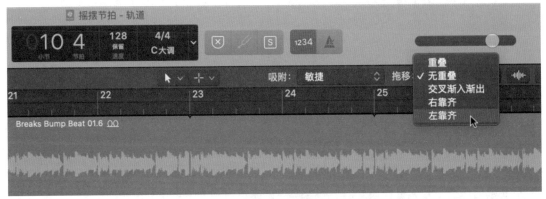

图　1-108

在靠齐模式下，放置一个片段使其与另一个片段重叠并且会使它们交换位置。查看您的片段名称：第一个片段（第 21 小节）是"强力启动感低音吉他 .5"；第二个片段（第 23 小节）是"强力启动感低音吉他 .7"（如果您的片段显示的是其他名称，请记住它们的名称，以便在下一步中，您可以仔细检查您是否已成功交换了它们的位置）。

（8）向左拖动第二个片段，使其与第一个片段重叠（重叠任意小节数），然后松开鼠标按钮，如图 1-109 所示。

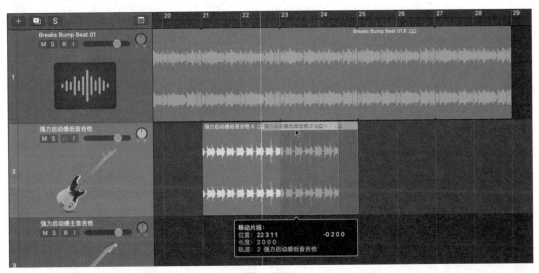

图　1-109

（9）两个片段互换了位置，如图 1-110 所示。

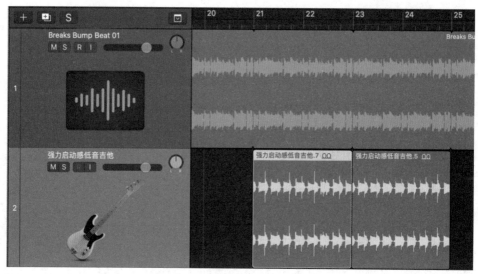

图 1-110

不要忘记切换回到无重叠模式，否则当您尝试在轨道视图中定位片段时，您最终会遇到意想不到的结果。

（10）在轨道视图菜单栏中，单击拖动模式弹出式菜单并选择"无重叠"选项，如图 1-111 所示。

（11）听听这部分。

第一个片段跟随吉他的和弦进行；然而，第二个片段似乎演奏了错误的和弦：吉他和弦比贝司低了五度（7 个半音）。让我们来解决这个问题。

（12）选择第 23 小节处的第二个"强力启动感低音吉他"片段。

（13）在片段检查器中，我们单击移调标签右侧的空白区域并向下拖动到"–7"（半音），如图 1-112 所示。

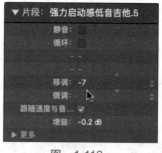

拖移：　无重叠

图　1-111

图　1-112

（14）听一听这部分。

低音吉他完美地跟随吉他的和弦进行。为了更好地了解歌曲的整体结构，让我们来缩小范围。

（15）按 Control + Option 键并单击以缩小。

要让贝司完整的演奏最后一段，您需要将整个贝司线再重复一次。

（16）拖动以选择两个贝司片段。

（17）选择"编辑">"重复一次"选项（或按 Command + R 键），如图 1-113 所示。

图　1-113

低音吉他演奏了从第 21 小节到第 29 小节的整个八小节部分。

您的片段编辑技能提升了！您已使用选取框工具将一个片段一分为二，切换到靠齐模式以交换两个片段位置，并使用片段检查器中的移调参数使循环乐段以所需的调播放。你的歌曲就快要完成了。

结束歌曲

要结束这首歌，您将添加一个新的 half-time（半时值）鼓循环，这样将会降低能量，同时节奏吉他最后一次演奏欢快的和弦进行，然后用回音响击镲来强调结尾。

（1）在乐段浏览器搜索栏中，输入 circuit 或"断路器"，将"断路器节拍 01"拖到轨道 1 的第 29 小节处，如图 1-1144 所示。

图　1-114

技巧 如果松开鼠标时循环乐段跳转到轨道中靠前的位置，请确保按照上一个练习中的说明在轨道视图菜单栏中将拖动模式弹出式菜单设置为无重叠。

（2）将指针移到"断路器节拍 01"片段的右上角以使用循环工具。

（3）拖动循环工具使"断路器节拍 01"重复一次并在第 33 小节结束，如图 1-115 所示。

图　1-115

您将延长节奏吉他循环，让它在整个尾奏部分继续播放。

（4）在轨道 6 上，使用循环工具将节奏吉他循环延长至第 33 小节，如图 1-116 所示。

图　1-116

要以一声巨响结束歌曲，您将添加最后一个击镲循环。

（5）在乐段浏览器中，搜索循环"天使镲效果"并将其拖到轨道 1 的第 33 小节处，如图 1-117 所示。

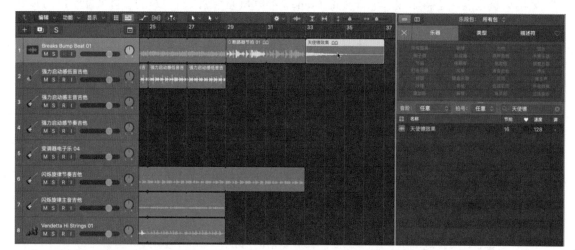

图　1-117

（6）来听听你的整首歌。

你已经编排了你的第一首歌。仅使用几个循环乐段，您就制作了一首简单的一分钟歌曲，该歌曲以引人入胜的前奏开头，然后过渡到带有层次的失真吉他和精神有力的贝司线部分。然后，充满活力的节奏吉他引入了更明亮的和弦进行。您编辑并移调了贝司线，使其在第 21 小节重新引入时遵循新的和弦进行。利用您新发现的编辑技巧，创建了间隙和中断以加强歌曲部分之间的过渡，并以 half-time（半时值）鼓循环结束了这首歌。非常好！您现在可以快速将这首歌混音，然后将其导出以进行分享了。

为歌曲混音

您已经在工作区中编排了您的片段，您现在可以专注于每个乐器的声音以及它们作为一个整体中的声音。您可以调整每个乐器的音量及其在立体声场中的位置，甚至可以修改其音色，使所有乐器和谐地融合在一起。

为轨道和通道条选择名称和图标

一些准备工作可以事半功倍，因此在开始调整声音之前，您需要花点时间从视觉上整理您的项目，选择合适的名称和图标来帮助您识别轨道和通道条。

（1）在控制栏中，单击"混音器"按钮（或按 X 键），如图 1-118 所示。

图　1-118

在主窗口的底部，混音器打开，如图 1-119 所示。

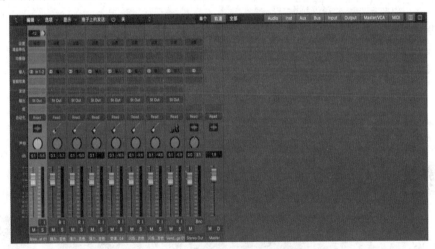

图　1-119

通道条是以您之前拖到工作区的循环乐段来命名的。大多数名称太长而无法完整显示，因此它们被缩写并且难以阅读。为了更轻松地确定它们所控制的乐器，您可以为通道条设定更简单、更具描述性的名称。

要编辑轨道头及其相应通道条上的名称，您可以双击其中任何一个并输入新名称。

（2）在第一个通道条的底部，双击 Breaks Bump Beat 01 名称，如图 1-120 所示。

出现一个文本输入框，并选择当前名称 Breaks Bump Beat 01。

（3）输入"鼓"，然后按回车键（Return）。

混音器中的第一个通道条和轨道视图中的轨道 1 都被重命名为"鼓"。重命名轨道头中的轨道通常更容易，因为名称没有缩写，而且您可以通过查看已编排的片段快速识别乐器。

（4）在控制栏中，再次单击"混音器"按钮（或按 X 键）关闭混音器。

（5）在轨道 2 的轨道头中，双击"强力启动感低音吉他"名称，如图 1-121 所示。

图 1-120

图 1-121

文本输入框打开。这次您将输入一个名称，然后使用键盘命令打开下一首曲目的文本输入框。

（6）输入"贝司"，然后按 Tab 键。

轨道 2 已重命名为"贝司"。轨道 3 名称上的文本输入框打开，可供编辑。

（7）输入"主音吉他"，然后按 Tab 键。

轨道 3 已重命名为"主音吉他"，轨道 4 已准备好重新命名。

（8）输入"节奏吉他"，然后按 Tab 键。

（9）输入"高音吉他"，然后按 Tab 键。

（10）输入"放克吉他"，然后按 Tab 键。

（11）输入"旋律吉他"，然后按 Tab 键。

（12）输入"弦乐"，然后按回车键（Return）。

技巧▶ 在混音器中，您也可以按 Tab 键输入名称并打开下一个通道条的文本输入框。如果输入的名称不正确，请按 Shift + Tab 键打开上一条轨道或通道条的文本输入框。

请注意，轨道 1 只有一个通用音频波形图标。这是因为该轨道是在创建项目时创建的，这一步骤是您在本课一开始将"Breaks Bump Beat 01"循环乐段拖进去之前。

（13）在轨道视图中，按住 Control 键并单击轨道 1 轨道头中的图标，如图 1-122 所示。

图 1-122

快捷菜单中显示按类别排列的图标。

（14）在快捷菜单中，选择"鼓"选项。出现了各种鼓图标的合集。

（15）单击代表架子鼓的图标，如图 1-123 所示。

图 1-123

该图标现在在轨道标题中可见了。相同的图标也分配给了混音器中相应的通道条，稍后您将看到它。

在混音过程中，当您的创意源源不断并且您只想快速调整乐器的声音时，浪费时间在寻找正确的轨道或通道条上，可能会令人沮丧。而且更糟的是，您可能会成为经典错误的受害者：转动旋钮和推子但听不到声音对您的调整做出反应，直到您意识到您正在调整错误的乐器！

花点时间为您的轨道和通道条分配描述性名称和适当的图标可以让您的工作流程更具效率并避免可能代价高昂的错误。

调整音量与立体声位置

分配了新名称和图标后，您的混音器就准备好了。您现在将打开它并调整一些乐器的音量和立体声位置。调节乐器音量时，通常建议避免调高音量推子以造成混音过载。相反，确定您希望哪些乐器在混音中保持响亮，并将其他乐器降低来符合您的品位。在这首歌中，您将保持鼓和贝司响亮而清晰，因为它们构成了律动的基础，并且您将降低吉他和弦乐的音量，以免它们与鼓和贝司冲突。

（1）在控制栏中，单击"混音器"按钮（或按 X 键）以打开混音器。

您可以在通道条底部看到您的新名称，并在鼓通道条上看到新图标。

技巧 ▶ 要调整混音器的大小，请将指针放在混音器窗格的顶部以查看调整大小指针并向上或向下拖动，如图 1-124 所示。

图 1-124

混音器中的通道条有很多选项，但不用担心。因为您有许多可用工具并不意味着必须全部使用它们。您将根据需要了解这些选项。

注意 ▶ 根据显示器的大小，您可能无法完全打开混音器。在这种情况下，您可以将垂直滚动条拖动到混音器的右侧以向上滚动并查看所有选项。

（2）听一听你的歌。

"高音吉他"加上了重复的旋律模式，为鼓增添了神秘和催眠的氛围。它不需要在混音中处于最前面，因此您可以让它靠后一些。

（3）在高音吉他通道条上，向下拖动音量推子，使增益显示为"–5.0"，如图 1-125 所示。

注意 ▶ 当空间有限时，则显示负电平和增益值时会不带"–"（减号）。

继续调节音量推子，直到增益显示读数为"–5.0"。音量推子影响应用到流经通道条的音频信号的增益量，因此控制乐器演奏的音量。催眠般的吉他旋律现在变得更柔和，让鼓声循环更强劲和居中。

在前奏之后，让我们将"主音吉他"和"节奏吉他"调到更微妙的水平。

（4）在"主音吉他"通道条上，将音量推子向下拖动到"–2.0"dB。

（5）在"节奏吉他"通道条上，将音量推子向下拖动到"–2.9"dB。

您现在将调整"主音吉他"和"节奏吉他"轨道上的"Pan（声相/平衡）"旋钮，以将它们在立体声声相中分散得更远。要调节"Pan"旋钮，请单击旋钮的中心并向上拖动以将旋钮向右转动，或向下拖动以将旋钮向左转动。

（6）在"主音吉他"通道条上，将"Pan"旋钮一直拖到"-22"。吉他往立体声场的左侧移动了一点。

（7）在"节奏吉他"通道条上，将"Pan"旋钮向上拖动到"+15"，如图 1-126 所示。

Pan（声相/平衡）旋钮

增益

音量推子

图 1-125

图 1-126

吉他往立体声场的右侧移动了一点。

技巧 ▶ 如果您在调整参数时听不出差异，请先尝试通过夸大调整来放大效果。随着您的听觉对调整特定参数的效果变得更加敏锐，您便将能够更好地输入更合理的参数值。

两把吉他很好地坐落在中心的两侧，通过在立体声场中分散乐器来为混音提供空间维度。

（8）继续收听歌曲，接下来将对下一节进行混音。

（9）在"放克吉他"通道条上，将音量推子向下拖至"-3.0"dB。

让我们通过平衡一侧的"旋律吉他"和另一侧的"弦乐"来扩大本节中的混音的范围。

（10）在"旋律吉他"通道条上，将"Pan"旋钮向上拖动到"+24"。

（11）在"弦乐"通道条上，将"Pan"旋钮向下拖动到"-46"，并将音量推子向下拖动到"-5.0"dB，如图 1-127 所示。

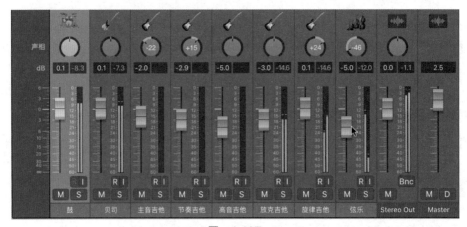

图 1-127

（12）再来听听整首歌曲。

混音平衡做得很好，在两个主要章节的每个章节中心两侧都分布了一些乐器，

使歌曲在立体声场中具有了空间维度。鼓和贝斯奠定了坚实的基础，而吉他则恰到好处地切入，带来声音的质感以及旋律与和声的歌曲元素。

在检查器中，查看输出通道条上的峰值电平显示。当混音的一部分声音太大时，输出通道条峰值电平显示会显示正值并变为红色，表示音频信号失真。在这个项目中，歌曲中的最高峰低于 0 dB FS，并且没有产生失真。

现在您已经仔细平衡了混音中的乐器电平和立体声的位置，您在 Logic 中的工作已完成，歌曲已准备好进行导出。

混音成立体声文件

最后一步是将音乐混音成为一个立体声音频文件，这样任何人就都可以在音频软件或硬件上播放它。在本练习中，您会将项目并轨到立体声音频文件。首先通过选择所有区域，您无须再手动调整并轨开始和结束位置。

（1）确保让"轨道"视图成为焦点关注区域，然后选择"编辑">"选择">"全部"选项（或按 Command＋A 键）以选择所有片段。

（2）在主菜单栏中，选择"文件">"并轨">"项目"选项或"部分"选项（或按 Command＋B 键）以打开"并轨"对话框，如图 1-128 所示。

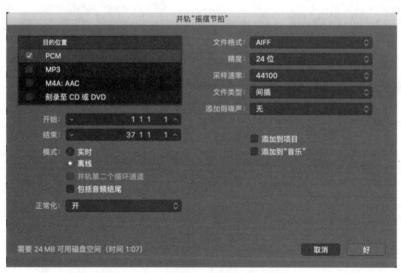

图　1-128

您可以选择一种或多种目标格式并为每种格式调整参数。

您将并轨一个 MP3 格式的文件，您可以轻松将其通过电子邮件发送或上传到网络。

（3）取消选中 PCM 复选框，然后选中 MP3 复选框，如图 1-129 所示。

在目的位置框下方，当镲声停止回响时，请注意，结束位置已正确调整到了工作区中片段的结尾（第 37 小节）。那是因为您在本练习开始时选择了工作区中的所有片段的原因。

（4）在"并轨"对话框中，单击"确定"按钮（或按 Return 键）。

"并轨"对话框打开。并轨会在您的硬盘上创建一个新的立体声音频文件。

您会将新的 MP3 文件保存到桌面。"存储为："字段中填入了 Logic 的项目名称"摇摆节拍"。

（5）从"位置"弹出式菜单中，选取"桌面"（或按 Command + D 键）。

（6）单击"并轨"（或按 Return 键），如图 1-130 所示。

并轨进度条打开，完成后，您的 MP3 文件就已准备好在您的桌面上了。

（7）选择"Logic Pro" > "隐藏 Logic Pro"选项（或按 Command + H 键）。

Logic Pro 已隐藏，您可以看您的桌面。

技巧 如果您打开了多个应用程序并且想要将它们全部隐藏以便看到您的桌面，请单击程序坞中的"访达"图标（或按 Command + Tab 键以选择"Finder"）并选择"Finder" > "隐藏其他"选项（或按 Command + Option + H 键）。要取消隐藏应用程序，请按 Command + Tab 键以选择它。

（8）在桌面上，将指针移到"摇摆节拍"上，然后单击出现的"播放"按钮，如图 1-131 所示。

您的文件开始播放。您现在可以与您所有的朋友和家人分享该 MP3 文件！

在相对较短的时间内，您制作了一首包含八个音轨的一分钟器乐歌曲，编辑了工作区中的片段以构建编曲，并调整了混音器中乐器的音量和声相位置。您现在拥有一段可以很好地发挥作用的音乐，例如，在广播或电视节目的字幕期间或作为电视广告的音乐。

| 图　1-129 | 图　1-130 | 图　1-131 |

键盘指令

快捷键

面板和窗口	
I	切换检查器
X	切换混音器
O	切换乐段浏览器
Shift - /	切换快速帮助窗口
空格键	播放或停止项目

浏览	
,（逗号）	后退 1 个小节

. (句号)	前进 1 个小节
Shift + , (逗号)	后退 8 个小节
Shift+. (句号)	前进 8 个小节
回车 (Return)	回到项目开头
U	按所选设定取整定位符并启用循环
C	打开和关闭循环模式

缩放

Control+Option+ 拖动	拖动并绘制您想要扩展的区域以填充工作区
Command+ 左箭头	水平缩小
Command+ 右箭头	水平放大
Command+ 上箭头	垂直缩小
Command+ 下箭头	垂直放大

通用

Command+Z	撤销上一个操作
Command+Shift+Z	恢复撤销过的上一步操作
L	为选定片段打开和关闭"循环"回路

快捷键

通用

Command+A	全部选择
Command+R	重复选择的片段一次
Command+B	并轨项目
Command+S	保存项目
Tab	通过已打开的窗口向前循环关键焦点
Shift+Tab	通过已打开的窗口向后循环关键焦点

macOS（系统指令）	
Command+D	从"存储"对话框的"位置"弹出式菜单中选择"桌面"
Command+H	隐藏当前应用
Command+Option+H	隐藏所有其他应用程序
Command+Tab	通过打开的应用程序向前循环
Shift+Command+Tab	在打开的应用程序中向后循环

2

第 2 课
制作一条虚拟鼓轨道

在大多数流行的现代音乐流派中，鼓是乐器的支柱。它们为乐曲的节奏和律动提供了基础。对于含有不同乐器的现场录音时，通常会先录制或编排鼓，以便其他音乐家可以边听它们的节奏参考边录制。

为了满足当今的高制作水准，制作鼓音轨通常涉及使用多种技术，包括现场录音、编程、采样、音频量化和鼓组替换。在 Logic Pro 中，您可以利用鼓手功能及其配套软件乐器：Drum Kit Designer 和 Drum Machine Designer 来加快这一进程。

在本课中，您将制作虚拟的独立摇滚、嘻哈和电子浩室鼓音轨。在选择了一个流派并为您的项目选择了最好的鼓手之后，您将进行调整，让鼓手演奏更复杂或更简单的节奏型，更响亮或更柔和，并更换感觉，几乎就像制作人在与录音过程中的真正鼓手交流一样。

创建鼓手轨道

"鼓手"是 Logic Pro 的一项功能，可以让您使用具有自己个人演奏风格的虚拟鼓手制作鼓音轨。它的演奏位于鼓手轨道上的鼓手片段中。使用鼓手编辑器，您可以编辑鼓手片段中包含的演奏数据。每个虚拟鼓手还带有自己的架子鼓软件乐器插件：Drum Kit Designer 用于模拟现场声学架子鼓，或 Drum Machine Designer 用于电子采样和合成鼓。

首先，让我们打开一个新项目，添加一条鼓手轨道，并检查鼓手区域中鼓演奏的显示。

（1）选择"文件">"新建"选项（或按 Command+Shift+N 键）。

一个新项目跟随"新轨道"对话框一起打开。

（2）在"新轨道"对话框中，选择"鼓手"选项，确保"流派"弹出式菜单设置为"摇滚"，然后单击"创建"按钮（或按 Return 键），如图 2-1 所示。

图　2-1

鼓手轨道与八个小节鼓手片段一起创建。在主窗口的底部，鼓手编辑器打开，允许您编辑在工作区中选择的鼓手片段中的演奏，如图 2-2 所示。轨道命名为南加风情（Kyle），这是摇滚类别中默认架子鼓和默认虚拟鼓手的名称。项目速度设置为 110 bpm，适合所选的音乐流派。

鼓手片段

鼓手编辑器

图　2-2

（3）按空格键聆听鼓手片段。

鼓手从一声敲击吊镲开始演奏简单的摇滚乐曲。在鼓手片段的末尾，鼓会增添引导（过门）到下一个部分，稍后将添加该部分。

让我们仔细看一下鼓手片段。

（4）按住 Control+Option 键并拖过鼓手片段的第一个小节。如有必要，通过拖动垂直缩放滑块（或按 Command+ 下箭头键）继续垂直缩放，直到您可以在鼓手片段中看到两条主线，如图 2-3 所示。

吊镲　　　　重音踩镲　　　　轻音踩镲

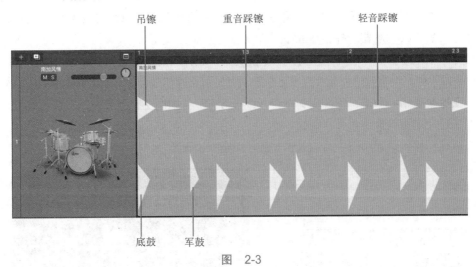

底鼓　军鼓

图　2-3

鼓手片段将击鼓声显示为通道上的三角形，大致模拟音频波形上击鼓声的外观。底鼓和军鼓显示在底部线上；镲、通鼓和手打击乐器在最上面。

要创建所需长度的循环范围，您可以水平拖动标尺。

（5）在标尺的上半部分，从第 1 小节拖到第 2 小节，如图 2-4 所示。

图　2-4

为您拖动的部分创建一个循环范围，并打开循环模式。

（6）听第一小节几次，同时查看鼓手片段中的鼓声。

虽然您无法在鼓手片段中编辑单个鼓点，但片段显示可让您快速浏览鼓手的演奏。

更多信息 ▶ 在本课结束时，您将把鼓手片段转换为 MIDI 片段。在第 7 课中，您将学习如何编辑 MIDI 片段。

（7）关闭循环模式。

（8）按住 Control+Option 键并单击工作区以缩小并查看整个鼓手片段。

现在您可以读取鼓手片段。在下一个练习中，您将听到多个鼓手和多个演奏预设。稍后，当您在鼓手编辑器中调整其设置时，您将再次放大以查看鼓手片段中的乐曲变更。

选择鼓手和风格

每个鼓手都有自己的演奏风格和鼓套件，它们结合起来创造出独特的鼓声。在开始微调鼓手的演奏之前，您需要为歌曲选择合适的鼓手。

在资源库中，鼓手按音乐流派分类。默认情况下，选择新的鼓手意味着加载新的虚拟鼓套件并变更鼓手片段设置。但有时您可能希望在更换鼓手时保留相同的鼓套件，您将在本练习中这样去做。

（1）在控制栏中，单击"资源库"按钮（或按 Y 键），如图 2-5 所示。

资源库可让您访问鼓手和鼓套件的音色。

（2）将指针移到硬摇滚鼓手（Anders）上，如图 2-6 所示。

图　2-5

图　2-6

帮助标签描述了鼓手的演奏风格和他们的架子鼓的音色。让我们来认识一下其他鼓手。

（3）继续将指针放在其他摇滚乐鼓手上以阅读他们的描述。完成后，单击放克摇滚鼓手（Jesse），如图 2-7 所示。

在资源库中，选择了 Jesse 的架子鼓"粉碎"（Smash）。在工作区中，鼓手片段变更以显示 Jesse 的演奏。在控制条中，项目速度变为 95 bpm。

（4）在工作区中，确保鼓手片段仍处于选中状态。

鼓手编辑器显示所选鼓手片段的设置。黄色标尺可让您将播放头定位在片段内的任何位置，您可以单击标尺左侧的"播放"按钮来预览鼓手片段。与在轨道区域中一样，您也可以双击标尺来开始和停止播放。

（5）在鼓手编辑器中，单击"播放"按钮，如图 2-8 所示。

图　2-7

图　2-8

所选片段以循环模式播放，循环区域自动匹配片段位置和长度。所选片段是独奏的——用黄色细框表示。当项目中有其他轨道时，独奏片段有助于您专注于鼓的演奏。

尽管稍后您会微调鼓手的演奏，但 Jesse 烦琐的切分鼓的方式并不适合这首独立摇滚歌曲。您正在寻找一位风格简单、直截了当、更适合这首歌的鼓手。

（6）停止播放。

在轨道区域，循环模式自动关闭，变暗的循环区域恢复到原来的位置和长度，所选片段不再独奏。

（7）在资源库中，选择"另类"类别，然后选择独立流行鼓手（Aidan）选项，如图 2-9 所示。

在控制条中，项目速度变为 100 bpm。

（8）在鼓手编辑器中，单击"播放"按钮。

当片段以循环模式播放时，尝试选择其他片段设置预设来探索 Aidan 的所有演奏风格。

（9）在"节拍预设"列中，在片段播放时单击几个不同的预设，如图 2-10 所示。

图　2-9

图　2-10

当您单击选择预设时，片段设置会变更，您可以听到同一鼓手的另一种演奏。

（10）在不停止播放的情况下，在库中选择摇滚类别。

（11）单击朋克摇滚鼓手（Max）。如果对话框显示更改鼓手将替换您所做更改的警告，请选择"不再显示此信息"，然后单击"更改鼓手"。

若要在更改鼓手时保留片段设置，请单击"节拍预设"列表顶部的设置菜单并选取"更改鼓手时保留设置"。

技巧　若要重置之前设置为"不再显示此信息"的对话框，请选择 Logic Pro>"偏好设置">"通用"选项，然后单击"通知"按钮。

项目速度更改为 140 bpm。听听 Max 的一些预设。

尽管 Max 过度活跃的演奏可能并不是您想要的，但架子鼓听起来很有冲击力。让我们指定第一个鼓手 Kyle 来演奏 Max 的架子鼓"东部海湾"。

（12）在资源库中，单击"声音"中的挂锁图标，如图 2-11 所示。

当前声音中的架子鼓已锁定，更换鼓手将不再加载新的鼓组。

（13）在资源库中，单击流行摇滚鼓手（Kyle），如图 2-12 所示。

图　2-11

图　2-12

Kyle 现在正在演奏 Max 的"东部海湾"架子鼓，项目速度变更为 110 bpm。我们让 Kyle 打快一点。

（14）在控制栏中，将速度设置为 135 bpm，如图 2-13 所示。

（15）停止播放。

（16）在控制栏中，单击资源库按钮（或按 Y 键）关闭库。

图　2-13

您现在已经找到了一位鼓手演奏您为该项目寻找的风格，搭配一套听起来很有冲击力的架子鼓，并设定了一个可以适合您的独立摇滚歌曲的节奏。您现在可以自定义演奏了。

编辑鼓手演奏

在与现场鼓手录音的过程中，艺术家、制作人或音乐总监都必须传达他们对已完成歌曲的看法。他们可能会要求鼓手在节拍之后或之前演奏以改变律动的感觉，在副歌过程中从踩镲切换到吊镲，或是在特定位置演奏鼓。

在 Logic Pro 中，编辑鼓手演奏几乎就像对真正的鼓手发出指令一样。在本练习中，您将在调整鼓手配置时以循环模式演奏鼓片段。

（1）在工作区中，确保鼓手片段仍处于选中状态，然后在鼓手编辑器中单击"播放"按钮。

在节拍预设旁边，带有黄色圆盘的 XY 鼓垫可让您调整鼓的响度和复杂性。

（2）当片段播放时，拖动圆盘，或单击打击垫内的不同位置以重新定位，如图 2-14 所示。

技巧　若要撤销鼓手编辑器调整，请按 Command+Z 键。

定位圆盘后，您可能需要等待片段变更（取决于您的计算机性能）。如果不停地拖动圆盘，片段将不会变更。

当您将圆盘放置得更靠右时，鼓型会变得更加复杂，并且当您将圆盘移向打击垫顶部时，鼓手的声音会更大。尝试将圆盘放在垫子的角落以获得极限配置，例如柔和而简单或响亮而复杂。

当鼓手演奏得更柔和时，他会闭上踩镲并从打击小军鼓的鼓皮切换到演奏边击 rim clicks（只敲击军鼓的边沿）。当他演奏得更大声时，他打开踩镲并开始演奏 rim shots（鼓边与鼓皮同时击打以形成重音）。

让我们令鼓手在片段中演奏坚实、更直接的节拍，这将用于歌曲的第一段主歌。

（3）在鼓手演奏得相当简单且响亮的节奏型时放置圆盘位置，如图 2-15 所示。

图　2-14　　　　　　　　图　2-15

底鼓仍然在以比较烦琐的方式进行演奏。在 XY 鼓垫的右侧，您可以从多种"脚鼓与小军鼓"模式变化中进行选择。

（4）将"脚鼓与小军鼓"滑块拖动到位置 2（或单击滑块上的第二个增量），如图 2-16 所示。

图　2-16

技巧　在多轨项目中，当您勾选"跟随"复选框时，会出现一个弹出式菜单，而不是"底鼓与军鼓"滑块。该菜单可让您选择一个音轨来影响鼓手在底鼓和军鼓上的演奏。

鼓手现在只需在每个节拍上交替击打底鼓和军鼓。如果您没有听到鼓手在第 2 拍和第 4 拍上演奏小军鼓，请稍微重新调整圆盘在 XY 鼓垫上的水平位置，使其与步骤 3 图 2-15 中的位置相同。

现在听一听踏钹（踩镲）。它目前正在演奏八分音符。

（5）单击踏钹（踩镲）滑块上的第一个增量，如图 2-17 所示。

踩镲现在仅根据节拍（四分音符）播放，这非常适合快节奏的歌曲。

鼓手在该片段的中间（第 5 小节之前）和末尾（第 9 小节之前）各演奏了一个加花。让我们去掉第一个，只保留最后一个。

（6）在尝试调整"过门"旋钮的不同位置时，请查看工作区中的片段，然后向下拖动"过门"

旋钮，如图 2-18 所示，直到您看到第 5 小节之前的加花部分消失时，您仍然应该在该片段的末尾看到加花部分，如图 2-19 所示。

图　2-17　　　　　　　　　　　　　　图　2-18

图　2-19

注意▶ 单击"过门"和"摇摆"旋钮旁边的挂锁图标可在您预览预设或鼓手时将旋钮位置锁定。

技巧▶ 每次您在鼓手编辑器中调整设置时，所选片段都会刷新，并且鼓手的演奏会有新的细微变化。少量拖动"过门"旋钮是刷新片段的快速方法。您还可以单击"预设"菜单旁边的齿轮"操作设置"按钮，在弹出式菜单中选择"刷新片段"选项。或者您可以按住 Control 键并单击工作区中的片段，然后从快捷菜单中选择"编辑">"刷新片段"选项。

您现在有一个非常直接的节拍了，因为鼓手现在打的变少了，所以他可以将踩镲踩得更响一些。

（7）在鼓手编辑器中，单击"详细信息"按钮以显示"感觉""幽灵音符""踏钹"三个旋钮，如图 2-20 所示。

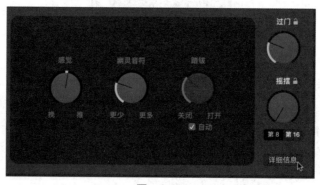

图　2-20

（8）在"踏钹（踩镲）"旋钮下方，取消选择"自动"选项。

（9）向上拖动"踏钹（踩镲）"旋钮将其打开一点，如图 2-21 所示。

这段主歌的鼓型现在听起来很棒，让我们来添加一个新的鼓手片段，您将用它来进行副歌演奏。

（10）停止播放。

（11）在轨道片段中，调整缩放级别以查看鼓手片段后的一些空白空间，将指针放在鼓手轨道上，然后单击出现在鼓手片段右侧的"+"号，如图 2-22 所示。

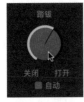

图　2-21

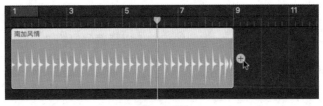

图　2-22

在第 9 小节处创建了一个新的八小节鼓手片段。新片段被选中，鼓手编辑器中显示其片段设置，与轨道上的原始鼓手片段相同，如图 2-23 所示。

图　2-23

我们让鼓手在演奏副歌时从演奏踩镲切换到演奏吊镲。

（12）在鼓手编辑器中，单击"播放"按钮。您可以在循环模式下听到第二个片段。

（13）在鼓手编辑器中，单击"详细信息"按钮返回基本视图。

（14）在架子鼓上，单击一个吊镲，如图 2-24 所示。

踩镲变暗，吊镲变黄，您可以听到鼓手演奏吊镲而不是踩镲。鼓手每八个音符演奏一次吊镲。对于更有力的副歌，您反而希望它在每一拍上都演奏吊镲。

（15）单击"铙钹（吊镲）"滑块的第一个增量，如图 2-25 所示。

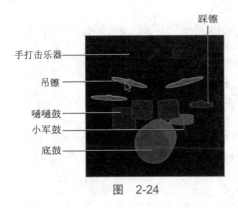

图　2-24

图　2-25

您现在可以在每一拍都听到吊镲的声音，并且节拍具有更强的冲击力。让我们来听一下主歌进入副歌的部分。

（16）停止播放。

（17）转到歌曲的开头并听听这两个鼓手片段。

您现在有了一个简单、直接的主歌节拍，然后鼓手切换到副歌段落的吊镲。

您精心制作了两个八小节鼓律动：一个用于主歌，另一个用于副歌。它们是您现在要开始编曲的两个最重要组成部分。

编配鼓音轨

在本节练习中，您将编配歌曲结构并使用整首歌曲的鼓手片段填充鼓手轨道。

在编配轨道中使用标记

使用编配轨道，您现在将为歌曲的所有部分创建编配标记。您将调整它们的长度、位置和顺序，并用鼓手片段填充所有新部分。

（1）在轨道头顶部，单击"全局轨道"按钮（或按 G 键），如图 2-26 所示。

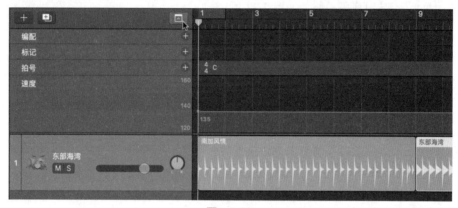

图　2-26

全局轨道已打开，编配轨道位于顶部。您不需要其他全局轨道，因此可以隐藏它们。

（2）按住 Control 键并单击全局轨道头，然后选择"配置全局轨道"（或按 Option+G 键），如图 2-27 所示。

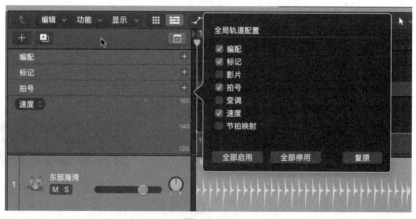

图　2-27

然后将会打开一个快捷菜单，您可以在其中选择要显示的全局轨道。

（3）取消选择"标记""拍号"和"速度"轨道，然后单击快捷菜单外部以将其关闭。

编配轨道现在更靠近工作区中的片段，也能更容易看到它们之间的关系。

（4）在编配轨道头中，单击"添加标记"按钮（+），如图 2-28 所示。

图　2-28

在歌曲的开头创建了一个名为"前奏"的八小节编曲标记。默认情况下，编曲标记的长度为八小节，并且从歌曲的开头一个接一个地放置。让我们重命名标记。

（5）单击标记的名称，然后从菜单中选择"主歌"，如图 2-29 所示。

图　2-29

（6）单击"添加标记"按钮（+）创建一个新标记，并确保将其命名为副歌。

您现在将为新的前奏创建一个标记，并将其插入主歌和副歌标记之前。

（7）在编配轨道头中，单击"添加标记"（+）按钮。

在副歌标记之后创建了一个八小节标记。

（8）单击新标记的名称，然后从弹出的菜单中选择"前奏"。

前奏的长度需要四小节就够了，因此您可以在移动前奏标记之前调整它的大小。

（9）将前奏标记的右边缘向左拖动以将其缩短为 4 个小节，如图 2-30 所示。

图　2-30

（10）单击标记中远离名称的空白处（以避免打开"名称"弹出式菜单），然后将前奏标记拖到小节 1，如图 2-31 所示。

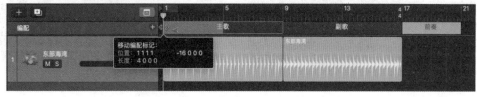

图　2-31

前奏标记插入到第 1 小节，主歌和副歌标记移到新前奏部分的右侧。在工作区中，鼓手片段跟随各自的编配标记一起移动。

对于工作区中的片段，您可以按住 Option 键并拖动标记来复制它。

（11）按 Command+ 左箭头键几次以水平缩小，以便您可以看到现有歌曲部分右侧的空间。

现在，你要一并复制主歌和副歌。

（12）单击主歌标记以将其选中。

（13）按住 Shift 键并单击副歌标记以将其添加到选择中。

（14）按住 Option 键将所选标记拖到副歌之后的第 21 小节，如图 2-32 所示。

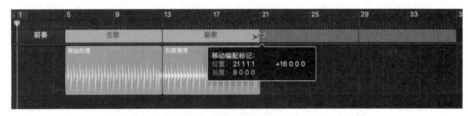

图 2-32

主歌和副歌标记及其各自的鼓手片段被一起复制，如图 2-33 所示。

图 2-33

歌曲正在成形。您现在将完成歌曲的编曲，使其以尾奏部分结束。

（15）在编配轨道头中，单击"添加标记"（+）按钮。在最后一个副歌之后创建了一个桥段标记。

（16）单击桥段标记的名称并选择尾奏。

让我们稍微缩短结尾部分。

（17）调整尾奏标记的大小，使其长度为 4 个小节，如图 2-34 所示。

歌曲结构现已完成，您现在可以添加鼓手片段来填充空白部分。

（18）在鼓手轨道上，按住 Control 键并单击背景，选择"使用鼓手片段填充"选项，如图 2-35 所示。

图 2-34

图 2-35

为所有空的编配标记创建了新的鼓手片段。

（19）听听鼓曲，重点关注一下新的部分。

每个新的鼓手片段都自动创建了新的鼓型。

技巧 若要删除一个编配标记下方的所有片段，请选择标记并按 Delete 键。要删除编配标记，请再次按 Delete 键。

尽管演奏很令人惊叹，但 Kyle（鼓手）可能没办法猜到您对每个部分的想法。您现在将编辑一些新片段以调整鼓手的演奏。

编辑鼓的前奏

在本节练习中，您将让鼓手演奏踩镲而不是嗵嗵鼓。稍后，您将把前奏片段一分为二，这样您就可以对前奏的第二部分使用不同的配置，并让鼓手演奏逐渐响亮和复杂的鼓型。

（1）在工作区中，单击背景以取消选择所有区域，然后单击前奏片段以将其选中。

鼓手编辑器中显示前奏片段的配置。

在接下来的练习中，您可以单击鼓手编辑器中的"播放"按钮来开始和停止播放，或者您可以通过按空格键（播放或停止）和 Return 键（转到开头）来浏览工作区。

技巧 如果要在所选片段的开头开始播放，请按 Shift + 空格键。

（2）首先来听听前奏部分。

我们来让鼓手演奏踩镲而不是嗵嗵鼓。

（3）在"鼓手"编辑器中，单击踩镲（踏钹），如图 2-36 所示。

当您单击踩镲时，嗵嗵鼓会自动静音。除了底鼓和军鼓之外，鼓手还可以专注于嗵嗵鼓、踩镲或吊镲（叮叮镲和重音镲）。

对于目前的前奏来说，鼓声仍然有点太大而且很烦琐。

（4）在 XY 鼓垫面板中，将圆盘拖向左下方，如图 2-37 所示。

图　2-36

图　2-37

鼓声更柔和了，但是第 5 小节第 1 节的过渡有点突然。在前奏中让鼓声渐强（越来越响）将有助于在进入主歌的过程中创造一些紧张感。为了让响度在整个前奏中不断变化，您需要将前奏片段一分为二。

（5）停止播放。

（6）按住 Command 键以使用选取框工具并双击第 3 小节的前奏片段，如图 2-38 所示。

图 2-38

该片段被分成了两个两小节片段。当一个片段被分割时，鼓手会自动调整他的演奏并在每个新片段的末尾加一个过门。但前奏中的过门并不适用于这首歌。

（7）选择第一个前奏片段。

（8）在鼓手编辑器中，将"过门"旋钮一直向下拖动。

请注意一下，重音镲是如何从下面的片段第一拍中消失的。虽然是在另一个片段中，重音镲其实也是过门的一部分。现在来让我们创建渐强。

技巧▷ 可以选择多个鼓手片段以便在鼓手编辑器中一起编辑它们。

（9）选择第二个前奏片段，然后在 XY 鼓垫中，向上拖动圆盘以使鼓手演奏得更响亮，如图 2-39 所示。

（10）来听听正在进入第一段主歌的整个前奏，如图 2-40 所示。

图 2-39

图 2-40

鼓手在踩镲上演奏带有八分音符的切分底鼓，并在第一个前奏片段结束前开始大声演奏，然后过渡到更响亮的第二个片段，在歌曲的开头营造出一种很好的紧张感。第 5 小节，在前奏结束时，小军鼓进入，一声重音镲打断了过门，开始了这首歌的节拍。在主歌部分演奏了更直接的律动，为将来要添加的更多乐器留出了空间。

编辑尾奏部分

现在，您将通过在工作区中调整尾奏鼓手片段的配置来完成对鼓手演奏的编辑。

（1）选择第 37 小节的尾奏片段并聆听。

在本课中，您在前面部分使用鼓手片段填充轨道时创建了尾奏片段。我们来让鼓手在底鼓和嗵嗵鼓上演奏得更具部落风格。

（2）在架子鼓上，单击一个嗵嗵鼓，如图 2-41 所示。

鼓手停止敲击吊镲。相反，他在中音嗵嗵鼓和小军鼓上演奏了另一种方式。为了使这部分更加原始和神秘，您可以让鼓手只关注嗵嗵鼓。

（3）在架子鼓上，单击军鼓使其静音。

鼓手现在用高音嗵嗵鼓的敲击声代替了小军鼓的敲击声，形成了旋律优美的低音和高音嗵嗵鼓的律动。

（4）在"脚鼓与小军鼓"滑块上，单击增量 4，如图 2-42 所示。

图　2-41

图　2-42

由于现在在高音嗵嗵鼓上演奏小军鼓，因此"脚鼓与小军鼓"滑块现在可以控制底鼓和嗵嗵鼓的鼓型。这个律动有点烦琐，非常适合歌曲的结尾。

（5）在第 41 小节听听歌曲的尾奏。

尾奏具有推动最后 4 个小节所需的力量。然而，似乎鼓手在完成过门之前突然停止了。通常，鼓手会在新小节的第一个节拍上演奏最后一个音符来结束歌曲，但此处第 41 小节的强拍中缺少一个重音镲。您将调整工作区中最后一个尾奏片段的大小来允许它击镲。想要更轻松地编辑片段，请不要忘记您可以放大片段。

（6）将指针移到尾奏鼓手片段的右下角，如图 2-43 所示。

出现了调整大小指针。

（7）调整最后一个尾奏片段的大小以将其延长一拍（直到帮助标签显示长度：4100 + 0100），如图 2-44 所示。

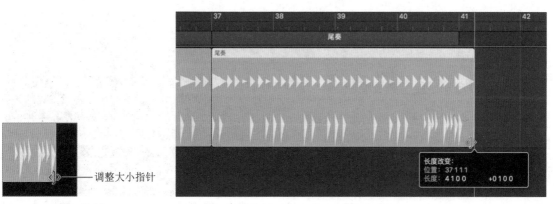
调整大小指针

图　2-43　　　　　　　　　　　　　　　　　图　2-44

鼓手片段变更，您可以在第 41 小节的强拍上看到底鼓和重音镲了。

（8）来听听结尾。鼓手完成了过门，在第 41 小节用最后一击为乐曲画上句号。

注意 ▶ 最后的重音镲声会一直延续，直到其自然延音逐渐消失，此时播放头已经过了最后一个尾奏片段的结尾。

您已经通过在编配轨道中创建部分标记来编排整个歌曲结构，用鼓手片段填充每个部分，并编辑每个片段的设置以自定义其鼓型。您现在已经完成了对鼓演奏的编辑，可以专注于编排鼓的音色了。

自定义鼓套件

在录音室现场录制鼓手时，录音师通常会在每个鼓上放置话筒，这允许控制每个鼓的录制音色，因此鼓手可以单独均衡或压缩每个鼓件的声音。制作人可能还希望鼓手在开始录音之前尝试不同的底鼓或军鼓，或者尝试用更柔和的方式敲击吊镲。

在 Logic Pro 中，当使用鼓手时，每个鼓的声音都已经被记录了下来。但是，您仍然可以使用多种工具来自定义架子鼓套件并调整每个鼓的声音。

使用智能控制调整鼓的电平

智能控制是一组旋钮和开关，它们被预先映射到所选轨道通道条上插件的最重要参数。将在第 6 课中更详细地学习智能控制。

在本节练习中，您将使用智能控制快速调整不同鼓的电平和音调。然后打开 Drum Kit Designer 将一个军鼓换成另一个微调的重音镲。

（1）在控制栏中，单击"智能控制"按钮（或按 B 键），如图 2-45 所示。

图　2-45

智能控制面板在主窗口底部打开，取代了鼓手编辑器。它分为三个部分：混音、压缩和效果，如图 2-46 所示。

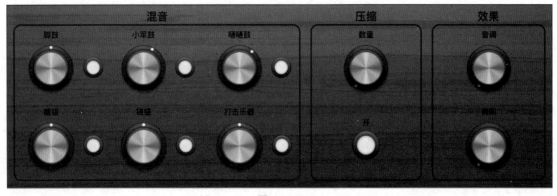

图　2-46

在混音部分，6 个旋钮可平衡鼓的电平。在每个旋钮的右侧，有一个按钮可使相应的鼓或鼓组静音。

（2）将播放头放在第一段副歌之前，然后开始播放。副歌听起来很有力量感，但是吊镲的声音有点大。

（3）通过拖动"铙钹（吊镲）"旋钮将吊镲声调低一点，如图 2-47 所示。

您现在可以更改鼓音轨的均衡，使其更清晰一些。

（4）在效果部分，向上拖动"音调"旋钮，如图 2-48 所示。

当您向上拖动旋钮时，鼓的声音会改变音色并变得更响亮。在检查器左侧通道条顶部，EQ（均衡）显示上的 EQ 曲线反映了对通道均衡器插件所做的更改，如图 2-49 所示。

图　2-47

图　2-48

图　2-49

更多信息▶ 您将在第 10 课中进一步研究通道均衡器插件。

（5）在控制条中，单击"编辑器"按钮（或按 E 键）以打开鼓手编辑器，如图 2-50 所示。

图　2-50

技巧▶ 您也可以双击鼓手片段以打开鼓手编辑器。

您已经调整了鼓的电平和音色，现在可以微调各个鼓套件的声音了。

使用 Drum Kit Designer 自定义套件

Drum Kit Designer 是一款软件乐器插件，可演奏由鼓手触发的鼓样。它允许您通过从一系列鼓和镲中进行选择，并对它们进行调音和抑制来自定义鼓套件。

（1）在检查器中，将指针移到 Drum Kit Designer 插件的中间，然后单击出现的滑块符号以打开该插件，如图 2-51 所示。

图　2-51

要让鼓手片段演奏不同的乐器，可以从资源库中选取另一个 Patch 或在通道条上插入另一个软件乐器插件；还可以将鼓手片段拖到另一条软件乐器轨道，它们会自动转换为 MIDI 片段。（您将在第 7 课中了解有关 MIDI 片段的更多信息。）

（2）在 Drum Kit Designer 中，单击"小军鼓"，如图 2-52 所示。

图　2-52

您可以听到军鼓。军鼓保持明亮的显示状态，其余的架子鼓处于阴影中。左侧的"小军鼓"面板包含三个小军鼓选项，右侧的编辑面板包含三个设置旋钮。

左侧面板仅显示有限的军鼓选项。如果想要访问 Logic Pro 中包含的所有鼓样的合集，需要在资源库中选择 Producer Kit。

技巧▶ 要在 Logic Remote 远程控制器中从 iPad 触发 Drum Kit Designer，单击"查看"菜单，然后单击"套件"（您将在第 6 课中学习如何使用 Logic Remote 应用程序）。

（3）在控制栏中，单击"资源库"按钮（或按 Y 键），如图 2-53 所示。

图　2-53

在检查器的左侧，打开资源库，列出了所选轨道的 Patch（预录音源）。当前的 Patch "东部港湾"已被选中。

（4）在资源库中，向下滚动以选择制作者套件，然后选择"东部港湾 +"，如图 2-54 所示。

插件窗口现在显示一个 Channel EQ 插件。让我们重新打开 Drum Kit Designer。

（5）关闭 Channel EQ 插件窗口。

（6）在资源库顶部，将指针移到架子鼓图标上，然后单击出现的滑块符号，如图 2-55 所示。

Drum Kit Designer 插件窗口打开。"东部港湾 +"套件听起来与"东部港湾"相同，但其提供了多种选项来自定义鼓套件及其混音。

更多信息▶ 在轨道头中，您可能已经注意到鼓图标现在被框在一个带有显示三角形的矩形中；该轨道现在是一个 Track Stack（轨道堆），每个用于录制架子鼓的麦克风都包含一条轨道。单击显示三角形会显示各条轨道及其通道条。您将在第 3 课中学习使用 Track Stack。

（7）单击"资源库"按钮（或按 Y 键）关闭"资源库"窗口。

图　2-54

图　2-55

（8）在 Drum Kit Designer 中，单击"小军鼓"。

这次，左侧窗格中显示了更多小军鼓的选项（滚动以查看更多小军鼓选项）。当前的军鼓 Black Brass 已被选中。

（9）单击另一个军鼓，然后单击它旁边的"详细信息"按钮，如图 2-56 所示。

打开了所选军鼓的详细描述，如图 2-57 所示。

图　2-56

图　2-57

继续预览不同的军鼓，并尝试听一段主歌或副歌，以便听出您的定制在实际架子鼓中的音色。

（10）在左窗格的顶部，单击"Bell Brass 军鼓"。

（11）在 Drum Kit Designer 中，单击"底鼓"，如图 2-58 所示。

图　2-58

详细描述窗口变更以显示有关所选底鼓的信息。

这个底鼓是您歌曲的正确选择，但它有很长的共振。通常，歌曲的节奏越快，您需要的底鼓共振就会越少，否则，低频会叠积起来，并造成混音过程中的问题。在现实中，您可能看到过鼓手在他们的底鼓中塞入一条旧毯子来抑制共振。在 Drum Kit Designer 中，您只需要提高阻尼（Dampen）级别。

（12）在右窗格中，将"阻尼（Dampen）"旋钮拖动到大约 75%，如图 2-59 所示，然后单击底鼓来听听声音。

底鼓的共振被缩短了。

您现在将调整主要用于尾奏部分的嗵嗵鼓。

（13）在工作区中，选择尾奏片段。

（14）在鼓手编辑器中，单击"播放"按钮。

为了让您能专注于嗵嗵鼓，您可以暂时将底鼓静音。

（15）在鼓手编辑器的架子鼓上，单击底鼓将其静音，如图 2-60 所示。

您只能听到低音和中音嗵嗵鼓了。

（16）在 Drum Kit Designer 中，单击其中一个嗵嗵鼓。

"编辑"面板打开时会带有四个选项：全部（同时调整鼓组中所有三个嗵嗵鼓的设置）和低、中、高（用于调整每个嗵嗵鼓的设置）。

（17）单击"Mid"选项并将"Tune（音高）"旋钮降低到 −150 cent 左右，如图 2-61 所示。

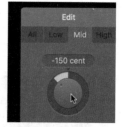

图　2-59　　　　　　　图　2-60　　　　　　　图　2-61

当 Kyle 继续重复尾奏时，您可以听到中筒鼓被压低的音色。这突出了原始打击乐感觉的律动。

如果您愿意，可以随意继续探索 Drum Kit Designer 并调整踩镲、叮叮镲和重音镲的音色。

（18）在鼓手编辑器中，单击底鼓以取消静音。

（19）停止播放并关闭 Drum Kit Designer 窗口。

您已将小军鼓更换为声音更清晰的另一种小军鼓，抑制底鼓以阻尼其共振，并调整中音嗵嗵鼓以将其音调降低一点。您现在已经完全自定义了鼓的演奏和鼓套件了。

与电子鼓手合作

当鼓机首次出现在录音室时，鼓手们开始担心他们自己的职业生涯。20 世纪 80 年代诞生了

许多热门歌曲，其中很多现场鼓手被音乐制作人编程的电子鼓所取代。

然而，许多制作人也很快意识到，要编写令人兴奋的电子鼓声，他们需要培养真正的鼓手的技艺，而其他人则只是选择聘请鼓手来完成这项任务。最近这些年，许多流行音乐制作人已经摆脱了模仿真实鼓手表演的束缚，扩大了创造性鼓机的使用范围。在 Logic Pro 中，您可以使用鼓手创建虚拟鼓机演奏，将节拍创建变成快速有趣的练习。

创建嘻哈节拍

在本练习中，您将与一位嘻哈（Hip-Hop）鼓手合作，调整其感觉以控制在节奏掌握中的人为品质，稍后您将把鼓手片段转换为 MIDI 片段以练习完全控制每个单独鼓的击打。

为确保您选择的下一位鼓手能够带来他们自己的鼓声，需要首先确认挂锁图标不再在资源库的"声音"部分中突出显示。

（1）打开资源库，然后单击挂锁图标将其调暗，如图 2-62 所示。

（2）在"鼓手"部分，选择"嘻哈">"轰鸣巴普（Maurice）"选项，如图 2-63 所示。

图　2-62

图　2-63

在检查器中，Drum Machine Designer（DMD）被插入到鼓手轨道通道条的顶部。鼓手编辑器变更以显示鼓机乐曲，例如底鼓、军鼓、拍手、沙锤、踩镲和打击乐器。在轨道上，所有鼓手片段都被刷新以反映 Maurice 的演奏风格。

（3）来听几个段落。

Maurice 演奏了一种非常松散、摇摆的嘻哈律动。您的项目速度仍设置为 135 bpm，但鼓手使用半倍时值（half-time）演奏，因此听起来像是 67.5 bpm。下面调整速度。

技巧▶ 在 Logic Pro 中，当项目速度为 110 bpm 或更高时，嘻哈鼓手片段会自动生成半拍鼓型。要以这些快节奏演奏嘻哈，请在鼓手编辑器中单击"详细信息"按钮并取消选择"自动时间减半"。

（4）在 LCD 显示屏中，将速度设置为 82 bpm。

节拍有点快。让我们一起研究一下主歌部分。

（5）在第 5 小节的第一个主歌部分，选择鼓手片段，然后单击鼓手编辑器中的"播放"按钮。

Maurice 演奏的节拍非常松散，甚至有些草率。让我们将演奏收紧一些。

（6）在鼓手编辑器中，单击"详细信息"按钮，如图 2-64 所示。

（7）一直向下转动"人性化"旋钮。

律动现在变得机械多了。

（8）将"摇摆"旋钮旋转到 66%，如图 2-65 所示。

鼓手摇摆得越多，节拍就越有弹性。除了该片段中第 4 个小节和第 8 个小节结束时的过门，它一直在重复一个非常相似的鼓型。我们来让它稍微改变一下鼓型。

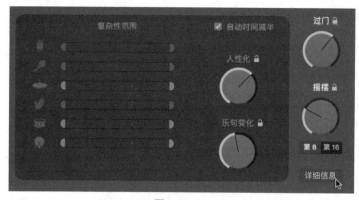

图　2-64

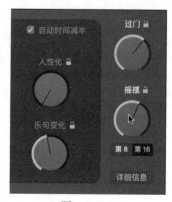

图　2-65

（9）将"乐句变化"旋钮一直向上转动，如图 2-66 所示。

图　2-66

现在，每个小节的节拍都略有不同。

让我们去掉第一个强拍的重音镲。由于鼓手编辑器无法让您完全控制每一个鼓点，因此需要将鼓手片段转换为 MIDI 片段。

（10）在工作区中，按住 Control 键并单击所选鼓手片段，然后选择"转换" > "转换为 MIDI 片段"选项，如图 2-67 所示。

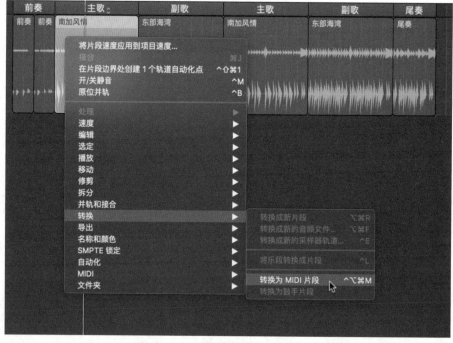

图　2-67

黄色鼓手片段被播放相同演奏的绿色 MIDI 片段取代。鼓手编辑器被钢琴卷帘编辑器取代，如图 2-68 所示。

图　2-68

在钢琴卷帘窗口中，音符由网格上的横梁表示。这些梁被放置在一个垂直的钢琴键盘上，它显示了 MIDI 音符的音高。只要您的垂直缩放级别不是太小，鼓名称就会显示在每个琴键的旁边。

（11）在第 5 小节的强拍上，单击代表重音镲（C#2）的音符，如图 2-69 所示。

图　2-69

（12）按 Delete 键删除选定的音符。

在主歌的开头不再触发重音镲了。

（13）停止播放。

现在，您用在鼓机上演奏的嘻哈制作人取代了原声鼓手，并令他的演奏更紧凑、更多样化。最后，您将鼓手片段转换为 MIDI 片段以删除单个吊镲。在下一个练习中，将探索电子鼓手编辑器的其余参数。

创建电子浩室音轨

当您使用 Drum Machine Designer 时，鼓手编辑器允许您限制单个鼓样的复杂性范围，例如，可以有一个简单的底鼓和军鼓节拍，而另一个采样则会遵循更复杂的鼓型。

现在，您将切换鼓手来创建电子鼓音轨，并且您将使用复杂的沙锤创建一个普遍的 four-on-the-floor 风格的底鼓和军鼓节拍。

（1）在鼓手轨道上，按住 Control 键并单击 MIDI 片段，然后选择"转换">"转换为鼓手片段"选项。

在鼓手片段中，开始时的重音镲再次出现。当您将 MIDI 片段转换为鼓手片段时，片段将恢复为您在将鼓手片段转换为 MIDI 片段之前的鼓手演奏。

（2）在资源库中，选择"电子">"大空间电子舞曲（Magnus）"选项，如图 2-70 所示。

（3）在控制栏中，将速度更改为 132。

（4）听一下前奏和主歌部分。

主歌具有一个很直接的舞步律动。您将首先练习主歌中的底鼓和军鼓节拍。

（5）在"轨道"视图中，确保选中第 5 小节第一段主歌中的鼓手片段。

（6）在鼓手编辑器中，单击"播放"按钮。

（7）在鼓手编辑器中，将沙锤、踩镲和拍手声静音，如图 2-71 所示。

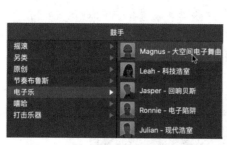

图　2-70

图　2-71

除了第一拍的重音镲，只有底鼓和军鼓正在演奏。在鼓手片段的上面一条线中，每个小节都会打第二下底鼓。让我们来删除它。

（8）在 XY 鼓垫中，将圆盘稍微向左拖动，直到第二声底鼓消失，如图 2-72 所示。

确保不要将圆盘向左拖得太远，这样军鼓会继续在每个小节的第 2 拍和第 4 拍上演奏。如果有必要，您可以暂时将底鼓静音以目视检查军鼓敲击的位置。底鼓和军鼓现在演奏着经典的 four-on-the-floor 舞曲节拍。

（9）在鼓手编辑器中，单击"详细信息"按钮。

您可以为每个单独的鼓件拖动复杂性范围滑块，以抵消由圆盘在 XY 鼓垫中设置的复杂性。让我们为派对添加一个沙锤。

（10）单击沙锤将其取消静音。

沙锤演奏八分音符形式，每个小节末尾有 3 个十六分音符。您需要寻找一个更烦琐的沙锤律动。

（11）将沙锤左侧的复杂性范围滑块一直拖到右侧，如图 2-73 所示。

图　2-72

图　2-73

沙锤现在每隔一个节拍演奏 3 个十六分音符。

在探索了复杂性范围滑块之后，您现在对电子鼓手使用的鼓手编辑器中的所有参数有了深入的了解。现在是时候继续使用鼓机本身了，这样您就可以自定义鼓声了。

自定义鼓机音色

现在您对鼓手的演奏还比较满意吧，您可以打开 Drum Machine Designer 来调整混音、更改军鼓采样、调整并添加一些混响。

（1）在"大空间"通道条的顶部，单击 Drum Machine Designer（DMD）插件插槽，如图 2-74 所示。

Drum Machine Designer 界面打开，如图 2-75 所示。

图 2-74

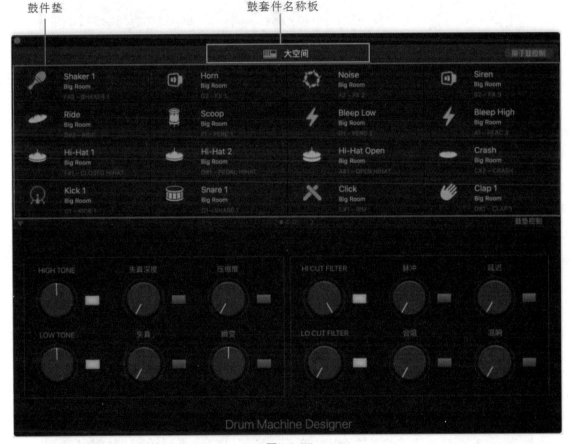

图 2-75

Drum Machine Designer 界面由两部分组成。

- 网格（顶部）：用于选择和触发单个鼓件的打击垫。
- 智能控制/插件窗口（位于底部）：提供对全局套件参数和单个打击垫参数的访问。单击顶部的鼓套件名称板以调整整个套件的全局效果和控制设置。单击任何鼓件垫以调整单个鼓件的设置。

（2）在网格中，单击"Shaker 1（沙锤 1）"，如图 2-76 所示。

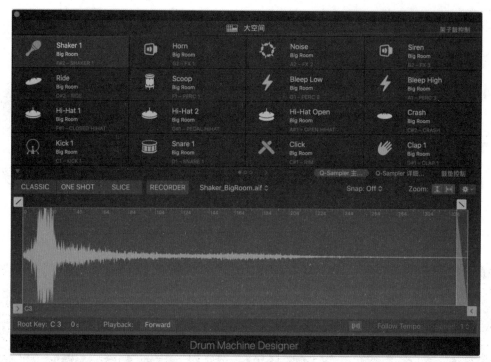

图　2-76

注意▶如果您没有看到波形显示，请单击插件窗格右上角的"Q-Sampler"主按钮继续练习。

沙锤被选中，沙锤采样波形显示在下面的插件面板中。在检查器中，右侧通道条变更以显示 Shaker 1 — Big Room 通道条，并且资源库下方显示沙锤的 Patch。

技巧▶ 要从 iPad 触发 Drum Machine Designer，请在 Logic Remote 中单击"查看"菜单，然后单击"鼓垫"。（您将在第 6 课中学习如何使用 Logic Remote 应用程序）

让我们来深入了解一下沙锤的声音是如何产生的。请注意，在 Shaker 1 — Big Room 通道条的顶部，产生沙锤声音的乐器是 Quick Sampler。您可以直接在 Drum Machine Designer 中访问 Quick Sampler 插件的参数。插件面板显示 Quick Sampler 波形编辑器，您可以在其中编辑由所选打击垫触发的 Shaker_BigRoom.aif 采样。

（3）在插件窗格的右上角，选择"Q-Sampler 详细信息"选项，如图 2-77 所示。

图　2-77

该面板显示 Shaker 1 的 Quick Sampler 综合参数。

更多信息▶ 您将在第 5 课中学习如何使用 Quick Sampler。

（4）在插件面板的右上角，单击"鼓垫控制"选项，如图 2-78 所示。

图　2-78

下方窗格现在显示沙锤的智能控制。

（5）在智能控制窗格中，将音量旋钮向上拖动一点，如图 2-79 所示。

沙锤听起来声音大了一些。

（6）调高"音调"旋钮，如图 2-80 所示。

图　2-79

图　2-80

"音调"旋钮控制 Shaker 1 — Big Room 通道条上的 Channel EQ 插件，并且沙锤听起来声音更细。在通道条顶部的 EQ 显示上，您可以看到更多的低频被截断，如图 2-81 所示。

技巧▶ 要打开智能控制旋钮映射到的插件，请按住 Control 键并单击该旋钮并选取"打开插件窗口"。

您现在可以将小军鼓（Snare）的声音换成另一种小军鼓。

（7）在网格中，单击 Snare 1 单元格。

图　2-81

Snare 1 单元格被选中，智能控制变更以显示影响该单元格的旋钮。在检查器中，右侧通道条变更以显示 Snare 1 – Big Room 通道条。资源库显示军鼓鼓件的 Patch，并选择了"Snare 1 – Big Room" Patch。

（8）在 Snare 1 单元格中，单击 S 按钮，如图 2-82 所示。

图　2-82

军鼓成为了独奏。

（9）在资源库的 Snares 文件夹中，选择"Snare 1 – Atlanta"选项，如图 2-83 所示。

图　2-83

您会听到刚刚选择的军鼓。在 Drum Machine Designer 中，单元格显示新的 Patch 名称（Atlanta）。

技巧 如果要使用您自己的采样，请将采样拖到所需的鼓件垫上。

（10）在 Drum Machine Designer 中，单击 Snare 1 鼓垫中的 s 以关闭独奏。

（11）继续在资源库中预览不同的军鼓音色，直到找到您喜欢的音色。

技巧 要在 Drum Machine Designer 中触发声音，您可以单击当您的指针悬停在鼓件垫上时出现的扬声器图标，如图 2-84 所示。

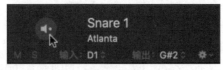

图　2-84

我们来让军鼓听起来像是在一个巨大的房间中。

（12）在智能控制面板中，调高"混响"旋钮，如图 2-85 所示。

图　2-85

军鼓听起来在很大空间中敲击。

更多信息▶ 在第 10 课中，您将学习如何将旋钮移动录制为自动化，使声音随时间变化。

您已调整了沙锤的音量，改变了它的音调以使其听起来变薄，快速浏览了 Quick Sampler（您将在第 5 课中继续探索），置换了小军鼓音色，调整了它的声音，并给它添加了更多的混响来得到您想要的音色。

您已经为一个完整的歌曲制作了不同类型的鼓，并且您已经学会了多种编辑鼓手演奏和改变感觉的方法。您还定制了鼓套件以获得您想要的声音。借助鼓手、Drum Kit Designer 和 Drum Machine Designer，Logic Pro 可让您快速为各种现代流派音乐奠定节奏基础。

键盘指令

快捷键

主窗口	
B	切换智能控制
G	切换全局轨道
Command+Shift+N	在不打开模板对话框的情况下打开一个新文件
Option+G	打开全局轨道配置对话框
E	切换编辑器
Y	切换资源库

3

课程文件
学习时间
目标

Logic Book Projects > 03 Fast Jam

完成本课的学习大约需要45分钟

在通道条上添加效果和乐器插件

从资源库中选择预设插件和Patch

使用智能控制编辑Patch

使用总线（Bus）发送传输到辅助通道条

将轨道打包在一个总线堆栈中，以创建一个分层合成器音色

启用合并补丁功能，仅加载补丁的一部分

重新排序和复制插件

保存用户插件设置和Patch

第3课

使用效果器和乐器插件

Logic 附带大量的插件，可以将它们放入通道条中。软件乐器插件充当虚拟合成器和采样器，允许在轨道上录制或编辑 MIDI 演奏并触发各种乐器，从对原声乐器（鼓、吉他、弦乐、管乐等）的真实模拟，到能想象到最复杂的合成器和采样器的声音。

在本课中，将演奏一首快节奏摇滚乐曲，该乐曲是通过将几个循环乐段添加到您在第 2 课中创建的虚拟鼓音轨中而构建的。将浏览并从资源库中选择 Patch，将单独的效果器和乐器插件直接插入通道条，在混音器中移动和复制插件，并在资源库中保存您自己的用户设置和 Patch。

添加插件

在播放期间，轨道上的数据被安排传输到轨道通道条的顶部，显示在检查器的左侧。在音轨上，来自音频区域的音频信号直接进入音频效果区域，您可以在此处使用音频效果插件对其进行处理。在软件乐器轨道上，MIDI 片段内的音符通过 MIDI 效果区域传输到产生音频信号的乐器插件，然后再传输到音频效果区域。您将首先在音轨上插入音频效果插件，然后在软件乐器轨道上插入乐器插件并添加 MIDI 效果插件。

在独奏模式下演奏单个乐器

有时，您可能需要完成一个您从一开始就没有参与的 Logic 项目。例如，一位艺术家希望您在他们创作的歌曲中添加新乐器，或者制作人已经完成了一首歌曲他们希望您对它进行混音。在这些情况下，您可以使用独奏模式只收听选定的片段，以便您可以识别乐器并熟悉它们的声音。

注意 ▶ 在继续之前，请务必阅读"入门指南"中的"课程文件"。

（1）打开 Logic 书内项目 > 03 Fast Jam，如图 3-1 所示。

图 3-1

（2）来听听这首歌。

歌曲的结构很清晰，但有些乐器听起来比较平淡。为了让它们生动起来，您稍后将向它们的通道条添加效果插件和 Patch。现在，让我们来了解不同的轨道。

（3）在控制条中，单击"独奏"按钮（或按 Control+S 键），如图 3-2 所示。

图 3-2

独奏模式打开，LCD 显示变为黄色。在工作区中，所有片段都变暗了，表示它们不会播放。在独奏模式下，只有选定的片段才会播放。

（4）单击鼓（Drums）轨道（轨道 1）标题，如图 3-3 所示。

图　3-3

轨道上的所有鼓手片段都被选中并开始独奏。

（5）现在听一听鼓轨道。

您应该能认出这个在上一课中编写的虚拟鼓。让我们听听贝司和鼓声一起的声音。

（6）按住 Shift 键并单击贝司（Bass）轨道（轨道 2）标题以将所有贝司片段添加到选择中，如图 3-4 所示。

图　3-4

您现在只能听到贝司和鼓声。贝司音轨听起来非常好，您无须添加任何插件来改变它的声音。

（7）单击 Verse Guitar（主歌吉他）轨道（轨道 3）标题。

选择并独奏轨道 3 上的片段。在这条轨道上，只有在主歌中才有片段。如果您的播放头当前在另一个部分，那么您很不走运，将听不到任何声音。这就是"从所选内容播放"键盘命令（Shift+ 空格键）派上用场的时候。

（8）按 Shift+ 空格键。

播放头跳到所选内容的开头（第 5 小节）并继续播放。这把吉他是 Dobro 共鸣器吉他，您可

以听到共鸣器吉他的金属质感，会让人想起经典的乡村音乐歌曲。

稍后您将会向该音轨添加失真，为吉他赋予更多现代摇滚的音色。

（9）单击 Gtr Harmonics（泛音吉他）轨道（轨道 4）标题。

（10）按 Shift+ 空格键。

您会听到干净的吉他琶音式泛音。稍后您也可以使用资源库中的吉他放大器 Patch 来使该吉他失真。

（11）单击 Lead Synth（主音合成器）音轨（音轨 5）标题，如图 3-5 所示。

图 3-5

轨道上的 "Lead Synth" MIDI 片段被选中。请记住随时可以按 Shift+ 空格键来播放所选片段。

这时您什么也听不到。请注意，在检查器中，左通道条没有乐器插件。稍后您将添加一个合成器插件，再由该轨道上 MIDI 片段内的音符触发。

（12）在 Outro（尾奏）中，拖动指针以选择音轨 6 和音轨 7 上的所有片段，如图 3-6 所示。

两条吉他轨道开始同时播放。它们放在一起听起来很棒，您可以使用调制和失真插件对它们进行处理，赋予它们更多的动感和特征。

（13）在 Intro（前奏）中，拖动指针以选择轨道 8 和轨道 9 上的两个小片段，如图 3-7 所示。

图 3-6

图 3-7

这两个片段都播放了很短的采样并突然停止。稍后，将在两个音轨上使用延迟插件，使两个采样在整个前奏中回响。

（14）在控制条中，单击"独奏"按钮（或按 Control+S 键）。

独奏模式关闭，所有片段再次着色以表明它们不再静音。

将独奏模式与"从所选内容播放"键盘命令结合使用是一种很好的技巧，可用于识别您第一次听到的项目中各个片段的声音。当您在乐器的通道条上使用插件同时需要专注于乐器时，请记住在整个课程中（及以后）使用这些工具。

使用音频效果插件预设

现在您已经熟悉了歌曲中的所有轨道，下面将在它们的通道条上插入插件并选择预设或调整插件参数来为您的乐器提供所需的音色。

首先，您将在 Outro（尾奏）部分为两把吉他添加特征，使用相位器插件为第一把吉他添加动感，并使用法兹效果使另一把吉他失真。然后，您将调整它们的音量和 Pan（声相）以在立

体声场中很好地平衡它们，拓宽混音来赋予该部分以空间维度感。

（1）选择 Outro Rhythm Gtr（尾奏节奏吉他）音轨（音轨 6）。

Outro Rhythm Gtr 片段被选中，Outro Rhythm Gtr 通道条显示在检查器的左侧。

为了能够在专注于吉他音色的同时尝试插件设置而不必担心浏览的问题，将独奏该轨道并为 Outro（尾奏）部分创建一个循环区域。

（2）在轨道头中，单击"独奏"按钮（或按 S 键），如图 3-8 所示。

轨道已被独奏，工作区中的所有其他片段都变暗。与使用独奏模式相比，使用轨道头上的"独奏"按钮的优势在于，在片段选择中，轨道独奏会相对地保持独立。

（3）在第 37 小节处的标尺中，将第一个 Outro（尾奏）的编配标记拖到标尺中，如图 3-9 所示。

图　3-8

图　3-9

循环模式已打开，循环区域对应拖动的标记。从现在开始，使用空格键打开和关闭播放，您将始终只能听到循环区域下方的 Outro Rhythm Gtr（尾奏节奏吉他）片段。

（4）开始播放来听听您的吉他声音。

（5）在检查器的 Outro Rhythm Gtr 通道条上，单击"音频效果（Audio FX）"插槽，然后在插件弹出式菜单中，选择"Modulation（调制）"＞"Microphaser（微相位器）"选项，如图 3-10 所示。

注意 ▶ 放入插件时，无须在插件弹出的菜单中一直向下选择格式，例如立体声或双单声道。只需选择插件名称，Logic 就会为通道条选择最合适的格式——在本例中为立体声。

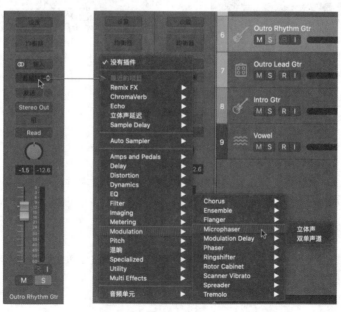

图　3-10

技巧▶ 您最近使用的五个插件会列在插件菜单的顶部。

将 Microphaser（微相位器）放入通道条（McrPhas）的音频效果区域，并将 Microphaser 插件的窗口打开。

您会听到吉他产生的涡流滤波器调制效果。让我们打开资源库来为 Microphaser 选择预设。

（6）在控制栏中，单击"资源库"按钮（或按 Y 键），如图 3-11 所示。

资源库已打开，在左侧通道条上，一个蓝色三角形从资源库指向顶部的"设置"按钮，这意味着资源库会显示通道条的 Patch。稍后会在其他轨道上加载 Patch，但现在将使用资源库为 Microphaser 插件选择预设。

（7）单击 Microphaser 插件的左侧，如图 3-12 所示。

图　3-11

图　3-12

蓝色三角形现在指向 Microphaser 插件，资源库显示 Microphaser 插件设置。

要将蓝色三角形放置在通道条上的插件插槽前面，也可以按住 Shift 键并单击该插件。

（8）在资源库中，单击 Underwater 预设。

在插件窗口中，"设置"菜单会变更以显示预设的名称，并且旋钮会转动以反映此预设的值。这个预设创建了一个非常快速的旋转效果。

（9）在资源库中，单击 Slow Heavy 预设。

该预设会产生较慢但较深的相位效果。让我们比较一下带相位器和不带相位器的吉他。

（10）在插件窗口的左上角，单击"开 / 关"按钮，如图 3-13 所示。

在通道条上，插件变暗表示它已关闭，您现在可以听到没有移相器效果的原始吉他声音。您也可以直接在通道条上打开或关闭插件，这在插件窗口没有被打开时很有用。

（11）关闭 Microphaser 插件窗口。

（12）在通道条上，将指针移到 Microphaser 插件上，然后单击出现在左侧的"开 / 关"按钮，如图 3-14 所示。

图　3-13

图　3-14

技巧▶ 要快速打开 / 关闭通道条上的插件，请按住 Option 键并单击插件插槽上的任意位置。

相位效果又回来了。现在保持轨道 6 独奏，在下一个练习中取消独奏。不要忘记定期保存您的工作！

（13）选择"文件" > "存储为"选项。

（14）在"存储为"字段中，输入"03 Fast Jam – 进程"并选择要保存此项目的位置。

在"存储"对话框中，选择"将我的项目整理为 - 文件夹"的选项。在访达中，打开文件夹可以轻松访问项目文件和子文件夹中包含的项目文件使用的所有资源（例如项目中使用的音频文件）。

在本课的剩余部分，您将处理该项目的新副本，如果您以后想从头开始本课，请保持原始 03 Fast Jam 不变。

您已在通道条的音频效果区域中插入相位器插件来处理吉他轨道的声音。您还知道如何使蓝色三角形指向通道条上所需的插件，以便在资源库中为该插件的预设进行选择吗？

调制音频插件设置

从资源库中加载预设是查找预制音频效果的快速方法。但是，如果您有更确切的想法，可以自己方法调音。

在结尾的主音吉他轨道上，您将自定义自己的效果器插件以调制恰到好处的法兹失真音色。

（1）选择 Outro Lead Gtr（尾奏主音吉他）轨道（轨道 7）。

Outro Lead Gtr 通道条显示在检查器的左侧。轨道 6 仍然是上一个练习中的独奏状态，但现在您需要将注意力转移到轨道 7。如果要在取消所有其他轨道独奏的同时将某一轨道独奏，您可以按住 Option 键并单击该轨道的"独奏"按钮。

（2）在 Outro Lead Gtr 轨道上，按住 Option 键并单击"独奏"按钮，如图 3-15 所示。

轨道 6 取消了独奏，轨道 7 开始独奏。

（3）在检查器中，单击"音频效果（Audio FX）"

图　3-15

插槽并选择 Amps & Pedals > Pedalboard（"放大器 & 踏板" > "踏板效果器"。选项）

Pedalboard（踏板效果器）插件窗口打开时显示一个空的踏板区域。在您将踏板效果器添加到踏板区域之前，插件不会影响吉他的声音。

（4）将 Octafuzz 从踏板浏览器拖到踏板区域，如图 3-16 所示。

图　3-16

过度的法兹声失真正是这把主音吉他旋律所需要的，但它有点过于刺耳。

（5）在 Octafuzz 踏板上，将"音调"旋钮一直向下拖动，如图 3-17 所示。

失真仍然很强烈，但高频被圆润了，音调也更温暖了。

（6）关闭 Pedalboard 插件窗口。

（7）在音轨 7 上，单击"独奏"按钮以取消吉他独奏。

在结尾的两条吉他轨道上添加的插件会影响它们的响度，您需要重新调整它们的音量。您还可以将它们平移到立体声场的任一侧以扩大该部分的混音。

（8）在 Outro Rhythm Gtr 轨道上，将音量推子向上拖动到 –1.0 dB，将"Pan（声相）"旋钮向下拖动到 –28。

（9）在 Outro Lead Gtr 轨道上，将音量推子向下拖动到 –5.7 dB，并将"Pan"旋钮向上拖动到 +40，如图 3-18 所示。

图　3-17

图　3-18

这个尾奏听起来很有力量感。音轨 6 上节奏吉他的相位调制使其具有动感并能够吸引注意力，而音轨 7 上的重失真则为主音吉他带来威严的音调。

（10）在标尺中，单击循环区域（或按 C 键）。循环模式关闭。

（11）选择"文件" > "存储"选项（或按 Command+S 键）以存储您的项目。

您在不同通道条上插入了单独的效果器插件，以赋予不同的音轨独特的声音并帮助它们在混音中脱颖而出。您使用资源库为一个插件选择预设，手动调整另一个插件，并平衡两个音轨的音量和声相，以便在歌曲结束时为吉他提供漂亮且宽阔立体声混音。

使用软件乐器插件

在前面的练习中，您在音轨上使用了吉他循环并添加了音效插件处理来自音轨上音频片段的音频信号。现在，请您将注意力转移到软件乐器轨道上具有 MIDI 片段的 Lead Synth 轨道（轨道 5），并在乐器插槽中插入乐器插件。

（1）单击 Lead Synth（主音合成器）轨道标题（轨道 5），如图 3-19 所示。

轨道及其片段被选中。在检查器中，Lead Synth 软件乐器通道条位于左侧，资源库显示软件乐器的 Patch。

（2）在控制条中，单击"独奏"按钮（或按 Control+S 键）。

选定的 Lead Synth 片段被独奏。要想使 MIDI 片段产生任何声音，它们需要触发软件乐器。让我们尝试几种不同的乐器。

（3）在 Lead Synth 通道条上，单击"乐器"插槽并选择"录音室铜管乐器"选项，如图 3-20 所示。

图　3-19　　　　　　　　　　　　　　　　　图　3-20

按 Shift+ 空格键播放乐器。MIDI 片段中的音符会触发录音室铜管乐器插件，该插件会播放小号的声音。这是一个听起来很逼真的小号，但它并不是这首现代摇滚歌曲想要的乐器。

（4）将指针移到乐器插槽上，然后单击右侧出现的双箭头符号，如图 3-21 所示。

乐器插件弹出式菜单打开，您可以选择不同的插件。

技巧▶ 若要从通道条中移除插件，请在插件弹出式菜单中选择"无插件"。

（5）选择 Alchemy。

Alchemy 乐器插件已放入，其窗口打开。您将使用预设，不需要让插件窗口保持打开状态。

（6）关闭 Alchemy 插件窗口（或按 Command+W 键）。

Alchemy 当前演奏使用的调制滤波器听起来只是相当普通的合成器声音。让我们浏览资源库中的 Alchemy 预设。

（7）单击 Alchemy 插件的左侧，如图 3-22 所示。

蓝色三角形指向 Alchemy 插件，现在，资源库会显示 Alchemy 的预设。

（8）在资源库中，选择"基本">"主音">"80 年代同步主音"选项，如图 3-23 所示。

图　3-21　　　　图　3-22　　　　　　　　图　3-23

当资源库中某个选项被选中聚焦时，您可以使用向上箭头键和向下箭头键命令来选择资源库中的上一个和下一个。

（9）按向下箭头数次以从库中收听一些不同的 Alchemy 预设。

（10）最终在资源库中，选择"基本">"主音">"震荡波主音"选项。

Alchemy 现在可以产生丰富而复杂、富有表现力的主音合成器声音。合成器的音量很大，因此您需要将其调低。

（11）在 Lead Synth 通道条上，将音量推子调低至 –15.0 dB。

在使用软件乐器轨道时，资源库可以轻松浏览不同的 Patch。不要忘记在播放过程中使用箭头键浏览相近的 Patch。

使用 MIDI 效果插件

在软件乐器通道条上，来自轨道的 MIDI 信息在传输到乐器插槽之前会通过 MIDI 效果区域。MIDI 信息是演奏数据，MIDI 效果插件会影响传入的音符以及它们的节拍、音高和速度——例如，创建移调或回声效果。在下一节练习中，您将使用自动琶音 MIDI 效果器插件在不同的八度音程中制作合成器旋律的琶音音符。

（1）在 Lead Synth 通道条上，单击 MIDI 效果，然后在插件弹出的菜单中选择"自动琶音器"，如图 3-24 所示。

图　3-24

"自动琶音器"插件窗口打开。轨道上的 MIDI 片段包含单声旋律，因此琶音器只是以 1/16 音符间隔重复相同的音符。我们将它慢下来。

（2）将"Rate（速率）"旋钮向下拖动到 1/8，如图 3-25 所示。

要将琶音效果扩展到更宽的音高范围，让我们提高八度范围。

（3）将"Oct Range（八度范围）"滑块拖动到 3，如图 3-26 所示。

图　3-25

图　3-26

这些音符将在 3 个八度音阶范围内进行琶音处理，并且音高很高。为了使演奏更加连贯，可以延长自动琶音器生成的单个音符。

（4）单击"OPTIONS（选项）"选项，如图 3-27 所示。

（5）将"Note Length（音符长度）"旋钮拖动到 105%，如图 3-28 所示。

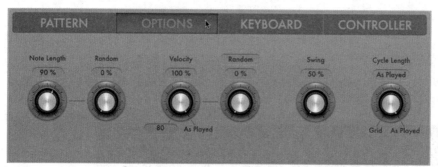

图 3-27 图 3-28

音符现在从一个八度滑到下一个八度，产生令人兴奋的滑音效果。让我们在整体混音的背景下听一听合成器。

（6）关闭自动琶音器插件窗口。

您已经插入了一个自动琶音 MIDI 效果器插件来充实一个相当简单的单声部旋律，并将琶音八分音符扩展到 3 个八度音程范围内。您调整了琶音器内的音符长度，以确保琶音音符音高从一个八度滑到下一个八度，从而产生富有表现力的演奏。

加载与编辑 Patch

Patch 包含多个插件及其参数值，Patch 还包含智能控制旋钮，可让您快速调整不同的参数。当您正在为轨道寻找完整的音色处理解决方案时，从资源库中选择一个 Patch 是一种快速简便的入门方法。

更多信息 ▶ Patch 可以包含涉及多个通道条复杂的信号通路，正如您将在本课后面学习的内容。

使用资源库中的 Patch

在本练习中，您将为主歌和副歌中的吉他音轨加载两个不同音色的吉他放大器。

（1）选择 Gtr Harmonics（泛音吉他）轨道（轨道 4），如图 3-29 所示。

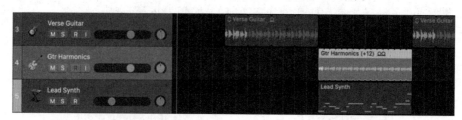

图 3-29

轨道上的片段被选中并独奏。

（2）听一听在副歌中的泛音吉他片段。

吉他以干净的音色对和声进行琶音演奏。让我们选择一个失真的吉他音色。

（3）在资源库中，选择"电吉他和贝司" > "微失真吉他" > "大蛮蓝调"，如图 3-30 所示。

在 Gtr Harmonics 通道条上，插入了 5 个音频效果插件来重建大蛮蓝调的音色。创建了一个总线（Bus），将音频信号发送到辅助通道条（通常缩写为 Aux）以向吉他添加混响效果。在本课的后面，您将设置自己的总线发送以将混响添加到合成器通道条。

（4）在 Gtr Harmonics 通道条上，将音量推子向下拖到 –7.4 dB。

（5）选择 Verse Guitar（主歌吉他）音轨（音轨 3）。

（6）在资料库中，选择"电吉他和贝司" > "微失真吉他" > "老派朋克"。

这个 Patch 有点激进。在通道条上，让我们在通道条上关闭一些效果插件以回到更基础的音色。

（7）在 Verse Guitar 通道条上，将指针移到 Pedalboard（踏板效果器）插件上，然后单击出现在左侧的"开 / 关"按钮。

插件关闭，吉他的失真少了一点。

（8）下面的 3 个插槽中，关闭 Compressor（压缩）插件，如图 3-31 所示。

图 3-30

图 3-31

吉他听起来有点生硬，也有一点太响。您需要重新调整其音量。

（9）在 Verse Guitar 通道条上，将音量推子向下拖到 –12.4 dB。

（10）关闭独奏模式并试听混音。

主歌和副歌中的吉他现在具有清脆的电子管复古放大器失真音效，并为合奏带来摇滚乐的音色。

您已经为两个吉他音轨选择了音色，并关闭了它们不需要的无关效果插件。当您在通道条上加载 Patch 或打开或关闭效果插件时，信号处理的变化通常会导致不同的音量，因此请确保重新调整音量推子以保持乐器电平平衡。

使用智能控制编辑 Patch

智能控制是完全可编辑的旋钮和开关，映射到 Patch 中的各种控制：通道条控制，例如音量推子、声相旋钮或发送电平旋钮，以及插件旋钮和滑块。在必要时，智能控制可让您快速访问主要的 Patch 参数，避免需要打开多个插件窗口来寻找合适的旋钮。

（1）选择 Gtr Harmonics（泛音吉他）音轨（音轨 4）。

（2）在控制条中，单击"智能控制"按钮（或按 B 键），如图 3-32 所示。

图 3-32

智能控制窗格打开，显示您在本课前面加载的大蛮蓝调的控件，如图 3-33 所示。

图　3-33

让我们打开 Amp Designer 插件，看看智能控制是如何影响放大器设置的。

（3）在 Gtr Harmonics 通道条上，单击 Amp Designer 插件（Amp），如图 3-34 所示。

图　3-34

Amp Designer 插件打开。

（4）在智能控制面板上，将"增益"旋钮一直向下拖动，然后一直向上拖动。

在 Amp Designer 中，"增益"旋钮从 4 移动到 8.5。智能控制旋钮将其控制的增益范围限制在被确定为该特定 Patch 最有用的增益范围内。

（5）将智能控制的"增益"旋钮设置到一半左右（12 点钟位置），如图 3-35 所示。

这对应于 Amp Designer 中大约 6.1 的增益值，并且吉他失真了一些。

（6）在智能控制上，向上拖动"音调"旋钮，然后向下拖动。

在 Amp Designer 中，TREBLE 和 PRESENCE 旋钮以不同的速度移动。单个智能控制旋钮可以不同的速度甚至不同的方向控制多个音色参数。

（7）将"音调"旋钮设置为 7.5。

（8）关闭 Amp Designer 插件窗口。

图　3-35

您已使用智能控制面板快速调节吉他 Patch 中的一个插件的音色。稍后会将控制器分配给智能控制，以使用硬件旋钮或滑块调节声音，并使用 Logic Remote 在 iPad 中调节智能控制。

设置并行处理

将乐器的一些干音频与一些处理过的音频混合是一种称为并行处理的技术。要进行设置，您可以使用通道条的"发送"，将乐器的一些音频信号发送到 Bus（总线）。Bus 就像 Logic 中的虚拟音频线，它在混音器中将音频从一个点发送到另一个点。 Bus 将音频发送到您插入效果插件的辅助通道条（未分配给轨道的通道条）。最后，轨道通道条（干音频）和辅助通道条（处理过的音频）都被传输到立体声输出。

通过 Bus 发送到辅助通道条

在下一个练习中，您将传输一些主音合成器的音频信号到辅助通道条的 Bus 以添加混响效果。对混响使用并行处理非常普遍，因为它允许将一些混响信号与原始信号进行混合。在辅助通道条上插入混响插件后，可以将多个乐器发送到该通道条，使它们听起来像是在同一个空间中。

（1）在 Lead Synth 通道条上，单击"发送"插槽，然后在"发送"弹出式菜单中选择"总线">"Bus 1"，如图 3-36 所示。

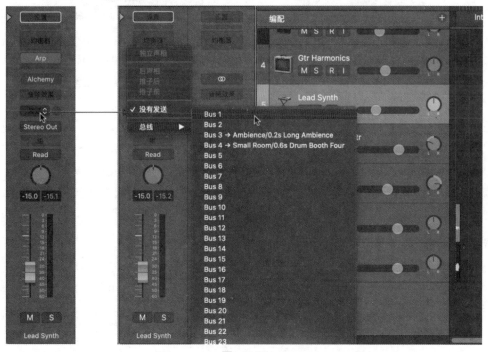

图　3-36

注意 ▶ 根据您之前加载的 Patch，可能会在 Bus 弹出的菜单中看到不同的名称，并且可能会在检查器的右侧通道条上使用不同的辅助通道条编号。

在检查器中，右侧通道条是一个新的辅助通道条（辅助 3），其输入设置为 Bus 1。该总线只是将一些 Lead Synth 的音频信号发送到辅助 3 通道条进行输入的一种方式，我们将其重命名为"辅助 3"。

（2）在辅助 3 通道条的底部，双击名称（辅助 3）并输入"混响"，如图 3-37 所示。

让我们来寻找一个混响 Patch。

（3）在辅助通道条的顶部，单击"设置"按钮左侧的位置，如图 3-38 所示。

图　3-37　　　　　　　　　　　　　　　图　3-38

蓝色三角形指向混响通道条顶部的"设置"按钮，资源库现在显示辅助 Patch。

（4）在资源库中，选择"混响">"大空间">"空间">"3.7 秒金属房间"选项。

在混响通道条上，放入了三个插件：Chorus（关闭状态）、Space Designer（Space D）和 Channel EQ 插件。Space Designer 是混响插件。在 Lead Synth 通道条上，您需要输入准备发送到 Bus 1 以供 Space Designer 处理的信号量。

（5）在 Lead Synth 通道条上，向上拖移"Bus 1 发送音量"旋钮，如图 3-39 所示。

您发送到 Bus 1 的合成器信号越多，合成器的混响就越大，它听起来离您越远。请注意，在轨道正在播放时，混响通道条上的电平表会变高。

技巧 按住 Option 键并单击旋钮或滑块以将其设置回默认值。

（6）将"Bus 1 发送音量"旋钮设置为 –2.1 dB。

想要比较一下带混响和不带混响的合成器声音，您可以打开和关闭 Bus 发送。

（7）在 Lead Synth 通道条上，将指针移到 Bus 1 发送上，然后单击出现在左侧的"开 / 关"按钮，如图 3-40 所示。

图　　3-39　　　　　　　　　　　　　　图　　3-40

关闭 Bus 后，您只能听到干的合成器音色，没有混响。在混响通道条上，电平表没有显示信号。

（8）在 Lead Synth 通道条上，重新打开 Bus 1 发送。

在检查器中，要确定哪个通道条显示在右侧，您可以按住 Shift 键并单击左侧通道条上的不同目标。

（9）在 Lead Synth 通道条上，按住 Shift 键并单击 Stereo Out（立体声输出）插槽，如图 3-41 所示。

Stereo Out（立体声输出）通道条显示在右侧。

（10）在 Lead Synth 通道条上，按住 Shift 键并单击 Bus 1 发送。混响辅助通道条显示在了右侧。

您已经设置了总线发送以将一些合成器音频信号发送到辅助通道条，您在其中加载了混响 Patch。使用了并行处理，学习了使用总线发送"音量"旋钮来平衡混响与干信号的总和，从而调整混音中对于乐器的感知距离。

图　3-41

启用 Patch 合并

现在您已经设置了带有混响 Patch 的辅助通道条，可以通过将其他乐器发送到相同的辅助通道条来将它们放置在相同的虚拟空间中，以便它们由相同的混响插件处理。

在本练习中，您将复制合成器音轨以使用不同的合成器音色对其声音进行叠加。

（1）按住 Option 键向下拖动 Lead Synth 轨道标题（轨道 5），如图 3-42 所示。

图　3-42

轨道 5 上的 MIDI 片段被复制到轨道 6 上。插入到轨道 5 上的 Alchemy 乐器插件也被复制到轨道 6 上。但是，您现在将为复制的轨道选择不同的音色。

（2）将轨道 6 重命名为 Synth Double。

（3）在资源库中，选择"合成器">"主音">"滑摆主音"选项，如图 3-43 所示。

这个 Patch 使用 Retro Synth 乐器插件（RetroSyn）和多达 10 个效果插件和 2 个总线发送。

对于 Synth Double 来说，您也许更喜欢没有那么多效果的合成器，至于总线发送，您或许更愿意通过在上一个练习中设置的相同的混响插件来处理新合成器，这样的话，两个合成器听起来就会是在同一个空间里面。

让我们先清除通道条，这样您就可以从空白开始了。

（4）在 Synth Double 通道条的顶部，单击"设置"按钮并选择"还原通道条"选项，如图 13-44 所示。

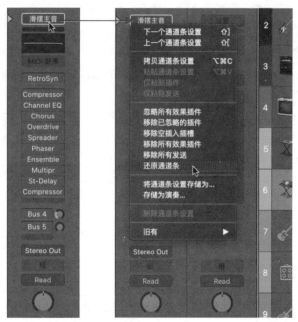

图　3-43　　　　　　　　　　　　　图　3-44

通道条完全归零了。所有插件和发送都被删除，音量推子设置为 0 dB。想要仅从 Patch 加载特定的设置，您将在资源库中启用 Patch 合并。

（5）在资源库的底部，单击操作弹出式菜单并选择"启用 Patch 合并"，如图 3-45 所示。

您可以取消选择与您不想从所选音色中加载的设置类型相对应的按钮。

（6）单击"音频效果"和"发送"按钮以禁用它们，如图 3-46 所示。

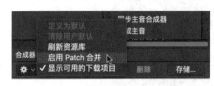

图　3-45　　　　　　　　　　　　　图　3-46

在资源库中选择的 Patch，现在只会在通道条上加载它的乐器和 MIDI 效果插件。

（7）在资源库中，选择"合成器">"主音">"滑摆主音"选项。

在 Synth Double 通道条上，仅插入 Retro Synth 乐器插件，这个合成器听起来有些太响了。

（8）在 Synth Double 通道条上，将音量推子向下拖到 –16.4 dB。

让我们添加一些混响。

（9）在 Synth Double 通道条上，单击"发送"插槽并选择"总线">"Bus 1 混响"，如图 3-47 所示。

（10）将"Bus 1 发送音量"旋钮向上拖动到 –3.5 dB。

双击 Logic 中的滑块或旋钮以输入数值。

为了完成副歌部分的混音，在立体声场中将合成器音轨分散开。

（11）在 Lead Synth 轨道头（音轨 5）上，将"Pan（声相）"旋钮拖动到 –28。

（12）在 Synth Double 轨道头（轨道 6）上，将"Pan（声相）"旋钮拖动到 +45，如图 3-48 所示。

图　3-47

图　3-48

带有混响的合成器和清脆吉他和声的充分结合使副歌听起来宏大而宽阔，与主歌更紧密的氛围形成鲜明对比。

您已经复制了合成器音轨并使用 Patch 合并在库中选择的 Patch 中仅加载所需类型的设置。然后，您利用在上一节练习中设置的并行处理，将相同的混响效果添加到新的合成音轨，并对演奏副歌的乐器进行声相调节，将您的歌曲进一步提升到另一个维度。

使用总和堆栈将 Patch 进行分层叠放

现在，两条合成器轨道播放着相同的 MIDI 片段，听起来像是一个单层 Patch。将两条轨道打包到一个总和 Track S tack（轨道堆栈）中，可以让您将两条轨道折叠成一条轨道。这也意味着您可以将 MIDI 片段放在单条轨道上，即堆栈的主轨道，并且 MIDI 信息将被传输到堆栈内的所有子轨道。

（1）在轨道视图中，按住 Shift 键并单击 Lead Synth 轨道标题（轨道 5），如图 3-49 所示。

图　3-49

选择轨道 5 和轨道 6。

（2）选择"轨道">"创建 Track S tack"选项（或按 Command+Shift+D 键）。

Track Stack 对话框打开，您可以选择文件夹堆栈或总和堆栈。您可以在点开的三角形下看到每个选项的更多详细信息。总和堆栈允许混合多个软件乐器并将堆栈保存为 Patch，这就是您将在此处执行的操作。

（3）在 Track Stack 对话框中，选择"总和堆栈"选项并单击"创建"按钮，如图 3-50 所示。

现在，两条合成器轨道打包在一个总和堆栈中。让我们首先重命名堆栈的主轨道。

（4）双击主轨道的名称并将其重命名为"Layered Arp"，如图 3-51 所示。

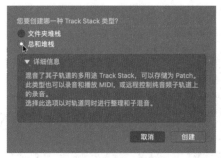

图 3-50　　　　　　　　　　　　　　　　　　图 3-51

当多条软件乐器轨道位于总和堆栈中时，主轨道上的 MIDI 片段会触发堆栈内的所有乐器子轨道。您会将一组 MIDI 片段移动到主轨道并删除另一组。

（5）在轨道视图中，框选 Lead Synth 轨道中的两个 Lead Synth 片段，如图 3-52 所示。

图 3-52

（6）将所选片段往上拖动到总和堆栈的主轨道，如图 3-53 所示。

图 3-53

在您开始拖动工作区中的片段后，当您仍然按住鼠标按钮时，按下并释放 Shift 键以将拖动运动限制在一个方向（垂直或水平），再次按下并释放 Shift 键以解锁此限制。

您现在不再需要 Synth Double 子轨道上的相同片段。

（7）框选 Synth Double 轨道中的两个 Lead Synth 片段，然后按 Delete 键，如图 3-54 所示。

图 3-54

主轨道上的 MIDI 片段会触发两个子轨道中的乐器。您将打开混音器以快速查看创建的总和堆栈的信号发送。

（8）在控制条中，单击"混音器"按钮（或按 X 键），如图 3-55 所示。

两条子轨道（两条合成器轨道）的输出设置为 Bus 2，它们的信号被传输到主轨道（Layered Arp）的输入，也设置为 Bus 2。

（9）在 Layered Arp 轨道中，单击显示三角形，如图 3-56 所示。

图　3-55

图　3-56

轨道堆栈关闭并显示为一个单独的轨道。在混音器中，堆栈的显示三角形关闭，子轨道被隐藏。

（10）关闭混音器。

您已经将两条软件乐器轨道打包到一个总和轨道堆栈中，并将 MIDI 片段移动到轨道堆栈的主轨道，以便它们触发子轨道上的两个乐器。稍后把该分层乐器总和堆栈保存为单个音色，以便于调用。

移动和复制插件

使用多个插件处理音频信号时，通道条上插件的顺序会影响其所生成的声音。在通道条的音频效果区域中，音频信号从上到下传输。例如，使信号先失真再回声所产生的音色与先回声再失真所产生的音色不同。您现在将更改插件在通道条上的相对位置，并将插件从一个通道条复制到另一个通道条以在另一件乐器上复制效果。

使用多个插件处理轨道

在轨道视图底部的两条轨道上（轨道 10 和轨道 11）是歌曲前奏中的两个很短的音频片段。您将通过三种不同的效果处理轨道 10 上的 Intro Gtr（前奏吉他）：延迟、失真和镶边（一种为声音添加动感的调制效果）。然后，您将更改插件的顺序以确保获得所需的音色。稍后您将在 Vowel 轨道上复制延迟插件，以便它与 Intro Gtr 一起重复。

（1）听一听前奏的开头。

您可以使用独奏模式并将前奏编曲标记拖到标尺中以创建循环区域并轻松收听轨道。Intro Gtr 和 Vowel 轨道非常短，是单次采样。让我们来把它们变成延迟的音效，在整个歌曲前奏中回荡，赋予它们迷人的特质，并以优美的方式开始这首歌。

（2）选择 Intro Gtr（前奏吉他）轨道（轨道 10），如图 3-57 所示。

Intro Gtr 通道条出现在检查器的左侧。

（3）在 Intro Gtr 通道条上，单击"音频效果（Audio FX）"并选择 Delay（延迟）>"磁带延迟"。

吉他和弦回荡了几次，很快就消失了。为了能使延迟效果持续更长时间，您可以让声音在整个前奏中多重复几次。

（4）在磁带延迟插件中，将 Feedback（反馈）提高到 78%，如图 3-58 所示。

注意 ▶ 高于 100% 的 Feedback 值会产生无限的延音效果。重复的信号不断反馈到效果器的输入端，回声永远不会消失。这种效果常用于配音音乐中。

现在吉他回声了多次，在整个前奏中也持续了更长时间。

（5）在检查器中，单击"磁带延迟"插件下方窄条，然后选择 Amps and Pedals>Amp Designer 选项。（"放大器和踏板" > "放大器设计器"）

打开 Amp Designer 插件窗口。默认放大器听起来更偏中音频段，几乎像带有鼻音感的沉闷。让我们来找一个更好的预设。

技巧 ▶ 要隐藏或显示所有打开的插件窗口，请按 V 键。

（6）在检查器中，单击 Amp Designer 插件的左侧区域，如图 3-59 所示。

图 3-57 图 3-58 图 3-59

资源库显示了 Amp Designer 的预设。

（7）在资源库中，选择 02 Crunch > Brown Stack Crunch。

此放大器预设听起来更深邃且丰满。可以将此预设的音色与您首次打开 Amp Designer 插件时加载的默认预设进行比较。

（8）在 Amp Designer 插件标题中，单击蓝色的"比较"按钮，如图 3-60 所示。

注意 ▶ 当您编辑插件的参数时，"比较"功能允许您在项目中保存过的值和编辑的值之间切换插件参数。

此时"比较"按钮是黑色的。您会听到默认放大器预设，并清楚地听到频段范围的差异。让我们回到 Brown Stack Crunch。

（9）再次单击"比较"按钮，如图 3-61 所示。

图　3-60

图　3-61

"比较"按钮再次变为蓝色，Amp Designer 将其参数值恢复为 Brown Stack Crunch 的预设。

在吉他放大器上，施加在吉他上的失真量取决于吉他在放大器输入端的电平。磁带延迟插件产生的回声会在整个前奏中缓慢降低电平，并将它们发送到 Amp Designer 插件中。结果是一系列的重复，在整个前奏中的失真越来越少。稍后您将更改插件的顺序以获得不同的结果，但首先让我们添加另一个效果。

（10）在检查器中，单击 Amp Designer 插件下方窄条并选择 Modulation>Flanger。（"调制" >"镶边"）

更多信息 ▶ 按住 Option 键并单击音频效果插槽以访问旧有插件或更多插件格式选项（例如，立体声通道条上的单声道插件）。

Flanger（镶边）创造了一种滤波频率效果，在整个重复回声中不断演变。

（11）在控制栏中，单击"资源库"按钮（或按 Y 键）。

资源库关闭。

让我们来更改通道条上插件的顺序，首先使用调频效果处理短采样，然后在整个前奏中重复相同的调制采样。

在通道条上移动插件时，音频效果区域中的白色水平线表示效果链中可以插入插件的位置。

（12）将 Flanger 拖到音频效果区域的最顶部，直到您在 Tape Delay（磁带延迟）插件上方看到一条白线，如图 3-62 所示。

Flanger 移动到了第一个插槽，而 Tape Delay 和 Amp Designer 插件都向下移动了一个插槽。您现在可以听到相同的短调制回声多次。

因为 Tape Delay 在 Amp Designer 之前，您仍然会听到前几个音符失真，然后随着声音的重复，后面的音符逐渐变清晰。让我们先对声音进行失真，然后对其进行回声来让采样得到一致的失真。

移动插件时，另一个插件周围的白框表示您正在交换两个插件的位置。让我们交换 Tape Delay 和 Amp Designer 插件的位置。

（13）将 Tape Delay 拖到 Amp Designer 上，直到在 Amp Designer 插件周围出现白色框，如图 3-63 所示。

插件交换了位置。让我们认真地听一听吉他部分。

（14）选择轨道 10 和轨道 11 上的两个片段。

（15）在控制条中，点按"独奏"按钮（或按 Control+S 键）。

听一听前奏。Intro Gtr 轨道在整个前奏中有一个听起来一致的镶边和失真采样回声。但是，Vowel 轨道上的采样只播放了一次。要使其与吉他一起重复，您需要将 Tape Delay 插件从 Intro Gtr 复制到 Vowel 通道条。

（16）在控制条中，单击"混音器"按钮（或按 X 键）。

混音器打开，Intro Gtr 通道条被选中。

（17）按住 Option 键将 Tape Delay 插件拖到右侧的 Vowel 通道条中，如图 3-64 所示。

插件被复制（具有相同的参数值）。Vowel 轨道上的采样现在与上方轨道上的吉他一起回响。

（18）左右调节 Pan 移动 Intro Gtr 和 Vowel 轨道的声相以获得宽阔的混音，如图 3-65 所示。

图 3-62　　　　图 3-63　　　　图 3-64　　　　图 3-65

前奏中的音效现在已分散在立体声场中。如果您使用了独奏模式和循环模式来预览本练习中的前奏，您现在可以将它们关闭了。

（19）关闭混音器。

技巧 要在多个通道条上插入相同的插件，在混音器中，首先将指针拖到相近通道条的名称上进行框选（或按住 Command 键并单击单独的通道条以选择它们），然后将插件放入选定的通道条上。

在几个插件的帮助下，您创建了一个很好的回声效果，使歌曲的前奏有一种神秘的感觉，并从一开始就吸引了听众的注意力。在通道条上移动插件可以让您准确地确定它们处理音频信号以产生所需效果的顺序。在混音器中复制插件可以轻松地将一个通道条上的效果复制到另一件乐器上。

保存用户 Patch 和插件设置

在处理您的歌曲时，您可能会花费大量时间来编辑 Patch 或插件预设，或者在通道条上放入多个单独的插件并拨动每个插件以获得想要的特定音色。当您对插件或音色的调制方式感到满意时，您可以在资源库中保存您自己的用户插件设置或音色。稍后在其他项目中，您就可以轻松地调用这些 Patch 和设置，以在其他通道条上重复使用您的效果处理工作。

保存用户设置和 Patch

保存您自己的插件设置和音色允许您在同一项目或其他项目的轨道上快速调用它们。首先，您现在可以将之前调整的磁带延迟参数保存为自定义磁带延迟设置。其次，您可以将之前在 Intro Gtr 轨道（Flanger、Amp Designer 和 Tape Delay）上创建的效果插件链保存为可以在任何轨道上调用的 Patch。最后，您将 Layered Arp 合成器总和堆栈保存为软件乐器 Patch。

（1）确保选择了 Intro Gtr 轨道（轨道 10）。

（2）在控制栏中，单击"资源库"按钮（或按 Y 键）。资源库打开。

（3）在检查器的 Intro Gtr 通道条上，单击 Tape Delay 插件的左侧，如图 3-66 所示。

蓝色三角形指向 Tape Delay 插件，在资源库中，会显示 Tape Delay 预设。

（4）在资源库的右下角，单击"存储"按钮，如图 3-67 所示。

图　3-66

图　3-67

"存储设置"对话框打开。请注意，该存储位置被设定为插件设置文件夹内的 Tape Delay（磁带延迟）文件夹。如果希望在 Mac 上的资源库中访问该设置和 Patch，请您不要更改保存对话框中的位置。

（5）在"存储设置"对话框中，单击"存储为"输入字段，输入"长延迟"，然后单击"存储"按钮（或按 Return 键），如图 3-68 所示。

设置就被保存并出现在资源库的根目录中，而出厂预设被移动到 Factory 文件夹中。只要资源库打开并且蓝色三角形指向磁带延迟插件，您的设置就是可用的。

让我们现在保存整个 Patch。

（6）在 Intro Gtr 通道条的顶部，单击"设置"按钮的左侧，如图 3-69 所示。

图　3-68

图　3-69

资源库显示音频 Patch。

（7）在资源库的右下角，单击"存储"按钮。

打开"将 Patch 存储为"对话框。请注意，该位置设定为硬盘上 Patches 文件夹内的 Audio 文件夹。

（8）在"存储"对话框中，单击"存储为"输入字段，输入"镶边回声"，然后单击"存储"按钮（或按 Return 键），如图 3-70 所示。

Patch 已保存。一个新的"用户 Patch"文件夹出现在资源库的根目录下，镶边回声 Patch 就在里面。您的新自定义 Patch 现在可以在任何的 Logic 项目中

图　3-70

进行访问。让我们保存另一个音色，这次使用您之前为副歌中的合成器轨道创建的总和轨道堆栈。

技巧 要删除 Patch，请在资源库中选择它，然后单击右下角的"删除"按钮。

（9）选择 Layered Arp 轨道（轨道 5）。

（10）在资源库的右下角，单击"存储"按钮。

（11）保留 Layered Arp 名称和默认存储位置，然后单击"存储"按钮（或按 Return 键）。

软件乐器 Patch 已保存。选择软件轨道并在资源库中选择该 Patch 时，将会重新创建总和堆栈及其子轨道。

您已经保存了自己的自定义 Patch 和插件预设。从现在开始，只要选择了合适的通道条类型（音频或软件乐器），它们就可以在 Mac 的资源库中使用。请记住，当蓝色三角形指向通道条顶部的"设置"按钮时，资源库会显示 Patch，当它指向插件插槽时，会显示各个插件的设置。

在制作音乐时，最新发现的插件管理技能将极大地改善音色设计和混音的工作流程。当您希望快速向轨道添加效果或查找软件乐器声音时，插入插件和选择预设或音色一定会派上用场。要自定义信号传输流，您可以移动、复制或重新排序插件。最后，保存您自己的设置和 Patch 可以轻松地重复使用根据您的个人喜好编辑的任何插件设置或 Patch。

键盘指令

快捷键

资源库	
向上箭头	选择上一个音色或设置
向下箭头	选择下一个音色或设置

通用	
U	隐藏或显示所有插件窗口

轨道视图	
Command+Shift+D	创建轨道堆栈

4

课程文件
学习时间
目标

完成本课的学习大约需要60分钟

选择数字音频设置

录制音频

删除未使用的音频文件

录制额外的片段

在循环模式下录制

录制MIDI

将MIDI录音与现有MIDI片段合并

录制MIDI片段（创建片段文件夹）

通过插入（手动和自动）重新进行补录

在实时循环单元格中录制MIDI和音频

第 4 课
录制音频和MIDI

要创作一首歌曲，您需要准备好稍后进行编曲和混音的资料。您可以从脑海中的一个想法、您在乐器上排练过的一个部分、一个预先录制的采样或循环开始，或者您可以只是开始试验，直到灵感来袭。为了维持和发展最初的灵感，您需要掌握 Logic Pro 提供的技术来录制、创建、编辑音频和 MIDI 片段，这些构成了项目的基础。

在本课中，您将在 Logic 中录制音频和 MIDI，并学习您在与现场音乐家合作时，通常会执行的活动：录制单个乐器、录制同一乐器的其他片段、循环录音、随时切入 / 切出录音功能、自动入 / 切出录音功能，并录制到实时循环单元格中。

设置数字录音

在 Logic Pro 中录制音频之前，您必须将声源（例如麦克风、电吉他或合成器）连接到 Mac。然后选择所需的录音的设置并调整声源的录音电平以避免失真。

在以下练习中，您将设置 Logic 以准备音乐录制。

▶ **数字录音、采样速率和比特深度**

在 Logic Pro 中录制音频时，声压波被转换为数字音频文件，如下所示：

▶ 麦克风将声压波转换为模拟电信号。

▶ 麦克风前置放大器放大模拟电信号。"增益"旋钮可让您控制适当的录音电平以避免失真。

▶ 模拟数字（A/D）转换器将模拟电信号转换为数字数据流。

▶ 音频接口 / 声卡（Audio Interface）将数字数据流从转换器发送到电脑。

▶ Logic Pro 将传入的数据保存为音频文件，通过代表声压波的波形显示在屏幕上。

为了将模拟信号转换为数字数据流，数字转换器以非常短的时间间隔对模拟信号进行采样，称为采样速率。采样速率表示每秒对音频进行数字采样的次数。比特深度标识对每个采样值进行编码的数据比特数。采样速率和比特深度设置决定了数字录音的质量。

在录音过程中，Logic 的唯一作用是将 A/D 转换器生成的数字数据保存到音频文件中。Logic 并不会对您的录音质量产生任何影响。

注意 ▶ 大多数音频接口 / 声卡包含模拟数字转换器，其中许多也包含麦克风前置放大器。此外，Mac 计算机中还包含一个内置音频接口。MacBook 和 iMac 甚至还有内置麦克风，虽然这些麦克风通常并不用于制作专业品质的录音，但可以在没有外部麦克风的情况下使用内建麦克风来执行本课程中的练习。

在默认情况下，Logic 录制的比特深度为 24 位，这适用于大多数情况。但是，您可能需要为不同的项目使用不同的采样速率。

创建项目并设置采样速率

通过在开始第一次录音之前设置项目的采样速率，可以确保该项目中使用的所有音频文件都将以相同的采样速率进行录制和播放。以错误的采样速率播放音频文件会导致错误的音调与节奏，就像以错误的传输速度播放磁带或黑胶唱片。

（1）选择"文件">"新建"选项。

打开"新建轨道"对话框。您将首先为稍后导入的鼓循环乐段创建一条轨道，因此您现在不需要更改"新轨道"对话框底部"详细信息"区域中的设置。

（2）在"新轨道"对话框中，选择"音频"并单击"创建"按钮（或按 Return 键），如图 4-1 所示。

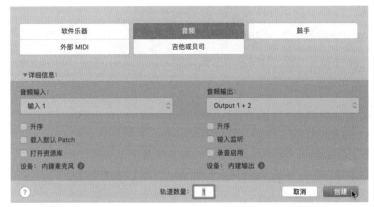

图　4-1

在开始录制项目中的任何音频之前，您需要确保选择了所需的采样速率。

（3）选择"文件">"项目设置">"音频"选项，并确保选中"通用"选项卡，如图 4-2 所示。

图　4-2

打开"项目设置"窗口，您可以看到您的音频设置。

默认情况下，采样速率设置为 44.1 kHz。

要确定选择哪种采样速率，请考虑您将使用的任何预录材料（例如采样）的采样速率和目标传输媒介的采样速率。一些大量使用 44.1 kHz 采样的生产商会选择以该采样速率工作。传统上，音乐以 44.1 kHz（这是光盘的采样速率）录制；视频的音频以 48 kHz（这是 DVD 上使用的采样速率）录制。如今，美国的许多音乐制作人都会选择以 48 kHz 的频率工作。但是请注意，更高的

采样速率（例如 88.2 kHz 及更高）会给您的电脑系统带来更大的压力。

请注意，循环乐段（例如您在之前课程中使用的那些）始终以项目的调和速度来设定音高和速度播放，与项目的采样速率无关。

注意 ▶ 音频工程学会建议大多数应用程序使用 48 kHz 采样速率，但认可 44.1 kHz 用于光盘和其他消费用途。

让我们来切换到 48 kHz 采样速率。

（4）单击"采样速率"弹出式菜单并选择 48 kHz，如图 4-3 所示。

图　4-3

注意 ▶ 在"采样速率"弹出式菜单中，连接的音频设备所不支持的采样速率会以"斜体"显示。

Logic 将音频接口 / 声卡的采样速率更改为 48 kHz。

（5）按 Command+W 键关闭"项目设置"窗口。

注意 ▶ 在 Logic 中，设置分为两类：项目设置，例如采样速率，可以为每个项目单独设置，这样每个项目就都可以有独特的项目设置；而 Logic 首选项是全局的，适用于所有项目。

为避免丢失您的工作，现在请立即保存您的项目。

（6）选择"文件" > "存储"选项（或按 Command+S 键）。

（7）在"存储"对话框中，将您的项目命名为"录音测试"并选择一个位置。

为了能够快速访问您将在访达中录制的音频文件，可以选择将音频文件放在项目文件夹内名为 Audio Files 的文件夹中的选项。

（8）在"存储"对话框中，选择"将项目整理为文件夹"的选项，并将音频文件和除影片文件以外的所有其他数据拷贝到项目文件夹中，如图 4-4 所示。

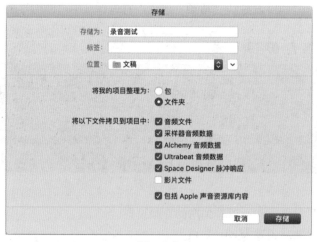

图　4-4

（9）单击"储存"按钮（或按 Return 键）。

项目名称出现在 Logic 的主窗口标题栏中（就在 LCD 显示屏上方）。

注意 ▶ 要在存储并整理为包的项目中查找音频文件，请按住 Control 键并单击访达中的项目

包，选择"显示包内容"，然后浏览至 Media>Audio Files。

Logic 项目已保存，其文件夹结构已在访达中创建，项目文件夹内有一个 Audio Files 文件夹，稍后您将在该项目中找到录制的所有音频文件。

选择音频接口并设置监听

在大多数情况下，当您将 Logic 连接到 Mac 时，Logic 会自动检测音频接口（声卡），并询问您是否要使用该音频接口。如果您选择使用它，Logic 会在其"音频"首选项中选择该音频接口作为输入和输出设备。让我们打开音频首选项，检查是否选择了正确的音频接口，然后选择监听选项，让您可以监听正在通过 Logic 录制的乐器声音。

（1）选择 Logic Pro>"偏好设置">"音频"选项。

音频首选项出现在"设备"选项卡上。

（2）从"输出设备"和"输入设备"菜单中，选择所需的音频接口，如图 4-5 所示。

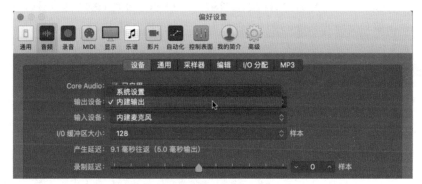

图　4-5

输出设备是连接到您的显示器或耳机的设备。

输入设备是您插入麦克风或乐器的设备。

如果您的 Mac 没有连接音频接口，请从内建输出和输入设备中进行选择。

您现在将设置 Logic，以便启用录音的轨道允许您听到正在录制的声音来源。

（3）在"音频首选项"窗口中，单击"通用"选项，如图 4-6 所示。

图　4-6

为了让您通过 Logic 的调音台听到正在录制的乐器，需要选择软件监听。

注意 ▶ 如果您将内置麦克风用作输入设备，将内建输出用作输出设备，并且没有耳机连接到 Mac 的话，则软件监控选项会变暗，软件监控将被禁用以避免相互反馈（啸叫）。

（4）确保选择了软件监控。

注意 ▶ 如果您已经在使用硬件混音器或音频接口 / 声卡的软件来监控传输到启用录音轨道的音频信号，请在 Logic 的音频首选项中关闭软件监控。否则，您将监听到信号两次，从而产生类似镶边或机器人一样的声音。

（5）确保未选择"输入监听启用时仅会用于聚焦的轨道（与库乐队一样）"。

关闭此选项，可以确保您在启用录制轨道时能够听到乐器的声音。

（6）按 Command+W 键关闭首选项窗口。

如果您在第（2）步的前面选择了新的输出或输入设备，Logic 会在您关闭窗口时自动初始化核心音频引擎。

已选择了所需的音频接口和监听首选项。此时无须再存储您的 Logic 项目。Logic 首选项是全局的，它们保存在独立于您的 Logic 项目文件的 Logic 首选项文件中。

录制音频

在此示例中，您将录制单个乐器。该练习描述的是录制直接插入音频接口 / 声卡乐器输入的电吉他，但您可以随意录制您的声音或拥有的任何乐器声音。

准备录音轨道

您将使用由循环乐段制作的简单鼓音轨开始一个新项目，这激发了主流制作人创作热门歌曲的灵感，例如 *Umbrella*（蕾哈娜的歌曲）或 *One More Night*（Maroon 5 的歌曲）。接下来，您将创建一条新的轨道，选择正确的输入（插入吉他的音频接口上的输入编号），并启用该新轨道进行录音。

（1）在控制条中，单击"乐段浏览器"按钮（或按 O 键），如图 4-7 所示。

图　4-7

乐段浏览器打开。

（2）在乐段浏览器中，搜索 Vintage Funk Kit 03。

如果您无法搜索到该乐段，请前往 Logic Pro 的"声音资源库"，打开"声音资源库管理器"选择旧有及兼容性内容，选择"库乐队声音和乐器"进行安装

（3）将 Vintage Funk Kit 03 拖到轨道上的小节 1，如图 4-8 所示。

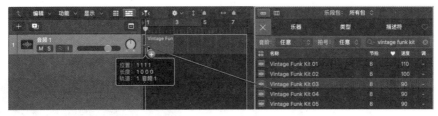

图 4-8

（4）单击"乐段浏览器"按钮（或按 O 键）以关闭乐段浏览器。

（5）在片段检查器中，单击"循环"复选框（或按 L 键）。

鼓轨道已准备就绪，请随意进行试听。如果您对前面列举的热门歌曲熟悉的话，就会认出这个鼓点。现在让我们创建您将用于录制乐器的轨道。

（6）在轨道头上方，单击"添加轨道"按钮（+）（或按 Command+Option+N 键）。

新轨道的对话框出现。

（7）确保选择了"音频"轨道类型，如图 4-9 所示。

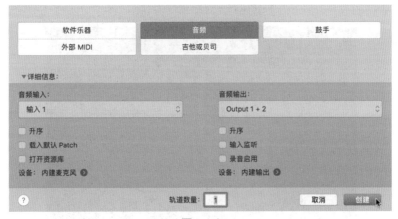

图 4-9

（8）从"输入"菜单中，选择您已连接乐器或麦克风的音频接口输入编号。如果您使用的是 Mac 计算机的内置音频接口或笔记本电脑的麦克风，请选择"输入 1"。

注意 ▶ 在"音频输入"菜单和"音频输出"菜单下方，会显示之前在音频首选项中选择的输入和输出设备。如果您需要更改输入或输出设备，请单击设备名称右侧的箭头按钮以打开音频首选项。

您可以通过选择"音频输出"菜单下方的"录音启用"选项来启用轨道录音。但是，在某些情况下，创建录音启用的轨道可能会产生反馈噪声。稍后您将采取预防措施以避免反馈，然后从轨道头将轨道进行录音启用。

（9）确保"轨道数量"设置为 1。

注意 ▶ 要同时将多个音源录制到多条轨道上，请将音源分配到不同轨道的不同输入编号中，进行录音启用，然后单击"录制"按钮。

（10）单击"创建"按钮（或 Return 键）。

创建了一个设置为输入 1 的新轨道（音频 2）。让我们来为它重命名。

技巧 Logic 会自动将轨道名称分配给录制在该轨道上的音频文件,因此在录制之前命名轨道始终会是个好主意。如果您不为轨道重命名,Logic 会将项目名称分配给音频文件。更具描述性的名称将帮助您在将来轻松识别文件。

(11)在音频 2 轨道标题中,双击名称,然后输入"吉他",如图 4-10 所示。

新轨道目前是一个通用的音频波形图标,让我们选择一个更具描述性的图标。

(12)在吉他轨道标题中,按住 Control 键并单击图标,然后从快捷菜单中选择所需的图标。

图 4-10

通过在轨道上录制而创建的片段会继承轨道颜色。让我们首先配置轨道头以便您可以看到轨道颜色,然后为吉他轨道选择一种颜色。

(13)按住 Control 键并单击轨道头,然后选择"配置轨道头"(或按 Option+T 键)。

(14)在配置轨道头快捷菜单中,选择"颜色条",然后在菜单外单击以将其关闭,如图 4-11 所示。

图 4-11

两条轨道都有一个蓝色条。为了帮助区分吉他轨道和鼓轨道,请为您的吉他音轨选择不同的颜色。

(15)选择"显示">"显示颜色"选项(或按 Option+C 键)。

(16)确保选择了吉他轨道,然后在调色板中单击所需的颜色,如图 4-12 所示。

图 4-12

（17）选择"显示">"隐藏颜色"选项（或按 Option+C 键）以关闭调色板。

（18）选择"文件">"存储"选项（或按 Command+S 键）以存储您的项目。

您已经创建了轨道，并选择了所需的名称、颜色和图标以帮助识别轨道。稍后在该轨道上录制的片段将继承轨道的名称和颜色。

录音期间的监听效果

当吉他或贝司直接插入音频接口的乐器前置放大器时，声音是干净且原始的。要模拟吉他放大器赋予吉他声音的特性，您可以使用 Amp Designer，这是一款吉他放大器模拟插件。

请注意，您仍在录制干吉他声音（清音）。效果插件会在录音和播放的过程中实时处理干音频信号。录制干音频信号意味着您可以在录制完成后继续微调效果插件（或将其替换为其他插件）。

注意 ▶ 为避免在使用麦克风录音时产生反馈噪声，请使用耳机监听您的录音并确保您的扬声器已关闭。

（1）在吉他轨道标题中，单击"R（启用录音）"按钮，如图 4-13 所示。

图 4-13

您现在可以听到吉他的声音，并在检查器中的吉他通道条电平表上看到它的输入电平。

注意 ▶ 在弹奏音符和听到音符之间，您可能会听到短暂的间隔，这种间隔称为延迟。为了减少延迟，您可以尝试在 Logic 的音频首选项中选择较小的 I/O 缓冲区，但是，较小的缓冲区会给您的计算机运行带来更大的负担。

技巧 ▶ 使用会导致延迟的插件时，选择"录音">"低延迟模式"来越过这些插件。

因为您的新轨道已启用录音（轨道标题上的"R"按钮呈红色闪烁），下一个录音将在该轨道上创建一个音频片段。

（2）在检查器的吉他通道条上，单击音频效果（Audio FX）插槽，然后选择 Amps and Pedals > Amp Designer（放大器设计器）。

打开 Amp Designer。在这里，您可以调节音色或选择预设。要查找预设，您可以使用资源库，也可以直接从插件标题中选择插件预设。

（3）在 Amp Designer 窗口中，单击"设置"弹出式菜单，然后选择一个能激发您灵感的设置，如图 4-14 所示。

您现在可以听到通过 Amp Designer 处理过的吉他声音。这听起来像是一把吉他插入吉他放大器，并由放大器扬声器箱体前面的麦克风录制的。随意花几分钟探索各种设置并调整放大器的旋钮，直到您对声音感到满意为止。

（4）按 Command+W 键关闭 Amp Designer 窗口。

该轨道已启用录音，您可以听到吉他的声音，并且您已经使用插件调节了声音。差不多可以

开始录制了！

"设置"弹出式菜单

图 4-14

调节录音电平

在录制之前，您应该调整音频源的电平以避免转换器过载。在通道条上，查看峰值电平表，确保其保持在 0 dBFS（全分贝刻度，用于测量数字音频电平的单位）以下；高于 0 dBFS 的电平表示您正在对转换器的输入进行削波。请记住，在转换器输入之前，您需要使用麦克风前置放大器的"增益"旋钮调整音频电平。留给动态一些余量，尤其是当您知道艺术家在实际录音过程中可能会大声演奏或演唱时，使用较低电平的录音会比对输入削波更好。

▶ **在 Logic 中远程控制您的麦克风前置放大器增益**

兼容的音频接口（例如 Mac 计算机的内置音频设备和一些第三方接口）允许您直接在检查器或混音器中的轨道通道条顶部调整麦克风前置放大器的增益（有些音频接口还支持其他输入设置，如幻象供电、高通滤波器和相位），如图 4-15 所示。

如果您在通道条顶部看不到"增益"旋钮，请按住 Control 键并单击通道条并选择"通道条组件">"音频设备控制"选项。

如果选择了音频设备控制但仍然看不到"增益"旋钮，则表示您的音频接口不支持该功能。

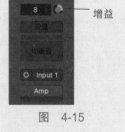

增益

图 4-15

让我们来调节录音和监听电平并对吉他进行调音。

（1）演奏你将要录制的最大声的部分，并在观察通道条上的峰值电平表时，调整乐器前置放大器的电平。

（2）如果峰值电平显示变为黄色或红色，请降低前置放大器的增益，然后单击峰值电平显示将其重置。

确保峰值稳定地位于 0 dBFS 以下，音源的动态范围越广，避免削波所需的动态余量就越大，如图 4-16 所示。

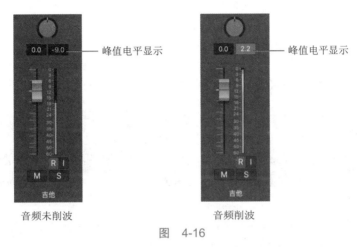

图　4-16

当信号峰值低于 –2.0 dBFS 时，峰值电平显示为绿色；当在 –2.0 dBFS 至 0 dBFS 之间达到峰值时，峰值电平显示为黄色，表示您处于 2 dB 削波范围内（即您的动态余量小于 2 dB）。当其峰值超过 0 dBFS 时，峰值电平表变为橙色以表示音频正在被削波。

为乐器调音

在录音之前，确保乐器调音校准，是一个好的开始。控制栏的调音器按钮可让您快速访问调音器插件。

（1）在控制栏中，单击"调音器"按钮，如图 4-17 所示。

调音器打开。

注意 ▶ 只有在选择轨道并在相应通道条的输入槽中选择输入时，控制栏中的调音器才可以使用。您还可以将调音器作为插件插入通道条，单击一个音频效果插槽并选择 Metering > Tuner。

（2）为吉他的每根弦调音，尝试让每根弦尽可能接近目标音高的 0 音分偏差，如图 4-18 所示。

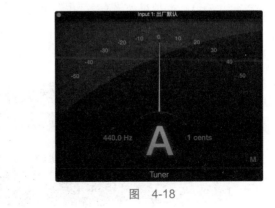

图　4-17　　　　　　　　　　　　　图　4-18

（3）关闭调音器窗口。

检查平衡

现在吉他已经调好音了，您可以练习演奏并确保可以舒适地听到自己和其他乐器的声音。首先，您将关闭自动输入监听，以便在播放期间可以听到您连接的吉他的声音。

（1）确保取消选择"录音"＞"自动输入监听"选项，如图 4-19 所示。

（2）按空格键开始播放。

鼓乐段的声音太大了，导致立体声输出通道条过载（峰值电平显示变为红色）。让我们对它进行限制。

（3）在 Vintage Funk Kit 03 轨道（轨道 1）上，将音量滑块调低至 -6.0 dB，如图 4-20 所示。

图　4-19　　　　　　　　　　　　　　　　图　4-20

（4）继续播放并随着歌曲弹奏吉他。与其他轨道相比，如果吉他现在声音过大或过小，请在检查器中拖动吉他通道条上的音量推子以调整监听电平，或拖动吉他轨道头中的音量滑块。

轨道头的音量滑块和通道条的音量推子调整监听和重放音量，但它们不会改变录音的音量。

（5）按空格键停止播放。

录制音频

您已经设置了所需的采样速率，调整了录音和监听电平，插入了一个插件来模拟吉他放大器的声音，并对乐器进行了调音。现在可以开始录制了。

（1）在控制条中，单击"转到开头"按钮（或按 Return 键）。

随意按几次 Command+ 下箭头键和 Command+ 右箭头键来放大，这样就可以清楚地看到工作区中的波形。

（2）在控制条中，单击"录音"按钮（或按 R 键），如图 4-21 所示。

图　4-21

当控制栏中的播放头和 LCD 显示屏都变成红色，表示 Logic 正在录音。播放头跳到提前的一个小节，并在录音开始前为您提供四拍的预备拍，同时节拍器发出咔哒声。

在启用录音的轨道上的播放头后面创建了一个新的红色片段，您可以在播放或演奏时看到绘制的录音波形，如图 4-22 所示。

图　4-22

技巧 要设置预备拍的长度，请选择"录音">"预备拍"，然后从子菜单中选择小节数。要更改节拍器设置，请选择"录音">"节拍器设置"选项。

（3）录制了几个小节后，在控制条中单击"停止"按钮（或按空格键），如图 4-23 所示。

图　4-23

新录音 Guitar#01 显示为您之前为该轨道选择的颜色的音频片段。Logic 将录音编号附加到轨道名称。请注意，这个新片段已被选中，这意味着使用"从所选内容播放"键盘命令可以轻松地反复收听它。

（4）按 Shift+ 空格键。

播放头跳到所选片段的开头并开始播放。

（5）停止重放。

如果您对新录音不满意，可以删除它并重新开始。让我们看看是如何操作的。

（6）单击"删除（Delete）"选项，如图 4-24 所示。

图　4-24

出现删除警报，有两个选择：

● 删除——音频片段从轨道区域中移除，音频文件从项目音频浏览器中移除。在访达中，音频文件也会被删除。

● 保留——音频片段从轨道区域中移除。音频文件保留在项目音频浏览器中，并且仍然存在于项目包中，允许您稍后在必要时将其拖回工作区。

只有当您试图删除从最近打开该项目后录制的录音时，才会出现此警报。删除以前录制的音频片段时，会自动应用与"保留"选项对应的行为，并且不会出现警告。

这次，您将保留录音，以便可以在下一个练习中尝试录制额外的片段。在本课的后面，您将打开项目音频浏览器以删除未使用的音频文件。

（7）在"删除"弹出窗口中，单击"取消"按钮。

（8）选择"文件">"存储"选项（或按下 Command+S 键）。

您已经创建了音轨，使用插件获得了想要的声音，调整了录音和监听电平，最后在 Logic 中

录制了您的第一个音频片段。很简单吧！您现在将探索更复杂的场景，这些场景涉及更高级的录音技术，例如重复录制文件夹（Take Folders）和切入 / 切出。

录制额外的片段

录制现场演奏时，音乐家可能会犯错误。与其删除之前的录音并重复录音直到获得完美的演奏，您可以录制多个片段（重复演奏同一个部分），然后选择最佳的片段，甚至将每个片段的最佳部分组合起来创建一个复合片段（Comp）。

要在 Logic 中保留多个片段，可以在以前的演奏上录制新的演奏。默认情况下，所有片段（包括原始录音）都将放置在片段文件夹中（您可以在"录音">"重叠音频录音"下更改该行为）。

（1）确保吉他音轨仍处于录音状态。

（2）将播放头放在开头。

（3）在控制条中，单击"录音"按钮（或按 R 键）以录制比第一个稍长的第二个片段，如图 4-25 所示。

图　4-25

新录音（红色）几乎是在之前的黄色音频片段上录制的。

（4）停止录音。

原始录音（片段 1）和新录音（片段 2）都已保存到片段文件夹中。片段文件夹位于吉他轨道上。它当前处于打开状态，因此，您录制的两个片段显示在下方的子轨道上。

片段文件夹命名为"吉他：片段 2"，即轨道的名称附加正在播放的片段名称。默认情况下，片段文件夹会播放最近录制的片段：在本例中为片段 2。上一个录音片段 1 变暗并静音，如图 4-26 所示。

图　4-26

注意 ▶ 如果最近录制的片段比之前录制的片段短，片段文件夹将命名为"Guitar: 伴奏 A"，并播放由最近片段和上一个片段的结尾组成的复合片段（Comp）。

（5）录制第三个片段。

（6）在吉他轨道标题中，单击"R（启用录音）"按钮将其禁用，如图 4-27 所示。

图　4-27

轨道录音启用已解除，您不再听到来自音频接口上输入 1 的声音。

片段文件夹现在包含三个片段。它会播放最近的片段 3，而前两个片段 1 和片段 2 会被静音。

（7）单击片段 1。

收听片段文件夹，您会听到片段 1。

（8）单击片段 2。

收听片段文件夹，您会听到片段 2。

（9）在吉他片段文件夹的左上角，单击显示三角形以关闭文件夹，如图 4-28 所示。

图　4-28

您也可以双击片段文件夹以打开或关闭它。

在循环模式下录制

当您既是工程师又是音乐家时，在一次操作中记录多个片段会非常有用，因为在每个片段之间从演奏乐器切换到操作 Logic 并不总是可行的（并且它会破坏您的创作氛围）。在循环模式下录制允许您重复录制单个部分，从而为每次循环创建一个新的片段。当您停止录制时，所有片段都保存在一个片段文件夹中。要清理轨道，让我们首先移除您在上一个练习中录制的吉他片段，同时将录音保留在项目音频浏览器中，以备您以后要使用这些录音。

（1）单击轨道 2 上的片段文件夹以将其选中，然后按 Delete 键。

删除第一个片段时会出现删除警报，但是，您可以通过一个复选框为要删除的片段文件夹中的所有片段复制您的选择。如果您不想做出删除录音的艰难决定，可以从轨道视图中删除片段，但暂时将音频文件保留在项目音频浏览器中。稍后您将打开项目音频浏览器并清理未使用的文件。

图 4-29

（2）在"删除"警报中，确保选中"保留"，然后选择"对全部"，如图 4-29 所示。

片段文件夹被删除。在访达中，所有三个片段的三个音频文件都保存在位于"录音测试"项目文件夹内的 Audio Files 文件夹中。

（3）在标尺的上半部分，单击变暗的循环区域（或按 C 键），如图 4-30 所示。

图 4-30

循环区域为黄色，表示循环模式已打开。

技巧 在循环模式下录制时，您不必定位播放头；录音在循环开始时自动开始，在预备拍之后。

（4）确保选择了吉他轨道，然后在控制条中单击"录音"（或按 R 键）。

吉他音轨自动启用录音。播放头在循环时向前跳一个小节以进行一小节预备倒计时，并开始录制第一个片段。当它到达第 5 小节（循环区域的末尾）时，它会跳回第 1 小节并开始录制新的片段。

注意 如果没有启用录音的轨道，Logic 会在录音期间自动启用所选轨道的录音。

Logic 不断循环循环区域，录制新的片段，直到停止录制。记录 2 ～ 3 个片段。

（5）单击"停止"按钮（或按空格键），如图 4-31 所示。

图 4-31

在循环模式下录制的所有片段都会打包到一个片段文件夹中。吉他轨道会自动禁用录音。随意单击一个片段来选择它，然后收听选中片段的项目。

注意 ▶ 当您停止录音时，如果最近的录音短于一小节，Logic 会自动舍弃它。要保留循环录音的最后一个片段，请确保在循环区域录音开始后多于一个小节后再停止。

（6）在片段文件夹的左上角，单击显示三角形。

片段文件夹关闭。让我们舍弃片段文件夹，以便可以在接下来的练习中在吉他轨道上尝试补录技巧。

（7）单击片段文件夹以将其选中，然后按 Delete 键。

您刚刚在循环模式下录制的音频文件会弹出删除警报。因为您只单击了一次录音并在循环模式下连续录制了所有 3 个片段，所以所有片段都包含在一个音频文件中，因此只有一个音频文件要删除。

（8）在"删除"警报中，确保选中"保留"，然后单击"确定"按钮（或按 Return 键）。

（9）在标尺中，单击循环区域（或按 C 键）以关闭循环模式。

您已将音频源录制到轨道上。将其他片段录制到同一轨道上的片段文件夹中，并使用循环录音在重复循环区域时录制片段文件夹。在下一节中，将探索重新录制现有录音中特定部分的技巧，例如，修复错误。

切入与切出补录

当您想要纠正录音的特定部分时——通常是为了修复演奏错误——您可以在错误的演奏之前开始播放，在您希望修复的部分之前插入录音，然后在该部分继续播放时立即停止录制。创建一个片段文件夹，其中会包含将补录范围外的旧录音与该范围内的新录音组合在一起的复合片段（Comp）。此技巧可以让您修复录音中较小的错误，同时仍能听到演奏的连续性。

技巧 ▶ 补录并非破坏性的。您可以随时打开片段文件夹并选择原始录音。

有两种补录方法：即时补录和自动补录。即时补录允许在 Logic 播放时按一个键进行切入与切出，而自动补录需要在录制前确定标尺中的自动补录区域。

即时补录速度很快，但通常需要录音师在音乐家表演时执行切入和切出，而自动补录则非常适合单独工作的音乐制作人。

分配键盘命令

要即时补录，您将使用"录音开关"命令，默认情况下该命令是未分配的。首先，您需要打开"键盘命令"窗口并将"录音开关"分配给组合键。

（1）选择"Logic Pro">"键盘命令">"编辑"选项（或按 Option+K 键）以打开"键盘命令"窗口，如图 4-32 所示。

图　4-32

键盘命令窗口列出了所有可用的 Logic 命令及其可能用到的键盘快捷键。

技巧▶ 默认情况下，许多命令是未分配的。在 Logic Pro 中查找特定功能时，打开键盘命令窗口并尝试使用搜索栏搜索该功能。可能存在该功能已分配或未分配的命令。

（2）在"命令"列表中，单击"录音开关"命令以将其选中。

（3）单击"通过按键标签来学习"，如图 4-33 所示。

图　4-33

选择"通过按键标签来学习"后，您可以按一个键或一个键加上修饰键的组合（Command、Control、Shift、Option），为所选功能创建键盘命令。

（4）按 R 键。

一条警告指示 R 键已分配给"录音"命令。您可以单击"替换"将 R 键分配给"录音开关"，但这样的话"录音"将不再分配键盘快捷键。所以，让我们使用另一个组合键。

（5）单击取消（或按 Esc 键）。

（6）按 Option+1 键。

Option+1 键现在列在"录音开关"旁边的按键列中，表示命令已成功分配，如图 4-34 所示。

图　4-34

技巧▶ 若要取消分配键盘命令，请选择该命令，确保已选择"按键标签学习"，然后按 Delete 键。

（7）关闭键盘命令窗口。

技巧▶ 若要将所有键盘命令重置为其默认设置，请选择"Logic Pro" > "键盘命令" > "预置" > "美式英文"选项（或您选择的语言）。

您已经分配了第一个自定义 Logic 键盘命令。 Logic 中有许多功能可以通过键盘命令轻松访问，因此请随意探索"键盘命令"窗口并分配有用的键盘命令以加快您经常执行的任务。

技巧▶ 在菜单中选取功能时，按住 Control 键并单击，可打开"键盘命令"窗口中相对应的内容。

即时补录

现在，您将使用在上一节练习中指定的"录音开关"键盘命令在吉他轨道上补录。首先让我们制作一个新的录音，然后快速按下键盘命令以重新录制该新录音的特定区域。

（1）在吉他轨道标题中，单击"R（启用录音）"按钮以启用轨道录音，如图 4-35 所示。

（2）单击"录制"按钮（或按 R 键），如图 4-36 所示。

图　4-35

图　4-36

录制至少 5 个吉他小节。

在即时补录时，您可能首先想听一下演奏以确定需要重新录制的部分，并准备好在所需位置上切入和切出。

（3）在控制条中，单击"转到开头"按钮（或按 Return 键）。

（4）单击"播放"按钮（或按空格键）开始播放。

将手指放在键盘上，准备好在到达要插入的位置时按下"录音切换"键盘命令。

注意 ▶ 为了能够即时切入，请确保选择"录音">"允许快速入点"选项。

（5）按 Option+1 键（启用录音），如图 4-37 所示。

图　4-37

播放头继续移动，但 Logic 现在正在上一个录音的基础上录制新的片段。保持手指的位置以准备切出。

（6）再次按 Option+1 键。

在播放头继续播放项目时录音停止。

（7）停止播放，如图 4-38 所示。

图　4-38

在吉他轨道上，创建了片段文件夹。它包含原始录音（片段1）和新录音（片段2）。会自动创建一个复合片段（伴奏A），它将原始录音拼合到切入点、切入点和切出点之间的新片段以及切出点之后的原始录音。淡入/淡出会自动应用于切入点和切出点。

（8）听一下你的吉他轨道。

在下一节练习中，您将研究另一种补录技巧，所以让我们取消最后一次录音片段（新录音），但保留较长的五小节录音片段。

（9）选择"编辑"选项，撤销"录音"选项（或按 Command+Z 键）。

片段文件夹消失，您再次看到在本练习开始时录制的较长片段。

即时补录是一项很棒的技术，它可以让音乐家专注于他们的演奏，而录音师则负责在正确的时间切入和切出。另外，如果你独自完成这个练习，并尝试在演奏乐器或演唱时切入和切出，就会意识到它是多么具有挑战性。因此，在您单独工作时，还是建议使用自动补录。

自动补录

要准备自动补录，可以启用自动插入模式并设置自动插入区域。提前设置切入点和切出点可以让您在录音过程中完全专注于演奏。

首先，您将自定控制条以添加"自动插入"按钮。

（1）按住 Control 键并单击控制条，然后选择"自定控制条和显示"，如图 4-39 所示。

图　4-39

打开一个对话框，可以在其中选择您希望在控制条中看到的按钮，以及您希望在其 LCD 显示屏中看到的信息。

（2）在对话框的"模式和功能"列表中，选择"自动插入"以将"自动插入"按钮添加到控制条，如图 4-40 所示。

图　4-40

注意 ▶ 控制条是为每个 Logic 项目文件独立定制的，它允许您根据每个项目的具体需要显示不同的按钮和显示。

（3）在对话框外部单击以将其关闭。

（4）在控制条中，单击"自动插入"按钮（或按 Command+Control+Option+P 键），如图 4-41 所示。

注意 ▶ 当主窗口不够宽，控制条无法显示自定义对话框中选中的所有按钮时，可以单击功能

按钮右侧的倒人字形（>>）来访问快捷菜单中的隐藏功能，如图 4-42 所示。

图 4-41 图 4-42

标尺变得更高了，以适应需要定位重新录制部分的红色自动插入区域，如图 4-43 所示。

图 4-43

技巧 按住 Option+Command 键并单击标尺以切换自动插入模式。

（5）调整自动插入区域，使其包含要重新录制的区域，如图 4-44 所示。

图 4-44

您可以拖动自动插入区域的边缘来调整它的大小，或者拖动整个区域来移动它。红色垂直参考线可帮助您将切入点和切出点与波形对齐。您可以进行放大来确保您正在重新录制想要的内容。

（6）按住 Control+Option 键并拖动以放大要重新录制的区域。

（7）如果需要，调整自动插入区域的大小，如图 4-45 所示。

图 4-45

（8）按 Control+Option 键并单击以缩小。

（9）单击转到开头（或按 Return 键）。

（10）单击"录制"按钮（或按 R 键），如图 4-46 所示。

播放开始。在控制条中，"录音"按钮闪烁，Logic 还没有录制。

技巧▶ 要想仅在录音期间收听您正在监听的现场乐器，请选择"录音">"自动输入监听"选项。

图　4-46

当播放头到达切入点（自动切入点区域的左边缘）时，"录音"按钮变为稳定的红色，Logic 开始录制新的片段。

当播放头到达切出点（自动切入点区域的右边缘）时，录音停止且播放继续。

（11）停止播放，如图 4-47 所示。

图　4-47

在轨道上创建了一个片段文件夹并命名为"吉他：伴奏 A"。

就像您在上一节练习中的即时补录一样，会自动创建一个复合片段，播放原始录音直到切入点，在切入点和切出点之间插入新的片段，然后继续切出点后的原始录音。

（12）单击吉他轨道上的"R"按钮将其禁用。

（13）在控制条中，单击"自动插入"按钮（或按 Command+Control+Option+P 键）以禁用"自动插入"模式。

（14）在片段文件夹的左上角，单击显示三角形以关闭片段文件夹。

（15）保存您的工作内容。

技巧▶ 想要加快自动补录的录制过程，可以使用第 1 课中介绍的选取框工具。当存在选取框时，开始录制时会自动打开自动插入模式，并且自动插入区域与选取框相匹配。

删除未使用的音频文件

在录音过程中，重点是捕捉尽可能好的演奏，也许删除不太好的片段而做出的决策会给您带来负担，但是，未使用的录音会占用硬盘上不必要的空间，并使项目文件夹更大。所以在一些时候，您会想要清理项目并回收宝贵的硬盘空间。

在这个练习中，您将从硬盘驱动器中选择并删除所有未使用的音频文件。项目音频浏览器显

示了已导入或已录制的所有音频文件和音频片段。

（1）在控制栏中，单击"浏览器"按钮（或按 F 键）并确保选中"项目"选项卡，如图 4-48 所示。

图　4-48

项目音频浏览器打开，列出（在顶部）第一条轨道上使用的 Vintage Funk Kit 03 循环乐段以及在本课中录制的所有音频文件。您甚至可以看到之前从轨道视图中删除但在删除警报中选择保留的所有文件。

对于每个音频文件，浏览器显示：

● 文件名称；
● 采样速率（循环乐段为 44100 Hz，您录制的音频文件为 48000 Hz）；
● 比特深度（24 位）；
● 速度（以 bpm 为单位）。

单击音频文件名前面的显示三角形可开关显示引用该音频文件的音频片段。

注意 ▶ 在工作区中调整大小、剪切或复制片段都被称为无损编辑。音频文件中的音频数据保持不变，片段仅指向音频文件的不同部分。

（2）从"项目音频浏览器"菜单中，选择"编辑" > "选定未使用"选项（或按 Shift+U 键），如图 4-49 所示。

选择工作区中没有关联片段的所有音频文件。

注意 ▶ 如果您不确定是否要删除这些文件，请通过选择片段并单击"试听"按钮（或按 Option+ 空格键）来预览它。当片段播放时，一个白色的小播放头会穿过片段，如图 4-50 所示。

图　4-49

播放头

"试听"按钮

图 4-50

在项目音频浏览器中，要从特定点播放片段，请在其波形上的所需位置按住鼠标左键。

一旦您觉得所选音频文件没什么有用价值，就可以删除它们。

（3）从"项目音频浏览器"菜单栏中，选择"音频文件">"删除文件"选项。

一条警告要求您确认删除。

（4）单击"删除"按钮，如图 4-51 所示。

图 4-51

音频文件将从项目音频浏览器中移除。在访达中，文件也被删除。

（5）在控制栏，单击"浏览器"按钮（或按 F 键）关闭项目音频浏览器。

在某些情况下，例如，如果您之前选择了"编辑">"撤销录音"选项（或按 Command+Z 键），您的项目文件夹中可能仍有未在"项目音频浏览器"中列出的音频文件。下面让我们来清理它们。

（6）选择"文件">"项目管理">"整理"选项。

（7）选择删除未使用的文件，然后单击"好"按钮，如图 4-52 所示。

图 4-52

如果项目文件夹的 Audio Files 文件夹中存在未在项目音频浏览器中列出的音频文件，则会打开一个窗口，其中包含要清理的文件列表。

（8）保持所有文件处于选中状态，然后单击"好"按钮，如图 4-53 所示。

删除	未使用的文件	文件路径	修改日期
✓	吉他#50.aif	/Users/chris/Desktop/录音测试/Audio Files	2023年1...午7:00:41
✓	吉他#44.aif	/Users/chris/Desktop/录音测试/Audio Files	2023年1...午6:58:53
✓	吉他#45.aif	/Users/chris/Desktop/录音测试/Audio Files	2023年1...午6:59:26
✓	吉他#51.aif	/Users/chris/Desktop/录音测试/Audio Files	2023年1...午7:00:55
✓	吉他#47.aif	/Users/chris/Desktop/录音测试/Audio Files	2023年1...午6:59:55
✓	吉他#53.aif	/Users/chris/Desktop/录音测试/Audio Files	2023年1...午7:01:19
✓	吉他#52.aif	/Users/chris/Desktop/录音测试/Audio Files	2023年1...午7:01:05
✓	吉他#46.aif	/Users/chris/Desktop/录音测试/Audio Files	2023年1...午6:59:44
✓	吉他#42.aif	/Users/chris/Desktop/录音测试/Audio Files	2023年1...午6:58:14
✓	吉他#56.aif	/Users/chris/Desktop/录音测试/Audio Files	2023年1...午7:02:51
✓	音频 3#01.aif	/Users/chris/Desktop/录音测试/Audio Files	2023年1...午5:52:48
✓	吉他#43.aif	/Users/chris/Desktop/录音测试/Audio Files	2023年1...午6:58:29

图　4-53

在访达中，文件被删除。

录制 MIDI

▶ 使用 MIDI 演奏虚拟乐器

MIDI（乐器数字接口）创建于 1983 年，旨在标准化电子乐器的交流方式。今天，MIDI 在整个音乐行业被广泛用于录制和编程合成器和采样器。许多电视和电影作曲家使用 MIDI 对大型软件声音库进行排序，而且越来越接近真实管弦乐队的音色。

可以将 MIDI 序列比作是钢琴卷，也就是机械演奏钢琴曾经使用的穿孔纸卷。就像钢琴卷轴上的打孔一样，MIDI 信息不包含音频，它们包含音符信息，例如音高和力度。为了将 MIDI 信息转换为声音，MIDI 信息会被发送到软件乐器或外部 MIDI 乐器。

MIDI 信息有两种基本类型：触发音符的 MIDI 音符数据和控制音量或声相等参数的 MIDI 连续控制器（MIDI CC）数据。

例如，当您在 MIDI 控制器键盘上按 C3 键时，键盘会发送一个"音符打开"MIDI 信息。数据上的音符包含音符的音高（C3）和音符的速度（表示敲击琴键的速度，从而显示音乐家按下琴键的力度）。

通过将 MIDI 控制器键盘连接到 Logic，您可以使用 Logic 将 MIDI 信息发送到虚拟软件乐器或外部 MIDI 乐器。乐器通过产生 C3 音符对数据中的音符做出反应，而力度通常决定了音符的响度。

当 MIDI 控制器键盘连接到电脑并正确安装其驱动程序时（大多数键盘是兼容类的，不需要安装驱动程序），您可以使用该键盘演奏软件乐器并在 Logic 中录制 MIDI。Logic 自动将所有传入的 MIDI 信息发送到启用录音的软件乐器或外部 MIDI 轨道。

注意 ▶ 连接某些 MIDI 控制器时，Logic 会打开一个对话框，询问您是否要自动分配其控件。要完成本课中的练习，请单击"否"按钮。如果您之前在此对话框中单击过"自动分配"，请选择 Logic Pro>"控制表面">"偏好设置"选项，单击"MIDI 控制器"标签，然后取消选择所有列出的控制器的"自动"复选框。

技巧 ▶ 在第 6 课中，您将使用 Logic Remote 应用程序将 iPad 用作无线 MIDI 控制器。

录制 MIDI 技术

在 Logic 中，用于录制 MIDI 的基本技术类似于用于录制音频的技术。现在，当您将 MIDI 信息发送到 Logic 并录制一个简单的钢琴部分时，将观察控制栏中的 MIDI 输入显示。

（1）在轨道头上方，单击"添加轨道"按钮（+）（或按 Command+Option+N 键）。

（2）在"新轨道"对话框中，选择"软件乐器"。确保"乐器"弹出式菜单设置为"空通道条"，选择"打开资源库"，然后单击"创建"按钮，如图 4-54 所示。

图　4-54

创建了一个空的软件乐器轨道，并打开资源库。

注意 ▶ 如果没有 MIDI 控制器键盘连接到您的 Mac，可以选择"窗口"选项，显示"音乐键入"。该窗口将您的 Mac 键盘变成一个复音 MIDI 控制器。按 Z 键或 X 键向下或向上移调八度范围，然后按 C 键或 V 键降低或提高音符力度。请记住，您可能需要关闭"音乐键入"窗口才能使用某些键盘命令。要切换"音乐键入"窗口，请选择"窗口"选项，显示（或隐藏）"音乐键入"（或按 Command+K 键），如图 4-55 所示。

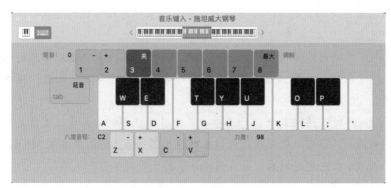

图　4-55

（3）在资源库中，选择"钢琴">"施坦威大钢琴"选项。

（4）在观察 LCD 显示屏的同时在 MIDI 键盘上弹奏几个音符，如图 4-56 所示。

LCD 显示屏右上角出现了一个小点，表示 Logic 正在接收 MIDI 信息。这些小点可用于快速排除 MIDI 连接故障。

注意 ▶ 当 Logic 将 MIDI 信息发送到外部 MIDI 设备时，LCD 显示屏的右下方会出现一个小点。

（5）在您的 MIDI 键盘上弹奏一个和弦，如图 4-57 所示。

图　4-56

图　4-57

和弦名称会出现在 LCD 显示屏上。

Logic 可以提供传入 MIDI 信息的更详细视图。

（6）在 LCD 显示屏的右侧，单击小箭头，然后选择"自定"选项，如图 4-58 所示。

自定义 LCD 显示屏出现，其中带有 MIDI 输入活动监视器，能够更详细地显示传入的 MIDI 信息。

（7）按住 MIDI 键盘上的一个键，如图 4-59 所示。

图　4-58

图　4-59

音符图标表示收到的数据是 MIDI 音符数据。您还可以查看 MIDI 信息的 MIDI 通道编号、音符的音高及其力度。在图 4-59 中，数据的 MIDI 通道为 1，音高为 F#3，力度为 98。

注意 ▶ MIDI 信息最多可以发送到 16 个不同的 MIDI 通道，这允许您在使用多音色乐器时在不同的通道上控制不同的音色。

（8）松开 MIDI 键盘上的琴键。

根据您的控制器，在 LCD 显示屏中，您可能会看到力度为零的数据音符，或者您可能会看到带有敲击音符的音符，这代表的是音符关闭数据。

注意 ▶ 按下并释放 MIDI 键盘上的一个键会发送两个数据：一个音符打开数据和一个音符关闭数据。在其 MIDI 编辑器中，Logic 将这两个数据表示为具有长度属性的单个音符数据。

您现在可以开始录制钢琴声部了，但首先让我们打开钢琴卷帘，以便可以在录制时看到 MIDI 音符出现在网格上。

（9）在控制栏中，单击"编辑器"按钮，并在"编辑器"面板的顶部，确保选中"钢琴卷帘"（或按 P 键）。

钢琴卷帘在主窗口的底部打开。

（10）确保播放头位于项目的开头，然后单击"录音"按钮（或按 R 键）。

LCD 显示屏和播放头变为红色表示 Logic 正在录音。播放头向前跳一个小节，为您提供四拍的预备拍，您可以听到节拍器的声音。

（11）当播放头出现时，弹奏几个小节的四分音符以在钢琴上录制一段非常简单的低音旋律，如图 4-60 所示。

图 4-60

当您开始弹奏第一个音符时，一个红色的 MIDI 片段会出现在已启用录音的轨道上。该片段的长度会不断更新，以包含收到的最新 MIDI 信息。

在您录制 MIDI 音符时，它们会出现在钢琴卷帘窗和工作区的片段中。

（12）停止录音。

该片段现在变成了绿色，它被命名为"施坦威三角钢琴"。您可以在钢琴卷帘窗中看到刚刚录制的音符。

要查看钢琴卷帘中的所有音符，请确保它们都未被选中，然后按 Z 键。

（13）在钢琴卷帘窗中，单击片段左上角的"播放"按钮，如图 4-61 所示。

图 4-61

片段开始以独奏和循环模式播放。如果您对自己的表现不满意，可以撤销它（按 Command+Z 键）并重试。

如果您很满意但有一两个音符需要更正，您可以在钢琴卷帘窗中快速修复它们。

- 垂直拖动音符以更改其音高。
- 水平拖动音符以更改其时间。
- 单击一个音符,然后按 Delete 键将其删除。

更多信息▶您将在第 7 课中更详细地学习如何编辑 MIDI 信息。

(14)再次单击片段的"播放"按钮(或按空格键)以停止播放。

独奏和循环模式均已关闭。

技巧▶当 Logic 正处于播放模式时,如果您想保留当前正在进行的演奏,请单击"停止"按钮并按 Shift+R 键(捕捉为录音)。轨道上会创建一个包含您上次演奏的 MIDI 片段。

现在您已将 MIDI 音符录制到 MIDI 片段中以触发软件乐器轨道,并探索了在 MIDI 录音中编辑音符的基础知识。您可以使用之前用于录制 MIDI 时的相同录音技术,但正如您所见,您并不能总是得到与录音时相同的结果。

▶ 关于实时模式

选择软件乐器轨道时会自动开启录音启用,但乐器并不总是处于实时模式(例如,在播放过程中选择软件乐器轨道时),实时模式下的乐器需要更多的 CPU 资源。所以,当乐器未处于实时模式时,您演奏的第一个音符将花费大约 100 ms(毫秒)来触发乐器,然后会将其置于实时模式。

您可以通过向乐器发送任何 MIDI 信息(演奏虚拟音符、移动调制轮等)将乐器置于实时模式,方法就是单击轨道头中的"R"按钮使其变为红色,或者开始重放,如图 4-62 所示。

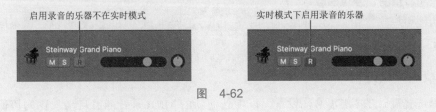

图 4-62

修正 MIDI 录音的时序

如果您对 MIDI 演奏的时序不满意,可以使用被称为量化的时间校正方法来校正音符的时序。要量化 MIDI 片段,您可以从片段检查器的"量化"菜单中选取一个音符值,在片段内,音符会对齐最接近的绝对值。

量化 MIDI 片段

在本练习中,您将量化在上一个练习中录制的简单钢琴段落,以便使音符与节拍器同步。

注意▶如果您对演奏的时序非常满意,可能想要撤销之前的录音并以不太准确的时序重新录制,以便可以更清楚地听到量化的好处。

(1)在工作区中,确保钢琴片段仍处于选中状态。

(2)在片段检查器中,单击"量化"(当前设置为关闭),然后在查看钢琴卷帘窗中的音符时

选择"4 分音符",如图 4-63 所示。

钢琴片段中的所有 MIDI 音符都与网格上最近的四分音符对齐。

（3）在控制栏中，单击"节拍器"按钮（或按 K 键）将其打开，如图 4-64 所示。

图 4-63

图 4-64

（4）在钢琴卷帘窗的左上角，单击"播放"按钮以使用节拍器收听独奏钢琴片段。

音符现在与节拍器完美同步。在 Logic 中，量化是一种非破坏性操作。您可以随时将音符恢复到原来的位置。

（5）在片段检查器中，将"量化"设置为"关"。

在钢琴卷帘窗中，音符返回其原始的录音位置。

（6）在钢琴卷帘窗中，单击"播放"按钮。

原始录音位置的音符听起来可能与节拍器有点不同步。

（7）在片段检查器中，将量化设置回"4 分音符"。

音符再次与节拍器同步。

（8）关闭节拍器，停止播放。

量化功能可以轻松纠正 MIDI 录音的时序。由于它是非破坏性的，您可以尝试不同的量化值或将其关闭。

选择默认量化设置

您可以选择默认的 MIDI 量化设置，以便任何新的 MIDI 录音能够自动量化为该值。当您对自己的卡点时机把握不完全有信心时，这个非常有用。因为量化设置是非破坏性的，所以您可以在完成录音后随时调整或关闭该片段的量化设置。

（1）在工作区中，单击背景。

取消选择所有片段，片段检查器现在显示 MIDI 默认参数。MIDI 默认设置将自动应用到您录制的任何新 MIDI 片段。

（2）在 MIDI 默认参数中，将"量化"设置为"8 分音符"，如图 4-65 所示。

（3）在工作区中，单击钢琴片段，然后按删除键删除该片段。

（4）将播放头移至项目的开头，然后单击"录音"按钮（或按 R 键）。

录制另一段简单的低音旋律，就像您在上一个练习中所做的那样。这次可以随意弹奏 8 分音符了，因为这是您选择的量化值。

（5）停止录音，如图 4-66 所示。

在钢琴卷帘窗中，音符会立即对齐网格上最近的八分音符。在片段检查器中，新钢琴片段的"量化"参数设置为"8 分音符"。请记住，量化设置是非破坏性的，这意味着您仍然可以随时将

其关闭。

图　4-65

图　4-66

（6）在片段检查器中，将"量化"设置为"关"。在钢琴卷帘中，音会符移动到其原始记录位置。

（7）将量化设置回"8 分音符"。

在 MIDI 片段上录音

有些时候，您可能希望分多次录制 MIDI 演奏。例如，录制钢琴时，您想先录制左手，然后再录制右手。或者，您可以多次录制鼓声，首先录制底鼓，其次是军鼓，再次是踩镲，最后是吊镲，通过每次专注于鼓组的一个部分来构建鼓声。

在 Logic 中，在现有的 MIDI 片段之上录制 MIDI 信息时，您可以选择将新录音与现有 MIDI 片段进行合并。

合并录音与录音汇整

在上一节练习中，您将简单的低音旋律录制到钢琴音轨上。现在，您将在收听低音旋律时录制和弦，将新的和弦与同一 MIDI 片段中的低旋律合并。

在现有 MIDI 片段上录制时，默认行为是将新音符与轨道上的现有片段合并。然后，您将更改首选项以将录音汇整到片段文件夹中，这与您之前在音频轨道上使用的方式相同。

（1）将播放头转到开头，然后开始录音。

这一次，只演奏几个和弦来补充您之前录制的低音旋律，如图 4-67 所示。

图　4-67

（2）停止录音。

您可能需要缩小钢琴卷帘以查看所有音符，如图 4-68 所示。

图　4-68

新音符会立即对齐网格上最近的 8 分音符。在轨道上，"施坦威大钢琴" MIDI 片段包含了本节练习和上一节练习中录制的所有音符。

让我们尝试录制片段文件夹吧。

（3）选择 Logic Pro>"偏好设置">"录音"选项。

您可以独立更改 MIDI 和音频重叠录音的行为，具体取决于循环模式是打开还是关闭。

（4）在 MIDI 下列，单击"循环关闭"弹出式菜单，然后选择"创建片段文件夹"，如图 4-69 所示。

图　4-69

（5）关闭首选项窗口。

（6）将播放头移至开头，开始录制新的钢琴旋律。

（7）停止录音，如图 4-70 所示。

图　4-70

创建完片段文件夹。Logic 将您的新演奏录制为新的片段，而之前的片段被静音。随意打开 MIDI 片段文件夹，选择所需的片段，然后收听您的项目。

（8）选择"文件">"存储"选项（或按 Command+S 键）。

（9）选择"文件">"关闭项目"选项（或按 Option+Command+W 键）。

注意▶录制 MIDI 时，您可以使用与之前相同的手动或自动补录技巧。

您已将新的 MIDI 演奏合并到现有 MIDI 片段中，并且已将不同的 MIDI 演奏录制为片段文件夹中的单独片段。根据循环模式的状态，为 MIDI 和音频选择录音重叠的首选项提供了很大的灵活性。例如，尝试在循环模式下使用"合并"首选项重叠 MIDI 录音来录制架子鼓，每次循环都录制一个架子鼓部分（首先是底鼓，然后是军鼓，最后是踩镲，等等），或尝试"创建片段文件夹"首选项来尝试在一个律动上录制不同的贝司旋律。

录制到实时循环单元格中

许多歌曲都是从鼓律动、旋律创意、吉他即兴重复段（riffs）、和弦进行或低音旋律线中诞生的。在清楚地了解整个编曲以及如何组织不同的歌曲部分之前，您可以使用实时循环乐段网格作为草图板来体验基于循环的素材的各种组合。当灵感来临时，您可以通过将音频和 MIDI 直接录制到单元格中来捕捉您的想法。您可以选择在开始录音前预先确定小节和节拍的数量，并使用鼠标、键盘命令或控制器开始和结束录音，同时实时循环网格让您的所有循环能够完美同步播放。

更多信息▶在第 6 课中，将学习如何通过 MIDI 控制器或 iPad 上的 Logic Remote 应用程序控制实时循环功能。

录制 MIDI 单元格

首先，您将导入一个鼓循环作为录音的节奏参照，然后选择一个软件乐器贝司并录制一条贝司线。

（1）选择"文件">"从模板新建"选项。

（2）在项目选取器中，双击"实时循环乐段"项目模板，如图 4-71 所示。

实时循环模板打开时会带有一条音频轨道和一条软件乐器轨道，循环浏览器也会打开。您会将鼓循环拖到音频轨道，并将 MIDI 录制到软件乐器轨道上的单元格中。

（3）在循环浏览器中，搜索"格外轻盈节拍"或 Extra Fly Beat。

（4）将"格外轻盈节拍"拖到轨道 1 的第一个单元格，如图 4-72 所示。

图 4-71

图 4-72

让我们为软件乐器轨道（音轨 2）选择一个 Patch。

（5）在控制栏中，单击"资源库"按钮（或按 Y 键），并确保在"实时循环"网格中选择轨

道 2。

（6）在资源库中，选择"合成器"＞"贝司"＞"怪兽贝司"选项。

（7）单击场景 1 触发器，如图 4-73 所示。

鼓循环开始循环。在您的 MIDI 控制器键盘上弹奏一些音符，选一个简单而有趣的低音线来录制。

（8）将指针移至单元格，然后单击"录制"按钮（或单击单元格以将其选中并按 Option+R 键），如图 4-74 所示。

图 4-73

图 4-74

单元格中会出现一个计数，计算当前小节中的剩余拍数，如图 4-75 所示。

在下一个小节的开头，录音开始。

（9）演奏一两小节的低旋律音线，如图 4-76 所示。

图 4-75

图 4-76

（10）在下一小节开始之前，将指针移至单元格，然后单击"播放"按钮（或按 Return 键），如图 4-77 所示。

单元格闪烁，在下一小节开始时，录音停止，您刚刚录制的单元格开始播放，如图 4-78 所示。

图 4-77

图 4-78

技巧 使用单元格检查器中的量化参数来量化您的录音。

（11）单击"网格停止"按钮，如图 4-79 所示。

图 4-79

所有单元格都停止闪烁，表示它们已出队。

（12）在控制栏中，单击"停止"按钮（或按空格键）。

您已经在实时循环网格中的软件乐器轨道上录制了第一个 MIDI 循环。在小节的第一拍开始和停止录音的同时保持节拍，确保可以轻松保持音乐流畅，而不必担心在循环之前仔细定位播放头或完美调整片段大小。这些录音技巧释放了无限可能！让我们来进一步研究它们。

在录音前选择单元格参数

您现在将创建一个新场景来录制新的低音旋律线。在开始录音之前，您需要将单元格长度设置为两小节，这样就不必按播放来结束两小节的录音了。您还可以预先选择一个量化值，以便录音在播放时立即自动量化。

首先，让我们将鼓循环乐段复制到场景 2。

（1）在"格外轻盈节拍"轨道（轨道 1）上，按住 Option 键将"格外轻盈节拍"循环拖到场景 2。确保按住 Option 键拖动单元格名称区域，而不是单元格的中心，如图 4-80 所示。

（2）在场景 2 的"怪兽贝司"轨道（音轨 2）上，出现了"录音"按钮，单击远离它的单元格空白处，如图 4-81 所示。

图 4-80

图 4-81

单元格周围会出现一个白色框，表示它已被选中，单元格检查器会显示"空 MIDI 单元格"的参数。

（3）在单元格检查器中，按住鼠标左键拖动将单元格长度设置为两小节（2 0），如图 4-82 所示。

在单元格中，创建了一个名为"怪兽贝司"的 MIDI 单元格，单元格检查器现在显示所选"怪兽贝司"单元格的参数。

（4）将"录音长度"设置为"单元格长度"，如图 4-83 所示。

（5）将"量化"参数设置为"8 分音符"，如图 4-84 所示。

图 4-82

图 4-83

图 4-84

（6）单击场景 2 触发器，如图 4-85 所示。

鼓循环开始演奏，您现在可以练习新的低音旋律创意了。

（7）在场景 2 中，单击所选"怪兽贝司"单元格上的"录制"按钮（或按 Option+R 键），如图 4-86 所示。

图　4-85　　　　　　　　　　　　　　图　4-86

预备拍出现在单元格的中央，然后从下一个小节的开头开始录制。两小节后，录音停止，单元格自动开始播放录音。

（8）在控制栏中，单击"停止"按键（或按空格键）。

（9）在网格的右下角，点按实时循环乐段网格停止按钮。

技巧▶ 要将多个片段录制到一个片段文件夹中，请在单元格检查器中将"录音"设置为"片段"。

在录制到单元格之前，花点时间在单元格检查器中选择所需的选项，您就不必再遇到伸手去拿鼠标、键盘或控制器才能在录制结束时停止的情况了。

录制音频单元格

您现在要将新轨道添加到实时循环网格并将音频录制到单元格中。请确保您的吉他或麦克风仍处于连接状态，并且已正确调整录音电平，如本课开头所述。

（1）在轨道头上方，单击"新建轨道"按钮（+）（或按 Option+Command+N 键）。

打开"新轨道"对话框。

（2）选择"音频"，确保选择了正确的输入编号，勾选"录音启用"，然后单击"创建"按钮。

（3）在场景 2 中，单击新轨道（音轨 3）中的单元格以将其选中，如图 4-87 所示。

单元格周围会出现一个白色框，表示它已被选中。

（4）在单元格检查器中，将"单元格长度"设置为"2 0"并将"录音长度"设置为"单元格长度"，如图 4-88 所示。

图　4-87　　　　　　　　　　　　　　图　4-88

　　因为您现在已经熟悉场景中的鼓声，就不再需要练习了，可以马上尝试录音，只需要一个节拍器的预备拍。尽管如此，您仍然必须对鼓和贝司单元格进行排队，以便在录音开始时触发它们，在预备拍之后。

　　（5）拖动一个矩形以选择场景 2 中的鼓和贝司单元，如图 4-89 所示。

图　4-89

　　这两个单元突出显示以表示它们已被选中。

　　（6）按住 Control 键并单击选定的单元格并选取"将单元格播放加入队列"（或按 Option+Return 键）。选定的单元格正在闪烁以指示它们已经排队。

　　（7）将指针移到"音频 2"单元格上，然后单击"录音"按钮（或按 Option+R 键），如图 4-90 所示。

　　当您听到节拍器的声音时，单元格上会出现预备拍，并在下一个小节的开头开始录音。录音开始时，鼓和贝斯都会开始演奏，如图 4-91 所示。

图　4-90

图　4-91

　　在接下来的两个小节中，伴随鼓和贝斯在您的乐器上演奏一段即兴演奏（或唱一段旋律）。在两小节录音结束时，录音停止，新的音频单元开始播放。

　　（8）在控制栏中，单击"停止"按钮（或按空格键）。

　　请随意继续创建软件乐器和轨道并录制新单元格以填充一些场景！

　　（9）如果您想要保存项目，请选择"文件" > "存储"选项（或按 Command+S 键），为您的项目选择一个名称和位置，然后单击"保存"按钮（或按 Return 键）。

　　（10）选择"文件" > "关闭项目"选项（或按 Option+Command+W 键）。

　　您已将 MIDI 和音频录制到实时循环网格中的单元格中，调整了单元格长度和录音长度设置，并对 MIDI 单元格进行了量化。

　　创建您自己的单元格内容以与循环乐段相结合的方式十分令人振奋，这样可以开始勾勒出您可以组织为场景并实时触发的节拍、即兴重复段（riffs）或旋律创意。稍后，在第 8 课中，您将学习将单元格触发的演奏录制为轨道视图中的片段，以便您可以开始布局结构化的编曲。

不使用节拍器录音

音乐家在录音时经常会使用速度参考。在大多数现代音乐流派中，当使用现场鼓时，鼓手会在收听节拍器或节拍轨道的同时录制他们的演奏。当使用电子鼓时，它们通常会先被录制或编程，然后再量化到一个网格，以便它们能够遵循恒定的速度。其他音乐家再陆续听着这个鼓轨道的同时录制他们自己的部分。

尽管如此，一些音乐家还是更喜欢按照自己的节拍演奏并录制他们的乐器音轨，而无须遵循节拍器、节拍器轨道或鼓音轨。在 Logic 中录制音频时，可以设置智能速度来分析录音并自动创建跟随演奏的速度图，以便音符最终出现在正确的小节和节拍上。随后的录音或 MIDI 编程可以遵循该节奏图，确保所有曲目能够同步播放。

（1）选择"文件">"新建"选项。

将打开一个空的项目模板，并打开"新建轨道"对话框。

（2）在新轨道对话框中，确保选中"音频"，然后单击"创建"按钮。

要想让 Logic 分析录音并创建相应的速度图，需要将项目速度模式设置为"调整"。

图　4-92

（3）在速度值（120）下方，单击项目速度模式，然后选择"调整 – 调整项目速度"，如图 4-92 所示。

全局速度轨道打开，速度曲线用橙色表示。橙色表示这些参数将受到新录音的影响，如图 4-93 所示。

图　4-93

现在准备录音吧。只要您的演奏节奏清晰可辨，就可以唱歌或演奏任何您喜欢的乐器。

（4）单击"录制"按钮（或按 R 键），如图 4-94 所示。

图　4-94

因为项目速度模式设置为调整，所以节拍器不会自动播放（与设置为保持模式的项目速度模式不同）。您不再需要它了！

因为你没有时间参考，所以不必着急。您可以选择在准备就绪时开始表演，尝试弹奏具有明显节奏感的曲子，例如可以弹奏一些断奏节拍，能够清楚地区分各个和弦或音符。

在录音过程中，Logic 在检测到节拍时会在录音上方显示红色竖线。

注意 ▶ 您可以在"调整模式"下使用智能节拍和 MIDI 进行相同的录音。

（5）单击"停止"按钮，或按空格键。

提示问要不要打开文件速度编辑器，以便您可以预览录音并调整 Logic 在分析文件时创建的节拍标记的位置。

（6）单击"不显示"按钮，如图 4-95 所示。

图　4-95

在全局速度轨道中，可以看到多个速度变化。这个新的速度图反映了在录音期间演奏的速度，除非是人类节拍器，否则速度很可能会在小节之间波动，有时甚至会随着节拍而波动。让我们看看 Logic 有多接近检测您的演奏节奏吧。

（7）单击"节拍器"按钮（或按 K 键）。

（8）听听你的录音。

如果幸运的话，节拍器会跟随演奏的节奏，并与您的录音同步。如果你运气不好，Logic 搞错了，结果可能会一团糟。在这种情况下，再次进行此练习，确保您可以在录音中听到强烈的节奏参考。（例如，可以尝试用手指在麦克风前敲击一个非常基本的节拍。）

（9）关闭项目而不保存它。

您在没有节拍器参照的情况下录制了一段即兴演奏。 Logic 会自动检测速度变化并将其应用到项目速度中。您刚刚开始了解智能节拍的作用，在第 9 课中您将进一步探索该内容。

您现在已经准备好处理许多的录音情况了：可以创建音频和 MIDI，在片段文件夹中添加新片段，合并 MIDI 录音，并通过即时或自动补录来修复错误。知道在何处调整采样速率，并且了解在录制期间哪些设置会影响软件的行为。可以通过删除未使用的音频文件来减小项目的文件大小——如果您希望通过网络与其他 Logic 用户协作，这将节省磁盘空间以及下载和上传的时间。

键盘指令

快捷键

录音	
R	开始录音
Command+Control+Option+P	切换自动插入模式
Option+Command+ 单击标尺	切换自动插入模式

轨道	
Command+Option+N	打开新轨道对话框
Option+C	切换调色板

循环乐段	
Option+R	录制到选定的单元格中
Return	播放选定的单元格
Option+Return	对选定的单元格播放进行排队

键盘命令	
Option+K	打开键盘命令窗口

项目音频浏览器	
F	切换浏览器窗格
Shift+U	选择未使用的音频文件和片段

5

学习时间

完成本课的学习大约需要60分钟

目标

将音频文件导入Quick Sampler中

将音频录制到Quick Sampler中

在波形显示上编辑采样起始、结束和循环点

将持续的人声音符变成氛围合成器声音

导入鼓点并将其切片成单独的鼓

使用低频振荡器（LFO）和包络调制采样音高和音量

将不同的音频片段拼接成声音拼贴片段

使用人声录音制作人声切片

第 5 课

采样音频

　　1935 年左右，在第一台模拟磁带录音机出现后不久，作曲家就开始使用录音媒体作为作曲工具——使用混响与回声来控制音频播放；使用改变磁带速度的电压控制装置，用来改变播放速度和音调；使用补录将不同的声音拼接在一起。在接下来的几十年里，电声音乐作曲家——以及后来的先锋电子音乐家——着迷于他们可以想出的新的独特声音，继续探索涉及录音设备的音频转换技术，以摆脱过去几个世纪作曲家一直使用的经典原声乐器声音。

　　1988 年，Roger Linn 设计了 AKAI MPC60，这台机器迅速成为最具传奇色彩的采样器，对嘻哈音乐产生了重大影响。标志性的 MIDI 采样器可以轻松地通过手指在其内置方形打击垫上敲击来触发采样，同时将演奏录制到其内置音序器中。在今天，你很难找到一种不使用采样的音乐类型了。

　　在本课中，将探索 Quick Sampler（快速采样器），这是一款新的 Logic Pro 软件乐器插件。将导入一个掌声，录制一个样本，然后将一个持续的声乐音符变成一个氛围合成器（pad）音色。将分割一个鼓循环，缩短每个单独片段的音量范围，并添加一个沙沙的（gritty）滤波器以赋予它低保真音色。将把循环拼接在一起，将来自不同乐器的音符组合成旋律，创造出使人兴奋的带节奏的声音拼贴艺术。最后，将把采样编辑成一种称为人声切片（vocal chops）的效果。

　　要始终考虑采样的来源，如果任何材料受版权保护，请确保彻底研究了采样许可。避免担心潜在法律问题的两种简单方法，就是对您自己的乐器或您周围的噪声进行采样，或者对随 Logic Pro 下载的免版税 Apple 声音库的内容（例如软件乐器或循环乐段）进行采样。

采样单个音符

　　在作品中使用采样的最简单方法是将单个音符导入或录制到 Quick Sampler 中，然后从 MIDI 键盘触发该音符。在 Quick Sampler 中，可以调制采样的音高以赋予其颤音效果、调整音量范围并将样本的一部分循环以便可以进行延音。

在 Quick Sampler 中导入音频并选择模式

　　在本练习中，将使用循环乐段"弹指"创建一个 Quick Sampler 乐器，以便可以使用 MIDI 控制器键盘触发音频文件。要开始使用节奏参考，首先要导入一个循环来创建鼓音轨。

　　（1）选择"文件">"新建"选项（或按 Shift+Command+N 键）。

　　创建一个空项目，并打开"新建轨道"对话框。

　　（2）在"新建轨道"对话框中，选择"音频"，然后单击"创建"按钮（或按 Return 键）。

　　（3）打开循环浏览器，找到"回到过去放克节拍 01"，并将其拖到第 1 小节的音轨上，如图 5-1 所示。

图　5-1

（4）在片段检查器中，单击"循环"复选框（或按 L 键）。

在工作区中，音频片段在整个项目中循环播放。现在让我们为 Quick Sampler 创建一条新轨道。

（5）在轨道头的顶部，单击"+"按钮（或按 Command+Option+N 键）。

（6）在"新建轨道"对话框中，选择"软件乐器"，确保"乐器"弹出式菜单设置为"空通道条"，然后单击"创建"按钮（或按 Return 键）。

（7）单击"乐器"插槽，然后选择 Quick Sampler（Single Sample）。

（8）在循环浏览器中，搜索"一起跳跃响指"，如图 5-2 所示。

图　5-2

（9）将"一起跳跃响指"拖动到 Quick Sampler 中的波形显示。在波形显示中，出现两个区域：Original 和 Optimized（原始和优化）。

（10）将文件拖放到 Original 中，如图 5-3 所示。

图　5-3

音频文件导入到 Quick Sampler 中，并显示其波形。在左侧波形显示下方，根音调为 C3，如图 5-4 所示。

图　5-4

技巧▶ 在本课程中，将使用特定的音高触发采样。如果需要在 MIDI 输入活动监视器中查看输入的 MIDI 音符的音高，请单击 LCD 显示屏右侧的小箭头并选择自定义。

（11）在键盘上弹奏 C3。

在经典模式下，采样会在您按住键盘上的琴键时播放，并在您松开琴键时停止播放。弹奏 C3，并按住该键一会儿，音频文件会以无声开始，包含打响指和拍手声。要将它变成可演奏的乐器，在下一个练习中，您将调整开始和结束标记，以便 C3 音符仅在最后一次拍手时立即触发。

（12）在键盘上弹奏 C3 以外的音符。

根据您演奏的音符的音高，采样会在键盘上进行半音阶移调。较高的音调能够使采样播放得更快，而较低的音调使其播放得更慢，这很像经典采样器，也类似通过操纵模拟磁带或唱片机的速度来得到的结果。稍后您将为其他示例更改该行为。对于这个手指弹奏采样，您将仅演奏 C3 音符以其原始速度和音高触发采样。

为避免在整个采样过程中都必须按住按键，您将使用 One Shot 模式。

（13）单击 ONE SHOT 选项，如图 5-5 所示。

图　5-5

（14）弹奏 C3。

在 One Shot 模式下，样本会从开始标记播放到结束标记，即使提前松开按键也会是如此。此模式适用于鼓声，因为您可以使用发送非常短音符的打击垫或鼓控制器触发鼓点，并且仍然可以播放鼓采样的完整持续时间。

技巧▶ 要停止在 One Shot 模式下播放样本，请关闭并打开 Quick Sampler 插件，或按两次空格键开始并停止播放。

您已经创建了第一个带有响指的采样器乐器并选择了 One Shot 模式。现在可以开始编辑要在波形显示中播放的采样部分了。

在波形显示中编辑标记

编辑鼓采样时，确保采样在您触发时准确开始播放是至关重要的。您现在将使用 Quick Sampler 中的波形显示来精确调整开始和结束标记的位置，确保仅触发波形上的无名指弹击。不要担心是否能马上就找到完美的位置。稍后您将放大以更精确地重新调整起始标记位置。

（1）在波形显示中，将开始标记拖到最后一个掌声的开头，如图 5-6 所示。

图　5-6

在波形显示下方，显示与当前动作相关的参数和值。

（2）弹奏 C3。

这次只播放了最后一次掌声。

（3）将结束标记拖动到靠近波形末尾的位置，如图 5-7 所示。

图　5-7

您现在将放大开始标记和结束标记之间的波形。

（4）在波形显示的右上角，单击"水平缩放"按钮，如图 5-8 所示。

图　5-8

缩放的级别已经过优化以显示采样开始标记和结束标记之间的区域。为了帮助将开始标记准确定位在拍手声音的开头，可以让标记吸附到瞬态。

（5）在波形显示的右上角，单击 Snap 弹出式菜单，然后选择 Transient+Note，如图 5-9 所示。

（6）将开始标记拖向波形的开头，如图 5-10 所示。

图 5-9　　　　　　　　　　　　　图 5-10

开始标记精确地吸附到波形上的第一个瞬态。

（7）再次弹奏 C3。

采样立即被触发了。您的采样器乐器现在可以演奏了。

调整采样开始和结束标记的位置可让您准确定位在弹奏键盘时要触发音频文件的哪个部分，它代表着创建高质量采样器乐器的基础。使用 Quick Sampler 的缩放和吸附功能，您能够更高效地完成工作，现在我们可以专注于演奏了。

录制 MIDI 片段以触发采样

现在，您将充分利用在上一课中学到的录音技巧，录制非常简单的拍手演奏。在这个项目的前五个小节中，您将在每个小节的第 2 拍和第 4 拍上弹奏响指，以将音轨 1 上鼓循环中的小军鼓与响指一起重奏。让我们打开钢琴卷帘窗来查看录制的音符。

（1）在控制条中，单击"编辑器"按钮（或按 P 键）以打开钢琴卷帘窗口，如图 5-11 所示。

在轨道上录制的片段会被分配轨道名称，所以在开始录制之前为轨道命名一个描述性名称会是个好主意。

（2）在 Inst 1 轨道头中，双击轨道名称，然后输入"响指"，如图 5-12 所示。

图 5-11　　　　　　　　　　　　　图 5-12

当仅使用循环乐段和 MIDI 片段时，像本项目当前的情况，请根据需要降低速度，不必犹豫，因为这样可以更轻松地演奏正在录制的内容。

（3）在 LCD 显示屏中，将速度降低到 107 bpm，如图 5-13 所示。

图 5-13

（4）在控制栏中，单击"录制"按钮（或按 R 键）。

播放一个节拍器四拍的倒计时，播放头到达第 1 小节，鼓循环开始播放。

（5）在每个小节的第 2 拍和第 4 拍上演奏 C3，直到播放头到达第 5 小节，如图 5-14 所示。

（6）在控制栏中，单击"停止"按钮（或按空格键）。

录音停止，响指轨道上有一个四小节的绿色 MIDI 片段。要制作节奏轨道，需要对录音进行量化。如果您对自己的演奏不满意，请选择"编辑" > "撤销录音"选项（或按 Command+Z 键），然后重试！

（7）在片段检查器中，单击"量化"弹出式菜单，然后选择" 4 分音符"，如图 5-15 所示。

图　5-14

图　5-15

在钢琴卷帘中，音符与最近的节拍对齐，如图 5-16 所示。

图　5-16

（8）来听听你的录音。

拍手声与小军鼓二重奏，为节拍带来了能量和人性。

调制采样的音高

为了使响指听起来更人性化，您现在将调制它们的音调。在 Quick Sampler 中，您将使用低频振荡器（LFO）生成随机信号并将其发送到音高参数，以便每个音符以略微不同的音高触发手指弹奏样本。

现在，在响指轨道上您有一个 MIDI 片段来触发采样，可以单击钢琴卷帘窗中的"播放"按钮以在独奏模式下循环播放 MIDI 片段，让您在操作时全神贯注于采样的声音以及 Quick Sampler 中的参数。

（1）在钢琴卷帘窗中，单击"播放"按钮，如图 5-17 所示。

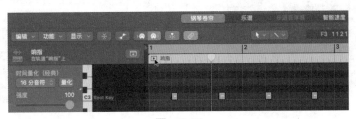

图　5-17

将循环模式和独奏模式打开，MIDI 片段开始播放。在 Quick Sampler 中，您要将 LFO 1 发送到音高。

（2）在 Quick Sampler 的下方部分，单击 MOD MATRIX（调制矩阵）选项卡，如图 5-18 所示。

调制矩阵打开，您最多可以分配四条路线。您可以选择一个控制器，例如将调制轮作为源（Source），将音高作为目标（Target），以使用调制轮控制音高。但是，为了创建自动随机的音高调制，需要将 LFO 传输到音高，然后设置 LFO 让它产生随机控制信号。

（3）在第一个矩阵上，单击 Source（源）弹出式菜单，并选择"LFO 1"，如图 5-19 所示。

图 5-18

图 5-19

（4）单击 Target（目标）弹出式菜单，并选择 Pitch（音高）。

想要清楚地听到正在传输的调制，您现在可以调大调制量。一旦您对成功设置调制传输并获得所需效果感到满意，您可以将"数量"滑块拨到更合理的值。

（5）将数量滑块一直拖动到 1200 音分，如图 5-20 所示。

在 Pitch（音高）板块，代表调制范围的"Coarse（粗调：±1 八度）"旋钮周围出现一个橙色环。白点显示 Coarse 旋钮的当前值，由 LFO 1 发送的值决定。确保 LFO 1 能够生成随机信号。

（6）单击 LFO 1 标签，如图 5-21 所示。

图 5-20

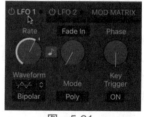

图 5-21

（7）单击 Waveform（波形）弹出式菜单，然后选择 Random（随机）如图 5-22 所示。

这样，每个响指就是在宽泛的音高调制范围内以随机音高触发的。现在让我们将该范围调整到一个更微妙的值。

（8）单击 MOD MATRIX 选项卡。

（9）在 LFO 1 到 Pitch 的分配中，将"数量"滑块向下拖动到 135 音分左右，如图 5-23 所示。

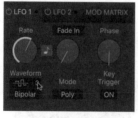

图 5-22

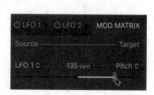

图 5-23

音高调制现在非常微妙，每个响指声音与前一个声音都略有不同。

（10）关闭 Quick Sampler 插件窗口。

（11）停止播放。

您已配置了一个具有随机波形的低频振荡器（LFO），以极少量地调制采样器的音调。这种音高随机化足以让采样的响指声听起来更加人性化。

在 Quick Sampler 中录制音频

您现在将创建一条新的软件乐器轨道，并将您自己的拍手采样直接录制到 Quick Sampler 中。然后，您会将为响指录制的 MIDI 片段复制到新轨道，以便可以使用相同的音符序列触发拍手采样。对于本节练习来说，您需要确保在 Logic 的音频首选项中选择正确的输入设备，就像您在第 4 课中所做的那样。

（1）在轨道头的顶部，单击"+"按钮（或按 Option+Command+N 键）并创建一个新的软件乐器轨道。

（2）在乐器插槽中，插入 Quick Sampler。

（3）在波形显示上方，单击 Recorder（录音机）按钮。

如图 5-24 所示，录音按钮出现在波形显示的中间。在波形显示的左下角，确保从"输入（Iput）"弹出式菜单中选择连接麦克风的输入。要使用 Mac 电脑的内置麦克风，请使用"Input 1"。

图　5-24

技巧▶ 要将轨道的输出实时录制到 Quick Sampler 中，请从"输入"弹出式菜单中选择所需的轨道。

技巧▶ 要监视您正在录制的音频信号，请单击波形显示下方的 monitor 按钮。

在波形显示下方，单击 Record Start（录音开始）弹出菜单选择 Threshold（阈值）选项。在您单击波形显示上的"录制"按钮后，Quick Sampler 会等待所选输入的音频信号达到电平表滑块上滑块设置的阈值。

（4）拍几下手，如果需要，请调整电平表滑块。

观看电平表。如图 5-25 所示，当您拍手时，输入信号电平应达到 Level Meter（电平表）滑块位置以上，确保电平表右侧显示的峰值不会变成红色，红色表明信号正在被削波。如果需要，请调整音频接口的输入增益。

图　5-25

技巧▶ 使用 Mac 电脑的内置麦克风时，要调整输入增益，请选择"苹果菜单"＞"系统偏好

设置", 单击声音图标, 单击 "输入" 按钮, 然后调整输入音量滑块。

（5）在波形显示中, 单击 "录音" 按钮。

Quick Sampler 正在等待输入电平达到电平表滑块设置的阈值以开始录制。

（6）拍手一次。

如果一切顺利, 可以看到拍手的波形, 并且 Level Meter 右侧的峰值检测器不会变红, 如图 5-26 所示。如果您拍手的声音不够大, 则录音不会开始, 可以再次拍手, 但这次要大声。如果拍手声太大, 峰值检测器会变成红色。您可以单击峰值检测器的数字将其重置, 单击波形显示中的 "停止" 按钮, 然后重试。

图　5-26

（7）在波形显示中, 单击 "停止" 按钮。

录音停止, 您的采样已准备好被触发。

（8）在波形显示上方, 单击 ONE SHOT 按钮。

由于 Quick Sampler 正好在您拍手时开始录制, 因此开始标记是位于正确的位置。

（9）将结束标记拖向拍手采样的结尾, 如图 5-27 所示。

图　5-27

（10）在轨道视图中, 按住 Option 键将 MIDI 片段从 "响指" 轨道拖到第 5 小节的 "拍手" 轨道（轨道 3）, 如图 5-28 所示。

图　5-28

让我们重命名新的 Quick Sampler 轨道和片段。

（11）在 Inst 2 轨道（轨道 3）上，双击名称，然后输入"拍手"。

（12）在"轨道"视图菜单栏中，选择"功能">"按轨道名称给片段/单元格命名"选项（或按 Option+Shift+N 键）。

"拍手"轨道上的选定片段也被重命名为"拍手"，如图 5-29 所示。

图　5-29

（13）听一听你的拍手音频。

注意 ▶ 如果您对在本课中制作的 Quick Sampler 乐器感到满意，请按照您在第 3 课中学到的方法将其作为 Patch 保存在资源库中。

（14）关闭 Quick Sampler 插件窗口。

使用轨道头中的"音量"滑块来重新调整轨道 1 上的鼓循环与响指和拍手轨道之间的平衡。

拍手录制起来既简单又有趣。如果您不是独自一人，请尝试对一群人一起鼓掌进行采样。同时也不要局限于打响指和拍手。当 Trevor Horn 录制 Frankie Goesto Holly wood 的 20 世纪 80 年代热门歌曲 *Relax* 时，他录制了整个乐队成员跳入游泳池的过程，您可以在歌曲结束时听到由此产生的采样。环顾四周，尝试任何能激发您灵感的事物，尝试踩踏塑料杯、敲打硬纸板箱、撕碎纸张等，所有这些音效采样都可以为您的节拍增添美妙的质感。

使用拖放方式创建 Quick Sampler 轨道

对于前奏，您会将人声录音转换为氛围合成器（pad），以便您可以使用键盘演奏旋律或和弦。这一次，通过使用将音频文件直接拖到轨道头下方空白区域时出现的快捷方式，来加快在 Quick Sampler 中导入音频文件的过程。

（1）在循环浏览器中，搜索 inara。（如果您无法搜索到该乐段，请前往 Logic Pro 的声音资源库，下载所有可用声音。）

（2）试听 Inara Lyric 03，如图 5-30 所示。

循环乐段的调是 F，但是，它目前在项目的调（C）中播放，听起来很不自然。

（3）在循环浏览器中，单击左下角的操作菜单，然后选择"以原调播放"，如图 5-31 所示。

图　5-30

图　5-31

Inara 的声音听起来更自然了，让我们将该循环导入 Quick Sampler。

（4）将 Inara Lyric 03 拖到轨道头下方的空白区域，然后在打开的菜单中选择 Quick Sampler（Original），如图 5-32 所示。

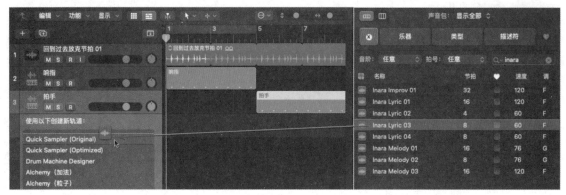

图　5-32

在乐器插槽中使用 Quick Sampler 创建了一个新的软件乐器轨道。 Quick Sampler 打开，您拖移的音频文件被导入到 Quick Sampler 中。 Quick Sampler 识别出音频文件中的多个音符，并确定使用 Slice 模式是最合适的，如图 5-33 所示。但是，您将在下一个练习中切换到经典模式以播放单音符采样。

图　5-33

将音频文件从浏览器、工作区或访达直接拖到轨道头下方的空白区域，可以节省您每次想要尝试采样时创建新轨道并插入 Quick Sampler 插件的烦琐工作。

循环播放采样以保持声音

当您想要将采样素材转换成软件乐器来演奏旋律或和弦时，可以循环采样一部分。采样循环不断重复，直到松开琴键，让您可以根据需要保持播放采样。

要在 Quick Sampler 中循环采样，必须选择经典（Classic）模式。

（1）在 Quick Sampler 中，单击 Classic 按钮，如图 5-34 所示。

在波形显示的左下角，根音调是 F2。

（2）弹奏一个 F2 音符，然后在键盘上弹奏不同的音符。

整个人声采样开始播放，根据演奏的音符进行移调。您将调整开始和结束标记，以便能够播放单个音符。

（3）将开始标记拖到样本中第二个音符的开头（大约 0.600 s）。

（4）将结束标记拖到同一音符的末尾（大约 2.300 s），如图 5-35 所示。

图　5-34

图　5-35

（5）演奏一个音符。

现在只有开始和结束标记之间的音符会播放。如果您继续按住一个键，当 Quick Sampler 播放头到达结束标记时，音符就会停止。让我们来创建一个循环部分。

由于您调整了标记位置，波形显示下方的参数显示栏隐藏了循环模式弹出式菜单，所以让我们把它关闭。

您可能会注意到您选择触发的采样部分实际上不是 F 音符。稍后对乐器进行调音，以确保它能演奏出正确的音高。

（6）在波形显示下方，单击参数显示栏左侧的 X，如图 5-36 所示。

参数恢复到默认视图，可以看到 Loop 信息。

（7）单击"循环模式"弹出式菜单，然后选择 Forward（前进），如图 5-37 所示。

图　5-36

图　5-37

在波形显示中，黄色循环开始标记和结束标记可设置循环边界，循环标记之间的循环部分是黄色的。

（8）在波形显示的右上角，单击"缩放水平"按钮，如图 5-38 所示。

（9）调整循环开始标记和结束标记，如图 5-39 所示。

图　5-38

图　5-39

在 Quick Sampler 中调整参数的同时继续弹奏 F2 音符，目标是让循环声音尽可能地无缝衔

接。除非您十分幸运，否则当播放头从循环结束标记跳到循环开始标记时，会听到砰砰的声音。Quick Sampler 中有一些工具可以帮助解决这种情况。

可以将标记吸附到交叉零点，即波形与波形中间的水平零线相交的位置。

（10）单击 Snap：Zero-X 弹出式菜单，然后选择 Zero Crossing，如图 5-40 所示。

继续调整循环标记，应该会听到更少的砰砰声。要想使循环听起来更流畅，可以使用交替循环模式，该模式从循环开始标记到循环结束标记，然后从循环结束标记到循环开始标记交替播放循环。

（11）单击参数显示栏左侧的 X，查看默认参数。单击"循环模式"弹出式菜单，然后选择 Alternate（交替），如图 5-41 所示。

图 5-40

图 5-41

播放不再从循环结束标记跳到循环开始标记，使循环更加均匀。您可能仍然可以听到循环开始标记和循环结束标记处的砰砰声，但现在，请尝试着让音符的音高和振幅听起来更连续。对循环部分感到满意后，您可以在循环开始和结束标记处使用交叉渐变进一步完善循环。

（12）将交叉渐变标记向左拖动，以在循环开始点和结束点创建交叉渐变，如图 5-42 所示。

图 5-42

调整交叉淡入淡出的长度，使砰砰声消失，循环听起来流畅。您可能需要重新调整循环开始标记和结束标记的位置。

技巧 在波形显示中，将指针移动到循环开始标记和结束标记之间，然后向左或向右拖动以移动整个循环部分。

为采样环找到正确的位置可能需要技巧与试验，所以慢慢来，继续尝试。

（13）在键盘上弹奏并保持一个和弦。

这款采样器乐器仍然保留了 Inara 声音的原始音色，但现在您可以像键盘上的合成器一样演奏它。

在音频文件中为采样开始和采样结束、循环开始和循环结束标记找到最佳位置是良好采样的基础。最后，并不是所有的音频文件在循环播放时都能给您带来好听的效果。随着您获得更多经验，您会更好地识别通过聆听和查看波形采样时有效的录音部分，并且您能够更快地编辑采样。

使用低频振荡器和包络调制采样

现在您已经将音频素材变成了采样器乐器，您可以使用 Quick Sampler 界面下部的调制部分来影响不同的播放参数。

您将调整放大器（Amp）包络，使您的人声具有柔和、缓慢的起音与较长的释音，将乐器变成氛围合成器（pad）。然后，您将录制长时间持续地和弦，以在添加细节的同时放下背景和声。然后您将调制采样的音高以创建颤音效果。

在 Amp 部分的底部，包络显示可让您控制在触发采样时电平是如何随时间变化的。选定的包络类型 ADSR 代表起音（Attack）、衰减（Decay）、延音（Sustain）和释音（Release）——这四个部分决定了包络的形状。

（1）在 Amp 部分的底部，将指针移到 Attack 控制柄（包络显示中的第一个点）上，如图 5-43 所示。

Attack 字段（A）突出显示。

（2）向右拖动该点，如图 5-44 所示。

技巧 要以数字的方式调整手柄，请垂直拖动其对应的字段，或双击该字段并输入一个值。

要检查您的工作，请在 Quick Sampler 中调整参数后继续播放 F2 音符。起音部分倾斜，采样逐渐淡入而不是突然开始。尝试不同的起音长度，最后稳定在 400 ms 左右。

（3）在包络形状的右下角，拖动 Release 手柄将释音设置为 600 ms 左右，如图 5-45 所示。

图 5-43

图 5-44

图 5-45

当您释放键盘上的按键时，声音需要 600 ms 才能淡出，这几乎就像混响的尾音一样。这种柔软的包络非常适合氛围音。下面让我们加入颤音效果吧。

（4）单击 MOD MATRIX（调制矩阵）选项卡。

（5）在第一个路线上，单击 Source（源）弹出式菜单，然后选取 LFO 1。

（6）单击 Target（目标）弹出式菜单，然后选择 Pitch（音高）选项，如图 5-46 所示。

（7）将数量滑块拖动到 500 cent 左右，如图 5-47 所示。

在"音高"部分，注意 Coarse（粗调）旋钮周围的橙色环，代表路线应用的"音高"调制范围。

（8）在键盘上弹奏几个音符。

您可以听到音高范围非常宽的颤音——听起来就像警报器！一个白点在"音高"旋钮周围移动以实时指示音高。让我们来拨入一个更合理的音高范围。

图 5-46 图 5-47

（9）在 MOD MATRIX 中，将数量滑块拖动到 50 cents，如图 5-48 所示。

这个颤音仍然相当多。在您聆听和观察古典弦乐演奏者时，他们通常会先以恒定音高演奏一个音符，然后随着音符的持续而开始使用音高范围增加的颤音。要重现这种效果，您需要对低频振荡器（LFO 1）应用一个延迟。

（10）单击 LFO 1 选项卡。

（11）将 Fade In（淡入）旋钮拖动到 2500 ms 左右，如图 5-49 所示。

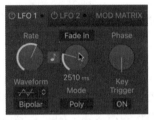

图 5-48 图 5-49

在开始录音之前，您需要对乐器进行调音。当您弹奏 F2 时，听到的却是 G2，下面让我们解决这个问题。

（12）在波形显示的左下角，将根音调设置为 G2，如图 5-50 所示。

图 5-50

让我们重命名曲目并录制一些和弦。

（13）在 Inara Lyric 03 轨道头上，双击名称，然后输入"氛围合成器"。

（14）从第 1 小节到第 5 小节录制单小节长音符或和弦，以在前奏部分形成和声，如图 5-51 所示。

图 5-51

您现在只是在试验，所以请随意弹奏您想要的任何音符。但是，如果可以的话，请将您在本课中录制的所有旋律与和弦都保留在 C 小调上，这样您以后就可以将所有轨道编排成一首有凝聚力的歌曲。

如果需要，请使用片段检查器中的"量化"弹出式菜单来更正演奏的时序。如果需要编辑某些音符，请打开钢琴卷帘以将音符拖动到所需的位置或音高。请不要犹豫，根据您的品位重新调整 Quick Sampler 设置，调整 Amp 包络的起音或释音，以及颤音的量或延迟。在检查器中，随意将音频效果插件添加到氛围合成器通道条。

（15）关闭 Quick Sampler 插件窗口。

您已经探索了几种对单个音符进行采样的方法。您导入了一个响指音频文件，录制了您自己的掌声，并对一个声乐音符进行采样，将其变成了一个新的软件乐器。在此过程中，您已熟悉了 Quick Sampler——使用 Mod Matrix 将 LFO 传输到音高、调整放大器包络、调整采样开始和结束标记，以及创建循环并确保循环顺畅。

对鼓进行采样与切片

将音频文件导入 Quick Sampler 可以进行声音处理，从而开辟新的视野。当您导入鼓循环时，Quick Sampler 会检测瞬态，并自动选择切片模式。每个鼓点都被分成一个切片并映射到一个音高，这样它就可以被一个特定的键触发了。

切割和触发鼓采样

您将使用轨道 1 上的"回到过去放克节拍 01"鼓循环来创建可用于歌曲前奏的新采样器乐器轨道。您将使用 Amp 包络缩短单个切片，使用失真滤波器为循环提供 lo-fi（低保真）声音，并重新编辑钢琴卷帘窗中的 MIDI 音符序列以稍微切换鼓型。

（1）在轨道 1 上，单击"回到过去放克节拍 01"鼓循环以将其选中。

要在 Quick Sampler 中只导入一个循环乐段，您需要暂时关闭循环。

（2）在片段检查器中，取消选择"循环"（或按 L 键）。

（3）将轨道 1 上的"回到过去放克节拍 01"片段拖到轨道头底部的空白区域，然后选择 Quick Sampler（Original），如图 5-52 所示。

图　5-52

创建了一个 Quick Sampler 轨道，如图 5-53 所示。Quick Sampler 以切片（SLICE）模式打开。切片标记位于波形显示上每个检测到的瞬变处。在波形显示下方，MIDI 音符音高分配给每个片段，从 C1 开始并按半音阶递增。

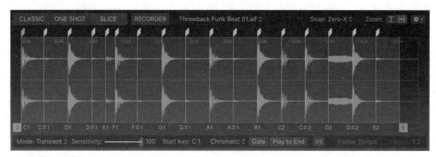

图　5-53

技巧 您可以单击波形显示创建切片标记，拖动切片标记进行移动，双击切片标记将其删除。

（4）将新轨道重命名为"切片鼓"。

（5）在您的键盘上，弹奏一些分配给采样切片的音符。

对于您演奏的每个音符，都会触发相应的切片。首先，您将重新创建触发轨道上整个原始循环的音符序列。

（6）在 Quick Sampler 中，将鼠标指针置于波形显示的底部以查看拖动图标，如图 5-54 所示。

（7）将 MIDI 片段拖到"切片鼓"轨道的第 1 小节处，如图 5-55 所示。

图　5-54

图　5-55

在轨道上创建了一个 MIDI 片段。

（8）双击 MIDI 片段。

打开钢琴卷帘，您会看到在 Quick Sampler 中触发连续鼓切片的半音阶上升音符形式。

（9）在钢琴卷帘窗中 MIDI 片段的左上角，单击"播放"按钮，如图 5-56 所示。

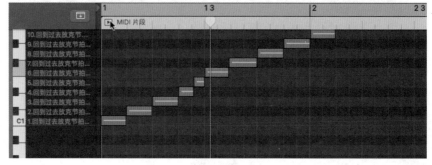

图　5-56

在 Quick Sampler 中，鼓切片被连续触发，听起来就像原始循环乐段一样。您现在已准备好开始处理这个鼓循环乐段，以对其进行低保真处理，从而为您提供歌曲前奏的迷人音色。在调整音色的同时保持循环播放。首先，让我们缩短每个切片的包络，使循环具有低沉的、断裂的音色。

（10）在 Quick Sampler 中，如图 5-57 所示，在 Amp 部分底部的包络显示中，拖动 Decay（衰减）手柄以将 Sustain（延音）设置为 0%，将 Decay 设置为 31 ms。

每次击鼓都被切断了，像是被严格地控制了一样，给循环带来一种有弹性、断断续续的感觉。您现在将使用过滤器进一步让循环失真。

（11）在"FILTER（过滤器）"部分，单击"开 / 关"按钮，如图 5-58 所示。

图　5-57

（12）将 Cutoff（截止）旋钮向下拖动到 63% 左右。

一些高频被过滤了，循环的音色听起来像是被蒙住了一样。

（13）如图 5-59 所示，将 Drive（过载）旋钮向上拖动到 50% 左右。

滤波器过载，循环听起来会有些失真和刺耳。要使循环更清脆、更尖锐，您将使用其中一个带通滤波器（BP）。

（14）单击"滤波器模式"弹出式菜单，然后选取 BP 6dB Gritty，如图 5-60 所示。

图　5-58　　　　　　　　图　5-59　　　　　　　　图　5-60

循环听起来琐碎且低保真（lo-fi），底鼓十分失真。使用滤波器（Filter）"开 / 关"按钮来比较使用和不使用滤波的鼓采样的音色。

您将快速重新排列工作区中的片段以创建前奏部分。

（15）按空格键停止播放。

（16）关闭 Quick Sampler 插件窗口。

（17）在"切片鼓"轨道上，拖动循环一次 MIDI 片段，使其持续四小节（从第 1 小节到第 5 小节），如图 5-61 所示。

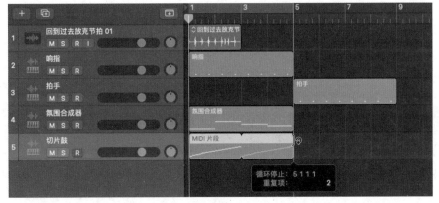

图　5-61

（18）在"回到过去放克节拍 01"轨道（轨道 1）上，将"回到过去放克节拍 01"片段拖到第 5 小节，如图 5-62 所示。

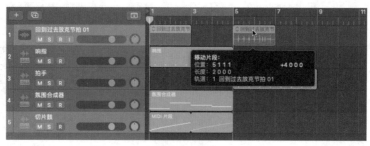

图　5-62

（19）在片段检查器中，选择循环（或按 L 键）。

轨道 1 上的"回到过去放克节拍 01"片段开始循环播放。

（20）来听听你的前奏。

从第 1 小节到第 5 小节，切片的鼓循环引入了带有琐碎且低保真音色的节拍，中间夹杂着您的响指采样。琐碎的鼓为您从 Inara 的声音中采样的氛围合成器留下了充足的声音空间。

到第 5 小节，由响亮的鼓声开始接管。在前奏中使用经过过滤的鼓循环使原始鼓循环在开始时，相比之下听起来更响亮。

重新排序钢琴卷帘中的鼓切片

在"切片鼓"轨道上的 Quick Sampler 中，鼓循环的每个切片都由不同的 MIDI 音符触发。这意味着您现在可以更改钢琴卷帘中音符的音高，以在保持相同节奏的同时切换节拍。

（1）在"切片鼓"轨道上，单击 MIDI 片段以将其选中。

钢琴卷帘打开，您会看到触发鼓片段的 MIDI 音符。

（2）在钢琴卷帘窗中，如图 5-63 所示，在左侧键盘上，单击片段编号标签旁边的琴键。

图　5-63

相对应的切片播放。让我们使用键盘命令在钢琴卷帘窗中选择不同的音符并将其移调。按下左箭头键或右箭头键来选择上一个或下一个音符，然后按 Option+ 上箭头键或 Option+ 下箭头键将所选音符向上或向下移调半音。

（3）单击第一个音符，如图 5-64 所示。

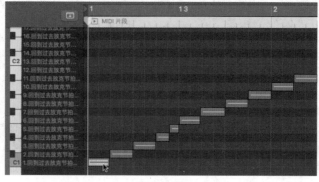

图　5-64

播放相应的切片。

（4）按几次右箭头键。

每按一次键，都会选择右边的下一个音符，并播放相应的切片。

（5）使用左箭头键和右箭头键选择第二个音符。

（6）按 Option+ 向上箭头键。

所选音符被移调了半音，如图 5-65 所示。

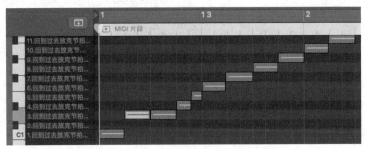

图　5-65

（7）在钢琴卷帘窗区域的左上角，单击"播放"按钮。

MIDI 片段以循环和独奏模式播放。在循环开始时，您会听到带有两个连续军鼓的新鼓型。音符同时被取消选择。

（8）单击任何音符以将其选中。

继续使用相同的键盘命令从一个音符浏览到下一个音符并移调一些音符，以便它们能够触发所需的鼓切片。

技巧▶ 按 Shift+Option+ 向上 / 下箭头键可将音符向上或向下移调一个八度（12 个半音）。

（9）停止播放。

（10）听听正在进入下一个部分的前奏。

您创建了一个 Quick Sampler 轨道来分割歌曲主要的鼓循环乐段。您将它的声音进行失真处理，缩短了包络并滤波了循环，然后重新排列了钢琴卷帘窗中的各个鼓循环切片以自定义循环并使其成为您自己的循环。从当前歌曲中对现有素材采样以对其进行转换并使其听起来有所不同，能够为不同歌曲部分提供新的、有趣的想法。

保持与项目速度同步并对采样进行移调

有时在您收听录音时，会喜欢上某些乐器的声音。但不幸的是，乐器正在播放的旋律可能并不适合您的歌曲，或者您有更好的想法，如果可以使用原始乐器的话就好了！这正是采样能够帮助您实现的目标。

在本练习中，您将对琶音贝司合成器进行采样并将其转换为快速采样器乐器，确保琶音音符无论移调到什么音高都能以歌曲的速度播放。

（1）在循环浏览器中，搜索"Alpha 矩阵低音"。

（2）将"Alpha 矩阵低音"拖到轨道头底部的空白区域，然后选择 Quick Sampler（Original），如图 5-66 所示。

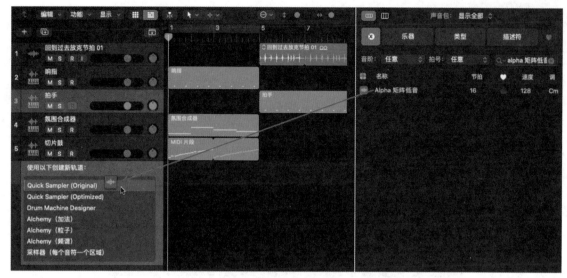

图　5-66

创建了一个新的 Alpha Matrix Bass 轨道，Quick Sampler 打开并加载 Alpha Matrix Bass 循环。

（3）在波形显示的左上角，单击 CLASSIC（经典）按钮，如图 5-67 所示。

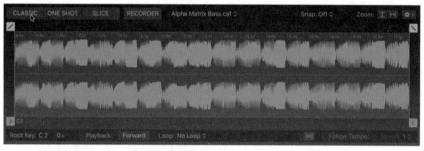

图　5-67

（4）在键盘上弹奏不同的键。

采样的根音调是 C2。如果您弹奏 C2，会听到最原始的音高和速度。如果您弹奏高于 C2 的音符，采样的音调会上升并加速。如果您弹奏低于 C2 的音符，采样的音调会降低并变慢。让我们来确保播放不同音符时播放速度不会改变。

（5）在波形显示下方，单击 Flex（弹性）按钮，如图 5-68 所示。

（6）从头开始播放项目，恰好在第 5 小节的第一个强拍上，弹奏并按住 C2 音符，然后尝试在强拍上演奏其他音符。

所有音符都以相同的速度演奏。因为 Flex 按钮旁边的 Follow Tempo（速度跟随）按钮已打开，所以琶音音符会以项目速度播放，并与"回到过去放克节拍 01"鼓循环同步。

让我们创建一个短循环部分，以便于每个键仅触发原始"Alpha 矩阵低音"循环的一小部分。

（7）停止播放。

（8）在波形显示下方，单击"循环"模式弹出式菜单（Loop），然后选择 Forward（向前），显示黄色循环标记，波形也变为黄色。

（9）在波形显示上方，单击"吸附（Snap）"弹出式菜单，然后选择 Beat（节拍），如图 5-69 所示。

图　5-68

图　5-69

通过将循环标记吸附到最近的节拍，现在可以轻松创建具有精确节拍数的循环了。

（10）将循环结束标记拖到第 3 拍，如图 5-70 所示。

图　5-70

循环在同一音高上不断重复相同的四个音符。有了这种类型的声音，并且因为您已与项目节奏同步并吸附到节拍，所以无须再添加交叉淡入淡出。演奏旋律并不容易，您可以尝试一个有趣的效果：在音高上从一个音符到另一个音符的滑音。

（11）在 PITCH（音高）部分，将 Glide（滑音）旋钮拖动到大约 170 ms，如图 5-71 所示。

当您弹奏一个音符时，音高会从前一个音符的音高滑到新音符的音高，从而产生很好的滑音效果。您可能会注意到您演奏的音符起音时发出砰砰声，让我们来将它去除掉。

图　5-71

（12）在 Amp 部分的包络显示中，将 Attack（起音）手柄拖动到大约 6 ms。

（13）从前奏后的第 5 小节开始，录制一段简单的四小节低音旋律线。

请不要偏离原始 C2 音高太远，否则您可能会在采样的声音中得到太多音损（Artifacts），并且滑音效果可能会破坏循环的同步。在片段检查器中将您的录音进行量化，并在钢琴卷帘窗中编辑音符，直到您对低音旋律线感到满意为止。

（14）要完成这首歌的新部分，请将"拍手"和"Alpha 矩阵低音"轨道循环至第 13 小节。

您仅对贝司循环乐段的一小部分进行了采样和循环，将其变成可以在 MIDI 键盘上演奏的软件乐器，从而允许您使用该贝司声音来演奏自己的旋律。想象一下，现在您可以从任何循环乐段或其他录音中进行采样，然后将它们转化为乐器以用于您自己的作品中，这为您提供了许多的机会与空间。

在片段文件夹中剪切循环

虽然采样器通常可以大大加快您的工作进程，但也可以在没有采样器的情况下进行采样工作。无论是剪切采样，或通过效果处理它们，还是拼接它们，您可以随意地使用任何其他工具。最明

显和最直接的方法之一，就是将您的采样直接拖到轨道视图，然后编辑片段以剪切和处理您的采样。

将片段打包到片段文件夹中

在上一课中，录制了几个吉他演奏片段并打包到了一个片段文件夹中。这让您可以在录音过程中尝试不同的想法，然后通过从多个片段中选择部分来组成一个复合片段——这个过程称为合成（comping）。

合成技巧很实用，例如，当音乐家无法在一次录制中正确演奏整首歌曲时，可以先录制了几个片段，每个片段都有自己的优点和缺点，然后您使用每个片段的最佳部分创建了一个完美的复合片段。

在本节练习中，您将使用片段文件夹来实现更具创意的音乐制作目标。您将打包 4 个循环乐段播放的不同旋律的各种乐器，然后通过从不同的循环乐段中选择片段来创建一个复合片段，将它们组合成一个拼接的循环——就像一个有节奏的碎片拼贴画，每个片段都会有不同的音色。

（1）在循环乐段浏览器中，搜索以下循环乐段并拖动它们以在工作区底部的第 13 小节处创建新轨道，如图 5-72 所示。

"回到过去放克铜管乐 01"；

"回到过去放克合成贝司"；

"战败合成主音"；

"小玩具合成器"。

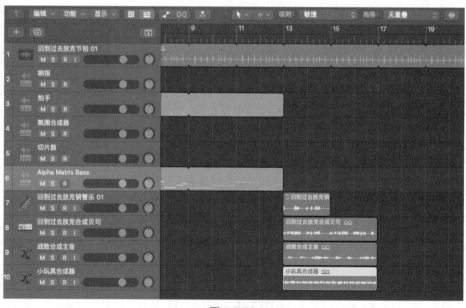

图　5-72

为了能够帮助识别循环，让我们给它们设置不同的颜色和简单的名称。

（2）单击"回到过去放克铜管乐 01"片段以将其选中。

（3）按 Shift+N 键并输入"铜管乐"，如图 5-73 所示。

（4）选择"显示" > "显示颜色"选项（或按 Option+C 键）。调色板打开。

（5）单击黄色方块，如图 5-74 所示。

图　5-73

图　5-74

"铜管乐"片段变为黄色。

调色板会在选定片段的颜色周围显示一个白色框。当您需要为其他片段分配相同的颜色时，这一点很有用。

重复此过程，重命名片段文件夹中的其余三个循环乐段并为其着色，如图 5-75 所示。

（6）将"回到过去放克合成贝司"重命名为"贝司"，并将其着色为棕色。

（7）将"战败合成主音"重命名为"氛围"，并将其着色为青绿色。

（8）将"小玩具合成器"重命名为"合成器"，并将其着色为粉红色。

（9）选择"显示"选项，隐藏"颜色"（或按 Option+C 键）以关闭调色板。

（10）选择第 13 小节处的四个片段。

（11）在"轨道"视图菜单栏中，选择"功能">"文件夹">"打包片段文件夹"选项。

四个循环乐段打包在所选轨道上的片段文件夹中，为您留下三条可以删除的空轨道，如图 5-76 所示。

图　5-75

图　5-76

（12）选择"轨道">"删除未使用的轨道"选项（或按 Shift+Command+Delete 键）。空轨道被删除。让我们来重命名片段文件夹所在的轨道。

（13）在"回到过去放克铜管乐 01"轨道标题上，双击轨道名称并输入"拼接"。

片段文件夹被选中，可以用轨道名称来命名它。

（14）选择"功能">"按轨道名称给片段 / 单元格命名"选项（或按 Option+Shift+N 键）。

（15）按住 Control 键并单击"拼接"轨道上的图标，然后选择所需的图标。

（16）调整片段文件夹的大小，将其缩短为两小节长，如图 5-77 所示。

（17）双击片段文件夹将其打开。

图　5-77

（18）选择"浏览"＞"按所选设定取整定位符并启用循环"选项（或按 U 键）。

要放大选择，您可以按 Z 键（切换缩放以适合选定的或所有的内容）。

（19）按 Z 键。

片段文件夹填充了工作区，让您可以轻松查看每个片段的波形，如图 5-78 所示。

图　5-78

您已将四个循环乐段导入到您的工作区并将它们打包到片段文件夹中。一个小组织可以有很大的作用，花点时间为您的片段提供简单的描述性名称和易于识别的颜色，并优化您的缩放级别能够为下一个练习做好准备，您将在下一节练习中组合合成片段。

合成片段

在开始合成之前，您需要预览片段，以便熟悉它们。然后将开始合成，将鼠标滑过您想在合成中听到的部分。为了创建一个与项目节奏同步的节奏效果，需要快速剪辑到最接近的 1/16 音符。

（1）在"轨道"视图菜单栏中，单击"吸附"弹出式菜单，然后选择"吸附快速扫动合成"，如图 5-79 所示。

图　5-79

（2）再次单击"吸附"弹出式菜单，然后选择"等份"。

等份默认为 1/16 音符，因此轻扫片段将吸附到网格上最近的 1/16 音符。

（3）按住 Option 键并单击"铜管乐"片段以将其选中。

（4）在"贝司"片段上，拖动以从 13 1 3 0 到 13 2 0 0 中进行选择，以便帮助标签显示为"位置：1 1 3 1，长度：0 0 2 0"，如图 5-80 所示。

图　5-80

指针吸附到 1/16 音符网格，您可以轻松选择具有音乐性的部分（例如，1/16 音符、1/8 音符或节拍）。

技巧 要暂时禁用对齐，按住 Control 键并拖动，或按住 Control+Shift 键以获得更高的精度。

（5）听听你的合成。

合成以铜管乐音符开始，然后是来自失真低音合成器循环的切分音符。

（6）在"氛围"片段上，选择紧跟在低音切分之后的音符，以便帮助标签显示为"位置：1 2 1 1，长度：0 1 1 0"，如图 5-81 所示。

图　5-81

合成现在播放来自铜管乐器的连续音符，然后是失真的低音合成器，最后是氛围合成器。快速节奏的音色切换营造出令人兴奋的感觉，一定会让人翩翩起舞的！

当您选择一个部分时，您可以在不同的片段中听到该部分。

（7）尝试在与最后一个音符相同的部分中单击不同的片段。

仅为该部分选择了不同的片段，如图 5-82 所示。这为您提供了一种简单的方法来尝试在不同的片段中选择相同的部分。

图　5-82

（8）在该部分中，再次单击"氛围"片段。

（9）在整个片段文件夹的其余片段中，继续从不同片段中选择单个或多个音符（甚至部分音符）。

尽情享受乐趣并尝试找到适合您的声音，然后在下一个练习中，尝试尽可能接近地重现上一个屏幕截图（如图 5-83 所示）中的合成。

图　5-83

您已将四个循环乐段合成为基于 1/16 音符的节奏拼贴画。请牢记这一技巧，并在使用材料时发挥创意。例如，考虑对人声片段进行合成以创建人声切片，或对鼓片段进行合成以创建碎拍。

使用音效插件处理选区

当您对合成感觉满意时，可以将其展平以将所有选择导出为轨道上的一个单独的音频片段，以便您可以进一步编辑或处理它们。现在，您将展平在上一个练习中编排的片段文件夹，以便您可以使用片段检查器移调单个音符，并应用"基于所选部分的处理"来处理带有音频效果插件的单个部分。

（1）在片段文件夹的左上角，单击"片段文件夹"弹出式菜单，然后选择"展平"，如图 5-84 所示。

图 5-84

合成的每个部分现在都是原始片段颜色的一个单独片段。所有片段都具有相同的名称（拼接：Comp E）。

让我们给片段命名单独的名称。选择多个片段时，给其中一个片段起一个以数字结尾的名称会导致片段获得相同的名称但编号会递增。

（2）按 Shift+N 键。

一个文本字段在第一个片段的顶部打开。

（3）输入"切片 1"。

如图 5-85 所示，这些片段被命名为带有递增数字的"切片"。让我们将"切片 3"移调（包含来自"合成器"循环乐段音符的粉红色片段）。

图 5-85

（4）单击工作区中的背景以取消选择所有片段（或按 Shift+D 键）。

（5）单击"切片 3"片段将其选中。

（6）在片段检查器中，单击"移调"旁边的双箭头符号，然后选择"–12"，如图 5-86 所示。

图 5-86

当您需要聆听您的作品时，使用空格键开始和停止播放。"切片 3"片段现在的演奏低了一个八度。继续将某些片段移调到 +12 或 –12 半音，以便它们能够演奏更高或更低的八度。随意尝试其他值，但是，在这种情况下，请确保您选择的移调量能够保持所有的音符在正确的调中，否则循环可能听起来与项目中的其他部分会不一致。

现在，您将使用"基于所选部分的处理"，只将效果插件应用到一个片段。为了让您更容易听到处理结果，您可能希望从较长片段之一开始入手。如果您复制了与上一节练习中的屏幕截图相同的伴奏，您将把效果应用到"切片 7"片段。

（7）在"拼接"轨道上选择"切片 7"片段（或您的较长片段之一），如图 5-87 所示。

图 5-87

技巧 要仅将"基于所选部分的处理"应用于片段的一部分，请使用选取框工具（默认按 Command 键并单击工具）选择该部分。

（8）在"轨道"视图菜单栏中，选择"功能">"基于所选部分的处理"选项（或按 Shift+Option+P 键）。

"基于所选部分的处理"窗口可让您在两组插件（A 或 B）之间进行选择，以便您可以试验和比较两个音频处理信号链。您将只使用一个插件，所以让我们将它插入到 A 组中。

（9）单击插件 A 中的一个空插槽，然后选择"EQ">"Channel EQ"选项，如图 5-88 所示。

图 5-88

打开 Channel EQ（通道均衡器）插件窗口。

（10）在 Channel EQ 插件标题中，单击"设置"弹出式菜单（左上角），然后选取"07 EQ Tools（均衡工具）">"Phone Filter Notch（电话陷波滤波器）"选项。

这种苛刻的均衡器（EQ）预设（如图 5-89 所示）会过滤掉大部分低频和高频，只让一小段中频通过，会让人想起旧手机的低保真音色。在试听结果之前，您需要确保试听功能不会影响当前的循环区域，以便您可以在整个循环的范围中试听 EQ 插件的效果。

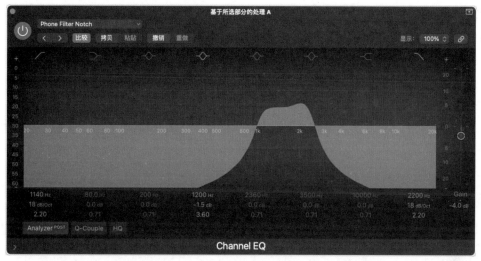

图　5-89

（11）在"基于所选部分的处理"窗口的左下角，单击操作菜单并取消选择"试听启用循环"，如图 5-90 所示。

（12）单击"试听"按钮，如图 5-91 所示。

图　5-90

图　5-91

回放从第 13 小节处循环区域的开头开始，您可以在整个部分的范围中听到经过 EQ 处理的"切片 7"片段。EQ 截掉了如此多的频率，以至于处理过的片段现在听起来太柔和了。

（13）单击"试听"按钮，停止播放。

（14）在"基于所选部分的处理"窗口中，单击"增益"弹出式菜单，然后选择"响度补偿"，如图 5-92 所示。

响度补偿将只在应用该效果后才会进行处理。

（15）在"基于所选部分的处理"窗口的右下角，单击"应用"。

在工作区中，所选片段由 Phone Filter Notch Channel EQ（电话陷波滤波器通道均衡）预设处理。新片段会自动分配轨道的颜色（蓝色），如图 5-93 所示。

图　5-92

图　5-93

（16）按空格键。

处理后的片段现在听起来足够响亮了。采样中所有不同的音色结合在一起创造了一个有趣的、切分音的新循环乐段！

技巧▶ 若要更改一个或多个片段的电平，请选择片段并使用片段检查器中的增益参数。

（17）关闭"基于所选部分的处理"和 Channel EQ（通道均衡器）窗口。

（18）单击循环区域（或按 C 键）关闭循环模式。

您展平了片段文件夹以将片段的选定部分导出到工作区中的各个片段。然后，您在片段检查器中调换了一些片段，并使用插件处理了一个片段，完成了拼贴作品。

创建人声切片

人声切片是当今流行歌曲中普遍使用的一种人声编辑技术，是以一种新的方式将剪辑过的人声采样排列在一起。剪辑通常是很小的、无法辨认的单词片段，有时只是单个元音，目标是创造一种有趣的、有创意的声音效果，听起来像歌手的声音，但没有任何可理解的歌词。微小的采样有时会以快速的方式重复以产生口吃效果，并且使用打击垫以有节奏的方式触发采样往往会产生切分律动。

在 Quick Sampler 中对人声录音进行切片

要开始构建您的人声切片，需要将人声录音变成 Quick Sampler 乐器。

（1）前往"Logic 书内项目"＞"媒体"，将"Just Like This 人声 .wav"拖到轨道头底部的空白区域，然后选择 Quick Sampler（Original），如图 5-94 所示。

一条新的软件乐器轨道被创建，Quick Sampler 打开并载入"Just Like This 人声 .wav"采样。

（2）在 Quick Sampler 的顶部，单击 SLICE（切片）模式按钮，如图 5-95 所示。

图　5-94

图　5-95

切片标记出现在检测到瞬变的波形显示上。检测到了太多瞬变，需要减少切片数。

（3）在波形显示下方，将 Sensitivity（灵敏度）滑块拖动到 40，如图 5-96 所示。

图　5-96

这看起来好多了，但仍然有一些错位的切片标记，稍后将在波形显示上进行编辑。现在，查看分配给 D#1 的长采样切片。

（4）在键盘上弹奏 D#1。

您听到 This 这个词。整个采样播放，就像在 ONE SHOT 模式下一样。为了更好地控制您演奏的声乐音符的长度，将使用 Gate（选通）模式。在 Gate 模式下，只要您按住琴键（或轨道上 MIDI 音符的持续时间），采样就会播放。

（5）在波形显示下方，单击 Gate 按钮，如图 5-97 所示。

图　5-97

（6）在键盘上弹奏一个简短的 D#1 音符。

现在只从切片的开头开始播放，松开琴键时播放就会停止。为了能更好地控制，我们让包络的释音更突然一些。

（7）在 Amp 部分，在包络显示上，将 Release（释音）手柄一直拖到左侧，以便 Release 字段显示为 0 ms，如图 5-98 所示。

（8）现在快速连续且短暂地弹奏 D#1 音符。

图　5-98

现在您可以使用此采样弹奏一些打击乐的口吃即兴重复段了。

您已经在 Quick Sampler 中导入了人声采样，选择了切片（Slice）模式，调整了灵敏度滑块（Sensitivity）以获得适量的切片，并打开了选通（Gate）模式以确保触发的采样在您释放按键时停止播放。

编辑切片标记

在上一节练习中调整灵敏度滑块可以让您大致获得此人声采样所需的切片，但是，您将微调切片标记以确保您完全控制文件的哪一部分能够被按键触发。要放大波形显示，可以按住 Control+Option 键并拖动（和按住 Control+Option 键并单击以缩小），或者如果您使用的是触控板，则使用捏合手势。

（1）按住 Control+Option 键并拖动以放大前 4 个切片，如图 5-99 所示。

（2）弹奏 C1。

第一个切片播放。你听到 just 这个词，但是，这个词在最后被截断了。

（3）弹奏 C#1。

第二个切片播放。你会听到 just 这个词末尾的 s 音。第一个

图　5-99

和第二个切片是同一个词，应该只有一个切片。所以让我们删除第二个切片标记。

（4）双击第二个切片标记将其删除，如图 5-100 所示。

图　5-100

（5）演奏 C1。

第一个切片开始播放，您会听到整个单词。

（6）播放 C#1（并在切片的整个持续时间内按住它）。

您会听到 like 这个词，然后在切片的末尾听到下一个词 this 的开头。

（7）播放 D1。

你听到 this 这个词，但它一开始就被切断了。让我们重新调整这个切片标记。

（8）将 D1 切片标记稍微向左拖动，如图 5-101 所示。

图　5-101

继续演奏 C#1 和 D1 音符并调整切片标记，直到您在 C#1 切片末尾听不到任何声音，并且您清楚地听到 D1 切片开头的单词 this 的开头。

让我们继续整理切片标记。

（9）演奏 F#1、G1 和 G#1。

这三个音符每一个都是 moment 这个词的一个片段。让我们确保一个键能够触发整个单词。

（10）向右滚动以查看 F#1，然后直接删除 F#1 音符右侧的两个切片标记，如图 5-102 所示。

图　5-102

音符 F#1 现在应该能触发整个单词 moment。

（11）直接删除 G1 音符右侧的两个切片标记，如图 5-103 所示。

音符 G1 应该触发整个单词 just。切片标记现在都位于单词的开头，所以让我们练习演奏这个新的人声切片。

图　5-103

（12）演奏短音符，在 C1 和 A1 之间尝试一些快速的短音符。

对于一些有趣的、切片人声的口吃效果，您可以在单词中间触发切片，这样就可以只播放元音部分，而不播放开头的辅音。

（13）单击"缩放水平"按钮。

（14）在 D1 之后，单击以在单词 this 的中间创建一个标记，如图 5-104 所示。

图　5-104

（15）弹奏 D#1 键，并与 D1 交替。

您已经可以听到能够在下一节练习中编写的那种口吃序列。如果您通过敲击控制器上的琴键或打击垫来演奏快速的、切分的节拍，可能会注意到某些采样的触发速度不够快。对于这样的打击乐演奏，将切片标记稍微移到单词中一点点，切断一些缓慢的起音以直接触发每个单词的元音，效果有时会更好。尝试放大并将您的切片标记移动到每个单词的起音部分更远的位置，如下面的屏幕截图（如图 5-105 所示）。试验一下，看看怎样最适合你。

图　5-105

触发和录制人声切片

将所有切片标记都放在正确的位置后，您就可以在控制器上练习律动，然后进行录制。这种采样方式很适合演奏切分节奏。试一试吧。

（1）将播放头放在"拼接"轨道上切片采样之后（第 15 小节处）。

（2）单击"录制"按钮。

　　您会得到一个四拍的预备拍。做好准备！在 C1 到 A1 键的范围内演奏您喜欢的人声律动，如图 5-106 所示。如果您第一次没有做好，不要犹豫继续录音，您可以稍后剪切 MIDI 片段只保留演奏的好部分。或者停止录音，选择"编辑"＞"撤销录音"选项（或按 Command+Z 键），然后重试。

图　5-106

　　（3）停止录音。

　　请不要忘记，您可以在片段检查器中量化 MIDI 片段，或双击片段并在钢琴卷帘窗中编辑音符。

　　要让您的人声听起来类似于 DJ 划黑胶唱片时听到的音高变化，您可以将音高滑音添加到 Quick Sampler。

　　（4）在 Quick Sampler 的 PITCH（音高）部分，将 Glide（滑音）旋钮向上拖动到大约 103 ms，如图 5-107 所示。

图　5-107

　　现在，每个切片的起音都有一个 103 ms 的音高斜坡，从前一个音高上升或下降。

　　如果您受到启发，请花点时间继续调整所有轨道的声音、添加效果器插件，并在工作区中移动或复制您的片段以创建不同的部分。完成后，您可以保存您的工作并打开一个示例项目，该项目会使用您在本课中学到的技术。

　　（5）选择"文件"＞"存储"选项（或按 Command+S 键）。

　　（6）选择文件＞关闭项目（或按 Option+Command+W 键）。

　　（7）打开 Logic 书内项目选择"05 采样盛宴（Sample Feast）"。

　　（8）播放项目。

　　聆听不同的部分，并使用独奏模式分别专注于每条轨道。探索这个项目：打开 Quick Sampler 插件，放大浏览音频片段，在片段检查器中查看它们的移调值，然后在钢琴卷帘窗中打开 MIDI 片段以查看 MIDI 音符。

　　请注意，"Just Like This 人声"轨道具有一些自动化功能，可以增加包络释放，同时混响在第 19 小节和第 20 小节渐强。您将在第 10 课中学习如何将自动化添加到轨道。

　　您已经在采样器插件和工作区中使用了采样。您现在已经熟悉了 Quick Sampler 插件，并且知道如何导入音频、切换模式、编辑标记以及向采样添加调制。您现在正在成为一个采样忍者！

键盘指令

快捷键

钢琴卷帘	
左箭头	选择上一个音符
右箭头	选择下一个音符
Option+ 下箭头	将所选内容向下移调一个半音
Option+ 上箭头	将所选内容向上移调一个半音
Shift+Option+ 下箭头	将所选内容向下移调一个八度
Shift+Option+ 上箭头	将所选内容向上移调一个八度

轨道视图	
Command+Option+N	打开新轨道对话框
Option+Shift+N	按轨道名称给片段命名
Shift+Command+Delete	删除未使用的轨道
Shift+N	重命名片段
Shift+Option+P	打开"基于所选部分的处理"窗口

通用	
Control+ 拖曳	暂时禁用吸附对齐
Shift-Control+ 拖曳	暂时禁用吸附对齐，获得更高的精度
Shift+Command+N	创建一个新项目
Shift+D	取消全选

6

课程文件
学习时间
目标

Logic书内项目> 06 Sampler Control

完成本课的学习大约需要60分钟

将MIDI控制器旋钮、推子和按钮分配给Logic

将"智能控制"映射和缩放到插件参数

使用Logic Remote演奏软件乐器并控制调音台

使用控制器或Logic Remote触发实时循环乐段

在Logic和Logic Remote iPad（或iPhone）上使用Remix FX

第 6 课

使用MIDI控制器和Logic Remote进行演奏

在第 4 课中使用了 MIDI 键盘（或音乐键入窗口，它将 Mac 电脑的键盘变成 MIDI 键盘）录制 MIDI 并在第 5 课中尝试触发了 Quick Sampler。大多数 MIDI 键盘（也称为控制器键盘）可以执行将 MIDI 音符发送到软件乐器的弹奏键。它们通常还包括一系列控制器，例如旋钮、推子、按钮或打击垫。在 Logic 中，可以使用这些控制器来浏览您的项目、控制混音器、控制插件推子和旋钮，以及触发实时循环乐段。

在本课中，会将键盘上的按钮分配给 Logic 控制条中的传输功能（播放、停止、倒带等），并将旋钮分配给智能控制。然后，将自定义智能控制（Smart Control）到插件参数的映射；将 Logic Remote 连接到 Logic，并使用它来演奏乐器、浏览项目以及混音和触发实时循环乐段。最后，将探索 Remix FX，这是一套 DJ 风格的音效，在 Logic 中操作起来非常有趣，使用 iPad 的触摸屏和陀螺仪传感器会更有趣。

分配硬件控制器

分配控制器可将 Logic 体验开放给工作室中各种形状和形式的硬件设备中。使用打击垫来触发实时循环乐段，使用旋钮调整效果器插件参数，或使用按钮浏览项目，这些操作会给予您真实的体验感，因为通常情况下，在仅使用 Mac 电脑的键盘和鼠标控制一切时可能会失去这种真实的感觉。此外，使用硬件控制器时，不再局限于每次只能调整一个控件了！

注意 ▶ 当支持的 USB MIDI 控制器连接到 Mac 时，会出现一个对话框询问是否要将其用作控制设备。如果选取"自动分配"，智能控制、推子和传输控制按钮（例如"播放""停止""倒带"等）将会自动分配。如果选择否，可以手动分配它们，如下面的练习中详述的那样。

将打击垫分配给实时循环乐段

实时循环乐段被设计为实时触发，虽然可以通过使用鼠标或触控板单击它们来触发，但使用控制器上的打击垫可以实现更好的控制并具有更强的灵活性。在实时循环乐段网格上，为每个单元分配自己的打击垫，可以做到轻松同时触发多个循环，而无须再事先排队。

现在，为了让任务保持简单化，将创建一个简单的项目，会有两个场景，每个场景会有两个音频循环乐段，然后将四个单元分配给控制器上的四个打击垫。

（1）选择"文件">"从模板新建"选项。

（2）在模板选择器中，双击"实时循环乐段"模板，如图 6-1 所示。

轨道视图出现一条音频轨道和一条软件乐器轨道（选定轨道），本练习需要两条音频轨道。

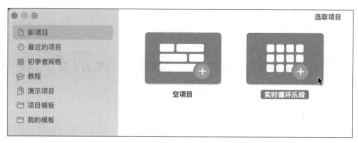

图　6-1

（3）选择"轨道">"删除轨道"选项（或按 Command+Delete 键）。

软件乐器轨道被删除。当将循环乐段拖入工作区底部的空白区域时，将会创建第二条音频轨道。请随意进行放大实时循环乐段网格。

（4）使用乐段浏览器来寻找循环乐段，然后将它们一次一个地拖到实时循环乐段网格中。将两个鼓循环拖到轨道 1 上的前两个单元格，然后将两个贝斯循环拖到下面的空白区域以创建两个场景，这样每个场景就都有两个循环。

（5）在轨道 1 上，单击第一个单元格的名称将其选中，如图 6-2 所示。

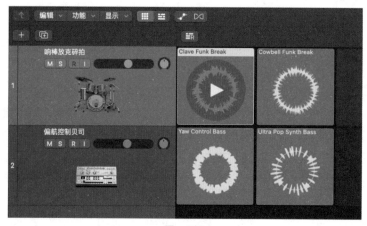

图　6-2

（6）选择 Logic Pro >"控制表面">学习"实时循环乐段单元格（第 1 列）"的分配（或按 Command+L 键）。

注意▶如果控制界面已连接到您的 Mac，则可能会在该窗口中看到多个现有的分配。

打开"控制器分配"窗口，如图 6-3 所示，右下角的"学习"按钮处于活动状态（蓝色）。为了在同一窗口中查看多个分配，切换到专家视图。

图　6-3

（7）在"控制器分配"窗口的顶部，单击"专家视图"按钮。

如图 6-4 所示，不要担心"控制器分配"窗口中的任何参数，不需要更改它们。请注意，目前已选择实时循环单元格分配（"参数"列），并在"控制"列中显示"尚未收到任何信息"。在接下来的几个步骤中，在控制器上使用一个 2×2 正方形的打击垫来表示实时循环网格中的 2×2 单元格。

图　6-4

（8）敲击控制器上的打击垫。

在"控制"列中，显示"已学习"，如图 6-5 所示。确保"控制器分配"窗口打开且"学习模式"为激活状态（蓝色）（如果窗口隐藏了实时循环乐段网格，请将窗口拖到一边）。

图　6-5

（9）在轨道 1 上，选择第二个单元格，如图 6-6 所示。

图　6-6

（10）敲击控制器上的第二个打击垫。

（11）重复该过程，将另外两个打击垫分配给音频轨道 2 上的两个单元格，如图 6-7 所示。

图　6-7

> **技巧** 要使用打击垫触发场景，请在学习模式下单击场景触发器，然后敲击控制器上的打击垫。

（12）关闭控制器分配窗口。

（13）敲击控制器上的打击垫以播放或停止实时循环网格中的单元格。

尝试在同一场景或不同场景中敲击两个打击垫以同时触发两个单元格。

（14）选择"文件"＞"关闭项目"选项（或按 Option+Command+W 键）并且不保存。

现在已将控制器上的四个打击垫分配给实时循环乐段网格中的四个单元格。如果控制器有更多打击垫，请重复该过程以将它们全部分配。一旦您分配了它们，就可以使用它们来触发打开的任何 Logic 项目文件中的单元格了。

分配传输控制和键盘命令

在接下来的几个练习中，将使用在上一课中创建的同一首歌曲。首先，让我们在 MIDI 键盘上分配按钮来远程浏览项目。

（1）打开"Logic 书内项目"＞"06 采样器控制"（Sampler Control）。

（2）选择"Logic Pro "＞"键盘命令"＞"编辑分配"选项（或按 Option+K 键）。

"键盘命令"窗口打开。在第 4 课中，使用"按键标签学习"按钮将 Mac 计算机键盘上的快捷键分配给 Logic 中的命令。这次将使用"学习新的分配"按钮来分配控制器按钮发送的 MIDI 信息。

（3）在全局命令中，选择播放命令。

（4）在右下角，单击"学习新的分配"按钮，如图 6-8 所示。

图　6-8

（5）在您的控制器键盘上，按"播放"按钮（或任何能够发送 MIDI 信息的按钮）。

如图 6-9 所示，在"分配"区域中，显示"已学习"并禁用了"学习新的分配"按钮。请注意，您可以将多个控制器上的按钮分配给同一个命令，这在您使用 MIDI 键盘和 iPad 时会非常有用。

（6）选择"停止"命令。

（7）单击"学习新的分配"按钮。

（8）在您的控制器键盘上，按分配给"停止"按钮。

重复该过程，将控制器上的任意按钮分配给 Logic 中的命令，例如倒回、前进、循环和录制。

图 6-9

（9）关闭键盘命令窗口。

（10）使用您在控制器上分配的传输按钮浏览您的项目。

已经学会将 MIDI 键盘上的传输控制按钮分配给 Logic 项目的浏览功能。这极大地提高了在使用键盘进行演奏或录制到 Logic 时的工作流程，使用户不必在音乐演奏和项目浏览之间不断来回切换，从而提高了工作效率。

将旋钮分配给智能控制

在第 2 课和第 3 课中，使用智能控制来调整吊镲的音量和吉他放大器（Amp）插件的旋钮。现在可以将 MIDI 键盘上的硬件旋钮分配给智能控制面板中的旋钮，这样就可以在演奏乐器时使用键盘上的旋钮来更改乐器的声音了。

（1）选择"Alpha 矩阵低音"轨道（轨道 7）。

（2）在控制栏中，单击"智能控制"按钮（或按 B 键）。

（3）在"智能控制"窗格的左上角，单击"检查器"按钮，如图 6-10 所示。

注意 ▶ 如果需要，请单击显示三角形打开参数映射区域，并保持打开状态。

（4）在"智能控制"窗格中，单击 FILTER CUTOFF（滤波器截止）旋钮。

如图 6-11 所示，旋钮以蓝色突出显示，表示它已被选中。

图 6-10

图 6-11

（5）在"外部分配"区域中，单击"学习"按钮。

如图 6-12 所示，旋钮以红色突出显示，表示已准备好学习。

注意 ▶ 当外部分配"学习"按钮激活时，除了打算分配给所选智能控制的旋钮外，请不要在键盘上弹奏任何音符，或者触摸旋钮、推子或滚轮，如果这样做了，那个无意的动作也会被当作一项任务来学习，并可能导致意想不到的结果。

（6）在您的 MIDI 键盘上，转动一个旋钮。

该旋钮正在控制屏幕上的 Filter Cutoff 控件。但是，要听到旋钮的效果，需要打开 Quick Sampler 中的滤波器。

（7）在"外部分配"区域中，单击学习按钮以关闭学习模式。

（8）按住 Control 键并单击"滤波器截频"旋钮，然后选择"打开插件窗口"，如图 6-13 所示。

图　6-12

图　6-13

Quick Sampler 插件窗口打开。

（9）在 Quick Sampler 中，单击"过滤器"部分中的"开 / 关"按钮，如图 6-14 所示。

在"滤波器"部分，注意"Cutoff（截止）"旋钮周围的橙色环。滤波器截止由滤波器包络调制。让我们关闭该调制，以便您清楚地听到您手动的滤波器调整。

（10）在滤波器部分，按住 Option 键并单击 Env Depth（包络深度）旋钮。

如图 6-15 所示，Env Depth 旋钮重置为 0%，并且 Cutoff 旋钮周围的橙色环消失，表示 Cutoff 不再受到调制。

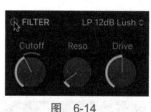

图　6-14

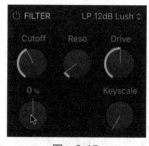

图　6-15

（11）在轨道视图中，将播放头移动到第 9 小节，然后开始播放。

（12）在您的 MIDI 键盘上，转动之前在本练习中指定的旋钮。

在"智能控制"面板中，Filter Cutoff 旋钮移动，而在 Quick Sampler 的 Filter 部分，Cutoff 旋钮移动。

注意 ▶ 在第 10 课中，将学习如何将旋钮和推子的移动录制为轨道上的自动化。

（13）关闭 Quick Sampler 插件窗口。

您已将 MIDI 键盘上的硬件旋钮分配给智能控制面板中的屏幕旋钮，并且该屏幕旋钮映射到插件中的参数。您可以重复该过程以将更多旋钮分配给其他智能控制旋钮。

将智能控件映射到插件

您在上一节练习中对智能控制分配的 MIDI 键盘是全局的：它们控制您打开的 Logic 项目中所选轨道上的智能控制。在每条轨道上，智能控制可以映射到音量推子、声相（pan）旋钮、发送电平旋钮、插件插槽开 / 关按钮，或映射到通道条上插入的插件内部的控件。

映射乐器和效果器插件参数

在本练习中，您会将智能控制面板中的屏幕旋钮映射到插件参数。然后，您可以将同一旋钮映射到通道条上的另一个参数，以便您可以进一步自定义该旋钮对乐器声音的影响。

（1）选择"Just Like This 人声"轨道（轨道 8）。

（2）在检查器的"Just Like This 人声"通道条上，在音频效果部分，单击 Space Designer（Space D）下面的插槽，然后选择"失真">"Bitcrusher"选项，如图 6-16 所示。

Bitcrusher 插件窗口打开。把一个智能控制映射到 Drive 旋钮。首先，您将清除所有当前的映射。

（3）在智能控制窗格中，单击"参数映射"中的操作菜单并选择"删除所有 Patch 映射"，如图 6-17 所示。

图　6-16　　　　　　　　　　　　　　　图　6-17

所有智能控件都变灰色并标记为"未映射"。让我们仔细看看"参数映射"区域。

（4）在"参数映射"区域，单击展开箭头。

如图 6-18 所示，打开"参数映射"区域。它显示所选智能控制的当前映射，并允许您访问高级参数。稍后您将使用高级参数来缩放参数值。

（5）在"参数映射"区域中，单击"学习"按钮，如图 6-19 所示。

图　6-18　　　　　　　　　　　　　　　图　6-19

（6）在 Bitcrusher 插件窗口中，单击 Drive 旋钮，如图 6-20 所示。

图 6-20

如图 6-21 所示，在智能控制检查器中，显示的映射为 Bitcrusher > Drive，在智能控制中，选定的旋钮标记为"失真深度（Drive）"。

（7）在轨道视图中，从第 13 小节开始播放。

（8）在智能控制窗格中，慢慢向上转动"失真深度"旋钮。

小心，声音可能会变得很大！如果需要，请调低 Mac 的音量，然后继续将"Drive"旋钮调到最大。Bitcrusher 增加了嘶嘶作响的失真效果，但是，输入的失真越多，声音也就越大。您会将相同的智能控制旋钮映射到通道条上的音量推子，以补偿音量的增加。

（9）在"参数映射"区域，单击操作菜单，然后选择"添加映射"。

如图 6-22 所示，在"参数映射"区域中，将显示一个新映射，标记为"未映射"。

图 6-21

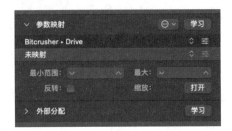

图 6-22

（10）在"参数映射"区域，单击"学习"按钮打开学习模式。

（11）在检查器的"Just Like This 人声"通道条上，单击音量推子，如图 6-23 所示。

在"参数映射"区域，"音量"映射显示在上一个映射的下方，如图 6-24 所示。

图 6-23

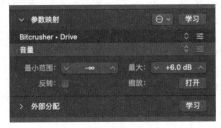

图 6-24

（12）在智能控制窗格中，转动"失真深度"旋钮。

在 Bitcrusher 插件中，Drive 旋钮升高，而在检查器中的"Just Like This 人声"通道条上，"音量"推子升高。您需要将音量推子调低，而不是调高！您会在下一节练习中解决这个问题。

（13）关闭 Bitcrusher 插件窗口。

将智能控制旋钮映射到多个参数可以让您精确而强大地控制乐器的声音。这就像创建自定义声音参数旋钮。想象一下各种可能性！

缩放参数值

在前面的练习中，您尝试在人声失真时补偿音量跳跃（通常指的是音频播放时声音突然变大的现象），但是，当您增加失真时，会希望音量下降。

您现在需要对音量映射进行缩放以反转它，并精准确定音量推子的开始和结束位置，以及在

您转动屏幕控件时它的反应方式。

（1）在参数映射区域的右下角，单击"缩放"选项旁边的
"打开"按钮，如图 6-25 所示。

如图 6-26 所示，参数图窗口已打开。让我们从一个空白状
态开始对音量控制进行缩放。

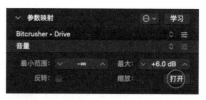

图　6-25

图　6-26

（2）在曲线下方，单击"还原"按钮，如图 6-27 所示。

图　6-27

当您向上拖动旋钮时，需要音量推子下降，所以让我们来反转曲线。

（3）在"还原"按钮旁边，单击"反转"按钮。

（4）现在，调整"失真深度"旋钮同时聆听"Just Like This 人声"轨道。

曲线是倒转的，在智能控制面板中向上拖动"失真深度"旋钮会导致音量推子下降。但存在一些问题：音量推子从 +6.0 dB 开始一直上升，而不是之前的 –3.0 dB 位置，并且一直下降到"– ∞"，因此，当"失真深度"旋钮升到头时，就没有声音了。让我们来解决这个问题。

（5）在右上角，双击最大范围字段并输入"–3"（dB），如图 6-28 所示。

（6）双击最小范围字段并输入"–25.0 dB"，如图 6-29 所示。

图　6-28　　　　　　　　　　　　　　　　图　6-29

（7）在调整"失真深度"旋钮的同时聆听"Just Like This 人声"轨道。

当您向上拖动"失真深度"旋钮通过其整个范围时，音量推子从 –3.0 dB 下降到 –25.0 dB。但是，旋钮中间范围的声音有些大。

（8）在曲线图窗口的顶部，单击第 4 个曲线按钮，如图 6-30 所示。

图　6-30

（9）在调整"失真深度"旋钮的同时聆听"Just Like This 人声"轨道。

现在，当您开始将"失真深度"旋钮从最低位置向上转动时，音量下降得更快，并且音量在"失真深度"旋钮的整个范围内更加保持一致。当"失真深度"一路向上时，人声依然有些过大。

（10）在右上角，双击最小范围字段，然后输入"–30.0 dB"。

现在的音量非常一致了。

技巧　要自定义曲线，请单击曲线以创建曲线点并将曲线点拖动到所需值。按住 Option 键并单击直线可将其变成虚线，然后拖动虚线可更改其形状。

（11）关闭参数图窗口。

（12）在智能控制窗格的左上角，单击"检查器"按钮以关闭检查器。

您现在已经设置了音量推子的最小和最大范围值，并调整了转动旋钮时参数遵循的曲线形状。参数图窗口允许您精确地确定旋钮如何影响其映射到的通道条参数或插件参数。

使用 Logic Remote 从 iPad 控制 Logic

Logic Remote 是一款免费的 iPad 和 iPhone 应用程序，您可以从 App Store 进行下载。它可让您触发实时循环乐段、选取 Patch，并使用多点触控控制器（如键盘、指板或鼓垫）演奏 Logic 软件乐器。它还可以让您操作智能控制和混音器、执行 Live Remix FX（实时混音效果）、浏览您的项目，以及单击与 Logic 键盘命令相对应的按钮。此外，Logic Remote "智能帮助"会自动显示内容相关帮助——与指针所在区域相关的 Logic Pro 帮助部分。

安装和连接 Logic Remote

首先，您将下载并安装 Logic Remote，并确保它与 Mac 上的 Logic 连接。

（1）在 iPad 上，从 App Store 下载并安装 Logic Remote。

注意▶ 确保 iPad 与您的 Mac 在同一网络中。要在 iPad 上选择 Wi-Fi 网络，请单击设置图标。在设置栏中，单击无线局域网，然后从右侧显示的 Wi-Fi 网络列表中进行选择。如果 Wi-Fi 网络不可用，也可以通过蓝牙将 iPad 与 Mac 配对。

注意▶ 由于 iPhone 的屏幕较小，Logic Remote 应用程序的功能集会受到一定限制。根据 iPad 大小，可能会看到更多或更少的轨道或通道条，就像下面讲述的一样。

（2）如图 6-31 所示，在 iPad 上，单击 Logic Remote 图标以打开 Logic Remote。

如果系统要求您允许 Logic Remote 向您发送通知，请随意轻点"允许"或"不允许"——这不会影响本练习。

系统会要求选择希望 iPad 控制的 Mac，如图 6-32 所示。

（3）单击要控制的 Mac 的名称。

图　6-31

如图 6-33 所示，在 Logic 中，会出现一条警告，要求确认是否将 iPad 连接到 Logic Pro。

图　6-32

图　6-33

（4）在 Logic 中，单击"连接"按钮。

现在 Logic Remote 已在 iPad 上启动，运行并连接到 Mac，可以使用它来控制在 Logic 中打开的任何项目。

浏览项目

有了 Logic Remote，不再需要依赖 Mac 来浏览项目，当希望离开 Mac 并在房间的任何地方工作时，这在录音过程中会派上用场。

（1）在 Logic Remote 控制栏中，单击"播放"按钮，如图 6-34 所示。

项目开始播放。

（2）几小节后，单击"停止"按钮。

（3）单击 LCD 显示屏。

图　6-34　　　　　　　　　　　　　　　图　6-35

标尺和播放头显示在控制栏下方，如图 6-35 所示。

（4）使用捏合手势缩小标尺。

可以在标尺中看到更多小节。

（5）在标尺中轻点一个位置，或轻扫标尺，以重新定位播放头。

（6）在 LCD 显示屏上，左右滑动播放头位置数值以使用更粗糙的值重新定位播放头。

（7）将播放头定位到"29 1 1 1"，如图 6-36 所示。

图　6-36

（8）单击"播放"按钮开始播放。

技巧 ▶ 要始终从导航到的最后一个位置开始播放，请触摸并按住"播放"按钮，然后单击"从最后定位位置播放"。

（9）单击"停止"按钮。

（10）单击"转到开头"按钮。

演奏软件乐器

Logic Remote 可用于在 Logic 中演奏软件乐器、充当 MIDI 键盘、配有力度感应键、预映射到智能控制的旋钮、多点触控性能等。

（1）在控制栏的左侧，单击"查看"按钮，然后选择"智能控制与键盘"，如图 6-37 所示。

键盘控制器与智能控制一起打开，准备好在选定的轨道上演奏乐器。要选择上一条或下一条轨道，请单击 LCD 显示屏两侧的向上箭头和向下箭头。

"查看"按钮

图　6-37

（2）在 LCD 显示屏中，单击向上箭头或向下箭头以选择轨道 4 "氛围合成器"，如图 6-38 所示。

（3）在智能控制中，调整 "滤波器失真深度" 旋钮的同时弹奏几个音符。尝试更用力地敲击按键以获得更响亮的声音或更轻柔地敲击按键以获得更柔和的声音。

（4）在键盘的右上角，单击 "琶音器" 按钮，如图 6-39 所示。

图　6-38　　　　　　　　　　　图　6-39

在 Logic 中，琶音器 MIDI 插件（Arp）被插入到 "氛围合成器" 通道条上。

（5）演奏并保持一个和弦。

和弦的音符以十六分音符的速率进行琶音。在按住和弦的同时，尝试仅滑动和弦的一个键来改变它的音高。 iPad 的多点触控表面让您无须松开手指即可轻松改变和弦，这样就可以不漏拍地进行演奏。

（6）在 LCD 显示屏中，单击向下箭头以选择轨道 5 "前奏鼓"。

（7）单击 "查看" 按钮，选择 "使用以下演奏" > "鼓垫" 选项，如图 6-40 所示。然后单击 "查看" 按钮关闭快捷菜单。

（8）在智能控制中调整 Filter Cutoff（滤波器截止）旋钮的同时在打击垫上演奏节拍。可以触摸并按住 LCD 显示屏中的曲目名称以直接跳转到曲目。

（9）在 LCD 显示屏中，触摸并按住轨道名称（"5：前奏鼓"）。快捷菜单显示项目中的轨道列表。

（10）单击 "Alpha 矩阵低音"，如图 6-41 所示。

图　6-40

图　6-41

（11）单击 "查看" 按钮，选择 "使用以下演奏" > "指板" 选项，然后单击 "查看" 按钮。

（12）触摸琴颈上的琴弦，向上或向下拖动以弯曲琴弦，如图 6-42 所示。

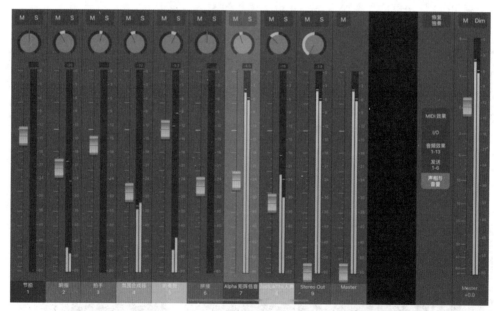

图 6-42

您可以通过弯曲琴弦来弯曲音高，就像在真正的吉他上！

混音

Logic Remote 是一个全功能的混音控制界面。可以使用它来控制推子、查看电平表以及插入和调整插件。因为它是多点触控界面，可以一次调整多个控件，这非常有用，例如在调整多个音量推子时。

（1）单击"查看"按钮，然后选择混音器。

（2）单击 LCD 显示屏，使用标尺浏览至第 13 小节，然后单击 LCD 显示屏关闭标尺。

（3）在控制栏中，单击"播放"按钮。

（4）缓慢向下滑动轨道 7（Alpha 矩阵低音）和轨道 8（Just This 人声）上的推子，使两个通道同时变暗，如图 6-43 所示。

图 6-43

注意 ▶ 在 Logic 中，显示在轨道头左侧的白色或彩色细条标识当前显示在控制界面上的轨道。如果将指针放在栏上，则会出现一个带有控制器名称的帮助标签，如图 6-44 所示。

图 6-44

（5）单击"音频效果 1-13"按钮。（根据不同的设备尺寸，效果插槽的数量会有所不同。）

如图 6-45 所示，目前显示通道条的音频效果部分。

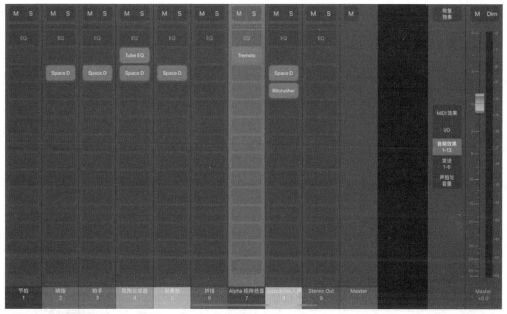

图　6-45

（6）在"响指"通道条上，单击 Space Designer（Space D）插件下方的插槽，然后选择"选取插件" > Delay > "磁带延迟" > "立体声"选项，如图 6-46 所示。

插入一个 Tape Delay（磁带延迟）插件。

（7）双击 Tape Delay 插件。

显示插件参数，LCD 显示屏上出现插件"开 / 关"按钮。

（8）轻点"Note（音符）"弹出式菜单并选择 1/8，如图 6-47 所示。

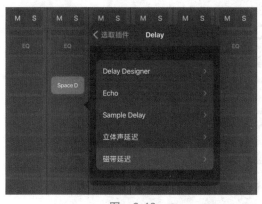

图　6-46

图　6-47

（9）将 Feedback（反馈）滑块滑动到 80% 左右，如图 6-48 所示。

（10）在控制栏中，单击"转到开头"按钮。

（11）在控制栏中，单击"播放"按钮。请随意重新调整磁带延迟插件。

图　6-48

（12）在控制栏的左侧，单击 < 按钮。

插件参数被隐藏起来，现在可以看到混音器。

使用键盘命令与获得帮助

Logic Remote 有一个用于您最喜欢的键盘命令的小键盘，让您可以快速访问常用的 Logic 功能，从而腾出键盘组合键来执行其他命令。

（1）单击"查看"按钮，然后单击"键盘命令"。

（2）在您的 Mac 上，单击"Just Like This 人声"片段以将其选中。

（3）在 iPad 上，单击"跳到所选部分开头"或"跳到所选部分结尾"，如图 6-49 所示。

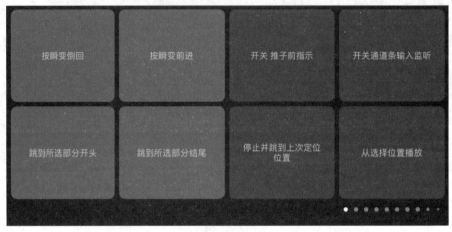

图　6-49

技巧　要重新分配键命令单元格，请用两根手指单击该单元格。

播放头移至片段的开头或结尾。让我们看看如何了解有关 Logic Remote 功能的更多信息。

（4）在右侧的控制栏中，单击操作菜单，然后单击"帮助"按钮，如图 6-50 所示。

图　6-50

随意浏览主题以了解有关 Logic Remote 应用程序的更多信息。

（5）在 Logic Remote 帮助的右上角，单击"完成"按钮，如图 6-51 所示。

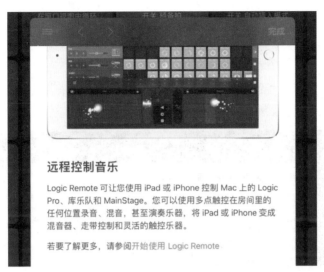

图　6-51

（6）在控制栏中，单击操作菜单，然后打开"辅助提示"。

如图 6-52 所示，辅助提示针对 Logic Remote 界面的元素出现。当辅助提示可见时，可以继续使用 Logic Remote。

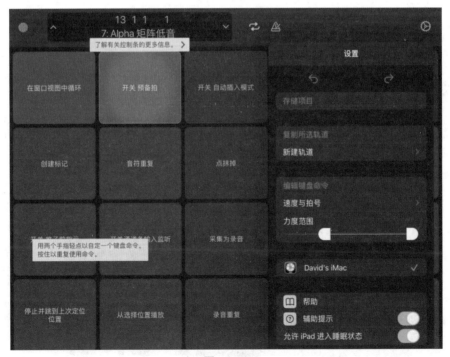

图　6-52

（7）单击操作菜单，然后关闭"辅助提示"。

可以使用智能帮助来了解有关 Logic Pro 的更多信息。

（8）单击"查看"按钮，然后单击"智能帮助"。

智能帮助是 Logic Pro 帮助准对于相关内容的版本。当在 Mac 上的 Logic 中移动指针时，智能帮助会实时更新以显示相关的部分。

技巧▶ 在"查看"按钮旁边，单击"锁定"按钮以停止在 Mac 上移动指针时智能帮助进行的实时更新。

（9）在 Mac 上，将指针移到界面的某个元素上。

在 iPad 上，智能帮助会显示相关部分，如图 6-53 所示。

图　6-53

（10）在 Mac 上，选择"文件"＞"关闭项目"选项（或按 Option+Command+W 键）并且不保存项目。

触发实时循环

Logic Remote 具有多点触控启动器，用于触发实时循环乐段。在这个练习中，将打开其中一个已经填充有各种循环的模板起始网格。将在 Logic Remote 上面触发循环和场景，然后将从单元格中添加和删除循环。

（1）在 Mac 上，选择"文件"＞"从模板新建"选项（或按 Command+N 键）。

（2）在模板选择器的左侧栏中，单击"初学者网格"。

初学者网格是已经填充了各种循环的实时循环乐段网格，它们是发现循环乐段功能的绝佳方式。

（3）双击"老唱片挖掘者"，如图 6-54 所示。

图　6-54

（4）在 iPad 上，单击"查看"按钮，然后单击"实时循环乐段"。

在 iPad 上，您会看到与 Logic 主窗口中相同的实时循环乐段网格。

（5）在实时循环乐段网格的底部，单击场景 1 触发器，如图 6-55 所示。

场景 1 开始播放。请继续触发此网格中的不同场景以便熟悉它们。

场景 1 触发器

图　6-55

（6）单击网格上的单元格以启动或停止它们。

尝试同时单击多个单元格。让我们来编辑场景 1。首先，从循环浏览器中添加一个循环，然后删除一个现有单元格。

（7）在网格左侧，向右轻扫轨道图标以显示轨道标题，如图 6-56 所示。

图　6-56

（8）在控制条中，单击"循环浏览器"按钮。

（9）单击搜索字段并输入"回到过去"。

（10）将"回到过去放克节拍 03"拖到鼓轨道的第一个单元格中，如图 6-57 所示。

（11）单击场景 1 触发器开始播放。

您会听到带有新的"回到过去放克节拍 03"循环的场景 1。

（12）在控制栏中，单击"停止"按钮。

（13）在轨道标题的左下角，单击"单元格编辑"按钮，如图 6-58 所示。

图　6-57

单元格
编辑按钮

图　6-58

（14）在键盘轨道上，单击第一个单元格将其选中，再次单击以查看快捷菜单，然后单击"删除"按钮，如图 6-59 所示。

图　6-59

单元格被删除。

（15）在轨道标题的底部，单击单元格编辑按钮关闭编辑模式。

使用 Logic Remote 触发了场景，并开始或停止单个和多个单元格。自定义了一个场景，从循环浏览器中添加了一个循环并删除了另一个循环。

使用 Remix FX 执行现场 DJ 效果

Remix FX 是一款多效果插件，提供了 DJ 风格的控制，例如唱盘启停、刮擦、倒转播放、低通滤波、下采样等等有趣的音效效果。虽然您可以在 Mac 上使用 Remix FX，但它的双 XY 触控面板特别适合在多点触控表面上进行控制。您甚至可以使用 iPad 内置的陀螺仪通过不同方向的倾斜控制 XY 触控面板。

在下一节练习中，您将使用 Logic Remote 来控制插入到项目的立体声输出通道条上的 Remix FX 插件。

更多信息 ▶ 如果没有 iPad，可以跟随并在 Mac 上控制 Remix FX。打开检查器，在立体声输出通道条（Stereo Out）的顶部，单击 Remix FX 插件。在 Remix FX 窗口中，使用鼠标或触控板控制效果。

技巧　要在通道条上插入 Remix FX，请单击音频效果插槽，然后选择 Multi Effects>
Remix FX。

（1）在 iPad 上，在右侧的控制栏中，单击"效果"按钮，如图 6-60 所示。

图　6-60

Remix FX 界面显示在底部。左侧的 XY 垫控制滤波器（Filter）为低通和高通滤波器的组合，
而右侧的控制垫控制摆动（Wobble），这是一种通过复古风格滤波器调制音频的效果。

（2）在实时循环乐段网格上，单击场景触发器以开始播放。

（3）触摸 Filter XY 面板，然后水平滑动，如图 6-61 所示。

图　6-61

当触摸中心线的左侧时，正在控制低通滤波器的截止频率；当触摸中心线的右侧时，正在控
制高通滤波器的截止频率。

（4）水平滑动，同时保持在过滤器 XY 垫的顶部，如图 6-62 所示。

图　6-62

当在 XY 垫上上升时，会增加滤波器的共振（Resonance）。

要使用 XY 垫控制另一种效果，请单击打击垫顶部的效果名称，然后单击所需的效果。

（5）触摸并滑动 Wobble XY 垫，如图 6-63 所示。

图　6-63

水平滑动可影响调制速率（Rate），垂直滑动可影响其深度（Depth）。

（6）在 Filter XY 面板的右上角，单击"锁定"按钮。

（7）滑动 XY 垫以获得所需的滤波效果，然后抬起手指。

如图 6-64 所示，效果冻结在当前的 X/Y 值。

技巧 要组合多种效果，锁定 XY 垫，滑动到所需的 X/Y 值，然后单击效果名称以选择另一种效果。

（8）单击"锁定"按钮将其关闭。

（9）触摸或滑动 Gate（门控）滑块，如图 6-65 所示。

图 6-64　　　　　　　　　　　　　图 6-65

您会听到类似颤音的节奏 Gate 效果。触摸不同的位置会有不同的颤音率，向上滑动会增加颤音率。

（10）触摸或滑动下采样器（Downsampler）滑块，如图 6-66 所示。

您会听到类似 bitcrusher 的数字比特失真效果。

（11）单击"设置"按钮。

如图 6-67 所示，显示您所触摸效果的设置。

图 6-66　　　　　　　　　　　　　图 6-67

（12）触摸下采样器滑块。

下采样器会出现两个模式按钮。

（13）单击 Extreme（极端）模式按钮，如图 6-68 所示。

（14）触摸或滑动下采样器滑块。

Bitcrushing 的失真比 Classic（经典）模式更强烈了。

（15）触摸 Reverse（倒转）、Scratch（刮擦）或 Tape Stop（磁带止动）按钮的左侧或右侧。

如图 6-69 所示，每种效果的不同变化应用于按钮的左侧和右侧。在顶部的设置中，可以为每个按钮的左侧和右侧选择一个速率。

图　6-68　　　　　　　　　　　　　图　6-69

（16）在 Filter XY 面板的左上角，单击"陀螺仪"按钮。

如图 6-70 所示，向前或向后、向右或向左倾斜 iPad 以更改 X/Y 值。让我们试试不同效果的陀螺仪。

（17）在 Filter XY 面板的顶部，单击 Filter 标签并单击 Repeater（重复器），如图 6-71 所示。

图　6-70　　　　　　　　　　　　　图　6-71

（18）单击"陀螺仪"按钮，然后倾斜 iPad 以演奏 Repeater 效果。

（19）完成后，在控制栏中单击"效果"按钮以关闭 Remix FX。

现在已经知道如何从 iPad 远程控制 Logic 了；知道如何浏览歌曲、控制混音器和智能控制，以及使用 iPad 多点触控屏幕演奏乐器。可以通过触摸屏幕或倾斜 iPad 来触发实时循环、添加或删除单元格以及控制有趣的 DJ 风格效果。如果想进一步探索，请使用 iPad 上提供的指导技巧或 Logic Remote 帮助。

键盘指令

快捷键

通用	
Command+L	在学习模式下打开控制器分配窗口
Option+K	打开键盘命令窗口

7

课程文件
学习时间
目标

Logic书内项目> 07未来怀旧（Future Nostalgia）

完成本课的学习大约需要75分钟

在步进音序器中编辑鼓点

在步进音序器中编辑插件步进自动化

在钢琴卷帘窗中编写MIDI音符和片段自动化

向音频片段添加音量和速度淡入/淡出

创建自定义循环乐段

第 7 课

内容创作

为了收集制作所需的音乐素材，可以现场录制真实和虚拟乐器（在第 4 课中学习了如何录制音频和 MIDI），或者可以通过在片段中编写 MIDI 音符、在音序器中切换步进或在轨道视图中编辑片段来创建素材（这是本课程的重点）。在创作内容时，可以花费时间、尝试试验并探索复杂的节奏、旋律或和声，而不需要具备高超的表演技巧。另外，对于在整首歌曲中演奏简单、重复方式的乐器，可以在比录制时间短得多的时间内构建轨道。可以简单开始，稍后返回来编辑 MIDI 演奏并对其进行微调或使其更加复杂。可以随意添加、删除和编辑音符的音序，并随意调整，从而想出超越实时演奏限制的音乐创意。

在本课程中，将使用步进音序器对鼓点进行编程，并创建一个 Remix FX 插件的步进自动化，为音频轨道添加节奏滤波效果。将在钢琴卷帘窗中创建和编辑音符来编写贝司线，并在"轨道视图"中编辑音频区段，切分循环、添加音量淡入 / 淡出，并产生类似唱片机起停效果。最后，将使用所创建的素材制作自己的循环乐段。

步进式编曲

历史上最早的模拟鼓机之一是标志性的 Roland TR-808（通常称为 808），它出现在许多 20 世纪 80 年代的热门歌曲中。808 拥有一排 16 个小方形按键，可用于编写模式并将其录制到内置的步进序列器中，从而使制作节奏变得快速简单。Logic Pro 的步进序列器基于相同的基本原理设计，但具有许多额外的功能，使其不仅适用于编写能想象到的最复杂的节拍，还适用于旋律与和声乐器的音符模式，甚至是插件和通道条参数的步进自动化。

打开和关闭步进

要体验在步进音序器中创建节拍，首先使用鼠标打开和关闭步进，然后再使用键盘命令进行切换。稍后将清空模式以制作特定的鼓点，因此在下一节练习中，请随意进行尝试。

（1）选择"文件">"新建"选项（或按 Shift+Command+N 键）。

（2）在"新轨道"对话框中，选择"软件乐器"选项，然后单击"创建"按钮（或按回车键）。

（3）在资源库中，选择"电子架子鼓">"银湖"选项。

银湖的 Drum Machine Designer（DMD）加载到了检查器的左侧通道条上。

（4）在第 1 小节的"银湖"轨道上，按住 Control 键并单击工作区，然后选择"创建样式片段"，如图 7-1 所示。

在轨道上，创建了一个空的四小节样式片段，并在主窗口的底部打开了步进音序器。

如图 7-2 所示，在步进音序器的顶部，显示所选片段的名称（银湖）。可以打开或关闭步进，为十几个鼓件在行上面创建音符。在左侧的步进音序器菜单栏中，"步进速率"弹出式菜单设置为 /16 音符；在右侧的"样式长度"弹出式菜单中设置为 16 步进。网格上的 16 个步进被分为 4 个由四个十六分音符组成的一拍长的组，这形成了一个一小节长的样式。

图　7-1

图　7-2

让我们打开一些步进来开启节拍。

技巧 要在实时循环乐段网格中工作时使用步进音序器，请按住 Control 键并单击一个空单元格，选择"创建样式单元格"，然后双击样式单元格。

（5）在"底鼓 1—银湖"行中，单击节拍 1 和节拍 3 的第一步进，如图 7-3 所示。

图　7-3

这些步进已打开。

（6）在"小军鼓 1—银湖"行中，单击节拍 2 和节拍 4 的第一步。

（7）在步进音序器菜单栏中，单击"试听样式"按钮（或按 Option+ 空格键）。

样式开始播放，并且在每一行中，当前步进周围都有一个白色框，如图 7-4 所示。可以在预览模式时切换步进，也可以将指针拖到多个步进上以激活它们。

图　7-4

（8）在"掌声 1 – 银湖"行上，一次将指针拖过几个步进（或拖过整行），如图 7-5 所示。

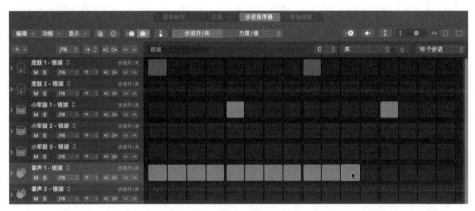

图　7-5

技巧▶ 拖动时按住 Shift 键可仅在一行中创建音符。

（9）在样式继续播放的同时，继续添加或删除音符。单击非活动步进将其打开，单击活动步进将其关闭。

可以使用键盘命令来选择一个步进并将其打开或关闭。请注意单击的最后一步周围若有白框，表示该步进已被选中。

（10）使用左、右、上、下箭头键移动白框并选择网格上的一个步进。

注意▶ 要使用键盘命令选择步进，请确保键焦点位于步进音序器上。

当选择一个步进时，会触发该行的鼓件声音。在试听模式下对其进行编辑时，这样是不可取的，因此软件支持静默地选择和切换步进。

（11）在步进音序器菜单栏中，单击"MIDI 输出"按钮（或按 Option+O 键）将其关闭，如图 7-6 所示。

图　7-6

（12）使用箭头键移动白框并选择不同的步进。

这次，当移动白框时，将不会触发任何声音。选择一个步进而不会触发声音，因此可以听到正在编辑的样式而不会受到干扰。

（13）按"'（撇号）"（切换选定步进）打开或关闭选定步进。

继续进行试验，使用箭头键选择步进，然后使用"切换所选步进"键盘命令打开或关闭它们。

（14）在步进音序器菜单栏中，单击"试听样式"按钮（或按 Option+ 空格键）以停止播放。

加载和保存样式

步进音序器的样式浏览器是可以找到预设样式的地方，可以使用这些样式来触发在轨道上加载的任何乐器或音色。还有用于鼓和音阶模式的空模板，可以在为旋律或和声乐器创建样式时使用这些模板。

（1）在步进音序器菜单栏中，单击"样式浏览器"按钮（或按 Option+Shift+B 键）。

如图 7-7 所示，样式浏览器在网格左侧打开。

图 7-7

（2）在样式浏览器中，选择 Templates（模板）> Chromatic - 2 Oct（半音阶—2 个八度）。

创建了 25 个空行，用于覆盖 2 个八度内所有的半音音阶音符（每个八度有 12 个半音）。由于当前音色是 Drum Machine Designer，所以可以看到所有鼓件的名称（加上一行未分配给鼓件的 C3 音符）。在样式浏览器中，可以找到许多音阶和调式的模板，这在编写旋律或和声乐器时非常有用。

（3）在样式浏览器中，选择"Patterns（样式）">"Drums（鼓）">"Just in Time"选项。

显示了 7 个鼓件行，并在网格上编排了节拍。让我们来使用循环模式，以便可以按空格键切换播放。

（4）选择"浏览">"按所选设定取整定位符并启用循环"选项（或确保聚焦于轨道视图，然后按 U 键）。

循环模式打开，循环区域与轨道视图中的"银湖"样式片段相匹配。从现在开始，在本课中，可以随时使用空格键打开和关闭播放。随意停止播放以完成练习中的步骤，然后恢复播放以听取操作结果，或者在工作时保持连续循环播放。

听一下 Just in Time 样式。这是一个 32 步进的摇摆节奏样式，因此被分为两页，每页显示 16 个步进，当前看到的是第一页。

每页的概览显示在步进网格上方。可以单击"概览"查看相应的页。请随意预览几个鼓样式。

（5）在样式浏览器中，选择"Patterns（样式）">"Drums（鼓）">"808 Flex"选项，如图 7-8 所示。

此样式有 64 步进长。将清除此样式，删除不需要的行，并将其另存为用户模板。

图 7-8

（6）在步进音序器菜单栏中，选择"功能">"清除样式"选项（或按 Control+Shift+Command+Delete 键）。

网格上的所有步进都处于非活动状态，并且该样式现在有 16 个步进长。

（7）单击"敲击—银湖"行标题（第四行）将其选中。

（8）选择"编辑">"删除行"选项（或按 Delete 键）。

（9）继续删除行，直到您最终只保留前三行："底鼓 1"、"小军鼓 1"和"掌声 1"。

（10）在"步进音序器"菜单栏中，单击"垂直自动缩放"按钮将其关闭，如图 7-9 所示。

图　7-9

（11）在步进音序器的右上角，单击"样式长度"弹出式菜单并选取"32 个步进"，如图 7-10 所示。

图　7-10

根据步进音序器的宽度，可能会看到样式分为两个 16 步进页面，步进网格上方会出现两个概览。如果样式仅显示 16 个步进，并且步进音序器足够宽以显示更多步进，则可以水平缩小以便一次查看所有 32 个步进。

（12）在步进音序器的右上角，单击"减小步进宽度"按钮，如图 7-11 所示。

如果步进音序器足够宽，那么在网格上，步进会变窄，可以看到所有 32 个步进。

（13）在样式浏览器中，单击操作菜单，选择"存储模板"，并将模板命名为"基础鼓组"，如图 7-12 所示。

图　7-11

图　7-12

（14）在步进音序器菜单栏中，单击"样式浏览器"按钮（或按 Option+Shift+B 键）将其关闭。

（15）选择"文件"＞"存储"选项（或按 Command+S 键），将项目命名为"未来怀旧"，然后将其保存在桌面上或选择的文件夹中。

已经保存了自己的基本架子鼓模板，其中只有底鼓、军鼓和踩镲。下次想要编写鼓样式时，可以加载模板以减少太多鼓件造成的混乱，仅查看需要的鼓件行。

编写鼓点

在本练习中，将编写构成鼓点的样式，使用该样式作为在本课程中创作音乐作品的基础。仔细选择要打开的步进，调整循环长度，为其中一行使用不同的鼓件，并更改步进速度以在踩镲上创建重音。

（1）在底鼓行上，单击步进以打开底鼓音符，如图 7-13 所示。

图　7-13

节拍一：步进 1 和 4。

节拍三：步进 3。

节拍四：步进 2。

节拍五：步进 1。

节拍七：步进 3。

（2）在小军鼓行上，在第二、第四、第六、第八节拍中打开步进 1，如图 7-14 所示。

图　7-14

听你的节拍。在演奏常规军鼓时使用了切分音底鼓。模式正在融合。在当前项目节奏（120 bpm）下，节拍听起来有点快。

（3）在 LCD 显示屏中，将速度降低到 100 bpm。

可以使用编辑模式来调整各种步进参数。

（4）在步进音序器菜单栏的编辑模式选择器中，单击"力度／值"按钮，如图 7-15 所示。

在网格上的每个步进内，显示音符力度，可以在步进中垂直拖动以调整音符力度。

（5）在第四个底鼓音符（在第四拍中），向下拖动到大约 7 的力度，如图 7-16 所示。

那声底鼓听起来比其他的都柔和，就像一个鼓手演奏"幽灵音符"。让我们降低所有军鼓音

符的力度。要提高或降低一行中所有步进的力度，可以使用行标题中的增量/减量值按钮。

图 7-15

图 7-16

（6）在军鼓行标题中，向下拖动"降低步进值"按钮，使所有军鼓的力度都在 40 左右，如图 7-17 所示。

军鼓更柔和了。它们的衰减也更短，声音变得更紧凑。

对于掌声，您将循环一个单拍样式，因此来让我们调整该行的循环结束位置，使循环长度为四步进。

（7）在"编辑模式"选择器中，打开右侧的菜单，然后选择"循环开始/结束"选项，如图 7-18 所示。

图 7-17

图 7-18

每行中的步进周围都会出现彩色框。"帧"定义了循环的开始和结束位置。

（8）在"掌声"行上，往左拖动"帧"的右边缘，在第 4 步进之后（在第一节拍结束时）设置循环结束，如图 7-19 所示。

（9）在编辑模式选择器上，单击"步进开/关"按钮。

对于每一行，您都可以打开"子行"来编辑多个参数。

（10）在"掌声"行标题上，单击显示三角形。

如图 7-20 所示，您现在可以编辑该行的"步进开/关""力度""音符重复"和"音符和八度音程"。

图 7-19

图 7-20

技巧▶ 想要在另一个子行上打开其他的编辑模式，请将指针移到子行标题上，单击出现在子行标题左下角的＋号，然后从子行标题右上角的弹出式菜单中选择一种编辑模式子行标题。要删除子行，请将指针移至子行标题，然后单击出现在子行标题左上角的 × 符号。

（11）在"掌声"步进开 / 关行中，打开步进 1 和步进 3。

在"鼓掌"上，相同的节拍（4 步进）在底鼓和小军鼓行上不断循环；循环持续样式片段的整个八拍（32 步进）。

这种拍手声太刺耳了，不太适合这个节奏，我们来换成踩镲声。

（12）在"掌声"行标题上，单击上下箭头的"行分配"弹出菜单，然后选择"鼓件">"踩镲 1 - 银湖"选项，如图 7-21 所示。

图　7-21

这种踩镲听起来比拍手声更细腻，而且非常合适。为了给踩镲一个重音，让我们确保在弱拍上演奏的踩镲比强拍更柔和。

（13）在"踩镲"力度子行上，将步进 3 中的力度降低到 27 左右，如图 7-22 所示。

图　7-22

（14）在"踩镲"行上，单击显示三角形以隐藏"子行"。

您已经在步进音序器中创建了自己的第一个鼓点。定制了自己的模板，选择了样式长度，并打开了步进以编写节奏。调整了力度以创建重音，并缩短了"踩镲"行的循环长度，以制作更短的样式。现在拥有了一个紧凑、切分音且细致入微的鼓点，它将成为正在创作的歌曲的基础。

将样式片段添加到音频轨道

要使用步进音序器在通道条上自动化插件，需要将样式片段的数据传输到该通道条。要进行此设置，需要将音频循环乐段导入工作区（将创建一条音频轨道）并将插件插入音频通道条。然后，将创建一个分配给同一通道条的新轨道，并在该新轨道上创建样式片段。

（1）在控制条中，单击"循环浏览器"按钮（或按 O 键）。

（2）在循环浏览器中，搜索"自由落体钢琴"并将其拖到鼓轨道下方的第 1 小节，如图 7-23 所示。

图　7-23

音频片段长度为 8 小节。在鼓轨道上，为了使样式片段与音频片段匹配，需要将其长度翻倍。

注意 ▶ 银湖 Drum Machine Designer 轨道（轨道 1）是一个轨道堆栈，包含 1 个主轨道和 24 个子轨道，因此新轨道编号为轨道 26。

（3）调整轨道 1 上的"银湖"片段大小，使其长度为 8 小节，如图 7-24 所示。

图　7-24

在样式片段内，样式会在该片段的整个长度上重复。让我们将循环区域也设为 8 小节长，如图 7-25 所示。

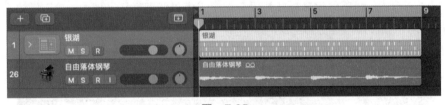

图　7-25

（4）选择"浏览">"按所选设定取整定位符并启用循环"选项（或按 U 键）。

鼓和钢琴的声音很搭配，但是钢琴声音相对静态，只是演奏 4 个两小节长的持续和弦。需要添加一个滤波插件，并在之后创建步进自动化来控制其截止频率，以使钢琴的频率范围按节奏感发展，为钢琴声音增添动感。

（5）单击"自由落体钢琴"轨道标题。

（6）在检查器中，在"自由落体钢琴"通道条上，单击"音频效果（Audio FX）"部分，然后选择 Multi Effects（多重效果）> Remix FX（重混效果）。

注意 ▶ 如果在 Multi Effects 文件夹中找不到 Remix FX，请选择 Specialized > Multi Effects。

（7）在循环播放时拖动滤波器 Filter XY 面板中的指针，如图 7-26 所示。

图　7-26

要在与"自由落体钢琴"音频片段相同的位置创建样式片段，并将其数据传输到相同的"自由落体钢琴"通道条上，需要创建一个分配给相同通道条的新轨道。

（8）选择"轨道">"其他">"使用同一个通道新建轨道"选项（或按 Control+Shift+Return 键）。

创建了一条新轨道（轨道 27），并将其传输到与上一条轨道（轨道 26）相同的"自由落体钢琴"通道条。

（9）在轨道 27 上，按住 Control 键并单击工作区，然后选择"创建样式片段"。

在主窗口的底部，步进音序器显示了一个八度内 C 大调音阶的音符（从 C2 到 C3）。稍后将对这些"行"进行自定义。在轨道视图中，样式片段的长度短于循环区域，因此让我们来解决这个问题。

（10）选择"编辑">"修剪">"在定位符内填充"选项（或按 Option+\ 键）。

如图 7-27 所示，自由落体钢琴样式片段会调整大小以匹配循环区域的长度。已准备好在步进音序器中自动化 Remix FX 重混效果插件。

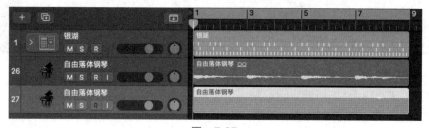

图　7-27

创建步进自动化

现在样式片段已创建，使用步进音序器的学习模式来创建 Remix FX 过滤器参数的行，这些参数将用于自动化。然后将调整步进速率，使滤波器在每个节拍上逐步通过不同的截止值，并调整循环长度以创建两小节样式。

（1）在行标题的顶部，单击"新建行"弹出式菜单（+），然后选取"学习（添加）"（或按

ption+Command+L 键），如图 7-28 所示。

图　7-28

一个红色的学习按钮出现在"添加行"弹出式菜单的位置，表示处于学习模式。

（2）在 Remix FX 插件窗口中，单击 Filter XY 垫上的任意位置。

在步进音序器中，添加了三个新行：Filter Cutoff（滤波器截止）、Filter Resonance（滤波器共振）和 Filter On/Off（滤波器开 / 关）。将仅自动化"过滤器截止"和"过滤器开 / 关"，因此删除所有其他行。

（3）在行标题的顶部，单击"红色学习"按钮以关闭学习模式。

（4）选择不需要的行标题，然后按 Delete 键，仅保留 Filter Cutoff 和 Filter On/Off。

（5）在 Filter On/Off 行标题中，单击显示三角形。

（6）在 Filter On/Off"步进开 / 关"行中，单击第一步进将其打开。

（7）在 Filter On/Off"自动化值"子行中，将第一步进中的自动化值向上拖动以将其设置为"On"，如图 7-29 所示。

图　7-29

您将创建步进自动化，在每个节拍（四分音符）上调制滤波器值。

（8）在行标题上方，单击"样式步进速率"弹出式菜单并选取"/4"，如图 7-30 所示。

图　7-30

让我们将循环调整为仅八拍，以便为轨道 26 上的"自由落体钢琴"片段中的每个两小节和弦重复相同的自动化循环。

（9）在"编辑模式"选择器中，打开右侧的菜单，然后选择"循环开始 / 结束"选项。

（10）在 Filter Cutoff 行，拖动彩色框的右边缘以将循环长度减少到八步，如图 7-31 所示。

（11）在编辑模式选择器中，单击"步进开 / 关"按钮。

（12）在 Filter Cutoff "步进开 / 关"行，单击并拖动以打开所有 8 个步进，如图 7-32 所示。

图　7-31

图　7-32

（13）单击 Filter Cutoff 行标题上的显示三角形。

（14）在 Filter Cutoff "自动化值" 子行中，在每个步进中，向上或向下拖动以调整值。

（15）在 Filter Cutoff "步进开 / 关" 行中，单击几个步进以将其关闭。

如图 7-33 所示，在 Remix FX 插件窗口中，在播放期间，Filter XY 垫上的白色光点每个四分音符移动一次（或者在关闭了 Filter Cutoff 步进的地方，每个半音符移动一次）。"自由落体钢琴"的频率范围随着节拍而突然变化，营造出一种引人入胜、神秘莫测的效果。

图　7-33

（16）关闭 Remix FX 插件窗口。

已经使用了步进音序器的基本功能来编写鼓点，并为音频效果插件创建了步进自动化。如果喜欢这种创作方法，请继续探索编写鼓点时的各种编辑模式，同时也可以尝试为音高乐器（如贝司与合成器）创建旋律或和弦进行样式。

在钢琴卷帘窗中编写 MIDI

在钢琴卷帘窗中创建或编辑 MIDI 音符时，可以精确地确定每个音符的位置、长度、音高和力度。您可以编辑或添加 MIDI 控制器信息来自动化乐器的音量、声相、弯音和其他参数。对 MIDI 音符进行编写为您提供了很大的自由度，让您可以从头开始创作自己的想法，这类似于受过传统训练的作曲家在五线谱纸上创作音乐的方式。

您将在钢琴卷帘窗中编写一条低音线。从鼓轨道上的样式片段副本开始，将使用底鼓样式作为低音音符的基本节奏，然后将创建更多的音符，将它们移调以创建一个旋律来补充钢琴循环中的和弦进行，并调整它们的长度和力度。最后，将使用片段自动化来弯曲某些音符的音高。

将样式片段转换为 MIDI 片段

要为贝司创建轨道，需要复制鼓轨道及其样式片段。然后，在资源库中为新轨道选择一个低音 Patch，从样式片段中移除任何不需要的音符，并将其转换为 MIDI 片段，以便可以在钢琴卷帘窗中编辑音符。

（1）在轨道视图中，按住 Option 键向下拖动鼓轨道图标，如图 7-34 所示。

图　7-34

"银湖"鼓轨道与轨道上的样式片段一起被复制。复制的轨道（轨道 26）被选中，因此可以在资源库中选择一个贝司 Patch。

（2）在资源库中，选择"合成器">"贝司">"起跳贝司"选项。

虽然您不会实时录制低音线，但可以使用 MIDI 键盘预览您在资源库中选择的声音，并对要编写的低音线有一些了解。

（3）在 MIDI 键盘上演奏一些音符。

那个音色听起来紧凑而有力。让我们听听当使用鼓乐器的节奏来触发它时，它的效果如何。循环模式现在仍处于打开状态，因此可以使用空格键在下一个练习中预览低音线。

（4）在"起跳贝司"轨道上，单击样式片段。

可以在步进音序器中看到该样式。听听贝司，它听起来太可怕了！音符的音高都乱七八糟，根本不在正确的音调上。让我们清理一下这个样式，使低音线大致在合适的范围内，然后再将其转换为 MIDI。首先，只保留底鼓音符（C1）。

（5）在步进音序器中，单击 D1 行标题将其选中，然后选择"编辑">"删除行"选项（或按 Command+Delete 键）。

（6）删除 F#1 行，只剩下 C1 行，如图 7-35 所示。

图　7-35

现在，开始听到能适用于低音线的节奏。让我们看看样式中的所有 32 个步进。

（7）在步进音序器的右上角，单击"减小步进宽度"按钮，如图 7-36 所示。

（8）在 C1 行上，单击"行分配"弹出式菜单并选择"音符">"G#">"G#1"选项。请确保没有选择低两个八度的"G#-1"，如图 7-37 所示。

图 7-36 图 7-37

为了能够以正确的音高开始，让样式片段中的音符演奏 G#，这是钢琴轨道上第一个和弦的根音。

让我们删除几个音符，使节奏更简单。

（9）在 G#1 行中，单击第二个和最后一个活动步进以将其关闭，如图 7-38 所示。

图 7-38

（10）在轨道视图中，在"起跳贝司"轨道上，按住 Control 键并单击样式片段，然后选择"转换"＞"转换为 MIDI 片段"选项（或按 Control+Option+Command+M 键）。

样式片段被转换为 MIDI 片段，在主窗口的底部，可以看到钢琴卷帘窗中的 MIDI 音符。（可能需要向上或向下滚动才能看到 G#1 音符。）

将样式从鼓复制到新轨道并选择了贝司音色以开始创建低音线。这种制作技术是在现有轨道基础上创建新轨道的一个很好的捷径。例如，可以制作一些小提琴轨道的副本来创建中提琴和大提琴轨道，并编辑它们的音符以形成弦乐合奏的部分。

移调音符

现在已将样式片段转换为 MIDI 片段，可以在钢琴卷帘窗中编辑音符。为了跟随钢琴轨道中的两小节和弦，将选择跨越两个小节的一组 MIDI 音符，并将它们移调到相应的根音符。让我们使用第 5 课中使用的相同键盘命令来移调触发 Quick Sampler 中鼓片段的音符：Option+ 上箭头键和 Option+ 下箭头键。

（1）在钢琴卷帘窗中，选择第 3 小节和第 4 小节中的所有音符，如图 7-39 所示。

图 7-39

（2）按 Option+ 下箭头键 3 次。

查看左侧键盘上突出显示的音符：所选音符向下移调三个半音至 F1，如图 7-40 所示。每次按键都会触发一个低音音符，如果需要听到想要确定的音高，这会很有用，但如果在播放期间编辑音符，则不太可取。如果不想听到移调时触发的低音音符，请关闭钢琴卷帘菜单栏中的"MIDI 输出"按钮。

图　7-40

（3）选择第 5 小节和第 6 小节中的所有音符。

（4）按 Option+ 上箭头键 4 次。

所选音符移调到了 C2，如图 7-41 所示。

图　7-41

（5）选择第 7 小节和第 8 小节中的所有音符。

（6）按下 Option+ 上箭头键 6 次。

所选音符移调到 D2，如图 7-42 所示。

图　7-42

低音线的音符跟随钢琴音轨上的和弦进行，现在它们能够以和谐的方式演奏了。将在低音线的末尾稍微改动一下，使旋律向下引导回到该片段开头的 G# 音符。

想要移调音符，可以向上或向下拖动它们，但是必须注意，不要移动他们的位置。当拖动音符时，可以按下并释放 Shift 键以将拖动运动限制在一个方向：水平（相同音高，不同时间）或垂直（相同时间，不同音高）。当继续拖动时，可以再次按下并释放 Shift 键以关闭和打开该限制。

（7）选择钢琴卷帘窗中的最后两个音符。

（8）单击并按住选区，在按住鼠标键的同时按 Shift 键，然后继续将选区向下拖动两个半音（到 C2）。

（9）在钢琴卷帘窗中，单击工作区的背景以取消选择所有音符（或按 Shift+D 键）。

（10）单击并按住钢琴卷帘窗中的最后一个音符，按住 Shift 键，然后将音符向下拖动两个半音（至 A#1），如图 7-43 所示。

图　7-43

低音线的旋律与钢琴和弦配合得很好，但音符很短，这使得低音线听起来过于断断续续，有点生硬。将会在下一节练习中解决这个问题。

改变音符长度和力度

为了让低音线更具律动感，拉长一些音符以使它们的延音更长。为了加快工作流程，一次性编辑多个音符。首先，将延长所有强拍的音符。

（1）在钢琴卷帘窗中，单击第一个音符将其选中。

现在，选择 MIDI 片段中每个小节中具有相同位置（强拍）的所有音符。

（2）选择"编辑"＞"选定"＞"相同子位置"选项（或按 Shift+P 键）。位于强拍上的所有音符都被选中。

（3）将指针定位到第一个音符的右边缘。指针会变为调整大小指针。

（4）拖动调整大小指针将音符延长至四分之一音符（0 1 0 0），如图 7-44 所示。

图　7-44

所有选定的音符都是四分之一音符长。现在在强拍上持续的音符，与较短的音符相互交错，使低音线听起来更有表现力。让我们将片段中的最后一个音符延长。

（5）在钢琴卷帘窗中，单击空白区域（或按 Shift+D 键）以取消选择所有音符。

（6）将钢琴卷帘窗中最后一个音符的大小调整为 3 个四分音符（0 3 0 0），如图 7-45 所示。

图　7-45

在钢琴卷帘窗中，力度值由音符的颜色表示，范围从冷色（低力度）到暖色（高力度）。在这里，一些短的切分音符会有不同的颜色（蓝色），表明它们的力度较低（它们对应于之前在步进音序器中调整的底鼓弱拍音符）。

对于这条低音线来说，它们听起来太柔和了，所以要提高它们的力度。

（7）单击其中一个蓝色音符将其选中。

（8）选择"编辑">"选定">"相同子位置"选项（或按 Shift+P 键）。所有的蓝色音符都被选中。

（9）在钢琴卷帘检查器中，将"力度"滑块提高到 100，如图 7-46 所示。

图　7-46

随着所有音符的力度都加强后，低音线显得更有律动感。与您的鼓相比，贝司线声音很大。所以让我们降低一下它的音量。

（10）在检查器中，在"起跳贝司"通道条上，将音量推子降低到 −8 dB 左右。

低音线的音量比较低。如果需要的话，可以提高音频接口上的监听音量（如果使用内置输出，则可以使用 Mac 电脑的音量控制）进行补偿。由此产生的混音电平听起来应该像是提高了鼓的音量，以保持平衡。

技巧 调整一组音符的力度时，按 Option+Shift 键可使所有选定的音符具有相同的力度。

技巧 要调整音符力度，可以尝试按 Control+Command+ 向上箭头或向下箭头键拖动音符。

在钢琴卷帘中创建音符

您可以使用铅笔工具在钢琴卷帘窗中创建音符。在第 3 小节的强拍之前创建几个起音符，因此在本练习中可以随意放大第 2 小节和第 3 小节周围的音符。在菜单栏中，信息显示可帮助确定要创建音符的准确音高和位置。

（1）将指针放在第 2 小节的 G2 上，第 4 拍中的第 3 个十六分音符（信息显示为 G2 2 4 3 1），如图 7-47 所示。

图　7-47

创建的音符会与之前的第 16 条网格线对齐，这样即使信息显示为"2 4 3 193"，该音符仍会在"2 4 3 1"上创建。要创建 G2 音符，在该位置单击使用"铅笔"工具（Command 键单击工具）。单击"铅笔"工具会创建一个音符，其中包含最后编辑或选择的音符的长度和力度。

（2）按住 Command 键并单击。

在"2 4 3 1"处创建了一个十六分音符，如图 7-48 所示。将在下一个十六分音符网格线（2 4 4 1）上创建一个高半音的音符。

图　7-48

技巧 ▶ 将指针悬停在音符上以显示带有音高和力度的帮助标签，如图 7-49 所示。

技巧 ▶ 单击并按住音符可显示带有音符位置、长度和音高的帮助标签，如图 7-50 所示。

图　7-49

图　7-50

（3）按住 Command 键并单击以在下一条网格线（2 4 4 1）的 G#2 上创建一个音符，如图 7-51 所示。

两个起音符听起来不错，但是，让我们将它们稍微延长一些，使它们听起来连奏。

（4）选择刚刚创建的起音符并调整它们的大小，使它们比 16 分音符稍长（例如，0 0 1 80），如图 7-52 所示。

图　7-51

图　7-52

现在，起音符听起来连奏（表示它们的音高从一个音符滑到下一个音符）。将它们移调低一个八度，以便它们能够更接近其他音符的范围。

（5）确保两个起音符仍处于选中状态，然后按 Shift+Option+ 下箭头键。

所选音符向下移调了一个八度，至 G1 和 G#1，低音线听起来效果更好了。要将两个音符复制到其他的每一个小节，将使用吸附模式。

（6）在钢琴卷帘菜单栏中，单击"吸附"弹出式菜单，然后选择"小节"选项，如图 7-53 所示。

图　7-53

（7）单击两个起音符之一，然后按住 Option 键并拖动到同一音高的第 5 小节之前。

如图 7-54 所示，起音符会复制到第 5 小节之前。请记住，在开始 Option- 拖动音符后，可以按 Shift 键以避免将它们移调到另一个音高。

图　7-54

（8）按住 Option 键并拖动两个起音符，再将它们复制到第 7 小节之前。

低音线听起来很简单，但它能很好地支撑钢琴的和声，并与节拍中的底鼓紧密同步。重复的起音符添加了恰到好处的律动，赋予低音线个性并使其脱颖而出。

在钢琴卷帘窗中创建弯音自动化

为了使低音线更具表现力，可以添加弯音自动化，使其听起来像键盘手正在使用他们的弯音轮。将使音高在第一个音符开始时升高，在最后一个音符结束时音高降低。还将短暂地打开乐器插件来调整正在创建的自动化的音高范围。

（1）在钢琴卷帘菜单栏中，单击"显示 / 隐藏自动化"按钮（或按 A 键），如图 7-55 所示。

图　7-55

在钢琴卷帘的底部，自动化区域打开并显示每个 MIDI 音符的力度。让我们切换到显示弯音。

（2）在钢琴卷帘窗的左下方，单击"自动化 /MIDI 参数"弹出式菜单，然后选择"弯音"，如图 7-56 所示。

图 7-56

（3）在自动化区域中，单击任意位置以创建自动化曲线。

如图 7-57 所示，在片段的开头创建一个点，一条绿色水平线代表弯音自动化曲线。

图 7-57

（4）将线垂直拖动到值 0。

让我们在低音线的第一个音符上提升音高。

（5）在钢琴卷帘窗工作区中，按住 Control+Option 键，在第一个音符周围拖动以放大。

（6）在自动化区域中，单击自动化曲线，以在第一个音符的中间位置创建一个点，如图 7-58 所示。

图 7-58

（7）将第一个自动化点一直向下拖动（到 –64），如图 7-59 所示。

要缩小以便可以看到区域内的所有音符，请确保未选择任何音符，然后按 Z 键（切换缩放以适合选区或所有内容）。

图　7-59

（8）单击钢琴卷帘的空白区域以取消选择所有音符，确保钢琴卷帘具有关键焦点，然后按 Z 键。

听一听低音线。第一个音符的音高升高了两个半音。MIDI 弯音信息不包含任何弯音范围的信息，所以是由接收信息的乐器来确定弯音范围的。现在将在检查器的"起跳贝司"通道条上打开 ES2 乐器插件以增加其弯音范围。

（9）在"起跳贝司"通道条上，单击 ES2 插件插槽的中间区域。打开 ES2 插件窗口。

（10）在 ES2 中，将向上的 Bend range（弯音范围）字段拖动到 12 个半音（一个八度），如图 7-60 所示。

弯音范围

图　7-60

向下弯音范围字段设置为连接（link），这意味着向下弯音范围值设置为与向上弯音范围值相同。现在，低音线开头的第一个音符上升了一个八度。

（11）关闭 ES2 插件窗口（或按 Command+W 键）。

继续自动化低音线上的弯音，例如在低音线的最后一个音符的中间降低音高。

技巧　按住 Control+Shift 键，指针变成自动化曲线工具，并拖动连接不同值的两点的线来弯曲它们，如图 7-61 所示（不能弯曲水平线）。

图　7-61

技巧 要将 MIDI 或样式片段转换为音频，请按住 Control 键并单击该片段，然后选择"并轨和接合"＞"原位并轨"选项（或按 Control+B 键）。

您在钢琴卷帘窗中创建了一条 MIDI 低音线。为确保节奏紧凑，使用底鼓音符作为起点，将音符移调到所需音高，创建更多音符并复制它们，还调整了它们的长度和力度。随后创建了 MIDI 控制器信息来自动化音高弯曲，为演奏添加了表现力。现在您已经拥有了编写任何乐器 MIDI 序列的基本工具集。

编辑音频片段并添加淡入/淡出效果

与 MIDI 片段不同，音频片段提供了不同类型的控制。例如，可以将它们切割并切片以创建卡顿（stuttering）和门控（Gating）效果。可以在其开头和结尾处应用淡入/淡出效果，使音量缓慢升高和降低，避免剪辑音频片段时会产生噼啪声。并且为了增加乐趣，可以应用速度渐变，模拟磁带或唱片停止和启动的声音，这是许多最近的流行乐或嘻哈歌曲中会听到的效果。

将片段切片

导入一个演奏合成器旋律的循环乐段，并将其切割成许多较小的片段。然后，调整各个片段的大小，使它们变短，从而产生有节奏的门控效果。

（1）单击"循环浏览器"按钮（或按 O 键）。

（2）搜索"渴望合成主音"。

（3）将"渴望合成主音"拖到工作区底部第 1 小节的空白区域，如图 7-62 所示。

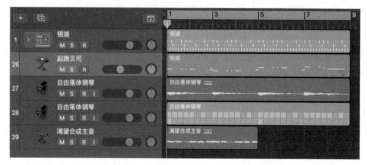

图　7-62

合成器演奏持续的连奏旋律，让我们放大该片段并将其切片。

（4）按住 Control+Option 键并拖动以放大"渴望合成主音"片段。

需要放大到足够近，以便可以看到标尺中代表十六分音符的分割线。

（5）单击"左点按工具"菜单（或按 T 键）。

（6）单击"剪刀工具"选项（或按 I 键），如图 7-63 所示。

图　7-63

（7）按住 Option 键并单击将剪刀工具拖动到"渴望合成主音"片段的开头，直到帮助标签显示位置：1 1 2 1，如图 7-64 所示，先松开鼠标按键，然后松开 Option 键。

图　7-64

按照十六分音符网格将原始片段分割成了许多新片段，如图 7-65 所示。请注意，并未选择第一个片段，全部选中它们并将它们缩短以获得所需的门控效果。

图　7-65

（8）单击"工具"菜单，然后选择"指针"工具（或按两次 T 键）。

（9）单击"渴望合成主音"轨道标题以选择轨道上的所有片段。

（10）选择"编辑">"长度">"减半"选项。

如图 7-66 所示，您现在听到的是一种有节奏的、断断续续的门控效果。它现在非常重复和规律，但是，由于每个切片都有单独的音频片段，所以编辑可以有很多的灵活性。

图　7-66

连接和重复片段

现在您已经在每个十六分音符的网格线上有了小的音频片段，删除一些区域，再把其他片段连接起来，创建出静音间隙和持续的音符，产生一个有节奏的旋律模式。主要是在第 1 小节和第 2 小节进行编辑，所以可以根据需要放大或缩小来完成这个练习中的编辑。

（1）在"渴望合成主音"轨道上，选择第 5 片段和第 6 片段，如图 7-67 所示。

图　7-67

（2）选择"编辑">"并轨和接合">"接合"选项（或按 Command+J 键）。

因为这两个片段引用同一个音频文件，所以两个片段之间的剪切被修复，如图 7-68 所示，原来的音频文件中的音频材料被替代为连接起来的短片段的更长的片段。为了给这个切片合成器创建一个节奏模式，让我们删除一些片段，接合一些其他的片段。

图　7-68

（3）选择第 1 小节第四拍前的片段（在 1 3 4 1）。

（4）按 Delete 键。

（5）选择接下来的三个片段（1 4 1 1）、（1 4 2 1）、（1 4 3 1）。

（6）选择"编辑">"并轨和接合">"接合"选项（或按 Command+J 键）。

如图 7-69 所示，选定片段的切口部分被修复了，并且您有了一个更长的片段。您现在将删除该较长片段右侧的所有片段。

（7）选择紧靠所选片段右侧的片段（或按向右箭头）。

（8）选择"编辑">"选定">"所有后续"选项（或按 Shift+F 键）。

所选片段右侧的所有片段都被选中。

（9）按 Delete 键。

图　7-69

　　您现在有了切割过的合成器旋律。要想每两小节重复一次，首先要用选取框选择来确定想要重复的轨道部分。确保已缩小视图，为下一步做好准备。默认情况下，选取框工具是 Command 键单击工具。

　　（10）按住 Command 键并拖动以选择 1 1 1 1 到 3 1 1 1，如图 7-70 所示。

图　7-70

　　（11）选择"编辑"＞"重复"＞"一次"选项（或按 Command+R 键）。将选取框重复三次，如图 7-71 所示。

图　7-71

　　（12）单击工作区中的空白区域以清除您的选取框选择并收听您的作品。

　　切片过的合成器循环添加了有趣的门控音效，为歌曲增添了活力。但现在还有点不稳定，所以在下一个练习中，将使用淡入淡出来柔化编辑。

向音频片段添加淡入 / 淡出

　　为了消除之前听到的咔嗒声，以及平滑所有片段的起始和结束，将选择"渴望合成主音"轨道上的所有片段，并一次性在所有片段的开头和结尾应用淡入淡出效果。稍后，将把其中一些音量渐变转换成速度渐变，以创建经典的唱片机启动 / 停止效果。

　　（1）单击"渴望合成主音"轨道标题。

　　轨道上的所有片段都被选中。当对其中一个片段应用渐变时，所有选定片段都将应用相同的渐变。

　　（2）单击"渴望合成主音"轨道头上的"独奏"按钮（或按 S 键）。

　　聆听正在独奏的合成器轨道，每个片段是突然开始和停止的。如果仔细观察，可以在片段的开始和结束位置听到咔嗒声。

（3）在轨道视图菜单栏中，单击工具菜单并选择"渐变"工具（或按 T 键打开工具菜单，然后按 A 键选择"渐变"工具）。

（4）按 Control+Option 键在两个或三个片段周围拖动以放大。

要在多个片段上绘制渐变（淡入淡出），需要确保所有片段都保持选中状态，并且，不能通过单击片段之间的空白处来拖动。需要通过单击片段内部来拖动，并从右向左在片段的开头绘制一个淡入效果。

（5）在其中一个"渴望合成主音"片段上，从片段内部向左拖动到片段外部，如图 7-72 所示。

图 7-72

要应用淡入淡出，请始终确保要拖过片段边界，否则什么也不会发生。只能在片段边界上创建淡入淡出。在这里，矩形框应该覆盖片段的开始。

如图 7-73 所示，在所有选定的片段上创建了淡入效果。片段中矩形框结束的位置决定了渐变的长度。当释放鼠标按键时，相同长度的淡入将应用于轨道上的所有选定片段。现在让我们来添加淡出效果。

图 7-73

技巧 要移除渐变，请按住 Option 键并使用"渐变"工具实现渐变。

（6）将"渐变"工具从片段内向右拖动到片段外，如图 7-74 所示。

图 7-74

在所有选定片段上创建了淡出，可以调整渐变的长度和曲线以微调它们的声音。将指针移到渐变的侧面或中间时，指针会发生变化，表示可以分别调整渐变的大小或弯曲渐变。

（7）将渐变工具放在淡入的右侧（或淡出的左侧），然后水平拖动以调整其大小，如图 7-75 所示。

图　7-75

（8）将渐变工具放在淡入淡出的中间，然后水平拖动以使其弯曲，如图 7-76 所示。

图　7-76

随意继续调整所有淡入淡出的长度和曲线，每次都请聆听您的编辑，直到它们听起来是想要的样子。在所有片段的开始都有更平滑的起音，不再产生咔哒声。

（9）单击"工具"菜单，然后选择"指针工具"（或按两次 T 键）。

可以把一个音量渐变转换成一个速度渐变，以模拟磁带或唱片机在片段边界处启动或停止的声音。在每个两小节一组中，让我们在第一个片段的开头添加一个加速渐变，在最后一个片段的结尾添加一个减速渐变。将使用之前在钢琴卷帘窗中使用的"选择"＞"相同子位置"键盘命令。

（10）单击工作区中的空白片段（或按 Shift+D 键）以取消选择所有片段。

（11）在"渴望合成主音"轨道上，单击第一个片段以将其选中，然后按 Shift+P 键。

位于强拍上的所有 4 个片段都被选中（在第 1、第 3、第 5 和第 7 小节）。如果要查看 4 个选定片段，可能需要缩小。

（12）在第一个选定片段，按住 Control 键并单击淡入并选择"加速"，如图 7-77 所示。

淡入变为橙色，表示现在是快速淡入。听一听这个片段，加速淡入听起来就像磁带或转盘开始播放一样。随意调整速度渐变的长度和曲线，就像调整音量渐变一样。

（13）单击第 1 小节中的最后一个片段以将其选中，然后按 Shift+P 键。选择同一子位置的所有 4 个片段。

（14）在其中一个选定的片段上，按住 Control 键并单击淡出并选择"减速"。

调整速度渐变长度和曲线，直到听起来达到预期，如图 7-78 所示。

图 7-77 图 7-78

技巧 ▶ 要使用指针工具创建渐变或调整其长度或曲线，请按住 Control+Shift 键并拖动。

（15）在"渴望合成主音"轨道头上，关闭"独奏"（S 按钮）按钮。

（16）选择"文件">"存储"选项（或按 Command+S 键）以保存您的项目。

创建循环乐段

要保存可能希望在未来的项目中重复使用的节拍、低音线或即兴重复段，可以将音频、MIDI、样式或鼓手片段转换为循环乐段。循环乐段将自动匹配导入它们的项目速度（以及适当的调）。在本练习中，将切片的"渴望合成主音"片段保存到新的循环乐段中。首先，将所有切片合并到一个新的八小节音频文件中。

（1）按住 Command 从 1 1 1 1 拖动到 9 1 1 1，如图 7-79 所示。

图 7-79

（2）选择"编辑">"并轨和接合">"接合"选项（或按 Command+J 键）。

一条警报要求确认是否要创建新的音频文件。

（3）在警报中，单击"创建"按钮。

在轨道上创建了一个新的八小节长的"渴望合成主音"音频片段。

（4）将刚刚合并的"渴望合成主音"片段拖到循环乐段浏览器，如图 7-80 所示。

图 7-80

打开"将片段添加到 Apple 乐段库"对话框。

注意 ▶ 当将一个片段拖动到循环浏览器时，只有当该片段的节拍数是一个整数时，才能创建循环。这个功能使用项目的速度来标记瞬态位置，并且对于与项目速度匹配的音频文件效果最好。如果所选片段的节拍数不是整数，"类型"参数将设置为 One-shot 并变暗，而生成的循环乐段也将不会自动匹配项目的速度和调。

（5）在对话框中，输入并选择如图 7-81 所示内容。

图　7-81

名称：切片合成器。

类型：循环。

音阶：大调。

类型：嘻哈 / 节奏布鲁斯。

调：C。

乐器描述符：键盘 > 合成器。

关键词按钮：独奏、纯音、电子、悠闲、欢快、干声、律动、旋律化和声部。

（6）单击"创建"按钮（或按回车键）。

Logic 将该部分作为新的循环乐段并轨，并在循环乐段浏览器中为它编制索引。让我们来试

着找到它。

（7）在循环浏览器中，搜索"切片合成"。

如图 7-82 所示，您的新循环乐段出现在搜索结果中。

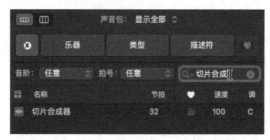

图　7-82

（8）选择"文件">"关闭项目"选项（或按 Option+Command+W 键）并且不保存。

如果您想听听本课中完成的练习的结果，您可以打开一个示例项目并将其与您的工作进行对比。

（9）打开"Logic 书内项目">"07 未来怀旧"（Future Nostalgia）。

花点时间探索这个项目，并聆听各个轨道。

（10）选择"文件">"关闭项目"选项（或按 Option+Command+W 键）并且不保存。

创建自己的循环乐段是一个很好的方式来分类你自己制作的元素。下次你偶然想到一个很棒的节拍、即兴演奏、贝斯线或和弦进行的想法，但可能不适合当前的项目时，不要把它扔掉——考虑将它添加到你的循环乐段库中，以便以后使用。

在本课中，您在步进音序器中编辑了样式片段，为插件创建了鼓点和步进自动化，在钢琴卷帘窗中编写了低音线的 MIDI 音符和弯音自动化，并在轨道视图中编辑了一个合成器循环乐段，切割和接合了音频片段，并应用了音量渐变和速度渐变。随着越来越多的工具和技术使您的音乐创意变为现实，您确实在提高音乐制作人的技能！

键盘指令

快捷键

通用	
左箭头键	选择上一个片段或音符
右箭头键	选择下一个片段或音符
Command+J	将所选内容合并到一个片段中
Option+\	修剪片段以填充定位符中的空间
Shift+F	选择以下所有内容
Shift+P	选择同一子位置上的音符（钢琴卷）或片段（轨道视图）
T	打开"工具"菜单
T	恢复为指针工具（当工具菜单打开时）

快捷键

轨道视图	
Control+B	打开"原位并轨"对话框
Control+Option+Command+M	将样式或鼓手片段转换为 MIDI
Control+Shift+Return	创建分配给同一通道条的新轨道

钢琴卷帘	
A	切换自动化区域
Option+O	切换 MIDI 输出按钮

步进音序器	
'（撇号）	打开或关闭所选步进
Option+Command+L	切换学习模式
Command+Delete	删除所选行
Option+Shift+B	打开或关闭样式浏览器
Control+Shift+Command+Delete	清除当前样式

8

课程文件　Logic书内项目>媒体>鼓采样

学习时间　完成本课的学习大约需要40分钟

目标　　　拖放音频文件以创建Drum Machine Designer（鼓机设计器）Patch

编辑步进音序器中的样式单元格和钢琴卷中的MIDI单元格

将场景复制到轨道视图

将实时循环演奏录制到轨道视图

第 8 课

整合您的工作流程

在前面的课程中，专注于音乐制作过程的单独步骤，例如在循环乐段网格中触发场景，在轨道视图中编辑和排列片段以形成歌曲部分，使用 Drum Machine Designer 制作鼓轨道，采样音频，创建步进音序器中的样式，以及在钢琴卷轴中编辑 MIDI。在这节课中，将简要地了解一个音乐制作工作流程的示例，该工作流程整合了其中一些技术。将使用拖放工作流程将几个鼓采样转换为 Drum Machine Designer 的 Patch，在循环乐段网格上的单元格中为该新 Patch 和其他 Patch 创建内容，并将实时循环乐段网格演奏录制到轨道视图区域。

导入音频到鼓机设计器

要快速创建一个 Drum Machine Designer（DMD）Patch，可以将鼓采样拖放到轨道标题底部的空白区域。采样会自动映射到 DMD 内部的单个鼓垫上，这样就可以从 MIDI 键盘上触发它们，或者使用钢琴卷轴或步进音序器来创建内容。

在这个练习中，将使用 5 个鼓采样去创建一个简单的 DMD Patch，将根据通用 MIDI（GM）标准将它们映射到 MIDI 音符上。GM 标准指定了哪个 MIDI 音符的音高应该触发哪个鼓的组件。

（1）选择"文件">"从模板新建"选项（或按 Command+N 键）。

（2）在"项目选择器"中，双击"实时循环乐段"。

要查找鼓采样，需要使用"所有文件浏览器"。

（3）在控制栏中，单击"浏览器"按钮，然后单击"所有文件"选项卡，如图 8-1 所示。

图 8-1

（4）浏览到"Logic 书内项目">"媒体">"鼓采样"，然后单击音频文件进行预览。

每个音频文件都是架子鼓作品的采样：踩镲闭镲、踩镲开镲、踩镲、底鼓和军鼓。下面让我们用这些采样来制作一个 DMD Patch。

（5）按 Command+A 键选择所有 5 个音频文件。

（6）将 5 个选定的文件拖放到轨道标题下方的空白区域，然后在打开的菜单中选择

Drum Machine Designer，如图 8-2 所示。

图　8-2

　　片刻之后，将创建一个新的未命名轨道，并打开 Drum Machine Designer。在 DMD 中，为您导入的 5 个采样分配了 5 个鼓垫。

　　（7）在 DMD 中，双击未命名名称并输入"采样鼓组"，如图 8-3 所示。

　　在实时循环网格中，轨道重命名为"采样鼓组"。

　　（8）在 DMD 的左下角，单击"踩镲闭镲"鼓垫。

　　（9）在 DMD 中，在智能控制 / 插件窗格的右上角，单击"Q-Sampler 主按钮"按钮，如图 8-4 所示。

　　在插件窗格 DMD 底部，Q-Sampler（快速采样器）正处于 ONE SHOT（单次）模式，可以在波形显示屏上看到"踩镲闭镲 .aif"文件。

　　（10）单击"踩镲开镲"鼓垫上的扬声器图标进行试听，如图 8-5 所示。

图　8-3　　　　　　　　　　　图　8-4　　　　　　　　　　　图　8-5

　　该采样听起来很长，让我们在 Q-Sampler 中缩短其放大器包络（Amp envelope）。

　　（11）在波形显示的右上角，单击"Q-Sampler 详细信息"按钮。

　　如图 8-6 所示，在 DMD 中，底部窗格显示"踩镲开镲"的 Q-Sampler 合成参数。

　　（12）在 Amp 部分底部的包络显示中，将 Decay（衰减）手柄一直向下并向左拖动，以将"Sustain"（延音）设置为 0%，将"Decay"设置为大约 400ms，如图 8-7 所示。

图　8-6　　　　　　　　　　　　　　　　　　　图　8-7

　　"踩镲开镲"采样的声音持续时间变短了。现在让我们为每个鼓垫分配更具描述性的图标。

　　（13）在每个鼓垫上，按住 Control 键并单击扬声器图标，然后选择相应的图标，如图 8-8 所示。

图　8-8

每个鼓垫都有一个 MIDI 音符音高和鼓件名称显示在底部（例如左下角第一个鼓垫上的 C1—Kick 1），该名称遵循通用 MIDI 的标准映射。让我们对采样重新排序，以便将它们映射到正确的 MIDI 音符上。

（14）如图 8-9 所示，将鼓垫拖动到正确的位置。

图　8-9

踩镲到 G#1；底鼓到 C1；踩镲开镲至 A#1；踩镲闭镲到 F#1；军鼓到 D1。

（15）关闭 DMD 插件窗口。

已经创建了一个自定义 DMD Patch，其中包含根据 GM 标准映射的自己的鼓采样。可以将该 Patch 保存在资源库中，并在作品中使用它，或与其他 Logic 用户共享。

在实时循环网格中填充场景

在第 7 课中，使用步进音序器和钢琴卷帘在"轨道"视图中的样式片段或 MIDI 片段内创建内容。可以使用相同的工具在"实时循环"网格中的单元格内创建内容。

在步进音序器中编辑样式单元格

在本节练习中，将浏览一些样式，这些样式触发了刚刚创建的 DMD Patch，以在实时循环网格中创建样式单元格。

（1）在实时循环网格上，按住 Control 键并单击"采样鼓组"轨道中的第一个单元格，然后选择"创建样式单元格"，如图 8-10 所示。

图　8-10

"采样鼓组"样式单元格已创建。

（2）双击样式单元格。

步进音序器在实时循环网格的底部打开。

（3）在"步进音序器"中，单击"样式浏览器"按钮（或按 Shift+Option+B 键），如图 8-11 所示。

图　8-11

让我们先降低节奏，然后预览一些样式。

（4）在 LCD 显示屏中，将速度降低到 86 bpm 左右。

（5）在步进音序器的样式浏览器中，选择"Patterns（样式）" > "Drums（鼓）" > "CR-78 Beat"选项。

（6）在实时循环网格中，单击"采样鼓组"样式单元格中间的"播放"按钮，如图 8-12 所示。

图　8-12

CR-78 Beat 预设样式正播放您的新"采样鼓组"DMD Patch。如果需要，请尝试在样式浏览器中选择其他样式，或者打开和关闭一些步进并打开子行以调整其力度以创建属于自己的节拍。

填充场景

要继续在实时循环乐段网格中填充几个场景，首先需要录制一个 MIDI 单元格，在钢琴卷帘中编写另一个 MIDI 单元格，然后从循环浏览器中拖移几个循环乐段。

（1）选择软件乐器轨道（轨道 2）。

（2）在控制栏中，单击"资源库"按钮（或按 Y 键）以打开"资源库"。

（3）在"资源库"中，选择"贝司" > "史丁格贝司"选项。

（4）关闭"资源库"，然后在 MIDI 键盘上弹奏几个音符以听一下贝司 Patch。让我们调整单元格参数以录制两小节的贝司循环。

（5）选择轨道 2 上的第一个单元格，如图 8-13 所示。

图　8-13

（6）在单元格检查器中，将单元格长度设置为 20，如图 8-14 所示。

（7）在单元格检查器的下部，将"录音长度"设置为"单元格长度"，如图 8-15 所示。

图　8-14　　　　　　　　　　　图　8-15

（8）在实时循环网格的底部，单击场景 1 触发器。

"采样鼓组"循环开始播放。为了能找到一个创意，请在 MIDI 键盘上练习贝司演奏，直到准备好录制两小节长的贝司线。

（9）单击单元格中间的"录音"按钮。

在单元格的中间，一个倒数计时显示当前小节剩余的拍子。如图 8-16 所示，录音从下一小节开始，并在两小节后停止，然后录制的贝斯线会开始播放。如果需要，可以在单元格检查器中为录音选择一个量化设置，或在钢琴卷帘中编辑录制的 MIDI 音符。

（10）继续在 3 个场景中添加几个单元格，触发场景来收听它们，如图 8-17 所示。

图　8-16　　　　　　　　　　　图　8-17

选择喜欢的方法，继续在实时循环网格中填充 3 个场景。若要将内容放入单元格中，您可以：

- 按住 Control 键并单击单元格以创建一个空的样式单元格，然后在"步进音序器"中对音符进行编辑。
- 按住 Control 键并单击该单元格以创建一个空的 MIDI 单元格，然后在钢琴卷轴中编辑音符。
- 按住 Option 键并拖动现有样式或 MIDI 单元格。
- 拖动循环乐段。
- 录制 MIDI 或音频单元格。

（11）在控制栏中，单击"停止"按钮停止播放。

在轨道视图中复制或录制场景

当将不同的单元格组合成循环网格上的场景，并尝试触发单元格或场景，以确定它们应该以什么顺序播放多长时间后，可以将场景复制到轨道视图中的播放头位置，或者将实时循环乐段演奏录制到轨道视图中。在录制过程中，当一个单元格在实时循环网格中播放时，在轨道视图中的同一轨道上会录制一个片段。

（1）在实时循环网格菜单栏中，单击"轨道视图"按钮（或按 Option+B 键）。

技巧▶ 若要在实时循环网格或轨道视图之间进行切换，请按 Option+V 键。

如图 8-18 所示，将显示实时循环网格和轨道视图。首先，让我们确保播放头位于歌曲的开头，并且循环模式已关闭。

图　8-18

（2）在控制栏中，如图 8-19 所示，单击"跳到开头"按钮（或确保轨道视图具有关键焦点并按 Return 键）以将播放头定位在 1 1 1 1 上。

（3）在轨道视图中，单击循环区域以关闭循环模式。

图　8-19

（4）在实时循环网格底部，按住 Control 键并单击场景 1 编号，然后选取"将场景拷贝到播放头"。

在轨道视图中，如图 8-20 所示，根据场景 1 中的单元格创建了相应的片段。如果在循环乐段网格中还有在排队的循环，那么轨道区域中的片段会变灰，表示轨道当前处于非活动状态，稍后将会激活它们。

在贝司轨道上，MIDI 片段循环一次，因此它的持续时间与轨道 3 上的样式片段一样长。播放头位于复制场景的末尾（在第 5 小节），这样就可以复制更多场景或开始录制实时循环演奏了。

图　8-20

（5）在实时循环网格菜单栏中，单击"启用演奏录音"按钮（或按 Control+P 键），如图 8-21所示。

图　8-21

轨道视图已准备好将实时循环演奏录制到片段中。

（6）在控制栏中，单击"录音"按钮（或按 R 键）。

在轨道视图中，播放头移动到第 4 小节以提供四拍计数，并从第 5 小节开始录制。

（7）触发场景，并打开或关闭单元格。

如图 8-22 所示，实时循环演奏在轨道视图中正在录制为片段。

图　8-22

（8）在实时循环网格的右下角，单击"网格停止"按钮，如图 8-23 所示。

所有循环开始闪烁，表示它们已取消排队。在下一小节开始时，循环会停止播放。

图　8-23

（9）在控制栏中，单击"停止"按钮。

让我们听听在轨道视图中录制的新编曲。

（10）在控制栏中，单击"跳到开头"按钮。

在每个轨道上，可以播放实时循环网格中的单元格或轨道视图中的片段。当在实时循环网格中播放单元格时，轨道视图中的轨道会变为非活动状态。可以选择使用实时循环网格和轨道视图之间的"分隔栏"中的"轨道激活"按钮来选择让轨道或单元格处于活动状态，可以单独针对每个轨道（例如，在一些轨道上执行实时循环，同时在轨道视图中播放其他轨道），或者也可以一次激活所有轨道，这就是将在这里要做的。

（11）在实时循环网格的右上角，单击"轨道激活"按钮，如图 8-24 所示。

图　8-24

在轨道视图中，所有轨道将被激活。

（12）在控制栏中，单击"播放"按钮（或按空格键）。播放开始，会听到轨道视图中的片段。

（13）在控制栏中，单击"停止"按钮（或按空格键）。

（14）关闭项目，如果想保留此项目可以将它进行保存。

已将实时循环网格中，触发场景或单个循环的现场演奏录制到了轨道视图中。这种工作流程让您了解如何使用实时循环网格进行创意与实验，并根据当时的感觉调整歌曲部分的长度与编排。然后，可以对编排进行演奏，同时在轨道视图中录制演奏，实时触发场景或切换每个单元格。一旦进入轨道视图后，就可以利用标尺来更精确地继续编辑片段和歌曲的部分，微调混音，并完成项目。

键盘指令

快捷键

主窗口	
Option+B	同时显示实时循环网格和轨道视图
Option+V	在实时循环网格和轨道视图之间切换

9

课程文件

时间　完成本课的学习大约需要60分钟

目标　通过检测录音的速度来设置项目速度

使导入的音频文件与项目的速度保持一致

创建速度变化和渐进速度曲线

使一条轨道跟随另一条轨道的律动

使用Flex Time进行音频时间校正或时间拉伸

使用Flex Pitch对人声进行音高修正

第 9 课
编辑音高和时间

在现代音乐中，循环和采样已经无处不在。新的技术鼓励着实验，现在越来越普遍的是在现代摇滚歌曲中使用中东乐器的采样，或者在流行歌曲中加入古典音乐的采样，或者在嘻哈音乐中使用流行歌曲的采样。

将预先录制的素材混合到项目中可以带来很有趣的效果，但必须仔细选择素材，以确保它们能无缝地融入项目。第一个挑战，就是将预先录制的音乐素材的速度与项目的速度相匹配。

即使是录制自己的演奏，为了满足挑剔苛刻的听众，可以通过精确地修正单个音符的音高和时间来让表演更完美。可以使用音符修正来修复录音中的不准确（或错误）之处，或者也可以创造性地使用它。此外，诸如变速或时间拉伸之类的特殊效果也可以提供新的灵感。

在本课程中，将匹配音频文件的速度和节奏，以确保它们组合成一个完整的音乐。将操作项目速度以添加速度变化和速度曲线，应用变速，并使用 Flex 编辑来精确调整单个音符的位置和长度，并修正人声录音的音高。

通过检测录音的速度来设置项目速度

在听了各种录音后，发现了一段喜欢的鼓录音，因为它能够在原始速度下有很好的节奏律动感。要围绕它构建一个项目，您需要调整项目的速度，使其与录音相匹配。

当两个速度匹配时，可以使用网格来编辑和量化片段，或添加 Apple 循环并保持所有内容同步。

检测导入录音的速度并将其用作速度

在本练习中，将把鼓的录音导入新项目中，让 Logic 自动检测鼓的速度，并将其设置为项目速度。

（1）选择"文件 > 新建"选项，或按 Shift+Command+N 键，然后创建一条音频轨道。

现在设置智能速度，以便 Logic 检测导入的音频文件的速度后，能够相应地设置项目速度。

（2）单击"项目速度"弹出式菜单，然后选择"调整 - 调整项目速度"，如图 9-1 所示。

全局速度轨道将打开，由此可以清晰地看到 Logic 可能会创建的任何速度变化。速度曲线为橙色，在 LCD 显示屏中，项目速度和拍号也是橙色，表示这些参数已准备好适应将要导入的音频文件。

（3）在控制栏中，单击"浏览器"按钮，或按 F 键，然后单击"所有文件"选项卡。

（4）浏览到"Logic 书内项目">"媒体"，然后将"慢鼓 .aif"拖到轨道上的第 1 小节。（Logic Pro 10.7.5 及之后版本的用户请在"轨道格式不匹配"提示框中选择"将轨道格式转换为立体声"。）

Logic 分析文件时会出现一个进度条，然后会出现一条警告，如图 9-2 所示，询问是否要显示智能速度编辑器，它可以执行更高级的任务，例如编辑 Logic 在导入的音频文件中检测到的节拍。让我们来打开它。

图　9-1　　　　　　　　　　　　　　　　　　图　9-2

注意▶ 如果 Logic 之前分析过此音频文件（例如，如果您已经完成本课程），则不会显示此警报。如要删除音频文件中嵌入的分析信息，请选择"编辑 > 速度" > "移除速度信息"选项。然后在新项目中重新启动此练习。

（5）单击"显示"按钮。

图　9-3

如图 9-3 所示，智能速度编辑器将在主窗口底部打开。在全局速度轨道中，分别在第 1 小节、第 2 小节和第 26 小节的第 3 拍（音频片段的末尾）创建了 3 个节奏变化。Logic 显示四舍五入的速度值为 123 bpm。

注意▶ 要查看某个部分的确切速度值，请单击 LCD 显示屏右面的箭头按钮，然后选择"自定"，然后在所需的部分中定位播放头。

（6）在控制栏中，单击"节拍器"按钮（或按 K 键）。

（7）听一听音频。

鼓的节奏与节拍器同步，但是，它们实际上在以一半的速度播放（即鼓的节奏是节拍器的一半）。可以在智能速度编辑器中更正此问题。

（8）在智能速度编辑器中，单击"/2"按钮，如图 9-4 所示。

图　9-4

全局速度轨道现在显示单个速度的变化，四舍五入的值为 61.5。在 LCD 显示屏中，速度值不显示小数，因此四舍五入为 62。

（9）听一听，现在的鼓与节拍器完美同步。

（10）在控制栏中，单击"编辑器"按钮（或按 E 键）以关闭智能速度编辑器，如图 9-5 所示。

（11）在 LCD 显示屏中，单击项目速度模式，然后选择"保留 – 保留项目速度"，如图 9-6 所示。

（12）单击"节拍器"按钮，或按 K 键以关闭节拍器。

（13）选择"文件"＞"存储"选项（或按 Command+S 键）；在"存储"对话框中，选择项目的名称和位置，然后按 Return 键。

现在将项目速度设置为与鼓的速度相匹配，可以添加循环乐段，它们将会自动匹配鼓的速度。也可以使用工作区中的网格来切割一个准确小节数量的片段，这在本节课后面切割鼓循环时也会用到。

导入循环乐段

现在，使用循环乐段浏览器将循环乐段添加到鼓轨道。

（1）在控制栏中，单击"乐段浏览器"按钮（或按 O 键），如图 9-7 所示。

图　9-5　　　　　　　　　图　9-6　　　　　　　　　图　9-7

让我们寻找一个音频贝司循环。首先，可以指定要搜索的循环乐段的类型。

（2）在结果列表的右上角，单击"循环类型"按钮，如图 9-8 所示。

把搜索限制在仅"音频乐段"。

（3）单击"音频乐段"以仅选中该选项。

图　9-8

图　9-9

如图 9-9 所示，结果列表中仅显示"音频乐段"。

（4）在乐段浏览器的顶部，单击"乐器"按钮，然后单击"电贝司"关键词按钮，如图 9-10 所示。

（5）在乐段浏览器的顶部，单击"类型"按钮，然后单击"冷浪"关键词按钮，如图 9-11 所示。

图　9-10

图　9-11

在继续下面操作之前，请随意试听一些循环乐段。

（6）将"布鲁克林之夜贝司"拖到工作区，在第 1 小节的鼓轨道下方。

（7）将指针放在"布鲁克林之夜贝司"片段的右上边缘。当指针变为循环工具时，拖动以循环该片段直到第 13 小节，如图 9-12 所示。

图　9-12

（8）听一下歌曲。

贝司循环乐段与项目速度同步演奏，这意味着它与鼓也同步。贝司循环乐段是以项目的调（C）播放，听起来有点太低沉了。循环乐段在以原始调演奏时，通常听起来会更自然。他们的声音也更接近制作人的初衷。没有变调时，循环乐段的音色最接近原始录音，并且听到的音损更少（由于时间拉伸或音高移动过程造成的破坏）。所以让我们来调整调号。

（9）在 LCD 显示屏中，单击"调号"（C 大调），然后在弹出式菜单中选择"E 小调"，如图 9-13 所示。

调号现在是 E 小调，循环乐段在新的项目调中演奏。

（10）选择"文件"＞"存储"选项（或按 Command+S 键）以保存项目。

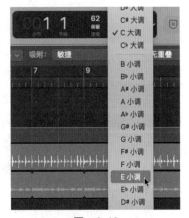

图　9-13

将音频文件与项目的调与速度匹配

许多当前的音乐流派都从早期音乐中汲取灵感，制作人常常会使用早期唱片的采样，无论是用于人声部分还是管弦乐中。当现有材料具有节奏和旋律或和声内容时，在新歌曲中回收现有材料可能会面临挑战，必须确保采样的录音能以当前项目的调号和节拍演奏。

智能速度允许自动将导入的音频文件的速度与项目速度相匹配，而片段检查器中的"移调"参数使更改导入文件的音高变得轻而易举。

（1）选取"文件" > "项目设置" > "智能速度"选项。

使此项目为导入的音频文件打开 Flex & Follow 区域参数，以便它们能同步到项目速度。

（2）如图 9-14 所示，单击"将已导入文件设为"弹出式菜单，然后选择"开"选项。关闭设置窗口。

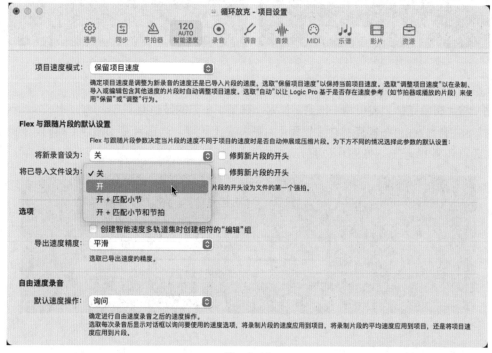

图　9-14

Logic 将分析您导入的所有音频文件以检测其原始速度，并根据需要对其进行时间拉伸，使其能够以项目速度播放。让我们导入一个吉他声部。

（3）在控制栏中，单击"浏览器"按钮，然后在"浏览器"窗格中，单击"所有文件"选项卡。

（4）浏览到"Logic 书内项目" > "媒体"。

在导入"律动吉他 .wav"之前，让我们尝试在项目中使用它。

（5）在控制栏中，单击"播放"按钮以播放项目。

（6）在"所有文件浏览器"中，单击"律动吉他 .wav"进行试听。

很明显，这把吉他的音频和当前项目的调号与速度都不一致。

（7）将"律动吉他"拖到第 1 小节的贝司轨道下方，如图 9-15 所示。

图　9-15

注意 ▶ 如果该片段吸附到了另一个位置，请向左拖动它以确保它正好从 1 1 1 1 开始。（最新版本的 Logic 用户在本节中如遇到问题，可以访问下面链接寻求帮助：https://www.logicprohelp.com/forums/topic/145566-issues-with-chapter-9）

（8）从头开始播放项目。

吉他以正确的速度演奏，但是调错了！稍后将修复此问题，但现在，让我们专注于吉他的时间。

（9）在贝司轨道标题（轨道 2）中，单击"静音（M）"按钮将轨道静音，如图 9-16 所示。

图　9-16

（10）听一听项目。

吉他和鼓同时奏响。现在，我们让吉他以正确的调演奏。吉他是用 D 小调录制的，当前项目的调号是 E 小调，所以需要把吉他调高两个半音。

（11）确保选择了"律动吉他"片段，然后在片段检查器中，双击"移调"参数的右侧，如图 9-17 所示。

（12）输入"2"，然后按回车键。

如图 9-18 所示，移调量显示在片段名称的右侧（+2）。

图　9-17

图　9-18

（13）取消贝司轨道的静音（轨道 2）。

（14）听一听项目。

吉他现在以正确的速度和调号演奏。但它仍然结束得太早，在下面的练习中，将着重复制吉他几次，以确保它填满了律动吉他音频轨道。

（15）选择"文件" > "存储"选项（或按 Command+S 键）以保存项目。

创建速度变化和速度曲线

如果要在整个项目中更改速度，可以使用"速度"轨道插入速度变化和速度曲线。所有 MIDI 片段和循环乐段都会自动跟随项目速度，即使某个片段中间出现速度变化也会如此。

"律动吉他"并不是循环乐段，但之前选择为导入的音频文件打开了"Flex 与跟随"，因此该片段也将遵循项目的速度曲线。

创建和命名速度集

在这个练习中，将创建一个新的速度集，并给当前的和新的速度集命名。将在新的速度集中创建一个新的速度曲线，并稍后在原始速度和新的速度曲线之间切换。

（1）在"速度"轨道标题中，从"速度"弹出式菜单中选择"速度集">"给集重新命名"选项，如图 9-19 所示。

图　9-19

文本字段将显示在"速度"轨道标题上。

（2）输入"原始"，然后按回车键。

（3）从"速度"弹出式菜单中，选择"速度集">"新建集"选项。

将创建一个默认值为 120 bpm 的新速度集。此时将显示一个文本输入字段，供输入新速度集的名称。在这个集合中，会让节奏逐渐加快，所以让我们把它命名为"渐快"。

（4）如图 9-20 所示，将新的节奏集重命名为"渐快"，然后听一听这首歌。

图　9-20

贝司和吉他轨道以新的速度（120 bpm）演奏，但是，鼓轨道（在更改智能速度设置以打开导入的音频文件的"Flex 与跟随"之前导入的项目）继续以其原始录制速度播放。为确保正确分析鼓轨道的速度，需要在打开 Flex 之前暂时将项目速度恢复为原始的鼓速度。

（5）在"速度"轨道标题中，单击"速度"弹出式菜单并选择"速度集">"原始"选项。

在速度轨道中，会看到更正的鼓速度为 61.5 bpm。

（6）在"慢鼓"轨道上，单击"慢鼓"片段以将其选中。

（7）在片段检查器中，将"Flex 与跟随"设定为"开"，如图 9-21 所示。

（8）在"速度"轨道标题中，单击"速度"弹出式菜单，选择"速度集">"渐快"选项，然后聆听歌曲。

现在，项目中的所有轨道都以新的 120 bpm 速度播放。让我们来编辑吉他轨道，使吉他在整个乐曲中演奏。

（9）按住 Option 键并将"律动吉他"片段拖动到第 5 小节，然后按住 Option 键并将再次拖动到第 9 小节，如图 9-22 所示。

吉他现在贯穿整首歌曲，当鼓声在第 13 小节停止时，可以听到吉他片段的尾声，吉他重复段演奏的最后两个音符开始回荡。

图　9-21

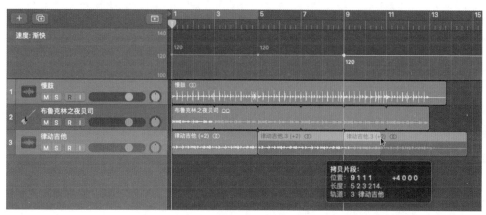

图　9-22

创建速度变化和速度曲线

现在有了两个速度集，将编辑新的速度集以创建一个从 60 bpm 开始并在前几个小节内逐渐增加到约 90 bpm 的速度。

（1）在速度轨道中，将速度线向下拖动到 60 bpm。

如图 9-23 所示，尽管该线似乎已经停在速度轨道的最底部边缘，但请继续向下拖动，直到在帮助标签中看到所需的速度值。松开鼠标按钮时，"速度"轨道标题中的刻度会更新，然后就会看到新的速度。

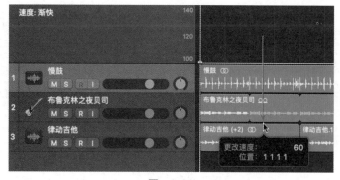

图　9-23

让我们在第 3 小节插入速度变化。

（2）单击第 3 小节处的速度线，如图 9-24 所示。

图　9-24

在第 3 小节处插入一个新的速度点，当前值为 60 bpm。

（3）将位于新速度变化右侧的线向上拖动到 90 bpm，如图 9-25 所示。

图　9-25

技巧 想要重新定位速度点，请水平拖动速度点。

（4）听一听歌曲。

速度在第 3 小节时突然改变。为了将速度变化平滑，把速度从第 1 小节的 60 bpm 加速到第 3 小节的 90 bpm。

（5）在第 3 小节处，将鼠标指针放在 90 bpm 速度单击下方的角上，如图 9-26 所示。

图　9-26

（6）向上且向左拖动速度点，如图 9-27 所示。

图　9-27

可以通过向左、向上或同时向两个方向拖动速度点来精确调整速度曲线。

（7）再听一听。

现在，节奏在第 1 小节和第 3 小节之间逐渐加快。

（8）单击"全局轨道"按钮（或按 G 键）关闭全局轨道。

（9）选择"文件">"关闭项目"选项，然后保存项目。

可以创建复杂的速度图来让编曲更加刺激。有时候，一个副歌部分比整首歌曲快一点就足以使编曲起飞。或者，可以使用速度曲线来创建经典的最终减速。所有的循环乐段和 MIDI 片段都将自动遵循速度图，可以使用每个音频轨道的 Flex 模式来跟随速度图。

让一条轨道跟随另一条轨道的律动

所有音轨以相同的速度播放并不总能实现紧密的节奏，还需要确保它们以相同的律动播放。例如，一个音乐家可能会稍微拖延演奏时间来创造轻松的感觉，或者他们可能会通过延迟强拍来添加一些摇摆感。在另一条轨道上，音符可能被放置在严格的网格上。

为了学习如何让轨道具有相同的律动，将打开一个新项目，其中一个鼓手演奏了一个摇摆律动，然后让另一条音频轨道上的沙锤跟随鼓手的律动。

（1）打开"Logic 书内项目">"09 摇摆律动"，先听听这首歌。

即使两个音轨以相同的速度播放，它们也没有同步。鼓（音轨 1）演奏的是嘻哈 shuffle 律动，而沙锤则在一条笔直的十六分音符网格上演奏。可以随意将各个音轨单独播放，以清晰地听到每个乐器的感觉。

让我们放大一下，以便可以看到波形上的各个鼓击波形。

（2）按回车键返回项目开头。

（3）按 Command+ 右箭头键 9 次可放大前两个节拍（因此可以在标尺中看到 1 和 1.2）。

如图 9-28 所示，在标尺中的 1.2 网格标记下方，可以清楚地看到两条轨道上的波形并不同步。

要使沙锤跟随鼓的律动，需要将鼓轨道设置为律动轨道。

图　9-28

（4）按住 Control 键并单击轨道标题，从快捷菜单中选择"轨道头组件">"音乐律动轨道"选项。

乍一看，轨道标题似乎没有任何变化。

（5）将指针放在鼓轨道的轨道编号（1）上。

如图 9-29 所示，一个金色的星星出现在轨道编号的位置。

图 9-29

（6）单击金色星星。

如图 9-30 所示，金色星星出现在轨道标题上新的一列中，表示鼓轨道现在已经是音乐律动轨道。在沙锤轨道标题的同一列中，可以选中复选框以使该轨道遵循音乐律动轨道。

图 9-30

（7）在沙锤轨道上，选中匹配音乐律动轨道复选框，如图 9-31 所示。

图 9-31

沙锤轨道上的波形会更新，以便音符与律动轨道上的音符同步。

（8）听一听，沙锤现在跟随鼓的律动，它们能够同步演奏了。

（9）将沙锤轨道独奏。

（10）在聆听沙锤时，反复取消选择和选择"匹配律动轨道"复选框，以将原始演奏与新律动进行对比。

取消选中该复选框时，沙锤将演奏连续的第八个音符和第十六个音符。

选中该复选框后，沙锤将演奏与鼓相同的嘻哈 shuffle 演奏的感觉。

（11）取消沙锤轨道的独奏。

（12）选择"文件" > "关闭项目"选项，不存储项目。

音乐律动轨道适用于所有轨道类型（音频、软件乐器和鼓手轨道）。可以进行试验，通过将采样的律动应用于 MIDI 编辑，或使鼓手轨道跟随现场贝司录音的律动，等等。

使用变速改变播放音高和速度

在模拟磁带录音时代，工程师们通过改变磁带速度制作了许多技巧。许多重要的专辑在混音过程中都被稍微加快了速度，以增加刺激感。这同时也提高了音调，会给人留下深刻的印象：歌手在歌曲最感人的部分唱出了更高的音符。而另一方面，工程师有时会在录音过程中减慢磁带的速度，以便音乐家能够以更舒适的速度演奏更具有挑战性的段落。在混音时以正常速度播放时，录音创造了音乐家演奏得更快的错觉。DJ 可能是使用变速技术（Varispeed）最多的人，这使他们能够控制曲目速度和音调，从而实现从一首曲目到下一首曲目的无缝过渡。

Logic 推进了这个概念，提供了经典的"变速"（就像磁带或唱片播放器一样，可以同时改变音调和速度）和仅速度模式。仅速度模式允许您在不改变音高的情况下改变速度。

（1）打开"Logic 书内项目" > Moments（by Darude） > 09 Moments，先来听一听这首歌。

歌曲中的大多数轨道都包含在轨道堆栈中。在轨道标题中，可以单击扩展三角形打开轨道堆栈并查看内部。若要进一步探索，可以按 Control+S 键打开独奏模式，然后单击不同的轨道或子轨道，以单独收听它们并熟悉这首歌曲。

在控制栏中的 LCD 显示器中，可以看到这首歌曲是在 G 小调的 128 bpm 速度下演奏的。要使用"变速"功能，必须向控制栏添加"变速"显示。

（2）按住 Control 并单击控制栏中的空白区域，然后从快捷菜单中选择"自定控制条和显示"，如图 9-32 所示。

图　9-32

在对话框的 LCD 列中，"变速"选项灰色显示。要打开它，首先需要选择自定义 LCD 显示屏。

（3）在 LCD 列中，从弹出式菜单中选择"自定"选项，如图 9-33 所示。

图　9-33

（4）如图 9-34 所示，在弹出式菜单下方，勾选"变速"选项，然后在弹出窗口外部单击以将其关闭。

图　9-34

新的变速显示屏出现在自定义 LCD 显示屏中，如图 9-35 所示。

图　9-35

（5）在"变速"显示中，将 0.00% 值向下拖动到 –6.00%，如图 9-36 所示。

图　9-36

变速显示以橙色着色，速度值也变为橙色，表明由于"变速"功能，歌曲不再以正常速度播放。如果主窗口足够宽，可以显示 LCD 右侧的所有按钮，将看到"变速"按钮变为橙色，表示该功能已启用，如图 9-37 所示。

（6）听一听歌曲。

歌曲播放速度较慢，但保留了其原始音高。让我们检查一下歌曲的当前播放速度。

（7）在"变速"显示中，单击 % 符号，然后从弹出式菜单中选择"产生速度"，如图 9-38 所示。

图　9-37　　　　　　　图　9-38

变速显示的结果速度为 120.320 bpm。现在可以使用显示屏设置所需的播放速度。

（8）双击 120.320 速度值，然后输入 118 bpm，如图 9-39 所示。

歌曲播放得较慢，但仍保持其原始音高。这将非常适合通过用乐器一起演奏来练习某个部分。您甚至可以这种速度来录制您的部分，然后关闭"变速"再以正常速度播放整首歌曲（包括新录制的部分）。

现在让我们应用经典的"变速"效果，改变播放速度与音高。

（9）在"变速"显示中，单击"仅速度"，然后从弹出式菜单中选择"变速（速度和音高）"，如图 9-40 所示。

图　9-39　　　　　　　图　9-40

（10）听一听歌曲。

现在这首歌播放得更慢，音调也更低。这是磁带机和唱片机上的经典变速效果。

（11）在"变速"显示中，单击 bpm 符号，然后从弹出式菜单中选择"去谐（半音音程）"。

（12）双击 –1.41 失谐值，然后输入 –2.00，如图 9-41 所示。

（13）听一听歌曲。

现在这首歌播放得更慢了，音调低了两个半音。如果您的歌手那天状态不佳，无法唱到他们通常的音高，可以这种较慢的速度录制，然后关闭"变速"功能，以更高的音调播放整首歌曲。

（14）在控制栏中，单击"变速"按钮将其关闭，如图 9-42 所示。

图　9-41

图　9-42

在 LCD 显示屏中，"变速"显示屏不再为橙色，表示它已关闭，项目以原始速度和音高播放。

编辑音频片段的时间

在 Logic 中，Flex Time 是一款工具，它允许编辑音频片段内单个音符、和弦、鼓点甚至更小部分音频的时间。使用 Flex Time 时，首先对音频进行分析以定位瞬态（单个音符的起音），且 Logic 在波形上方放置瞬态标记。其次，可以创建 Flex 标记，拖动它们以更改瞬态的位置，并确定标记周围的音频材料如何移动、时间拉伸或时间压缩。

对瞬态标记之间的波形进行时间拉伸

在本练习中，将使用 Flex Time 编辑来校正吉他的时间。

（1）在"吉他"轨道（轨道 30）上，单击"显示三角形"以打开包含所有吉他轨道的轨道堆栈。

将在 Gtr New 轨道的第 31 小节的蓝色区域更正几个吉他音符的时间。

（2）在 Gtr New（轨道 35）上，单击蓝色的"Gtr New"以将其选中，如图 9-43 所示。

图　9-43

（3）选择"浏览"＞"按所选设定取整定位符并启用循环"选项（或按 U 键）。

将会创建一个与选定片段对应的循环区域。轨道 34 和轨道 35 上的两把吉他演奏相同的节奏。让我们一起听听这两把吉他。

技巧 ▶ 要想在"轨道"视图中独奏多个连续轨道，请单击并按住轨道的"独奏"按钮，然后向下拖动以在其他轨道标题上滑动。

（4）在轨道标题中，独奏 Gtr Pick（34）和 Gtr New（35）轨道，如图 9-44 所示。

（5）在第 41 小节听一听两把吉他。

两把吉他在第三个音符（第 41 小节，第 2 拍）没有同时弹奏。

（6）按空格键停止播放。

当循环模式打开时，"转到开始"按钮将转到循环区域的开头。

图　9-44

（7）在控制栏中，单击"转到开始"按钮。

播放头移动到循环区域的开头（第 41 小节）。让我们放大一下，使用缩放滑块或按 Command+ 箭头键进行缩放可使播放头或所选片段的开头位于工作区中的相同水平位置，而且所选轨道位于"轨道"区域中的相同垂直位置。

现在，将使用 Command+ 向下箭头进行垂直放大；使用 Command+ 向右箭头进行水平放大，并根据需要滚动以查看 Gtr New 轨道上第 41 小节的前三个音符。

（8）滚动并放大以查看轨道 35 上第 41 小节处的前三个音符，如图 9-45 所示。

图　9-45

您将在 Gtr New 轨道（轨道 35）的第 41 小节第 2 拍中更正吉他音符。

（9）在"轨道"区域菜单栏中，单击"显示 / 隐藏 Flex"按钮（或按 Command+F 键），如图 9-46 所示。

图　9-46

每个轨道标题都会显示一个"轨道 Flex"按钮和一个"Flex"弹出式菜单。

（10）在 Gtr New 轨道（轨道 35）标题中，单击"轨道 Flex"按钮，如图 9-47 所示。

图　9-47

Flex 编辑已打开。轨道上的片段比较暗，瞬态标记显示为垂直的虚线，Logic 在其中检测到新音符的起音。Logic 会自动为轨道选择最合适的 Flex Time 模式，该模式设置为"复音"。

注意 ▶"复音模式"适用于演奏和弦的乐器（钢琴、吉他），"单音模式"适用于一次只产生一个音符（人声、管乐）的乐器，"片区模式"适用于移动音符而不会延长任何音频的时间（适用于鼓）。

该片段的第三个音符（在 41 2 1 1）晚了一些。

（11）在波形的上半部分，将指针放在第三个音符的瞬态标记上，如图 9-48 所示。

图　9-48

指针将变成一个 Flex 工具，看起来像一个旁边带有 +（加号）的单个 Flex 标记。这个符号表示单击或拖动会在传音标记上插入一个 Flex 标记。当拖动 Flex 标记时，波形会在片段开头和 Flex 标记之间以及 Flex 标记和片段结尾之间被拉伸。让我们试一下。

（12）将"Flex"工具向左拖动到 41 2 1 1，如图 9-49 所示。

图　9-49

当指针位于 flex 标记上方时，如图 9-50 所示，片段标头中的 flex 拖动指示器会显示 flex 标记从其原始位置移动的轨迹。可以单击 flex 拖动指示器内的 X 符号以删除该 flex 标记（并将波形返回到其原始状态）。

释放鼠标按钮后，flex 标记看起来像一条明亮的垂直线，顶部有一个手柄。

flex 标记左侧的波形为白色，表示它被时间压缩了。flex 标记右侧的波形进行了时间拉伸。结果，所有在 flex 标记右侧的音符都改变了位置，这并不是我们想要的。

（13）选择"编辑"＞"撤销"选项（或按 Command+Z 键）。波形返回到其原始状态。

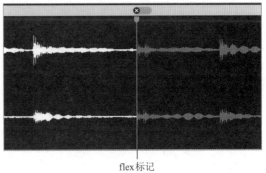

flex 标记

图　9-50

（14）在波形的下半部分，将指针放在第三个音符的瞬态标记上，如图 9-51 所示。

图　9-51

Flex 工具看起来像三个带有 +（加号）的 Flex 标记。单击它会创建三个 Flex 标记，以下每个位置一个。

● 在要拖动的瞬态标记上。

● 在之前的瞬态标记上（不会移动）。

● 在之后的瞬态标记上（不会移动）。

（15）向左拖动 Flex 工具，将"Flex"标记捕捉到 41 2，如图 9-52 所示。

图　9-52

第二个音符是时间压缩的，第三个音符是时间拉伸的，该片段的其余部分不受任何影响。

（16）听一听编辑的这部分。

现在时间紧凑了。让我们来缩小视图。

（17）在工作区中，单击空白区域（或按 Shift+D 键）可取消选择所有片段。

（18）按 Z 键。

可以看到工作区中的所有片段。要一次切换所有轨道的独奏状态，可以单击"清除 / 恢复独奏"按钮。

（19）在轨道标题的顶部，单击"清除 / 恢复独奏"按钮（或按 Ctrl+Option+Command+S 键）。

所有轨道目前均未独奏。

（20）在"吉他"轨道标题（轨道 30）上，单击"显示三角形"以关闭轨道堆栈。

将单个音符进行时间拉伸

在上一节练习中，使用了 Flex 编辑来纠正音符的时间。这一次，会将其用于创作目的：拉伸一个人声音符，使其持续时间比歌手最初唱的时间更长。

（1）在"人声"轨道标题（轨道 20）中，单击"显示三角形"以打开轨道堆栈。

将拉长轨道 21 上第 114 小节的红色 V lead half tempo 片段内的一个音符。

（2）根据需要滚动和缩放，以便可以在第 114 小节上看到音符。

（3）将循环区域从第 113 小节拖动到第 116 小节并聆听歌曲，如图 9-53 所示。

图　9-53

延长最后一个单词（"this"）以使其延长四拍。

（4）在 V vrs lead 轨道头中（轨道 21），单击轨道"Flex"按钮，如图 9-54 所示。

图　9-54

波形上出现了瞬态标记。

（5）将指针放在波形的下半部分，在音符的末尾，如图 9-55 所示。

图　9-55

（6）将 Flex 标记拖动到 115 3 1 1，如图 9-56 所示。

图 9-56

拖动 Flex 标记时，LCD 显示屏会显示其位置（通常显示播放头所在地方的位置）。创建了三个 Flex 标记，并延长了音符。

（7）听一听被拉长的人声音符。

"this"一词的持续元音听起来很好！然而，最后的辅音"s"被缩短了，现在听起来有点太短了。让我们撤销这个编辑，并使用另一种技术保留"this"词末的整个"s"辅音长度。

（8）选择"编辑">"撤销"选项（或按 Command+Z 键）进行撤销。

创建一个选框以选择波形的"s"辅音部分，然后拖动以移动它。这将创建 4 个 Flex 标记：一个在选取框选择之前的瞬态标记上（单词"this"的开头）；一个在选取框选区的每个边界上（不会被拉伸）；一个在选取框选区之后的瞬态上。

（9）按住 Command 键并拖动以选择 114 3 1 121 处的"s"辅音，如图 9-57 所示。

图 9-57

将指针定位在选框选区的上半部分会将指针转换为"抓手"工具，这样就可以在不拉伸选区的情况下移动选区。

（10）将选框选区的上半部分拖动到 115 3 1 1 左右，如图 9-58 所示。

（11）单击工作区的空白区域以取消选择波形，然后听一听您的编辑。

听起来很棒！"this"一词被拉伸，但末尾的"s"辅音与以前的相同。

（12）缩小，以便可以看到工作区中的所有片段。

图　9-58

（13）单击循环区域（或按 C 键）关闭循环模式。

人声录音调音

把每一个音符都唱得完美是歌手面临的挑战。调音软件可以帮助你在录音中纠正音高，它可以用于保留包含一些离调音符的情绪化片段，甚至可以更好地完善演唱音高。

在 Logic 中，Flex Pitch 功能可以让你精确地编辑单个音符的音高曲线以及颤音的幅度。在这个练习中，将使用 Flex Pitch 功能来调整 Ad Lib 轨道（轨道 27）上粉色片段的人声。

（1）在 Ad Lib 轨道（轨道 27）中，单击"副歌 2"中第二个粉色 Ad Lib 2 片段以将其选中。

（2）按 Z 键。

所选片段将填充满工作区。

（3）选择"浏览">"按所选设定定位符并启用循环"选项（或按 Command+U 键），如图 9-59 所示。

图　9-59

（4）在 Ad Lib 轨道标题中，单击"独奏"按钮（或选择轨道并按 S 键）。从现在开始，您可以按空格键打开和关闭播放。

（5）在 Ad Lib 轨道标题中，单击"轨道 Flex"按钮。

该轨道的 Flex 已打开，波形上会出现瞬态标记。Logic 自动选择复音（自动）模式，但是，

要调整音高，将使用 Flex 音高模式。

（6）在轨道标题中，单击"Flex 模式"弹出式菜单，然后选择 Flex Pitch 选项。

如图 9-60 所示，与钢琴卷帘编辑器一样，在网格上，音符音高用横线表示。（可能需要向上或向下滚动才能看到音符横线。网格上的浅灰色通道对应于钢琴键盘上的白键，深灰色通道则对应于黑键。）

图　9-60

与最近通道相交的音符横线截面是着色的，横线的镂空部分的高度表示与完美间距的偏差量。当一个音符以完美的音高演奏时，它会正好位于一条通道上，并且线条没有任何镂空的部分。

（7）单击第二个音符以将其选中。

如图 9-61 所示，在横线的顶部，一条浅灰色的线表示音高曲线，以便您可以看到音高漂移和颤音。

（8）听一听人声。

歌手唱着"moments just like this"，在 G 和 F 音符之间交替。歌手的音高有一些问题需要您纠正。所选音符是"moments"一词的开头，它听起来有些偏高。

（9）按住 Control 键并单击横线，然后从快捷菜单中选择"设置为完美音高"选项，如图 9-62 所示。

完美音高　　　当前音高

音高曲线

图　9-61

设定为原始音高
设定为完美音高
还原音高曲线
全部还原

图　9-62

横线折合到最近的通道，整个横线都填充了颜色，表明音符现在以完美的音高演奏，如图 9-63 所示。

图　9-63

下一个音符是"moments"一词的结尾，听起来也偏高，但是，由于过度偏高，以至于 Logic 将其检测为 F#。让我们尝试来纠正它。

（10）按住 Control 键并单击以下音符的横线，然后选择"设定为完美音高"，如图 9-64 所示。

图　9-64

技巧▶ 若要快速给整个片段调音，请按住 Control 键并单击背景，然后选择"将所有设定为完美音高"选项。

横线吸附到 F#。"moments"这个词的"ments"结尾部分现在听起来正好偏了半音高：前面提到它应该是 F。所以为了纠正它，可以像在钢琴卷帘编辑器中拖动音符一样，垂直地拖动它来转调，即将其向下拖动一个半音，这样它就变成了一个 F 音。

（11）将 F# 音符拖动到 F，如图 9-65 所示。

图　9-65

按住鼠标按钮时，在音高曲线上单击水平位置，可以听到音频信号的准确音高。

"moments"这个词现在从 G 音变到了 F 音，音高听起来很完美。"just"一词的下一个音符是一个 G♭（降半音的 G）。

（12）按住 Control 键并单击下一个音符，然后选择"设定为完美音高"选项。

如图 9-66 所示，"just"的音调现在听起来和"moments"这个词的开头一样，完美。

图　9-66

接下来的两个横线代表"like"这个词，然而，第一个只是因为歌手在单词的开头逐渐进入正确的音高。所以不用管它，只调节下一个横线，它代表单词"like"的元音部分。

（13）按住 Control 键并单击单词"like"的第二条横线，然后选择"设定为完美音高"选项。

如图 9-67 所示，横线吸附进了 G 音，这是该音符的正确音高，但它仍然听起来有点偏高。查看音高曲线："like"这个单词中，"i"元音的开始声部分音高升得太高，让我们来调整它。

图　9-67

当您将指针放置在着色横线附近时，横线周围会出现控制点，允许执行各种调整。如图 9-68 所示。

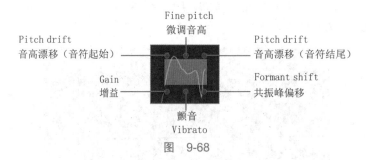

图　9-68

注意 ▶ 有时，音高校正可能会改变声音的音色，特别是当将一个音符演奏数个半音远离其原始音高时。在某些时候，将人声音高上调会让歌手听起来像一只花栗鼠，而将其调低则会让歌手听起来像一个庞然大怪物。拖动共振峰控制点上下移动可帮助调整音色，使其听起来更加逼真。

（14）拖动中下方控制点将 Vibrato（颤音）设置为 0%，如图 9-69 所示。

图　9-69

技巧 ▶ 要调整多个音符上的参数，请选择所需的横线（或按 Command+A 键选择所有横线），然后调整其中一个选定横线上的参数。

那个音符的音高曲线被拉平，音高现在听起来很完美。让我们试着把最后一个持续音符的音高曲线拉平在"this"词上。

（15）在该片段的最后一个音符上，拖动中下控制点以设置颤音 0%，如图 9-70 所示。

图　9-70

音高很完美，但听起来有些不自然，几乎就像合成器。即便是舞曲制作，这种效果也有点过头了。

（16）拖动中下控制点将 Vibrato（颤音）设置为 50%，如图 9-71 所示，以将完美音高周围的音高偏差减半。随意调整 Ad Lib 轨道上其他片段的音符音高，不要害怕尝试其他控制点（音高漂移、微调音高、增益和共振峰音高），如果对结果不满意，请随时选择"编辑">"撤销"选项（或按 Command+Z 键）。

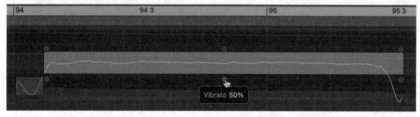

图　9-71

现在，您已经掌握了一系列的技术，可以用它们来编辑项目的速度与片段的时间，可以让轨道遵循另一条轨道的律动。掌握这些技巧将使您可以在项目中使用几乎任何的预录制材料，因此，请留意您可以进行采样与循环的有趣材料，以便用于将来的歌曲。

Flex Time 和 Flex Pitch 编辑可以帮助您纠正演奏中的不完美，将您的材料提升到一个新的精度水平。使用变速、速度曲线、音乐律动轨道、Flex Time 和 Flex Pitch 编辑技术，有丰富的特效可供选择，可以为您的制作添加令人愉悦的音效。

键盘指令

快捷键

通用	
Control+Option+Command+S	"清除 / 恢复所有轨道独奏" 按钮

10

课程文件
学习时间
目标

Logic书内项目> 10 Lights On

完成本课的学习大约需要90分钟

调整音量和声相（pan）的位置

使用均衡器插件滤波频率

使用延时和混响插件增加深度

使用压缩器和限幅器插件

绘制离线自动化曲线

录制实时自动化

将混音导出为立体声音频文件

第 10 课

混音

混音是将所有乐器和声音混合到一个声场中的艺术。一次好的混音可以使业余的 Demo 与专业制作区分开来。混音应该仔细平衡两个目标：将所有元素结合成一个连贯的整体，并同时保持它们足够清晰，以便听众能够区分它们。换句话说，让音乐家听起来像是在同一个房间里演奏，同时确保它们不会相互掩盖，混淆了声音。一次好的混音就像是一个完成的拼图，所有的乐器都填补了它们在声场中的正确位置，而没有重叠。

混音时，忠实于歌曲的流派也是非常重要的。在第 9 课中，曾经用过一首歌曲 *Moments*，它具有惊人的高品质音色，因为要考虑舞曲流派的混音通常会用于大型公共场地（PA）和夜店。

在这一课中，将在现代流行制作的背景下处理一首独立民谣歌曲。该歌曲结合了许多分层乐器和人声轨道，以实现更真实、更亲密的声音，同时仍然能充满活力。

组织窗口和轨道

一点点组织可以让混音过程更加高效。尽量减少不断打开和关闭窗格的需要，或缩放和滚动工作空间来定位轨道或浏览歌曲，这样能够节省很多时间。工作流程越简化，就越容易专注于为每个特定的声音或乐器在混音中找到位置。

使用轨道堆栈创建子混音

在构建编曲时，可能会发现自己叠加多个乐器和人声轨道以获得更丰满的声音。现代流行音乐作品经常在编曲特定的位置使用短音效，以使整首歌曲保持兴奋感。所有这些元素都累加起来，增加了轨道的数量。如果没有组织的话，轨道视图很快就会变得膨胀，并且会很难找到想要调整的轨道。

在 Logic 中，轨道堆栈允许将一组轨道显示为轨道区域中的单个轨道。当需要访问单条轨道时，就可以打开堆栈。在本课程中，将使用一首包含许多已经分组的子混音轨道的歌曲——例如用于录制套鼓的所有麦克风，所有吉他轨道或用来为混音增添额外声音效果的所有音效轨道。让我们来探索这首歌曲，接着创建一个新的"总和轨道堆栈"来混音一组备份人声轨道，稍后会将它们作为一个组来进行处理。

（1）打开"Logic 书内项目"> 10 Lights On。

请注意底部轨道视图中最后一条轨道（Ami falsetto）的轨道编号。这个项目共包含 86 条轨道！一些轨道已经被分组到轨道堆栈中，可以通过旁边的展开三角标识进行识别，例如现场鼓（轨道 1）、程序鼓（轨道 13）、吉他（轨道 33）、键盘（轨道 48）和效果 FX（轨道 58）。

注意 ▶ 为了更好地控制在本课程中处理的轨道数，该项目中的一些轨道已经被并轨到单个音频文件中（例如，音轨 79 上的和声）。最初的 Logic 项目包含了 150 多条轨道。虽然这个数量看起来很多，但在现代流行音乐制作中，使用这么多的轨道其实并不罕见。

（2）在"现场鼓"轨道（轨道 1）上，单击图标旁边的显示三角形（或按 Ctrl+Command+ 向右箭头键），如图 10-1 所示。

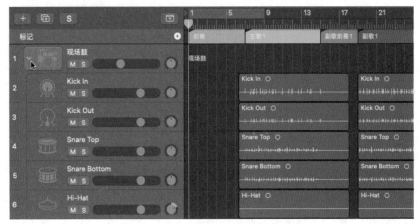

图　10-1

这个轨道堆栈被打开了。可以看到用于录制这个鼓组的所有麦克风的 11 条子轨道。

（3）再次单击显示三角形（或按 Ctrl+Command+ 向左箭头键）以关闭轨道堆栈。让我们打开所有轨道堆栈以查看全部的 86 条轨道。

（4）在任何"轨道堆栈"上，按住 Option 键并单击图标旁边的显示三角形。所有 5 个轨道堆栈都被打开。

（5）在右侧的"轨道"视图菜单栏中，单击"垂直自动缩放"按钮，如图 10-2 所示。

图　10-2

即使在这种较低的垂直缩放级别下，也可能无法同时看到所有 86 条轨道。随意向下滚动以查看所有轨道。下面让我们来关闭轨道堆栈。

（6）在任何轨道堆栈上，按住 Option 键并单击三角形以关闭所有轨道堆栈。

（7）在"轨道"视图菜单栏中，单击"垂直自动缩放"按钮将其关闭。

听一下歌曲，整体混音听起来不错，但有几个乐器需要调整。可以打开轨道堆栈，并使用独奏模式专注于单条轨道或轨道组。主唱轨道（轨道 78）的声音比较原始，需要使用 EQ 均衡器、压缩器、延时和混响来处理它。在"副歌前奏 2"段落中，需要自动化"效果 FX 堆栈"中的一条轨道，使其在"副歌前奏 2"期间逐渐提高音量。在"间奏"段落中，需要自动化"效果 FX 堆栈"中的人声切片的声相位置，让它们在立体声场的两侧移动。稍后，会对整个混音进行简单的母带处理，以增加兴奋感、增强声音并优化音量。

现在，让我们为工作区底部的绿色和蓝色"和声人声"轨道创建一个轨道堆栈。

（8）单击"Duvid 失真"轨道标题（轨道 80）。

（9）按住 Shift 键并单击"Ami 假声"轨道标题（轨道 86），如图 10-3 所示。

（10）选择"轨道">"创建 Track Stack（轨道堆栈）"选项（或按 Shift+Command+D 键）。

（11）在"轨道堆栈"对话框中，确保选中"总和堆栈"，然后单击"创建"按钮（或按 Return 键），如图 10-4 所示。

图　10-3

图　10-4

所有选定的和声人声轨道都打包到轨道堆栈中。稍后，将使用此总和轨道堆栈一起处理所有和声人声。让我们来命名轨道堆栈并选择一个图标。

（12）重命名轨道为"嘿"。

（13）在"嘿"轨道标题上，按住 Control 键并单击图标，然后选择适合和声人声的图标。

（14）单击三角形以关闭"嘿"轨道堆栈，如图 10-5 所示。

轨道视图经过简化，这将使您更容易找到所需的轨道。现在可见轨道较少，可以适当进行垂直缩放。

（15）单击工作区中的空白区域（或按 Shift+D 键）可取消选择所有片段。

图　10-5

（16）按 Z 键。

轨道将会垂直放大以填充工作区域。

在处理高轨道数量的时候，考虑为乐器组（如鼓、吉他、键盘和人声）创建总和堆栈，以简化工作空间，并使处理和混音相关轨道组更加容易。

使用屏幕设置在轨道区域和混音器之间切换

在大量轨道的项目混音中，当混音面板在工作区底部打开时，浏览轨道视图可能会变得困难。在本课程中，将使用两个屏幕集来保存不同的窗口布局：一个屏幕集将显示主窗口，而另一个屏幕集将包括混音器。在混音过程中，可以使用键盘快捷键来调用每个屏幕集。

让我们创建两个屏幕集并学习它们的行为。

（1）在屏幕顶部，查看主菜单栏。

"屏幕设置"菜单显示当前屏幕集的编号（1）。

（2）单击"屏幕设置"菜单将其打开，如图 10-6 所示。

菜单仅列出一个屏幕设置，括号内带有默认名称"屏幕设置 1（轨道）"。要创建新的屏幕设置，只需按数字键即可。

（3）关闭"屏幕设置"菜单。

（4）按 2 键。

注意 ▶ 如果使用带数字小键盘的扩展键盘，请确保按下字母数字小键盘上的 2 键。可以使用数字键盘转到标记轨道中的标记。

这样就创建了一个新的屏幕设置，其主窗口的大小和缩放级别与屏幕设置 1 不同。

（5）选择"窗口">"打开混音器"选项（或按 Command+2 键）。

混音器窗口将在主窗口顶部打开。不需要屏幕设置 2 中的主窗口，因此让我们关闭它。

（6）单击混音器窗口下方的主窗口将其置于最前面，然后按 Command+W 键将其关闭。

让我们把混音器窗口放大。

（7）在左侧的混音器标题栏中，按住 Option 键并单击绿色窗口缩放按钮，如图 10-7 所示。

图 10-6

图 10-7

混音器窗口占据屏幕的整个宽度，如图 10-8 所示。

图 10-8

（8）单击"屏幕设置"菜单，如图 10-9 所示。

菜单中列出了两个屏幕设置，每个屏幕设置都有相应的默认名称。

（9）从"屏幕设置"菜单中，选择"屏幕设置 1（轨道）"，或按 1 键。屏幕设置 1 被召回，现在可以看到主窗口。

默认情况下，屏幕设置处于解锁状态。您可以打开多个窗口，调整它们的大小和位置，打开所需的窗格，选择不同的工具，等等，屏幕设置将会记住您的布局。

（10）可以按住 Control+Option 键，用鼠标拖动选择想要放大的区域来进行放大。

（11）按 2 键可调用屏幕设置 2，按 1 键可调用屏幕设置 1。

这使屏幕设置 1 返回到您在第 10 步中所做的缩放调整。

现在，如果对屏幕设置的排列方式感到满意，可以将其锁定，以确保它始终以这种状态返回。在进行下一步之前，先让我们缩小视图。

（12）确保未选择任何片段，然后按 Z 键。

在工作区中，可以再次查看所有片段。

（13）从"屏幕设置"菜单中，选择"锁定"。

"屏幕设置"菜单旁边会出现一个点，如图 10-10 所示，表示当前屏幕设置已锁定。我们来观察一下锁定屏幕设置的行为。

图　10-9

锁定的屏幕设置

图　10-10

（14）放大一个片段，更改工具菜单中的工具，打开一些窗格（如浏览器和编辑器），再从窗口菜单中打开一些窗口。

（15）按 1 键可调用屏幕设置 1。

屏幕设置将按被锁定时的状态调回，并且在步骤 14 中所做的那些更改都会丢失。

（16）按 2 键可调用屏幕设置 2。

（17）从"屏幕设置"菜单中，选择"锁定"以锁定屏幕设置 2。

已经调整了两个屏幕设置的布局，以便使用数字键在主窗口和混音器之间轻松切换。要完成项目中的任务，需要经常放大、打开窗格和窗口或更改工具。完成任务后，通过召回已锁定的屏幕设置，只打开轨道视图，可以看到项目的所有片段与默认的选定工具，这样可以节省大量时间。

自定义锁定的屏幕设置

在上一节练习中，学到了锁定的屏幕设置总是能在锁定时的状态被召回。当想要自定义先前已锁定的屏幕设置时，可以将其解锁，应用所需的更改，然后再次锁定。

现在，将自定义屏幕设置 2 中的混音器窗口，以仅显示本课程中所需的工具。

（1）确保处于屏幕设置 2（"混音器"窗口）中，然后从"屏幕设置"菜单中选择"解锁"选项。

在混音过程中做出决定后，您会希望快速定位所需的组件并显示在正确的通道条上。然而，默认情况下，混音器窗口中会显示所有可用的通道条组件。因为不需要访问其中的一些组件，所以可以对它们进行隐藏。

（2）在混音器窗口中，选择"显示">"配置通道条组件"选项（或按 Option+X 键）。

（3）在快捷菜单中，取消勾选"音频设备控制""设置菜单""MIDI 效果""组"和"自动

化"，然后勾选"轨道编号"，如图 10-11 所示。

　　不需要的功能现在正处于隐藏状态，并且轨道编号显示在通道条的底部，这使得它们更容易于识别。

　　（4）在快捷菜单外部单击以将其关闭。

　　一些轨道、插件和输出名称变为缩写，以适合较窄的通道条。可以选择查看"宽通道条"，这样更容易查看，可以避免名称缩写。

　　（5）在混音器中，单击"宽通道条"按钮，如图 10-12 所示。

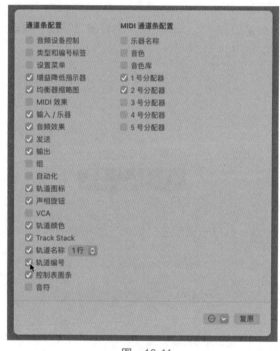

图　10-11

图　10-12

通道条变宽了，如图 10-13 所示。

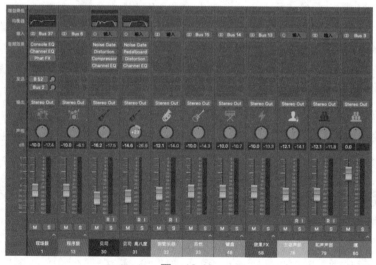

图　10-13

为避免对此屏幕设置进行任何进一步的更改，我们再次锁定它。

（6）从"屏幕设置"菜单中，选择"锁定"以锁定屏幕设置 2。

（7）按 1 键可调回屏幕设置 1。

您花了一些时间清理混音器中杂乱无用的内容，这将在以后帮助您快速识别通道条、查看它们的传输并调整它们的设置。

调节音量、声相、均衡与混响

为了赋予乐器在声场中的位置，可以调节四个参数：乐器的音量、在声音场中的左右位置、其深度或距离以及频率谱。这些参数都是相互关联的，更改其中一个通常意味着需要重新调整其他参数。

现在，将混合在上一节练习中打包到总和堆栈中的和声人声合唱。首先调整它们的音量平衡，将它们分散在立体声场中的不同位置，对它们的子混音加以均衡，然后将其发送到总线以应用混响。

平衡音量水平

当开始制作音乐时，调整乐器的音量似乎是一件非常显而易见的事情，因此很容易被忽视，而将时间花在更高级的挑战（如 EQ 或压缩）上。然而，要实现专业的混音，为每个单独的轨道找到属于它们合适的音量是至关重要的。一个混音中的人声稍微小了一点，就会使听者很费力地去辨认清楚歌词，而一个略微响亮的小鼓声也可能会变得刺耳，导致听者失去兴趣。为了避免这些错误，请确保花费足够的时间来专注于每个乐器的音量。

首先创建一个循环区域，然后打开"屏幕设置 2"以查看混音器并平衡和声人声通道条的音量推子。

（1）确保选择了"嘿"轨道（轨道 80）。

（2）单击第一个"嘿"片段（位于第 58 小节）以将其选中，如图 10-14 所示。

（3）选择"浏览">"按所选设定定位符并启用循环"（或按 Command+U 键）。

图　10-14

循环模式在与所选"嘿"片段对应的循环区域上打开。

（4）按 2 键打开屏幕设置 2 并查看混音器。

"嘿"轨道堆栈的通道条被选中，以便于查找它。

（5）在"嘿"通道条的底部，单击显示三角形，如图 10-15 所示。

"嘿"轨道堆栈将会展开，可以看到子轨道通道条，查看通道条名称。Duvid 有两条轨道，Dov 有两条，Ami 有三条。

（6）单击"嘿"通道条上的"S"按钮（或按 S 键）进行独奏。

听一听和声人声合唱"嘿，嘿，嘿……"，现在让我们开始平衡 Duvid 的两条轨道，使它们能够大致相同。

（7）单击"Duvid 失真"和"Duvid 清音"通道条上的"S"按钮。你听到的大部分是"Duvid 失真"，而"Duvid 清音"太弱了。

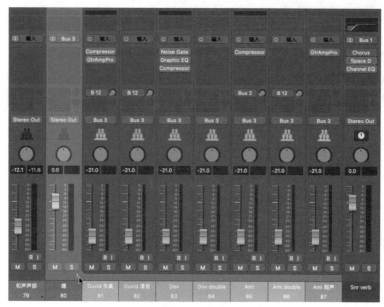

图　10-15

（8）将"Duvid 清音"上的音量推子一直向上和向下拖动。

将音轨的音量一直调高然后调低可以清楚地识别该轨道在轨道合奏中的声音，并帮助您找到一个合适的电平来平衡它与其他的轨道。

您也可以将"Duvid 清音"音量推子一直向下拖动，暂时只听"Duvid 失真"几秒钟，然后缓慢提高"Duvid 清音"的音量，直到最后听起来，两条轨道都能具有相同的响度。

（9）将"Duvid 清音"音量推子拖动到 –9.0 dB，如图 10-16 所示。

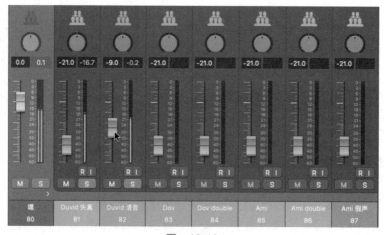

图　10-16

为了确认这两个音轨的音量相等，需要确保在播放时，无论是独奏其中哪条轨道，都听不到音量突然地变大或变小。

（10）按住 Option 键并单击任何正在独奏的通道条上的独奏按钮（或按 Ctrl+Option+Command+S 键）以取消所有独奏。

（11）在"Duvid 失真"通道条上单击"独奏"按钮。

（12）开始播放并按住 Option 键并单击"Duvid 失真"和"Duvid 清音"通道条上的"独奏"按钮。

"Duvid 失真"轨道听起来还是比"Duvid 清音"的轨道更响亮。

（13）将"Duvid 清音"音量推子拖动到 –7.0 dB。

现在，这两条轨道给人的感知的响度大致相同了。

接着，继续平衡"嘿"轨道堆栈中和声人声的音量，逐一单击它们的"独奏"按钮，将它们的感知响度与两个 Duvid 轨道（以及彼此）进行比较。不同的歌手会具有不同的声线音色，录制时的音量也不同，并且经过不同的音频效果插件处理，因此可能需要应用截然不同的增益才能实现相同的感知响度。

（14）按住 Option 键并单击"嘿"通道条（轨道 80）上的"独奏"按钮，如图 10-17 所示。

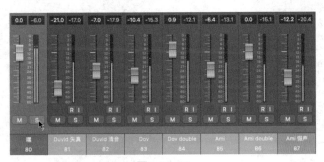

图 10-17

现在可以听到这 7 个声音平衡后的混音。每个单独的和声人声都可以清晰地听到，这使得人声合唱显得更加丰富和厚实。

立体声场中的平移

在现实生活中，我们的大脑通过比较进入左右耳朵的声音来确定声源在空间中的位置。我们会进行比较不同的参数，如时间、频谱和电平。在混音器中，通过调整发送到左右扬声器的相对电平（即声音的强度），我们可以以将声音定位于水平面上。

当单声道通道条的"声相（Pan）"旋钮位于中心位置时，单声道信号以相等的电平发送到左右扬声器，使声音被感知为来自立体声场的中心，即在左右扬声器的中间位置。当你将"声相"旋钮转向左侧时，发送到右扬声器的电平会降低，我们会感知声音来自立体声场的左侧。当声相全部向左旋转时（也被称为 hard left，即完全向左平衡），而不会向右扬声器发送任何信号。所有的信号都来自左扬声器，所有我们会感知到信号来自那个方向。

在"嘿"通道条中，负责和声的三位歌手每人都有一对轨道。为了将它们分散开来，需要逐个处理每位歌手的轨道，并将它们的声音在立体声场中左右平移。

（1）独奏"Duvid 失真"和"Duvid 清音"轨道。

"Duvid 失真"由吉他放大器插件进行了大量处理，具有独特的个性，而"Duvid 清音"听起来非常自然。所以要将两个音色混合到一起，需要将它们保持在相对居中但稍微分开的位置，以便它们能够位于立体声场中的两侧。

（2）在"Duvid 失真"通道条上，将"声相"旋钮向下拖动到 –11。

（3）在"Duvid 清音"通道条上，将"声相"旋钮向上拖动到 +13。

如图 10-18 所示，两个人声稍微分开一些，现在已经能够更容易地区分它们了，这使得它们的混音空间更宽、更丰富。

技巧 在平移声相时，使用耳机监听混音有助于清晰定位声音，即使是使用微小的平移量。同时，耳机往往也会夸大混音的宽度，而扬声器监视器可以给您更真实的音像显示。所以为了获得最佳效果，请在扬声器与耳机之间交替监听混音。

向左和向右完全平移两个 Dov 和声人声，以便为合唱带来更大的宽度。

（4）独奏 Dov 和 Dov double 轨道。

（5）将 Dov 的声相一直向左（–64），Dov double 的声相一直向右（+63），如图 10-19 所示。

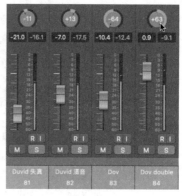

图　10-18　　　　　　　　图　10-19

平移 Ami 和 Ami double 以填充立体声场的其余部分。

（6）独奏 Ami 和 Ami double 轨道。

（7）平移 Ami 到 –31，Ami double 到 +34。让我们来听一听合唱。

（8）按住 Option 键并单击其中一个黄色独奏按钮（或按 Control+Option+Command+S 键）以清除所有独奏按钮。

（9）独奏"嘿"轨道堆栈，如图 10-20 所示。

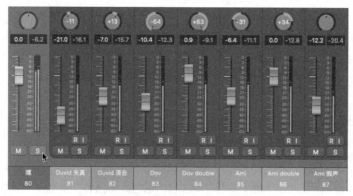

图　10-20

在"Ami 假声"轨道上，Ami 唱了高一个八度，这使得该轨道非常有特点，需要将该轨道保持在混音的中心。

现在，所有的和声人声都很好地区分开了，听起来就像一群歌手被安排在你面前的不同位置一样。

（10）单击"嘿"轨道堆栈上的"独奏"按钮（或按 Ctrl+Option+Command+S 键）以取消独奏。

（11）在"嘿"通道条的底部，单击显示三角形以关闭堆栈。

（12）按 1 键可调用屏幕设置 1。

将人声轨道在立体声空间中以不同位置平移，可以让合唱的声音更加宽广。在水平方向上分离歌手的声音可以让听众更好地区分每个人的演唱，从而产生更丰富、更生动的混音效果。

均衡频谱

一个乐器的声音由多个不同的频率混合而成。通过应用均衡（EQ）插件来削弱或增强特定频率范围的音频，可以改变声音的音色，就像在音乐播放器里通过调整低音或高音 EQ 设置来改变声音一样。

EQ 插件有助于塑造乐器的频率谱，将它们集中在特定的频率范围内，并帮助每个乐器在混音中突出。均衡一个乐器的频率也可以减少其录音中不需要的频率，使其听起来更完美，并防止它屏蔽其他处于相同频率范围的乐器。

在"嘿"这一段中，歌曲几乎每条轨道上都会有低频元素。如果您独奏这些轨道的话，会听到轨道 13 上的底鼓，轨道 30 上的贝司弹奏低音，轨道 33 上的吉他弹奏带有重失真的和弦，以及轨道 48 上的键盘弹奏极低沉伴有颤动效果的声音。为了让和声人声在这些低频元素的混音中突显出来，将从它们的混音中截断所有低频内容。现在，确保选择了"嘿"轨道（轨道 80），并将其独奏。

（1）在检查器的"嘿"通道条上，单击"均衡器"缩略图，如图 10-21 所示。

Channel EQ（通道均衡器）插件插入音频效果区域的第一个插槽中，并打开了插件窗口。

图　10-21

如图 10-22 所示，Channel EQ 插件允许调整 EQ 的 8 个频段。可以通过单击乐队顶部的按钮来打开和关闭该频段。默认情况下，第一个和最后一个频段处于关闭状态，所有其他频段处于打开状态。每个频段的设置显示在 EQ 频段字段中的图形显示下方。默认打开的所有频段的"增益参数"设置为 0.0 dB，在图形显示中，EQ 曲线是平坦的，这意味着 Channel EQ 当前没有影响通道条上的音频信号。

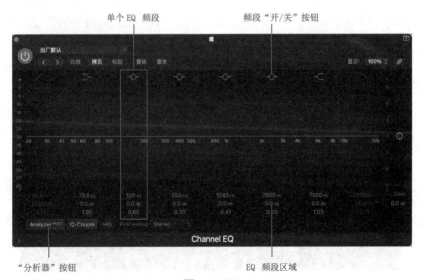

图　10-22

"分析器"按钮可切换频率分析器，当轨道播放时，该频率分析器会在图形显示屏上显示声音经均衡器处理后的频率频谱曲线。

（2）单击频段 1"开/关"按钮将其打开，如图 10-23 所示。

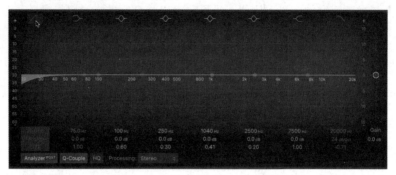

图　10-23

第一个 EQ 频段的形状（低频滤波器）出现在图形显示屏上，可以看到低频在 20 Hz 左右略有衰减。

可以使用空格键开始播放，以便您可以听到在 Channel EQ 插件中调整的结果。

（3）在 EQ 频段字段中，将频率拖动到 1000 Hz 左右，如图 10-24 所示。

图　10-24

许多低频信号被截断了，和声人声听起来变小了。让我们进行备份并截断更合理的低频量。

（4）将频率拖动到 500 Hz 左右。

再次听一听和声人声，声音变得更加丰满，但没有了沉闷的低频。为了使低频截断更加明显，同时保留 500Hz 以上的频率，你可以使 EQ 曲线的斜率更陡。

（5）在"频率"下方，将"斜率"拖动到 24 dB/Oct（倍频程），如图 10-25 所示。

图　10-25

在切换通道均衡器（Channel EQ）开关时，请听一听。还可以尝试取消将"嘿"轨道堆栈静音，以在其他轨道的情境下，比较打开和关闭 Channel EQ 对和声人声的影响。

您已使用 Channel EQ 插件更改了和声人声轨道堆栈的频谱。截掉低频有助于让这个人声合唱在混音的频谱中找到它的位置，为其他轨道上的低频元素留出充足的空间。

使用延迟和混响插件为音频增加深度和空间感

现在，将使用不同的延迟插件来定位不同的空间中的两个声音：将 Duvid 的声音放在一个近场空间中，将它与听众拉近距离；将 Ami 的声音放在一个更远的大空间中，以增加整个混音的深度。然后，您将为整个和声人声添加混响，以为合唱增加维度，并使声音更加连贯。

（1）按 2 键可调用"屏幕设置 2"。

（2）在"嘿"通道条的底部，单击显示三角形以打开轨道堆栈。

（3）独奏"Duvid 失真"（轨道 81）。

（4）在"音频效果"区域中，单击 Guitar Amp Pro（专业吉他放大器）插件下方的插槽，然后选择 Delay（延迟）>"磁带延迟"选项。

默认情况下，该插件会创建 1/4 音符的回声。让我们设置一个更短的回声效果，让它显得更微妙。

（5）单击 Note（音符）弹出式菜单并选择"1/16"，如图 10-26 所示。

这位歌手听起来像是在更近场的空间里。我们让效果更微妙一点。

（6）在 Output（磁带延迟输出）部分中，将 Wet（湿度）滑块向下拖动到 13%，如图 10-27 所示。

图　10-26　　　　　　　　　图　10-27

在 Ami 轨道上，让我们添加更长的延迟效果。

（7）关闭磁带延迟插件窗口（或按 2 键调用屏幕设置 2）。

（8）在 Ami 通道条（轨道 85）上，按住 Option 键并单击"独奏"按钮。

（9）在"音频效果"区域中，单击 Compressor（压缩器）插件下方的插槽，然后选择 Delay（延迟）> Echo（回声）。

（10）单击 Note 弹出式菜单，然后选择"1/8 Dotted（附点八分音符）"选项。

（11）将 Feedback（反馈）旋钮向下拖动到 33% 的位置。

（12）将 Wet（湿度）滑块向下拖动到 6% 的位置，如图 10-28 所示。

Ami 的声音现在听起来像是在更大的房间里播放出来的。

（13）关闭 Echo 插件窗口（或按 2 键以调用屏幕设置 2）。

如果您在混音器中向右滚动，将看到一个名为 Vocal Verb（人声混响）的辅助通道，其输入

设置为 Bus 12。这个辅助通道被设置为通过 Space Designer 混响插件和一个 Channel EQ 来处理歌曲中的人声轨道，并且截断混响信号中的低频。为了给合唱添加混响，将把"嘿"轨道堆栈的主轨道发送到该辅助通道。

（14）在"嘿"通道条上，按住 Option 键并单击"独奏"按钮。

（15）在"发送"部分中，单击第一个"发送"插槽，然后选择 Bus 12>Vocal Verb 选项。

（16）将发送级别旋钮一直向上拖动，然后一直向下拖动。

可以通过调节 Bus 12 发送电平旋钮清楚地听到所添加的混响效果。

（17）如图 10-29 所示，将"发送电平"旋钮拖动到 −25 dB 左右。

图　10-28

图　10-29

（18）取消独奏"嘿"通道条，并关闭轨道堆栈。

（19）按 1 键打开"屏幕设置 1"。

（20）单击循环区域（或按 C 键）关闭循环模式。

在"嘿"部分（大约第 53 小节）之前，听一听从间奏部分开始的歌曲。和声人声需要在混音中降低一些电平。

（21）在"嘿"通道条上的检查器中，将音量推子向下拖动到大约 −3.1 dB。

您创建了不同的延迟效果，将每个歌手放置在不同大小的虚拟房间中。将和声歌手放在不同空间的感觉赋予了合唱的深度，并将它们全部通过相同的混响处理，使它们融为一体。

处理主唱声部

在主流流行音乐中，和许多其他歌曲类型一样，主唱是混音中最重要的元素，必须非常谨慎地处理以获得最佳的歌手声音。为了实现这个目标，你的工具箱中有两个基本插件：一个是均衡器，另一个是压缩器。均衡器可以调整频谱，让主唱在已有许多层次乐器和声音效果的混音中突出。压缩器会给主唱一致的音量，确保他们不会在混音中突兀（听起来就像他们在另一个音频播放系统上演奏）或者声音不会被淹没在其他乐器中（这会让听众很费力地去辨识歌词）。

使用均衡来调整频谱

为了调整主唱轨道的频谱，你将使用 Channel EQ 插件来减少一些低频的隆隆声，切掉金属般的尖锐频率，以及控制一些高频。

（1）选择并独奏主唱轨道（轨道 78）。

（2）选择"浏览"＞"按所选设定定位符并启用循环"选项（或按 Command+U 键）。

（3）在检查器的"主唱"通道条上，单击"均衡器缩略图"显示已插入并打开 Channel EQ 插件，然后开始播放。

如图 10-30 所示，在图形显示中出现了一条曲线，实时显示了声音的频谱。当您观察非常低的频率范围时（位于左侧），请仔细收听人声。在某些地方，可以听到录音中的一些低频内容，特别是在第二段主歌的开始处，Duvid 唱道："You got to shatter the silence with your beautiful noise."单词"you"开头的部分有些略高于 100 Hz 的内容，使得该单词的起音过于沉闷。

图　10-30

"beautiful"一词中的摩擦音"b"和"f"会产生一些非常低频率的内容（低至 40 Hz 区域），这会导致爆裂声。这些声音可能难以在较小的扬声器或未经训练的听觉中被发现，但在频率曲线上却是清晰可见的。

您将要过滤掉那些不需要的低频。

（4）在左上角，单击频段 1"开 / 关"按钮以打开低切滤波器。

第一个均衡频段的形状出现在图形显示屏上。可以看到低频在 20 Hz 左右略有衰减。

（5）在均衡频段字段中，将第一个频段的频率参数拖动到 400 Hz 左右，如图 10-31 所示。

图　10-31

均衡参数的变化反映在图形显示中。在分析器（Analyzer）显示的频率曲线中，可以看到声音中的低频内容消失了。也可以听到不需要的低频内容消失了，声音集中在中频区域。

技巧▶ 如果想要撤销插件参数的更改，可以从插件窗口的"设置"菜单中选择"撤销"选项。如果想使用 Command+Z 键撤销插件参数的更改，请选择"在项目撤销历史记录中包括插件撤销步骤"。

现在，需要减弱人声的鼻音，使其听起来像是在一个锡罐里唱歌，有着金属音质的频率。您

将不会在参数部分调整数字设置，而是将指针拖动到图形显示中，以调整各个频段的形状。

（6）将指针放在图形显示屏的上半部分，在不按鼠标键的情况下，将指针从左向右移动，如图 10-32 所示。

图　10-32

当水平移动指针时，均衡频段字段会在 Channel EQ 底部的不同列中着色，以显示选择了哪个 EQ 频段。可以通过在图形显示中拖动来塑造所选频段的曲线：

- 要调整增益，请垂直拖动。
- 要调整频率，请水平拖动。
- 要调整 Q（宽度或共振），请垂直按住 Option+Command 键并拖动枢纽点（以该频段的频率显示）。

首先需要调整频段的增益，以便在图形显示屏上查看其形状。

（7）定位指针，选择当前设置为 1040 Hz 频率的第五个频段。

您将使用经典的"寻除（seek-and-destroy）"均衡的方法。首先，提高一个狭窄的频率范围，扫描整个频谱以找到有问题的频率，其次减小均衡频段增益以减弱该频率。

（8）向上拖动，使下面的"增益参数"读数约为 +15.0 dB，如图 10-33 所示。

图　10-33

所选均衡频段的形状将显示在图形显示屏上，相应地调整以下设置。让我们缩小频率提升的范围。

（9）在均衡频段字段中，将 Q 参数拖动到 0.80 左右，如图 10-34 所示。

现在，在听人声时，您将扫描正在增强的均衡频段的频率。在显示屏上拖动频段时，可以按住 Command 键将拖动运动限制为单个方向，可以是水平（仅调整频率）或是垂直（仅调整增益）。

（10）按住 Command 键向左和向右拖动频段，并固定在 3260 Hz 的频率上，如图 10-35 所示。

金属锡罐的声音频率被高度夸大了，你知道，你已经找到了合适的频率来进行切割。

图　10-34

图　10-35

（11）按住 Command 键向下拖动频段，使"增益参数"读数为 –13 dB，如图 10-36 所示。

图　10-36

人声听起来不再那么刺耳了。请记住单击该均衡频段的"开 / 关"按钮，以比较应用与未应用该均衡频段的人声音色。

现在，可以削减一些高频，以帮助将主唱的声音聚集在频谱的中频范围内。

（12）单击最后一个频段的"开 / 关"按钮以打开高切滤波器，如图 10-37 所示。

图　10-37

（13）将频率调低至 8400 Hz，如图 10-38 所示。

现在，人声听起来更加紧凑，在中频区域更加聚集，这有助于让主唱在这个繁忙、分层的混音中突显出来。让我们来比较有和没有应用 Channel EQ 时人声的音质。为了弥补削减了 3 个频段后的音量损失，可以在 Channel EQ 中增加增益。

图　10-38

（14）在均衡器曲线的右侧，将增益滑块向上拖动到 +3.0 dB，如图 10-39 所示。

图　10-39

（15）在插件标头中，切换"开 / 关"按钮几次。

干人声和均衡人声之间的电平差异很小，因此可以专注于两者之间的频谱差异。均衡后的人声更集中在中频音段，这能使它更紧凑，更有冲击力，并将有助于它完成混音工作。

（16）关闭 Channel EQ 插件窗口（或按 1 键调用屏幕设置 1）。

（17）取消独奏主唱轨道。

请比较混音中干声和均衡处理后的声音。不过，由于主唱轨道的音量在整首歌曲中不一致，可能需要将其音量推子稍微调高。在下一节练习中，将使用压缩器来调整演奏的音符音量，使整个旋律线中的所有音符的音量保持一致。

通过应用均衡插件到人声中，可以塑造它的频谱以消除不需要的低频噪声并使人声更加清晰，从而在混音的频谱中确立它的适当位置。

压缩人声

在录制乐器时，音乐家很少会以完全相同的音量演奏所有音符。歌手需要费更大的力气才能唱到更高的音高，而在低音演唱时则会放松下来，导致旋律线上的音量不完全均匀。这种变化在混音时可能会变成一种挑战，因为有些音符会突出，而其他音符则会被淹没在混音中。

压缩器会在信号电平超过特定阈值时对信号进行衰减。可以使用它来降低响亮音符的音量，然后提高整个乐器的音量以增加柔和音符的音量。

在本练习中，将应用压缩器插件来均匀人声轨道的动态范围，确保可以听到相同音量的所有单词。为了专注于主唱与混音中的其他部分之间的平衡，将静音"和声声部"轨道。

（1）在"和声声部"轨道（轨道 79）上，单击"静音"按钮。

如果在上一节练习结束时调整了"主唱声部"轨道的电平音量，则需要将其返回到本练习的先前音量。

（2）在"主唱通道条"（轨道 78）上，确保音量推子设置为 12.1 dB。

请听一下这个混音（除去和声人声），主唱开始时的音量还不错，但在"副歌 1"的某处，声音开始完全淹没在混音中的其他乐器中。在"主歌 2"的中间（在第 30 小节和第 31 小节），它们变得非常不一致，大多数时间都比较弱，一些辅音会突然变得很大。让我们来处理一下这个部分。

（3）单击循环区域（或按 C 键）关闭循环模式。

（4）在标尺的上半部分，将循环区域从第 29 小节拖动到第 32 小节，如图 10-40 所示。

在本练习中，如有需要可以随时切换播放 / 暂停。在通道条上快速插入压缩器的一种方法是单击均衡缩略图显示上方的"增益降低指示器"。

（5）在主唱通道条上，单击"增益降低指示器"，如图 10-41 所示。

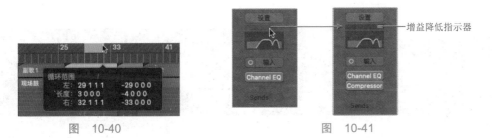

图　10-40　　　　　　　　　　图　10-41

压缩器插件插入 Channel EQ 下方，并打开压缩器插件窗口。在此窗口中，增益降低指示器显示压缩器衰减音频信号的分贝数。表针的移动表明轨道的不同部分衰减了 0 ～ 8 dB。

在增益降低指示器上方，可以根据老式硬件压缩器从不同的型号中进行选择。除了 Platinum 之外，每种电路类型都会为信号添加自己的颜色。

（6）单击 Classic VCA 按钮，如图 10-42 所示。

图　10-42

该压缩器采用 dbx 160 的外观。dbx 160 是一款早期的电压控制放大器型压缩器 / 限幅器，以其简单和强烈的老式音色而闻名。在增益降低指示器上，会注意到一些最柔和的音符几乎不会触发压缩器（指针靠近 0），而最响亮的单词（"girls"和"boys"）会被削弱到 5 dB 或 6 dB。

（7）在"主唱声部"轨道标题上，单击"独奏"按钮。

尽管压缩器（Compressor）插件有许多参数，但只需要调整最重要的参数，位于增益降低指

示器下方：Threshold（阈值）、Ratio（比率）和 Make Up（补偿）旋钮以及 Auto Gain（自动增益）按钮。"弥补"和"自动增益"参数有助于通过在压缩器输出处应用恒定增益来补偿增益缩减。为了关注压缩器应用的增益缩减，让我们确保在输出处没有应用正增益。

（8）单击"自动增益关闭（Auto Gain Off）"按钮，如图 10-43 所示。

主唱轨道的音量有所下降。现在，压缩器只会在声音达到高于阈值参数时才将音量降低。调整时记得将压缩器打开和关闭以比较有与没有压缩效果的音色。

降低阈值（Threshold）将确保压缩器在音频信号最弱的部分工作得更加平衡，使主唱的音色更具特色。

（9）将 Threshold（阈值）旋钮向下拖动到 –30 dB，如图 10-44 所示。

图　10-43

图　10-44

压缩器对最响亮的音符（"girl"中的"g"）产生更大的压缩作用，进一步减少动态范围，使音量更加一致。

可以使用 Ratio（比率）调整压缩的程度，它会影响超过阈值的信号被减少的程度。

（10）将 Ratio（比率）旋钮向上拖动到 3.1：1，如图 10-45 所示。

请看仪表，压缩器将音量削减了约 10 ～ 13 dB。让我们通过调节 MAKE UP（补偿）旋钮来补偿这种损失的增益。

（11）将 MAKE UP 旋钮拖动到 12 dB。

现在，让我们比较"干人声"和"压缩人声"之间的感知响度差异，同时查看通道条上的峰值电平显示。

（12）关闭 Compressor（压缩器），查看峰值电平显示，如图 10-46 所示。

图　10-45　　　　　　　　　图　10-46

人声的电平不一致。请记住单击峰值电平显示以重置它。在主唱声部通道条上，一些辅音，如"girls"的"g"会使电平表飙升，峰值电平显示高达 –13.3 dB。

（13）打开 Compressor（压缩器）。

在整个演唱过程中，电平是一致的，人声听起来更响亮，也更有存在感。在通道条上，电平峰值为 –13.0 dB，非常接近未压缩人声的峰值电平。非常接近压缩的声音峰值。让我们在整个混音中听一听压缩器的效果。

（14）取消"主唱声部"轨道的独奏，并切换压缩器的开 / 关状态。

当压缩器关闭时，歌声柔和，音量不一致。当压缩器打开时，歌声似乎能够毫不费力地漂浮在整个混音之上，使人听起来非常舒适。任务完成了！

（15）关闭 Compressor（压缩器）插件窗口（或按 1 键调用屏幕设置 1）。

（16）取消"和声人声"轨道的静音（轨道 79）。

（17）单击循环区域（或按 C 键）关闭循环模式。

使用压缩器插件使歌曲中的主唱声音能够在音量上保持一致，这样就可以让它们听起来更响亮，同时保持类似的峰值电平。在整首歌曲中让轨道在音量上保持一致，可以更轻松地调节音量，并让它们在整个歌曲中保持这个电平。

添加深度和混响

现在，已经通过塑造声音的频谱，使其在中频范围内紧凑聚集，并通过压缩使其具有冲击力和一致性，可以使用混响效果来添加环境感，将声音放入虚拟房间中。为了不失去主唱的存在感，会尽量将其保持在前面和近距离的位置，而肯定不想将歌手放置在一个巨大的混响房间中。为了赋予主唱独特的氛围，将首先直接在其通道条上添加一个简短的混响。然后，将发送主唱和和声人声到之前用于"嘿"和声人声合唱的"Vocal Verb Aux"混响总线上。

图　10-47

（1）在主唱声部通道条上，单击压缩器（Compressor）插件下方，然后选择"混响"> Space Designer（空间设计器）选项，如图 10-47 所示。

（2）在 Space Designer 插件标题中，单击"设置"弹出式菜单，然后选择 02Medium Spaces（中等空间）>06Indoor Spaces（室内空间）> 1.2 秒小型楼梯"选项，如图 10-48 所示。

图　10-48

这种短混响会将歌手置于一个空间中，而空间不会很大，这样的效果并不适合这个混响。不过，现在混响太多了，需要将歌手的声音拉回来，让它听起来更近。

（3）在 Space Designer 窗口的右下角，将 Wet（湿度）滑块向下拖动到 –24 dB，如图 10-49 所示。

（4）关闭 Space Designer 窗口。

为了使主唱听起来像是与所有和声歌手在同一个房间里，可以将其部分信号发送到同一条混响总线。

（5）单击 Send（发送）插槽，然后选择 Bus > Bus 12 → Vocal Verb 选项。

为了让主唱保持在最前面，只需要设置一个非常微妙的混响量。

（6）将发送电平旋钮向上拖动到 –25 dB 左右，如图 10-50 所示。

您已完成了主唱声部通道条的处理。要将原始的"干人声"与处理后的人声进行比较，可以打开和关闭所有插件和"发送到总线 12"。

（7）在主唱通道条上，将指针移动到第一个插件插槽（Channel EQ）中左侧的"开 / 关"按钮。

（8）独奏主唱通道条。

（9）向下拖动以关闭所有插件，包括"发送到总线 12"，如图 10-51 所示。

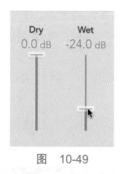

图 10-49

图 10-50

图 10-51

您听到原始的干声录音，它们听起来就像实际情况一样：歌手在一个听起来毫无生气的录音室唱歌。

（10）将指针移动到 Channel EQ 的"开 / 关"按钮上，并向下拖动以重新打开所有插件和"发送到总线 12"。

现在声音更有冲击力和空间感，总体上更加引人注目，做得很好。现在满意主唱的声音了，让我们再混合一些和声人声。

（11）取消独奏"主唱声部"通道条。

（12）选择"和声声部"轨道（轨道 79）。

（13）在"和声声部"通道条上，将音量推子向上拖动到 –7.8 dB。

您将为和声声部设置更多混响，以赋予它们更大的维度空间。

（14）单击"发送"部分，然后选择 Bus 12>Vocal Verb 选项。

（15）将发送电平旋钮向上拖动到 –16.4 dB。

使用轨道堆栈将相关的轨道分组，并将它们作为一个整体进行处理。您学习了平衡轨道电平并将其分散到立体声场中的技术，对人声进行均衡处理以塑造其频谱，并使用延迟和混响插件将歌手放置在虚拟空间中。压缩器插件使音频录音具有一致性，使它们更容易在复杂的混音中找到自己的位置。在接下来的几个练习中，将使混音器参数随着时间的推移而变化，以使乐器的声音适应不同的部分。

自动化混音器参数

当多轨录音机首次出现在录音室时，它们永久地改变了艺术家制作音乐的方式。能够单独录制每个乐器的轨道，这打开了尝试新事物的大门，艺术家和制作人在最终混音期间操纵混音台上的推子和旋钮——将乐器的声相从左到右平移或控制音量推子，改变歌曲中某个轨道的音量水平。

很快，两三双手已经无法执行整个混音过程中所需的所有更改，需要找到一个解决方案。

最终，混音台被设计为具有可以生成数据流的推子。通过将这些数据流录制到多轨录音带的单独轨道上，调音台可以在播放期间自动重新创建这些推子的动作，这开启了自动混音台的时代。如今，专业的计算机化混音台和数字音频工作站都是完全自动化的。

在 Logic Pro 中，几乎可以自动化通道条上的所有控件，包括音量、声相和插件参数。在本课程中，将绘制和编辑离线自动化，使音效在副歌前奏期间增加音量，并录制实时自动化以在间奏期间左右平移音效的声相。

绘制离线自动化

在 Logic Pro 中，用于创建和编辑基于音轨的自动化的技术与第 7 课中用于创建钢琴卷帘中的音高弯曲自动化的技术非常相似。轨道自动化可以让您独立于轨道上的区域自动化中几乎所有的通道条控件。

图形绘制自动化也称为离线自动化，因为它是在 Logic 停止时以图形方式绘制的。

（1）单击显示三角形以打开"效果 FX"轨道堆栈（轨道 58）。

（2）选择并独奏"吉他刮弦音效"轨道（轨道 70），如图 10-52 所示。

"吉他刮弦音效"片段（位于第 34 小节）处于选中状态。

（3）按 U 键（按所选设定取整定位符并启用循环）。

图　10-52

听一下吉他刮弦音效。该片段包含一个带有混响和失真的节奏吉他刮弦，其音量恒定且在中心声道。应用音量自动化，使声音效果在整个"副歌前奏 2"部分中缓慢增加音量，并在副歌 2 开始时迅速淡出。

（4）在轨道视图菜单栏中，单击"显示 / 隐藏自动化"按钮（或按 A 键），如图 10-53 所示。

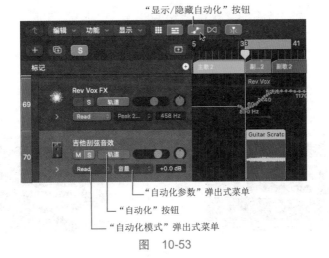

图　10-53

在轨道区域中，轨道必须足够高才能显示其自动化曲线，因此轨道区域会自动垂直放大。在轨道标题上，将显示"自动化"按钮、"自动化模式"弹出式菜单和"自动化参数"弹出式菜单。一些轨道已经存在自动化曲线。

技巧 ▶ 显示自动化轨道时，可以在包含片段名称的窄通道中编辑区域（移动、复制、调整大小等）。

（5）在"吉他刮弦音效"轨道标题上，将指针放在"自动化"按钮上，然后单击出现的"开/关"按钮，如图 10-54 所示。

该轨道的自动化已打开，可以在轨道上看到一条空的音量自动曲线。

（6）单击自动化曲线上的任意位置，如图 10-55 所示。

图 10-54　　　　　　　　　　　　　　　　图 10-55

在项目开始时（第 1 小节）以当前音量推子值 0.0 dB 创建了一个控制点，自动化曲线为黄色，表示现在已存在一些自动化数据。在轨道标题中，"自动模式"弹出式菜单以绿色常亮显示"Read（读取）模式"，以指示将在播放时读取自动化曲线。

（7）将第 1 小节处的自动化点一直向下拖动，直到 – ∞ ，如图 10-56 所示。

为了使创建音量自动化曲线能够更舒适，请随意放大"吉他刮弦音效"片段。

要创建自动化点，可以单击自动化曲线或双击自动化轨道上的空白区域。现在请不要担心在准确的位置上创建自动化点；稍后可以随时拖动它们以便将它们移动。

（8）单击"吉他刮弦音效（Guitar Scratch FX）"开头的自动化曲线，如图 10-57 所示。

图 10-56　　　　　　　　　　　　　图 10-57

（9）在"副歌前奏 2"部分结束之前，双击自动化轨道的顶部，如图 10-58 所示。

（10）单击"副歌前奏 2"部分末尾的自动化曲线。

技巧 ▶ 要升高或降低自动化曲线的一部分，请使用"选取框"工具选择该部分，然后使用指针工具向上或向下拖动所选内容。

（11）双击底部的自动化轨道，在"副歌 2"开始之后（大概在第 39 小节），如图 10-59 所示。

图 10-58　　　　　　　　　　图 10-59

为了能使音量在一开始时增加得更快一点，可以弯曲自动曲线。

（12）按住 Control+Shift 键然后在片段开始处的自动化曲线上，向上拖动斜线。

如图 10-60 所示，指针变成了一个"自动化曲线"工具，曲线呈凸形。还可以通过水平拖动斜线来创建 S 形状。

注意 ▶ 您只能在两个不同值的自动化点之间弯曲斜线；不能在两个相同值的自动化点之间弯曲水平线。

（13）按住 Control+Shift 键然后将"副歌 2"部分末尾的倾斜线向左拖动，然后向右拖动，如图 10-61 所示。

图 10-60

图 10-61

向左或向右拖动线条可以调整 S 曲线的形状。

技巧 ▶ 若要将弯曲线恢复为直线，请按住 Ctrl 键并单击该线。

（14）单击"独奏"按钮，在"吉他刮弦音效"轨道标题上将其关闭。

在收听"副歌 2"部分的同时继续调整自动化曲线，直到获得"吉他刮弦音效"片段所需的音量自动化曲线。

（15）在"轨道"视图菜单栏中，单击"显示/隐藏自动化"按钮（或按 A 键）以隐藏自动化轨道。

自动化轨道是隐藏的，但"吉他刮弦音效"仍处于"Read（读取）模式"。收听循环区域中的部分。在"吉他刮弦音效"轨道标题中（以及检查器的通道条中），您会看到音量推子缓慢上升，然后在副歌开始时迅速淡出。

（16）单击循环区域（或按 C 键）关闭循环模式。

您已经通过创建自动化点并弯曲点之间的线条为声音效果创建了自动化曲线。音量自动化曲线使音效在副歌前奏开始时上升，然后在副歌开始时迅速淡出，产生一种神秘的氛围，在暴风雨前的这个平静的部分，肯定会唤醒听众的耳朵。

录制实时自动化

当事先知道要实现自动化运动时，像在上一节练习中所做的离线绘制自动化曲线是一个不错的选择，但有时您希望在实时调整通道条或插件控制时能听到歌曲播放。

要录制实时自动化，需要为要自动化的轨道选择实时自动化模式，开始播放，然后调整所需的插件或通道条控件。

在本节练习中，将录制实时声相（Pan）旋钮自动化，以使声音效果移动到立体声场中的不同位置，从而为中断部分添加惊喜的元素。

（1）选择并独奏"宝莱坞人声切片"轨道（轨道 66）。

（2）按 U 键（按所选设定取整定位符并启用循环）。

听一听"宝莱坞人声切片"轨道。可以听到断断续续的门控式人声，这与在第 5 课中使用快速采样器（Quick Sampler）制作的人声切片类型没有什么不同。声音来自立体声场的中心。

要录制自动化，不需要显示自动化轨道或进入录制模式。您将为轨道选择自动化模式；开始播放；并移动旋钮、按钮或滑块，这些动作将记录在自动化轨道上。稍后，将显示自动化轨道，以查看您现在要录制的自动化曲线。

（3）在检查器的"宝莱坞人声切片"轨道通道条上，单击"自动化模式"弹出式菜单，然后单击 Touch，如图 10-62 所示。

（4）按空格键开始播放。

（5）在"宝莱坞人声切片"通道条上，仅在循环区域的第一遍期间向上或向下拖动"声像"旋钮，如图 10-63 所示。

图　10-62

图　10-63

技巧　可以使用 Logic Remote（或分配给智能控制旋钮的 MIDI 控制器旋钮）在录制自动化时控制混音器或插件参数。

当播放头再次跳回播放循环区域时，在第一遍循环期间执行的 Pan 旋钮操作会重现。让我们来看一看内部的情况。

（6）在轨道视图菜单栏中，单击"显示 / 隐藏自动化"按钮（或按 A 键）。

（7）在"宝莱坞人声切片"轨道标题上，单击"自动化参数"弹出式菜单，然后选取"主"> Pan 选项，如图 10-64 所示。

图　10-64

可以看到刚刚录制的声相平移（Pan）自动化曲线，如图 10-65 所示。

图　10-65

让我们删除自动化并重试，这次会查看录制时创建的自动化曲线。

（8）停止播放。

（9）选择"混音" > "删除自动化" > "删除所选轨道上的可见自动化"选项（或按 Ctrl+ Command+Delete 键）。

在自动化轨道上，将会删除声相平移（Pan）自动化曲线。

（10）开始播放，然后向上或向下拖动 Pan 旋钮，如图 10-66 所示。

图　10-66

在自动化轨道上，您会看到 Pan 旋钮运动被记录为声相平移自动曲线。可以在后续通过循环区域时继续调整自动化曲线。在 Touch 模式下，任何现有的自动化轨迹都会被读取，就像 Logic 处于 Read 模式一样。当您按住鼠标左键时，Logic 会开始记录新的值。当释放鼠标左键时，Touch 模式会像 Read 模式一样运行，自动化曲线会返回到其原始值，或者重现轨道上的任何现有的自动化。

注意 ▶ Latch 模式的工作方式与 Touch 模式类似，不同之处在于，当释放鼠标左键时，自动化会继续记录，而参数的值会保持在当前值。如果该轨道上已经存在自动化，则该自动化将被覆盖，直到停止播放。

您已完成"宝莱坞人声切片"的自动化。为了避免以后出现误操作而记录更多的自动化，请确保将自动化模式恢复到 Read 模式。

（11）在"宝莱坞人声切片"轨道标题上，单击"自动化模式"弹出式菜单并选择 Read，如图 10-67 所示。

图　10-67

（12）取消独奏"宝莱坞人声切片"轨道。

（13）按 1 键可调用屏幕设置 1。

（14）关闭"效果 FX"轨道堆栈（轨道 58）。

（15）单击循环区域（或按 C 键）关闭循环模式。

使用自动化，为混音添加动感。在"副歌前奏"中，让一个失真吉他噪声效果逐渐增加以增加紧张感，在一个间奏中，将人声切片安放在立体声场的不同位置进而创造惊喜的效果。在轨道上绘制了离线自动化，并在调节旋钮时录制了实时自动化。尽情发挥您的想象力，并考虑用其他应用程序来自动化自己的项目。对于一些真正有创意的效果，请尝试使用自动化乐器或音频效果插件参数！

快速母带处理

在专业项目中，通常会将最终混音发送给母带处理工程师，他们会使用微妙的均衡、压缩、混响或其他处理方式对音频文件进行最后的抛光，使混音发挥它的真正潜力。

当您没有预算聘请母带工程师时，可以通过在立体声输出通道条上插入插件来处理自己的混音，就像本节练习中所描述的那样。将首先使用压缩器使整首歌的混音音量更加一致，然后应用限幅器来提高感知的响度，而不会削减立体声输出通道条音频。

（1）从歌曲的开头开始播放。

（2）单击"现场鼓"（轨道 1）轨道标题以将其选中。

（3）在检查器中，在右侧的 Stereo Out（立体声输出）通道条的顶部，单击增益降低指示器，如图 10-68 所示。

压缩器（compressor）插件插入音频效果区域中。这一次，您将使用一个预设，旨在模仿"模拟磁带录音机"的柔和压缩效果。

（4）在压缩器窗口的设置菜单中，选择 05 Compressor Tools（压缩器工具）> Platinum Analog Tape（Platinum 模拟磁带）选项。

如图 10-69 所示，音量猛增。然而，在所有乐器加入的部分中，立体声输出通道条正在削波，这可以从红色的峰值电平显示中看出。在压缩器窗口中，增益降低指示器显示了几分贝的增益降低，但"自动增益"参数应用足够的补偿增益来使混音削波。

（5）在压缩器窗口中，单击 Auto Gain Off（自动增益关闭）按钮，如图 10-70 所示。

峰值电平显示自上次开始播放以来的最大峰值。需要将其重置以确定新的压缩器设置是否仍然削波混音。

图　10-68

（6）在立体声输出（Stereo Out）通道条上，单击峰值电平显示以将其重置，如图 10-71 所示。混音不再被削波。

一般来说，在音频信号流的这个阶段，压缩器的衰减不应超过 5 dB。只是试图让混音整体上更加一致，以便接下来可以在您将要插入的限幅器中将其推得更远一些。如果您在不同的混音部分中切换压缩器的开 / 关，差异是微妙的。但是，在压缩器关闭的情况下，"副歌 3"等较强的部分会削波立体声输出（峰值电平显示变为红色），而在压缩器打开的情况下，整个混音会保持在 0 dBFS 以下。

现在，将插入一个限幅器，以最大化响度，而不会削波输出。限幅器的工作原理与压缩器类似，但它会衰减信号，使输出的信号永远不会超过特定的音量水平。

（7）在立体声输出通道条上，单击压缩器下方，然后选择 Dynamics（动态）> Adaptive Limiter（自适应限幅器）选项。

为了优化混音的响度，同时确保不会削波立体声输出，将处理歌曲的最响亮部分——副歌 3。

（8）将"副歌 3"标记（第 65 小节）向上拖动到标尺中，如图 10-72 所示，然后聆听该部分。

图　10-69　　　　图　10-70　　　　图　10-71　　　　图　10-72

在立体声输出通道条上，峰值检测器不会超过 0 dBFS，但会变为红色，表示混音正在削波。为避免此问题，将使用"真峰值检测（True Peak Detection）"。

（9）在 Adaptive Limiter（自适应限幅器）插件中，打开 True Peak Detection（真峰值检测），如图 10-73 所示。

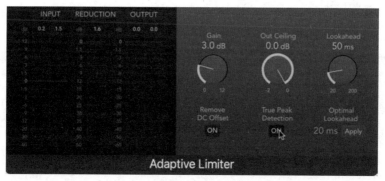

图　10-73

（10）在立体声输出（Stereo Out）通道条上，单击峰值电平显示以将其重置。

峰值电平显示不再为红色，表示混音不再被削波。现在，可以使用自适应限幅器来优化混音的感知响度，而不必担心削波立体声输出。

在自适应限幅器中，输入电平表显示插件输入端的信号电平，缩减电平表显示限幅器应用的增益衰减量，输出电平表显示插件输出端的信号电平。输出电平上限旋钮设置为 0.0 dB，确保音频信号在立体声输出通道条上永远不会超过 0 dBFS。

要调整自适应限幅器，请将增益旋钮调节到适合的量。应用的增益越多，声音就越大，但限幅器产生的失真也会变大。决定响度与可接受的失真之间的正确平衡可能受到许多因素的影响，例如音乐类型（爵士乐或流行乐）或音乐的播放方式（电影院或互联网流媒体）。要注意不要过度增益。如果滥用限幅器，将舍弃掉混音中的所有瞬态，并且混音将失去冲击力，听起来沉闷且被压缩。

（11）将"增益（Gain）"旋钮一直向上拖动到 12.0 dB。

混音听起来非常响亮，然而，它被压缩得如此厉害，以至于听起来完全失真了，此时需要选择一个更合理的增益量。

（12）将"增益（Gain）"旋钮降低到 6.9 dB 左右，如图 10-74 所示。

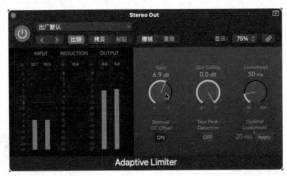

图　10-74

（13）单击循环区域（或按 C 键）关闭循环模式。

继续播放歌曲，并确保不会听到任何不必要的失真。

技巧　在输入电平表的顶部，可以单击橙色警告来重置它们。

（14）关闭两个插件窗口（或按 1 键调回屏幕设置 1）。

（15）在立体声输出（Stereo Out）通道条上，向下拖动压缩器和自适应限制器插件的两个"开 / 关"按钮，以快速切换两个插件。

压缩器有助于将各个乐器黏合在一起，使您的混音听起来更加一致。自适应限幅器使整个混音更响亮，同时确保输出时不会发生削波。

已经使用了"Platinum 模拟磁带"预设的压缩器插件，并在自适应限幅器中增加了更多的增益，快速进行了歌曲的母带处理，使其具有连贯性与音量提升。现在已经准备好将歌曲导出以分享或分发了。

将混音导出为立体声音频文件

在第 1 课中，将完成的混音导出为 MP3 文件。为了圆满地结束本课程，以最高的质量，将自动化混音混合为一个未经压缩的原始脉冲编码调制（PCM）文件。

在工作区中，最后一个片段在第 84 小节结束。当不确定歌曲的确切结尾时，请播放最后几个小节。有时，如混响和延迟等效果插件在歌曲结束后仍会产生声音。在这里，您将为自己多给一个小节，并在第 85 小节结束混音。

（1）选择"文件"＞"并轨"＞"项目或部分"选项（或按 Command+B 键）以打开"并轨"对话框。

（2）在"目标位置"列中，确保选择了"PCM"，然后在"结束"字段中输入 85，如图 10-75 所示。

实时模式可让用户在实时并轨时同步听到歌曲，离线模式则利用您的 CPU 尽可能快地完成操作，这可以节省大量时间。

将"模式"设置为"离线"。

正常化功能会自动调整文件的级别，使其峰值等于或低于 0 dBFS。如果已经使用了母带处理插件，以确保输出峰值计峰值在 0 dBFS 以下，就不需要进行正常化。

（3）将"正常化"设置为"关"，如图 10-76 所示。

图 10-75

图 10-76

文件格式选项（AIFF、Wave 和 CAF）都可以产生相同的音质。选择的文件格式主要取决于后续处理所需的格式，如母带处理。

（4）单击"文件格式"弹出式菜单，然后选择 Wave。

24 位的位深度可以得到更好的音频质量，但也会产生更大的文件。

（5）确保"分辨率"弹出式菜单设置为 24 位。

默认情况下，采样速率设置为项目采样速率。只有当你想将输出文件转换为不同的采样速率时才需要更改此设置。

文件类型为"间插"，这是常用的文件类型。

在歌曲中非常安静的部分或淡入淡出时，"假噪声"可以在音质上产生微妙的差异。

（6）将"采样速率"设置为"44100"，将"文件类型"设置为"间插"，将"添加假噪声"设置为"无"，如图 10-77 所示。

图 10-77

（7）单击"好"按钮（或按回车键）。

一个"并轨输出 1-2"对话框会打开，可以为输出文件命名并选择输出的位置。

（8）将文件命名为 Lights On（歌曲名），按 Command+D 键保存到桌面，然后单击"并轨"按钮。

如图 10-78 所示，一个进度窗口出现了，在"轨道"区域中，你可以看到播放头移动得比实际时间更快，因为输出文件正在创建。

图　10-78

技巧 要中断正在进行的并轨操作，按 Command+.（句号）键。

当进度窗口消失时，输出文件已经准备好了。

（9）按 Command+Tab 键切换到"访达"。

（10）在"访达"中，选择"访达"＞"隐藏其他"选项（或按 Command+Option+H 键）。

（11）在桌面上，单击 Lights On.wav，然后按空格键播放最终版本的歌曲。

您使用了效果插件并调整了乐器声音的 4 个主要参数（音量、声相位置、频率和距离），为每个声音在立体声音场中创造了自己的位置。您使用压缩器和限幅器使音量更加一致并优化混音的响度，自动化混音器参数以在混音中创造一些动感。最后，并轨输出了项目以导出混音的未压缩立体声 PCM WAV 文件，您可以将其分享给唱片公司或上传到音乐发行服务网站。

若要将歌曲上传到 SoundCloud，请通过电子邮件或使用"隔空投送"共享，或选择"文件"＞"共享"选项，并选择所需的选项。

使用一些技巧和窍门

与任何其他艺术一样，混音需要技能、经验和天赋的结合。学会高效地应用混音技巧需要多加练习，学会聆听则需要更多的练习。以下是一些技巧和窍门，可以帮助你完善自己的技艺，让你在混音项目中变得更加优秀。

休息一下

在混音一段时间后，听同一首歌已经是第一百多次了，您可能会失去客观性并且耳朵疲惫。在混音时经常短暂休息，然后再以新鲜的感受回到混音中。这样就能更好地评估自己的作品。

在录音室外聆听您的混音

当您觉得自己的混音已经相当不错，对它感到满意时，请将它复制到一个便携式音乐播放器上，在另一个房间或更好的情况下，或在开车时在车内听一下。可能会听到一些在工作室中没注意到的东西，也会错过一些在工作室中能清楚听到的东西。可以记一下笔记，然后回到工作室重新处理混音。显然，混音在工作室与车里听起来永远不会一样，但混音师的工作就是要确保所有乐器都能在大多数情况下被听到。

将您的混音与商业混音进行比较

将您的混音与您喜欢的商业混音进行比较。建立一个小型音乐库，其中包含与您正在混音歌曲同类型的优秀混音。您可以打开一个新的 Logic 项目，并将混音放在一条轨道上，将专业混音放在另一个轨道上，以便可以进行独奏，同时对它们进行比较。

键盘指令

快捷键

通用

Command+B	打开"并轨"对话框
Command+D	在"保存"对话框的"存储位置"弹出式菜单中选择"桌面"
Command+Tab	向前循环浏览打开的应用程序
Shift+Command+Tab	向后循环浏览打开的应用程序
Command+U	按所选设定定位符并启用循环
Command+W	关闭当前焦点窗口
Control+Command+Delete	删除所选轨道上的可见自动化
Control+Command+ 向左箭头	关闭所选轨道堆栈
Control+Command+ 向右箭头	打开所选轨道堆栈
Control+Option+Command+S	切换所有独奏轨道的独奏状态
Option+ 单击"独奏"按钮	独奏轨道或通道条，同时清除其他独奏按钮
Shift+Command+D	创建新轨道堆栈
A	切换自动化视图
C	切换循环模式

混音器

Command+2	打开混音器窗口
Option+X	打开配置混音器的快捷菜单

11

课程文件
学习时间
目标

Logic书内项目> Moments (by Darude) > 11 Moments（杜比全景声）

完成本课的学习大约需要45分钟

设置Logic项目以在杜比全景声中进行混音

使用环绕声插件处理电平并在杜比全景声中进行母带处理

使用环绕声相器调节基础轨道的声相

使用3D对象声相器调节对象轨道的声相

在杜比全景声插件中可视化环绕声场中的物体

添加环绕声效果插件

在环绕场中自动化轨道位置

导出ADM BWF格式的杜比全景声主文件

第 11 课

杜比全景声混音

立体声于 1930 年发明，给之前仅有单声道音乐和音频带来了宽广的声音效果，工程师们开始突破极限，增加更多的扬声器以环绕听众。电影院处于这一演变的最前沿，因为它们努力试图通过使用多声道音效技术，让观众感受到影片中声音效果的立体环绕，以增强观影体验。

许多环绕声的标准被创建出来，每个标准都有不同数量的扬声器，以不同的方式放置在房间各处。一些环绕格式使用中央前置扬声器播放人物的对话，而一些则有专门保留用于低频音频与音效的低音炮通道。因为每种环绕格式都有自己独特的声道数量、位置和功能等特点，混音工程师需要为每种环绕格式制作不同的混音版本，以确保音效在不同的环绕声系统中表现最佳。

杜比全景声（Dolby Atmos）扩展了环绕声场的概念，通过添加垂直维度（高度）以及调整声音信号的大小（小、中、大）和距离（在耳机上以双耳音频进行监听时）的可能性来创建一个三维空间。杜比全景声（Dolby Atmos）解决了使用单个主文件提供多个混音的难题，该文件可以在任何杜比全景声兼容系统上播放，从简单的立体声耳机到大型电影院中的复杂扬声器阵列。在本课程中，我们将假设通过耳机进行监视。

准备杜比全景声混音

在杜比全景声（Dolby Atmos）中进行混音需要额外的电脑运行资源，并且必须调整 I / O 缓冲区大小以减轻 CPU 上的一些压力。为了避免遇到较大缓冲区从而造成的延迟和 CPU 过载，建议的工作流程是将制作分为两个阶段。

首先，完成所有现场软件乐器演奏和音频录制，并开始粗略地立体声混音。其次，将 Logic 项目转换为杜比全景声（Dolby Atmos），以继续混音并将轨道定位在环绕声场中。

在开始在杜比全景声中进行混音之前，必须采取几个步骤，以确保混音不会失真，并且可以按预期在立体声监视器上监视声场。

为杜比全景声进行设置

在本练习中，将打开之前在第 9 课中编辑过的歌曲 *Moments*（由 Darude 创作）的另一个版本，并将 Logic 项目转换为杜比全景声（Dolby Atmos），以便可以使用环绕声相器将乐器定位在环绕声场中。

（1）打开"Logic 书内项目" > Moments（by Darude）> 11 Moments（杜比全景声）为避免 CPU 过载，将使用更高的缓冲区大小。

（2）选择 Logic Pro>"设置" >"音频"选项，并确保已选择"设备"选项。

（3）单击"I/O 缓冲区大小"弹出式菜单，然后选择"512（样本）"，如图 11-1 所示。

注意 ▶ 在杜比全景声中混音时，采样速率为 44.1 kHz 或 48 kHz 的项目需要一个 512 样本的缓冲区大小。采样速率为 88.2 kHz 或 96 kHz 的项目需要一个 1024 样本的缓冲区大小。

图　11-1

注意 ▶ 杜比全景声支持 48 kHz 和 96 kHz 采样速率。当 Logic 项目设置为其他采样速率时，音频会自动动态转换为 48 kHz 或 96 kHz，这就需要更多的计算能力。

（4）关闭"设置"窗口。

（5）在控制栏中，单击"混音器"按钮（或按 X 键）以打开混音器。

所有通道条都将其输出设置为 St Out（Stereo Out），并具有常规的声相旋钮。

（6）在主菜单中，选择"混合">"杜比全景声"选项（或选择"文件">"项目设置">"音频"选项）。

"项目设置"窗口将打开，显示音频的设置。

（7）单击"空间音频"弹出式菜单，然后选择"杜比全景声"选项，如图 11-2 所示。

图　11-2

系统会显示一条警报，要求确认是否要将项目转换为 7.1.2 环绕声格式，以便在空间音频中进行混音，如图 11-3 所示。

注意 ▶ 环绕声格式是由点分隔的扬声器数量设计的。第一个数字是围绕听众放置的主要扬声器的数量；第二个数字是保留用于低频声音的低音扬声器的数量；第三个数字是放置在听众上方的天花板扬声器的数量。

图　11-3

（8）单击"好"按钮。

（9）关闭"项目设置"窗口。

在混音器中，所有通道条输出都设置为环绕声（Surround），并且"声相"旋钮替换为环绕声相器（Surround Panners）。在主声道条（右侧）上，杜比全景声插件（Atmos）插入第一个音频效果插槽中，如图 11-4 所示。

（10）大约从第 13 小节开始播放。

如图 11-5 所示，第二轨（轨道 8）上的"白噪声"音频效果音量上升。

（11）在混音器中，在"效果 FX"通道条上，将绿点拖动到环绕声相器的底部（将声音定位到环绕声场的后部），如图 11-6 所示。

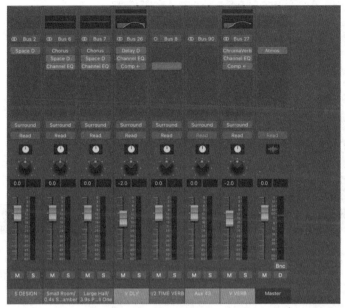

图　11-4

图　11-5

图　11-6

除非通过环绕声扬声器系统进行监听，否则将不再听到音频效果。为了使用耳机监听环绕声混音，必须选择合适的监听格式。

（12）在主通道条（Master）上，单击杜比全景声插件（Atmos）将其打开。

如图 11-7 所示，杜比全景声（Atmos）插件显示一个三维盒子，代表环绕声场，听者位于中心。在本课程的后面部分，将使用该表示来定位声音。

（13）单击 Monitoring Format（监视格式）弹出式菜单，然后选择 Binaural（双声道）或 Apple Renderer（Apple 渲染器）选项，如图 11-8 所示。

注意 ▶ 在本书编写时，该选项名为 Binaural（双声道），但在较新版本的 Logic 中，可能会提供其他选项，例如"Apple Renderer（Apple 渲染器）""支持头部追踪的 Apple Renderer"（适用于 AirPods 等支持设备），以及用于内置扬声器的渲染器。

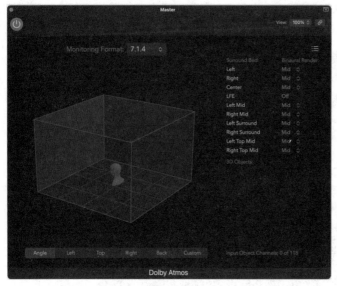

图　11-7

图　11-8

技巧 如果使用多个扬声器来监听环绕声混音，请选择 Logic Pro>"设置">"音频">"I/O 分配"以配置每个扬声器的输出编号，然后在杜比全景声插件（Dolby Atmos）中，选择与您的扬声器配置相对应的监听格式。

（14）在"效果 FX"通道条上，使用环绕声相器在环绕声场周围移动音效的位置。现在，即使环绕声相器位于环绕声场的后部，也可以听到音频效果。

您已将项目设置为在杜比全景声中混音，并选择了一个监听选项来通过耳机监听虚拟环绕声场。如果您继续听这首歌，可能会注意到一些失真。杜比全景声（Dolby Atmos）混音在处理电平时需要特别小心，它有自己的一套规则，将在下一节练习中探索这些规则。

处理杜比全景声中的响度级别

在杜比全景声中混音时，混音的响度水平应始终保持或低于 –18 dB LUFS。为了实现这一目标，将创建一组插件的母带处理链，使您能够调整音频信号的增益，并在主通道条（Master）上的特定位置计量其电平。

注意 ▶ LUFS 表示相对于满量程的响度单位。这种度量单位考虑了人对音频信号的感知，是流媒体平台、电影院以及电视和广播电台用来规范响度的标准。

（1）在主通道条（Master）上，放置鼠标指针，以便看到杜比全景声插件（Atmos）上方的一条线，如图 11-9 所示。

（2）单击以打开"音频效果"弹出式菜单，然后选择 Utility（实用工具）> Multichannel Gain（多声道增益）>"7.1.2"选项。

（3）在通道条上，单击 Gain（增益）插件下方，然后选择 Dynamics（动态）> Limiter（限幅器）>"7.1.2"选项。

（4）单击 Limiter（限幅器）插件下方，然后选择 Metering（测量工具）> Level Meter（电平表）>"7.1.2"选项。

图　11-9

（5）单击杜比全景声插件（Atmos）下方，然后选择 Metering（测量工具）> Loudness Meter（响度计）>"7.1.4"选项，如图 11-10 所示。

在本练习中，不需要杜比全景声（Dolby Atmos）插件，因此让我们在屏幕上腾出一些空间来重新排列其他插件。

（6）关闭杜比全景声（Atmos）插件。

技巧 要隐藏插件窗口标题，请单击窗口右上角的"显示 / 隐藏"按钮，如图 11-11 所示。

图　11-10　　　　　　　　　　　图　11-11

（7）重新排列剩余的插件窗口，以便可以舒适地看到所有窗口，如图 11-12 所示。

技巧 缓慢拖动插件窗口，以便它们对齐在一起而不会相互重叠。

为了调整混音的电平，让我们播放歌曲中最响亮的部分。

（8）从 122 小节开始播放，听到最后的副歌。

您可能想要使用循环模式，在调整混音电平时持续播放此副歌部分。记得使用 Command+ 拖拽将一个标记拖到标尺上，以创建匹配的循环区域。

在 Loudness Meter（响度计）插件中，可以看到电平表达到大约 –7 dB LUFS 或 –6 dB LUFS（对于杜比全景声混音来说有些太高了），混音听起来也失真了。首先，我们来设定一个目标电平为 –18 dB LUFS 作为视觉参考。

（9）将目标电平线拖动到 –18 dB LUFS，如图 11-13 所示。

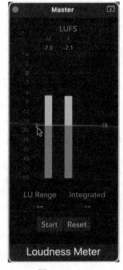

图　11-12　　　　　　　　　　　图　11-13

现在，达到 –18 dB LUFS 以上的仪表部分会变为黄色。让我们调整混音的总增益，使得音量在任何时候都保持在 –18 dB LUFS 以下。

（10）在多声道增益插件（Multichannel Gain）中，向下拖动主音量推子（Master），如图 11-14 所示。

在 Loudness Meter（响度计）中，M 表示瞬时响度，可以快速响应增益变化，S 表示在短期内平均响度，I 表示计算开始和单击暂停（或停止回放）之间的时间内集成响度。

（11）继续调整主音量推子，直到响度计插件中的电平表保持在 –18 dB LUFS 或以下，如图 11-15 所示。

图　11-14

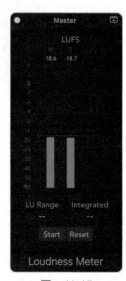

图　11-15

（12）关闭所有插件窗口。

目前已经创建了一个插件的母带处理链，可以帮助你控制音量水平，确保您的杜比全景声混音永远不会超过 –18 dB LUFS，从而避免失真。请记住，当您继续混音时，电平可能会发生变化，您应该定期关注响度计，以确保电平不会超过 –18 dB LUFS。

在环绕声场中调节轨道的声相

要构建杜比全景声混音，可以组合两种类型的轨道：基础轨道和对象轨道。构成混音基础的轨道是基础轨道。可以使用对象轨道来突出混音中的元素，例如主唱、主要乐器或特殊效果，尤其是当您想要通过自动化精确定位声源或在环绕声场周围移动它时。

调节基础轨道声相

使用环绕声相器平移基础轨道，该环绕声相器平衡每个通道在 7.1.2 环绕格式中的发送电平。

（1）在合成器轨道（轨道 33）上，选择第一个合成器片段（位于第 49 小节），如图 11-16 所示。

（2）选择"浏览"＞"按所选设定取整定位符并启用循环"选项（或按 U 键）。

（3）开始播放。

合成器非常响亮和靠前，占据与主唱相同的空间。

（4）在控制栏中，单击"独奏模式"按钮（或按 Control+S 键），如图 11-17 所示。

图　11-16

图　11-17

（5）在混音器的合成器通道条上，双击环绕声相器。"环绕声相器（Surround Panner）"窗口打开。

（6）慢慢拖动绿色圆点到环绕场景的后方，如图 11-18 所示。

这样合成器的声音听起来就不那么靠前了，就像它在你的身后一样。这样可以在环绕场景的前中心留出空间，让主唱的声音能够更加突出。

（7）单击"独奏模式"按钮（或按 Control+S 键）来关闭独奏模式。

调整合成器在环绕声相器中的位置。注意，当它靠近中心时，它会变得更强，而当它完全在环绕声场的后方时，声音会变得更弱。尝试在后方和中心之间找到一个合适的平衡点，以便合成器足够强，但不会压制人声。

（8）停止播放。

（9）关闭环绕声相器窗口。

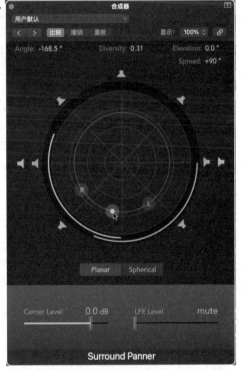

图　11-18

调节对象轨道声相

对象轨道提供了更多在环绕声区域内定位的灵活性。你可以调整基础轨道在三维空间中的感知大小，并且可以独立于其在混音器中的位置调整其高度。3D Object Panner（三维对象声相器）为杜比全景声主文件中创建一个单独的音频通道（您将在本课结束时导出该文件），并结合位置元数据，以便在播放时准确重现其三维位置。

对象轨道直接传输到杜比全景声的主通道条上。它们不会经过杜比全景声插件之前插入的插件处理，因此您必须对它们的音量采取额外的预防措施。

（1）在第 106 小节处，按住 Command 键将"HALF（半时）"标记向上拖动到标尺中，创建一个相匹配的循环区域，如图 11-19 所示。

（2）开始播放。

在将"人声"轨道堆栈转换为基础轨道之前，我们先将其音量调低，这样当它没有经过 Multichannel Gain（多通道增益）插件处理时，声音就不会太响。

（3）在混音器的"人声"通道条上，将音量推子调低到 –20 dB，如图 11-20 所示。

现在几乎听不到人声了。

（4）在混音器的"人声"通道条上，按住 Control 键并单击"声相"旋钮，然后选择 3D Object Panner（三维对象声相器），如图 11-21 所示。

来自"人声"通道条的信号直接传输到杜比全景声插件，因此现在声音变得更响了。环绕声相器将替换为 3D Object Panner（三维对象声相器）。

（5）双击 3D 对象声相器，如图 11-22 所示。

图　11-19

图　11-20

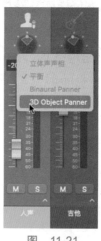
图　11-21

图　11-22

　　3D 对象声相器（Object Panner）窗口打开。上部网格允许您将信号向左、右、前、后移动，而下部网格允许您将信号向左、右、上、下移动。让我们试试看。

（6）在上部网格上，在 3D 空间中拖动绿色标记，如图 11-23 所示。

表示立体声"人声"通道条的左和右信号的两个标记（L 和 R）跟随绿色标记，绿色标记代表立体声信号的中心。让我们缩小立体声信号的范围，将其聚焦到一个点上。

（7）将 L 标记向绿色标记拖动，如图 11-24 所示。

立体声信号被缩小了。请注意，在声相器的顶部，Spread（扩散度）参数减小了。

（8）在下部网格上，拖动标记，如图 11-25 所示。

随着标记的上下拖动，声音似乎会改变高度。

（9）在环绕声相器的顶部，将 Size（大小）参数的值向上拖动，如图 11-26 所示。

L 和 R 标记周围出现阴影圆盘，人声的声音听起来更大了。

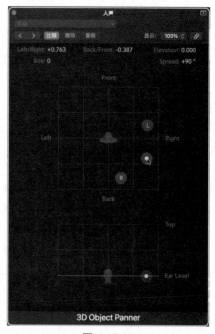
图　11-23

图　11-24

图　11-25

图　11-26

（10）在主通道条上，单击杜比全景声插件（Atmos）将其打开。

如图 11-27 所示，在 3D 框内，两个蓝色的球体代表"人声"基础轨道的左右信号的位置。在插件的右侧，"人声"被列为 3D 对象（3D Object）。

图　11-27

技巧▶ 拖动 3D 框或单击 3D 框下方的位置按钮以查看所需的透视图。

技巧▶ 为了避免在混音变得复杂时，视觉表现变得拥挤，蓝色球体仅在播放它们所代表的对象轨道时出现。当蓝色球体不可见时，单击列表中 3D Object 的名称以查看代表其位置的球体。

在右侧的列中，可以为每个基础和对象轨道选择不同的双声道渲染模式，以影响双声道混音中对它们距离的感知（在立体声耳机或扬声器上监听时）。

图　11-28

（11）在"人声"3D Object 的旁边，单击双声道渲染模式并选择"Far（远）"，如图 11-28 所示。

人声听起来更远了。

（12）停止播放。

在下一节练习中，将继续在该歌曲部分工作，因此请保持循环模式处于打开状态。

（13）关闭两个插件窗口。

使用环绕声相器调节基础轨道的声相，并使用 3D 对象声相器影响对象轨道的位置、高度、

大小与距离。已经打开了杜比全景声（Dolby Atmos）插件，以可视化对象轨道在 3D 框中的位置，并更改对象在双声道混音中的感知距离。稍后，将自动化对象轨道的位置以添加动态效果。

使用环绕声效果插件

Logic Pro 自带一套与杜比全景声格式兼容的音频效果插件。之前已经使用过其中一些插件来控制您的音频电平。现在，将使用调制和混响插件来帮助创建或强调 3D 空间中轨道的位置和移动。

调制

在本练习中，将使用环绕声颤音插件来使鼓机的声音围绕听者绕圈移动。

（1）在"Trap 门"通道条上，单击音频效果部分底部的通道均衡器（Channel EQ）插件下方，选择 Modulation（调制）> Tremolo（颤音）> Stereo 7.1.2 选项。

如图 11-29 所示，默认的分布（Distribution）参数为圆形（Circular），LFO 波形代表每个单独通道的音量，这些波形逐渐偏移，从而创建出围绕听者的圆周运动。

（2）独奏"Trap 门"通道条。

（3）开始播放。

效果太快，无法被感觉为圆周运动。让我们放慢速度。

（4）在 Tremolo（颤音）插件中，将 Rate（速率）旋钮向下拖动到 2 bars（两小节），如图 11-30 所示。

图 11-29

图 11-30

现在，可以听到鼓机以较慢的速度在你周围移动，效果更加明显。

（5）单击"Trap 门"通道条上的"独奏"按钮将其关闭（或按 Control+Command+Option+S 键）。

鼓机的圆周运动为歌曲的 HALF 部分增加了运动和活力。踩镲的高频部分使得在声音移动时更容易辨别到声音。

混响

现在，将添加一个环绕混响，在 HALF 部分的鼓声中添加 Hansa Tonstudio 的声学环境，Hansa Tonstudio 是一家德国录音室，以其录音厅的出色声学而闻名。为了使混响在调节鼓的声相时跟随鼓的位置，将使用"后声相"发送，将辅助通道条的输入格式切换为环绕声，并使用环绕声混响设置。

　　首先，让我们将鼓声发送到总线（Bus）上，以在辅助通道条上应用混响。

（1）在"HALF TIME（半时值）"通道条上，单击发送槽并选择 Bus > Bus 5。

（2）将"发送电平"旋钮向上拖动到 +4.5 dB，如图 11-31 所示。

　　该项目已经有几个辅助通道条，因此可能不会立即看到接收 Bus 5 的辅助通道条。让我们来快速地找到它。

（3）按住 Shift 键并单击"HALF TIME（半时值）"通道条上的 Bus 5 发送。

　　如图 11-32 所示，在混音器的右侧，接收 Bus 5 的"辅助 3"通道条周围闪烁着一个白框。为了在辅助通道条上插入环绕声插件，其输入必须具有环绕声格式。

（4）在"辅助 3"上，在"输入格式"按钮上单击鼠标左键并按住，然后选择"环绕声"，如图 11-33 所示。

（5）在"辅助 3"通道条上，单击第一个音频效果插槽，然后选择"混响" > Space Designer > "7.1.2"选项。

　　您需要其中一个环绕声 Space Designer 预设（名称后面有"+"符号），这样当你移动鼓声时，混响的声音也会相应地移动。

（6）在 Space Designer 中，单击"设置"弹出式菜单，然后选择 Surround Spaces（环绕空间）>Surround Rooms（环绕房间）> 02.9s Hansa Studio +，如图 11-34 所示。

（7）在 Space Designer 窗口的右下角，将 Wet（湿）滑块调到最大，如图 11-35 所示。

（8）关闭 Space Designer 插件窗口。

　　现在，让我们确保只有在 HALF TIME（半时值）通道条上的环绕声相器处理了信号后，才将信号发送到 Bus 5。请注意，Bus 5 发送电平旋钮周围的环的颜色为蓝色，表示该发送是后置音量控制（post fader）的。

（9）在 HALF TIME（半时值）通道条上，单击 Bus 5 发送，然后在弹出菜单中选择"后声相"选项。

　　现在，如图 11-36 所示，"发送电平"旋钮周围的环变为绿色，表示发送是"后声相"的。

图　11-31

图　11-32

"输入格式"按钮

图　11-33　　　　　　　图　11-34　　　　图　11-35　　图　11-36

（10）在 HALF TIME（半时值）通道条上，单击"独奏"按钮将其打开。

（11）开始播放。

（12）在 HALF TIME（半时值）通道条上，双击环绕声相器。

　　"环绕声相器"窗口随即打开。

（13）将绿色的点在环绕声领域中移动。

为了获得更有效的结果，请将点从一个位置缓慢移动到另一个位置。保持环绕声平衡器窗口打开，以进行下一个练习。

使用环绕声插件很有趣，但是为了获得所需的效果，需要注意一些事项。在要处理的轨道音频效果插件上使用"环绕声颤音"插件是一件容易的事。另外，为了在辅助通道条上插入"环绕声混响"插件时获得所需的效果，需要采取一些你现在已经了解到的预防措施。

自动化环绕声和 3D 对象声相器

在杜比全景声（Dolby Atmos）中混音时，真正的乐趣始于您为声音添加运动感，以便听到它们在环绕声场中在您周围移动。在本练习中，您将自动化鼓的环绕声声相和主唱声部上的 3D 对象声相器。

（1）在 HALF TIME（半时值）通道条上，单击"自动化模式"弹出式菜单，然后选择 Latch 模式，如图 11-37 所示。

图　11-37

您将使用球面声相（Spherical）模式。在这种模式下，声音会在听者周围的虚拟球体边缘移动。

（2）在环绕声相器中，单击 Spherical 按钮，如图 11-38 所示。

（3）开始播放。

（4）在第一遍循环期间，将绿色球慢慢拖动到从左后扬声器到右前扬声器的直线上，然后松开鼠标，如图 11-39 所示。

图　11-38　　　　　　　　　　图　11-39

技巧 为了能够在拖动圆点时限制移动，按住 Command 键可绘制圆形，按住 Control+Command 键可绘制直线。

在循环的第二遍中，环绕声相器将重现移动。当鼓声穿过声相的中心时，它们的声音会被认为是在头顶上方。

（5）在 HALF TIME（半时值）通道条上，单击"自动化模式"弹出式菜单，然后选择 Read 模式。

现在，将自动化"人声"轨道。为避免关闭插件窗口并重新打开另一个窗口的麻烦情况，将使用插件窗口的"链接"按钮。

（6）在"环绕声相器"窗口标题中，单击"链接"按钮，如图 11-40 所示。

（7）在"人声"通道条上，双击声相器。

插件窗口显示"人声"通道条的 3D 对象声相器。

（8）在"人声"通道条上，单击"自动化模式"弹出式菜单并选择 Latch。

（9）当新一遍的循环开始时，在"3D 对象声相器"窗口中移动绿色圆点。

（10）在下一遍循环过程中，拖动"大小（Size）"值以增加声相器中球体的大小，如图 11-41 所示。

图　11-40

图　11-41

（11）在下一遍循环中，拖动"抬高（Elevation）"值以使声音上升。

（12）在"人声"通道条上，单击"自动化模式"弹出式菜单并选取 Read。

在"人声"通道条上，调整音量推子，使人声适合混音。

> **技巧** 在自动平移、大小和抬高时，可能会发现对象轨道的音量波动。如果需要，可以自动化音量推子以进行补偿。

（13）停止播放。

让我们看一下"人声"对象在 3D 视觉表示中的位置。

（14）在主通道条（Master）上，单击杜比全景声插件（Atmos）将其打开。

（15）在右侧的插件窗口中，单击"人声"3D 对象以将其选中，如图 11-42 所示。

表示"人声"对象的球体显示在 3D 框中。

图　11-42

（16）开始播放。

如图 11-43 所示，在 3D 框中，球体围绕听者移动以再现您的自动化。

（17）停止播放。

（18）关闭两个插件窗口。

（19）单击循环区域（或按 C 键）以关闭循环模式。

> **技巧** 使用步进编辑器创建步进自动化以创建突然间的位置更改，就像在第 7 课中为 Remix FX 所做的那样。

使用环绕声和 3D 对象声相器进行自动化，可以在歌曲的整个播放过程中在环绕声场中移动音轨，并更改其相对于听者的感知大小与高度。现在，您将拥有一个完全 3D、生动的混音，将在下一节练习中导出该混音。

图　11-43

导出杜比全景声主文件

混音完成后，将其导出为 Audio Definition Model Broadcast Wave Format（ADM BWF）文件。然后可以通过杜比全景声工具进一步编辑或母带制作，直接上传到 Apple Music 等流媒体平台，或用于进一步分发。

导出 ADM BWF 文件

导出 ADM BWF 文件时，杜比全景声插件中的杜比全景声渲染器（Dolby Atmos Renderer）会为环绕声基础轨道和为每个单独的基础轨道生成多个音频声道，以及将用于在任何杜比全景声兼容的播放环境中再现 3D 空间混音的位置元数据。

在导出文件之前，请记住仔细检查混音是否超过 –18 dB LUFS，否则杜比渲染器将自动限制音频并产生不需要的失真。

（1）在主通道条（Master）上，单击响度计插件（Loudness Meter）将其打开。

（2）播放歌曲并观察仪表盘。

如图 11-44 所示，电平应保持在 –18 dB LUFS 或以下。如果需要，可以打开多声道增益插件以重新调整主增益或重新调整单个对象轨道的音量推子（这些轨道不受多声道增益插件的影响）。当您对自己的水平感到满意后，就可以导出您的文件了。

（3）选择"文件"＞"导出"＞"项目为 ADM BWF"选项。将打开"将项目导出为 ADM BWF"窗口。

图　11-44

（4）在"另存为"字段中输入 Moments - ADM BWF，在"位置"列中，单击"桌面"（或按
Command+D 键），如图 11-45 所示。

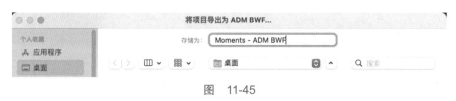

图　11-45

由于渲染 ADM BWF 文件的过程需要占用大量 CPU，因此可能需要一段时间才能完成。接连
出现的窗口显示导出进度。首先，导出多个音频通道，如图 11-46 所示。

图　11-46

其次，转换它们的采样速率，如图 11-47 所示。

图　11-47

最后，生成文件，如图 11-48 所示。

图　11-48

（5）按 Command+Tab 键转到访达。

（6）按 Option+Command+H 键可隐藏所有其他应用程序。导出的 ADM
BWF 文件位于桌面上，如图 11-49 所示。

图　11-49

现在，已经掌握了在 Logic Pro 中制作杜比全景声混音所需的工作流程。
由于杜比全景声（Dolby Atmos）插件需要大量 CPU 计算，因此在设置项目
进行杜比全景声混音之前，请在立体声中完成所有现场录制、编辑和尽可能
多的混音。

使用环绕声插件设置母带处理链，以控制您的电平。使用环绕声相器调节基础轨道的相位，
并将特色乐器转换为对象轨道。使用环绕声效果，自动化声相器以添加动感，并享受探索 3D 空
间的乐趣！

键盘指令

快捷键

播放	
Control+S	独奏选定片段
Control+Option+Command+S	切换所有独奏轨道的独奏状态

环绕声相器	
Command+ 拖动	将拖动限制为一个圆
Control+Command+ 拖动	将拖动限制为一条线

macOS	
Command+D	从"存储"对话框的"位置"弹出式菜单中选择"桌面"
Command+Tab	在打开的应用程序中向前循环
Shift+Command+Tab	在打开的应用程序中向后循环
Command+H	隐藏当前应用程序
Command+Option+H	隐藏所有其他应用程序

附录 A

技能复习

现在，您已经完成了这本《Logic Pro 专业音乐制作》的练习，让我们花一些时间来回顾你所学到的技能。

问题

1. 如何缩放到特定区域？如何缩放回原始大小？
2. 如何逐步放大和缩小？
3. 如何将播放头向前或向后移动 1 或 8 个小节？
4. 如何将播放头定位到特定位置？
5. 如何复制一个或多个片段或音符？
6. 描述三种将片段进行循环的方法？
7. 如何调整片段的大小？
8. 用于测定长度和位置的四个数值的单位是什么？
9. 一个十六分音符有多少个 Tick？
10. 影响数字音频录制质量的两个基本设置是什么？
11. 当您增加 I/O 缓冲区大小时会发生什么？
12. 什么是非破坏性音频（无损音频）编辑？
13. 如何为片段添加淡入 / 淡出？
14. 如何在两个区域之间添加交叉淡入 / 淡出效果？
15. 如何选择音频片段的一个部分？
16. 如何对 MIDI 片段进行时间校正？
17. 如何为新的 MIDI 录音选择默认片段参数？
18. 您应该创建哪种类型的轨道堆栈，以便在主轨道上的 MIDI 片段能够触发子轨道上的乐器？
19. 在智能控件面板中，如何将屏幕控件映射到插件参数？
20. 在智能控件面板中，如何将屏幕控件分配给 MIDI 控制器上的旋钮？
21. 如何在钢琴卷帘编辑器中创建音符？
22. 如何在步进序列器中创建步进？
23. 如何将 MIDI 片段转换为样式片段（或反之）？
24. 如何在钢琴卷帘中检查音符的音高和速度？
25. 如何在钢琴卷帘中检查音符的位置、长度和音高？
26. 如何将项目速度调整为音频录音的速度？

27. 如何将一个片段切割成若干个相等长度的小片段？

28. 如何添加速度变化和曲线？

29. 如何应用磁带或唱盘加速或减速效果？

30. 如何使一条轨道跟随另一条轨道的节奏？

31. 如何打开 Flex 编辑？如何使用独奏模式？

32. 如何使用独奏模式？

33. 请确定您可以调整的四个主要乐器声音组件，以便在混音中为每个乐器分配位置。

34. 您使用总线（Bus）发送的目的是什么？

35. 在检查器中，如何选择在右侧通道条位置中显示哪个通道条？

36. 在杜比全景声（Dolby Atmos）中混音时，您能够应用的最大电平是多少？

37. 如何打开环绕声相器或 3D 对象声相器窗口？

38. 当您发送到总线（Bus）时，如何在混音器中快速找到接收该 Bus 的辅助通道？

39. 如何快速地从音频采样创建 Drum Machine Designer patch？

40. 如何在两个现有插件之间插入新的音频效果插件？

41. 在快速采样器（Quick Sampler）中，如何确保采样能够始终完整的播放？

42. 如何在 Quick Sampler 中调制参数？

43. 如何在 Quick Sampler 中录制自己的采样？

44. 在 Quick Sampler 中，如何在保持其与项目节奏同步的同时，以不同音高播放采样？

45. 如何仅使用音频效果插件处理音频片段的某个部分？

46. 如何将控制器的鼓垫映射到触发实时循环单元格？

47. 如何将控制器的传输按钮映射到传输功能？

48. 在钢琴卷轴中，如何将选定的音符上移或下移一个半音或一个八度音阶？

49. 绘制自动化曲线时，如何创建凹形、凸形或 S 形曲线？

50. 如何将轨道上的音频片段和静音部分合并成一个新的音频片段？

答案

1. 按住 Control+Option 键并拖动以放大所选区域，按住 Control+Option 键并单击以缩小。

2. 按 Command+ 箭头键。

3. 按 > 键或 < 键前进或后退 1 个小节，按 Shift+ > 键或 Shift+ < 键前进或后退 8 个小节。

4. 单击标尺的下半部分，或在工作区的空白位置按 Shift 键单击。

5. 按住 Option 键并拖动片段或音符，或按住 Option 键并拖动多个选定的片段或音符。

6. 将鼠标指针放在片段的右上方并拖动循环工具，或选择片段并在检查器中单击循环复选框（或按 L 键）。

7. 将鼠标指针放在片段的右下方（或左下方）并拖动调整大小工具。

8. 小节、拍子、刻度、Tick。

9. 一个十六分音符中有 240 个 Tick。

10. 采样速率和位深度。

11．CPU 工作不那么吃力，因此您可以使用更多插件，但延迟会更高。

12．不改变所引用音频文件中音频数据的音频片段编辑。

13．拖动淡入 / 淡出工具经过片段的边界（或按住 Control+Shift 键并拖动指针工具），或在片段检查器中调整淡入 / 淡出参数。

14．拖动淡入 / 淡出工具经过片段的连接处（或按住 Control+Shift 键并拖动指针工具），或在片段检查器中调整淡出参数。

15．拖动选框工具经过波形图。

16．在片段检查器中，将量化参数设置为所需的音符值。

17．取消选择工作区中的所有片段，并在片段检查器中调整 MIDI 默认设置。

18．总和堆栈。

19．在参数映射区域，单击"学习"。单击屏幕控件以选择它，然后单击插件参数将其映射到选定的屏幕控件。

20．在外部分配区域，单击"学习"。单击屏幕控件以选择它，并在 MIDI 控制器上转动旋钮，直到屏幕控件沿着移动。

21．使用铅笔工具单击。

22．单击步进以切换其开关状态。

23．在轨道区域，按住 Control 键并单击片段，然后选择"转换" > "转换为样式片段"（或转换为 MIDI 片段）。

24．将指针放在音符上。暂停后，会出现带有信息的帮助标签。

25．单击并按住音符。

26．将项目速度模式设置为"调整 - 调整项目速度"，并录制音频或导入音频文件。

27．使用剪刀工具按住 Option 键并单击音频片段。

28．打开全局轨道。在速度轨道上，单击速度线以创建速度点，并将新速度点右侧的线向上或向下拖动。拖动出现在您的速度变化上方或下方的角以调整速度曲线。

29．添加淡入 / 淡出，按住 Control 键并单击淡入 / 淡出，在快捷菜单中选择加快或减慢。

30．配置轨道标题以显示音乐律动轨道，然后单击轨道号以设置音乐律动轨道，并在其他轨道中选择匹配音乐律动轨道的复选框。

31．单击轨道区域菜单栏中的"显示 / 隐藏 Flex"按钮，并为所需轨道打开"轨道 Flex"按钮。

32．单击独奏按钮（或按 Control+S 键）以打开独奏模式，然后选择片段以将它们进行独奏。

33．音量水平，立体声位置，频谱与距离。

34．您使用总线（Bus）发送，将信号的一部分从通道条传输到辅助通道条，通常会用于通过插件进行处理。

35．在左侧通道条上，按住 Shift 键并单击发送插槽或输出插槽以在右侧显示相应的通道条。

36．您的混音应保持在 –18 dB LUFS 或以下。

37．双击通道条或轨道标题上的环绕声或 3D 对象平移器。

38．按住 Shift 键并单击总线（Bus）发送以使相应的辅助通道条周围闪烁着白色框。

39．将音频文件拖放到轨道标题下方的空白区域，并选择 Drum Machine Designer。

40．将鼠标指针放在两个插件之间，单击出现的细线条，并选择新插件。

41. 使用 ONE SHOT 模式。

42. 单击 Mod Matrix 选项卡，将 Source（源）分配给目标，并调整数量滑块。

43. 使用 Recorder（录音机）模式，单击录音按钮并录制您的采样。

44. 在波形显示下方，单击 Flex 按钮，并确保 Follow Tempo（速度跟随）按钮处于打开状态。

45. 拖动一个选框选区，并选择"功能" > "基于所选部分的处理"。

46. 选择一个单元格，选择 Logic Pro > "控制表面" > "学习实时循环乐段单元格（第 1 列）"，然后在控制器上敲击打击垫。

47. 选择 Logic Pro > "键盘命令" > "编辑分配"，选择一个命令，单击"学习新分配"，然后在控制器上按一个按钮。

48. 按 Option+ 向上（或向下）箭头键以转换半音，Shift+Option+ 向上（或向下）箭头键以转换一个八度音阶。

49. 按住 Control+Shift 键并拖动两个不同值的自动化点之间的线。向上或向下拖动以获得凹面或凸面曲线，向左或向右拖动以获得 S 曲线。

50. 使用选框工具拖动所需区域，并选择"编辑" > "并轨和接合" > "接合"（或按 Command+J 键）。

附录 B

快捷键（美式键盘的默认快捷键）

窗格和窗口

I	切换检查器
Y	切换资源库
X	切换混音器
O	切换循环浏览器
P	切换钢琴卷帘
E	切换编辑器窗格
B	切换智能控制
F	切换浏览器窗格
G	切换全局轨道
V	切换所有打开的插件窗口
T	在鼠标指针位置显示工具菜单，或隐藏工具菜单并将指针工具分配给左键单击工具
Shift+/	切换快速帮助窗口
Option+B	同时显示实时循环乐段网格和轨道视图
Option+V	在实时循环乐段网格和轨道视图之间切换
Tab	通过打开的窗格向前循环关键焦点
Shift-Tab	通过打开的窗格向后循环关键焦点
Option+K	打开键盘命令窗口
Command+L	在学习模式下打开控制器分配窗口
Command-Shift+N	在不打开模板对话框的情况下打开一个新文件
Command+W	关闭当前焦点窗口
Command-Option+W	关闭当前项目
Command+K	显示或隐藏"音乐键入"窗口
数字键	调用相应的屏幕设置（在字母数字键盘上）

通用

Shift-P	选择同一子位置上的音符（钢琴卷）或片段（轨道视图）
Option+\	修剪片段以填充定位符中的空间
Shift+F	选择以下所有内容

浏览与播放

空格键	播放或停止项目
Shift+ 空格键	从选定片段或音符的开头开始播放
Option+ 空格键	试听样式（在显示音频文件的窗口中）
Return	返回到项目开始
,（逗号）	后退一小节
.（句号）	前进一小节
Shift+ ,（逗号）	后退八小节
Shift+ .（句号）	前进八小节
Command-U	按所选设定定位符并启用循环
U	按所选设定取整定位符并启用循环
C	切换循环模式开关
R	开始录音
Command+Control+Option+P	切换自动插入模式
Option+Command+ 单击标尺	切换自动插入模式
Control+S	独奏选定片段
Option+ 单击标记	将播放头定位到标记的开头

缩放

Control+Option+ 拖动	缩放到拖动区域
Control+Option+ 单击	缩小
Z	将选择扩大以填充工作区，或返回上一缩放级别，当未选择片段时会显示所有片段
Control+Z	自动垂直缩放所选轨道
Command+Left 左箭头	水平缩小
Command+ 右箭头	水平放大
Command+ 上箭头	垂直缩小
Command+ 下箭头	垂直放大

通道条，轨道和片段操作

S	切换所选轨道的"独奏"
M	切换所选轨道的"静音"
Control+Option+Command+S	切换所有独奏轨道的独奏状态
Control+M	静音或取消静音所选片段或框选区
A	切换自动化
Command+F	切换 Flex 编辑
Command+Option+N	打开新轨道对话框
Command+Option+S	创建新的软件乐器轨道
Command+Option+A	创建新的音频轨道
Control+Shift+Return	创建分配给同一通道条的新轨道
Command+Shift+D	为所选轨道创建轨道堆栈
Control+Command+Right Arrow	打开所选轨道堆栈
Control+Command+Left Arrow	关闭所选轨道堆栈
L	切换所选片段的循环参数开关
Control+L	将循环转换为片段
Command+A	全选
Command+B	并轨项目
Command+S	保存项目
Control+Shift+ 拖动	使用指针工具在音频区域边框上添加淡入 / 淡出
Option+ 单击	将参数还原为默认值
Option+ 单击独奏按钮	清除其他独奏按钮的同时，独奏轨道或通道条
在拖动时按住 Control 键	暂时禁用吸附对齐
在拖动时按住 Control-Shift 键	暂时禁用吸附对齐，获得更高的精度
Command+R	重复所选区域或事件
Command+J	将所选内容合并到一个片段中
Command+G	切换吸附
Control+B	立即打开"原位并轨"
Command+Z	撤销上一次操作
Shift+Command+Z	重做上一次操作
Option+C	切换调色板
Shift+Command+Delete	删除未使用的轨道
Control+Command+Delete	删除所选轨道上的可见自动化

Shift+Option+P	打开"基于所选部分的处理"窗口
Shift+N	重命名片段
Option+Shift+N	按轨道名称给片段命名
Control+Option+Command+M	将样式或鼓手片段转换为 MIDI
Option+T	打开快捷菜单以配置轨道头
Option+G	打开全局轨道配置快捷菜单
Option+X	打开配置混音器的快捷菜单

实时循环乐段

Return	播放所选单元格
Option+Return	排队播放所选单元格
Option+R	录制到选定的单元格中

资源库

上箭头	选择上一个 Patch 或设置
下箭头	选择下一个 Patch 或设置

项目音频浏览器

Shift+U	选择未使用的音频文件和片段

步进音序器

'（撇号）	打开或关闭所选步进
Option+Shift+B	打开或关闭样式浏览器
Option+Command+L	切换学习模式
Command+Delete	删除所选行
Control+Shift+Command+Delete	清除当前样式

钢琴卷编辑器

左箭头	选择所选音符左侧的音符
右箭头	选择所选音符右侧的音符
Option+ 上箭头	将所选音符向上移动一个半音
Option+ 下箭头	将所选音符向下移动一个半音
Shift+Option+ 上箭头	将所选音符向上移动一个八度

Shift+Option+ 下箭头	将所选音符向下移动一个八度
Option+O	切换 MIDI 输出按钮

macOS

Command+D	从"存储"对话框的"位置"弹出菜单中选择"桌面"选项
Command+Tab	在打开的应用程序中向前循环
Shift+Command+Tab	在打开的应用程序中向后循环
Command+H	隐藏当前应用程序
Command+Option+H	隐藏所有其他应用程序